천재 예술가의 신화와 진실
반 고흐
Van Gogh

KB058242

1 〈해바라기〉, 1888

천재 예술가의 신화와 진실

반 고흐
Van Gogh

멜리사 맥킬런 지음
이영주 옮김

도판 168점, 원색 56점

SIGONGART

일러두기

1. 본문에 인용된 편지 뒤의 약자는 『반 고흐 서간전집*The Complete Letters of Van Gogh*』(London and New York, 1958, 1979 재판) 3권을 가리키는 것으로, LT는 『테오에게 보낸 편지*Letters to Theo*』, R은 『반 라파르트에게 보낸 편지*Letters to van Rappard*』, W는 『빌에게 보낸 편지*Letters to Wil*』, B는 『베르나르에게 보낸 편지*Letters to Bernard*』, T는 『테오가 빈센트 반 고흐에게 보낸 편지*Letters from Theo to Vincent van Gogh*』다.

2. 빈센트 반 고흐는 빈센트 또는 반 고흐로, 테오 반 고흐는 테오 또는 테오 반 고흐, 빈센트 반 고흐의 삼촌인 빈센트 반 고흐는 빈센트 삼촌으로 표기했다.

시공아트 051

천재 예술가의 신화와 진실

반 고흐
Van Gogh

2008년 3월 19일 | 초판 1쇄 인쇄
2008년 3월 25일 | 초판 1쇄 발행

지은이 | 멜리사 맥킬런
옮긴이 | 이영주
발행인 | 전재국

본부장 | 이광자
주간 | 이동은
편집 팀장 | 전우석
편집 | 강혜진
미술 팀장 | 팽현영
마케팅 실장 | 정유한
마케팅 팀장 | 정남익

발행처 | (주) 시공사 · 시공아트
출판등록 | 1989년 5월 10일(제3-248호)

주소 | 서울특별시 서초구 서초동 1628-1 (우편번호 137-879)
전화 | 편집 (02) 2046-2844 · 영업 (02) 2046-2800
팩스 | 편집 (02) 585-1755 · 영업 (02) 588-0835
홈페이지 | **www.sigongart.com**

Van Gogh by Melissa McQuillan
Copyright © 1989 Thames & Hudson Ltd, London
Reprinted 2005

All rights reserved.
Korean Translation Copyright © 2008 by SIGONGSA Co., Ltd
The Korean translation rights arranged with Thames & Hudson Ltd, London, England
through EYA(Eric Yang Agency), Seoul, Korea.

본 저작물의 한국어판 저작권은 EYA(에릭양 에이전시)를 통해
Thames & Hudson Ltd와 독점 계약한 (주)시공사 · 시공아트에 있습니다.
저작권법에 의하여 한국 내에서 보호를 받는 저작물이므로 무단전재와 복제를 금합니다.

ISBN 978-89-527-5123-2 04650
값은 뒤표지에 있습니다.
파본이나 잘못된 책은 구입한 곳에서 교환하여 드립니다.

차례

may fetch $20m

THE SALEROOM BUSIN

(above) and Sir Adam Thomson
ge of proposals to put to Inquiry.

$49m for Van Gogh a record

From Our Own
Correspondent
New York

Van Gogh's painting "The Irises" was sold for a world record $49 million (£27.45 ... at ... tion in New ... than $9 ...

TOP TEN SALES — Christie's

	Sale	Prices	Artist / Title	
	London 1983	$41.33m	Van Gogh *Sunflowers*	Londo
		$20.37m	Van Gogh *Le Pont de Trinquetaille*	Londo
			Manet	Londo
			Rosnier aux Paveurs	

THE OBSERVER, SUNDAY

BUSINESS

Markets test for art prices

LAST Wednesday night, in the vast expanse of Sotheby's Manhattan auction rooms, the art world breathed a sigh of relief.

In the course of the evening, only 16 items out of 90 did not find buyers, and eight set new auction records. Far from softening, like the rest of the world's markets, the art ... fizzing.

Is 1987 a replay of 1929? A vital indicator for the art markets will be the price fetched by a Van Gogh ... Sothe...

the works are signed, in good condition, and most of the artists led exotic lives. Beginners can't be caught. Finally, in the words of Lord ... former Minis... and now head in London: works are ...ful, cele... geois nine... that many ...days. ...ortance ...may be ...s pros-...owner ...ced ...ome

$50 million

$10 million

Van Gogh's 'Irises' (above) and 'Les Blan... by Degas: The prices they fetch will indic... way the market is heading.

to pay nearly $10,000 for an apple.
'Many dealers' stocks are low so they want to ... $30 million. It... out of it...

tic's in Man... gettin...

Record £25 m for Van Gogh sunflower

By Donald Wintersgill,
Art Sales Correspondent

An astonishing £24,750,000 was paid at Christie's last night for a painting of sunflowers by Van Gogh on the 134th anniversary of the Dutch master's birth. The buyer, who comes from abroad, is anonymous.

Christie's employees took bids by telephone from all over the world, and the main saleroom was linked to subsid... by a sound system.

£22.5m Gogh

...alya Alberge

...nniversary of V...auction...
...,750,000 at...
...tripling the prev...
...tian paid for a...
...Adoration w...

10 bidders con...ating before an a...his private colle...the bidding. Mo...telephones in L...e a straight m...

'The ...Impres... were sta...

Poor Vincent fetches £1

By Andrew Moncur

A painting dashed off by Vincent Van Gogh, probably in a single morning, was sold in London at an even greater pace last night for £12,650,000.

It went to the stationary anonymous buyer, a European who relayed his bids by telephone from whereabouts unknown. He did so by £1 million bounds.

The new owner was said to reckon that he had made a good buy at the price for Lot 78, poor Vincent's Le Pont de Trinquetaille.

It was painted at Arles in

October 1888, a period of frantic energy for Van Gogh, who started five canvases in one busy week, snatching the chance to paint between spells of bad weather. The painting had been displayed around the world before yesterday's sale.

The price fetched at Christie's Great Rooms, in St James's, was the second highest paid for a Van Gogh and comfortably topped the forecast of £8 million to £10 million.

It was still overshadowed by the £24,750,000 paid in the same sale room in March for one of his numerous sets of

...pests that the art marke... riding on a crest, with ... of a slide just yet.

The sale of Impressio... modern paintings a... tures realised £29.5 ... all, including the ... premium.

Bidding for the ...

Picture, bac...

...matter
Several people from ...ifferent countries had ...cated they will be bid...g for 'Irises'.
John Marion, who ...

high point of the ... in the sort of f... that really surv... tracts, by way o... me.

...We shall see. If 1929 ... anything to go by, every o... of these experts is abou... estimating what is about ... happen. But maybe thi... not a replay.

We won't have long to ...re not affected b...

신화가 된 화가

빈센트 반 고흐Vincent van Gogh, 1853-1890. 이 이름은 1987년에 하락 국면을 맞은 증시에서 미술 시장을 부양하는 지표가 되었다. 그해 3월, 반 고흐가 1889년에 그린 해바라기 그림 한 점이 경매에서 2,475만 파운드에 낙찰되었다. 6월에는 이보다 덜 유명한 〈트랭크타유 다리The Bridge at Trinquetaille〉1888가 1,265만 파운드에 낙찰되었다. 명성이 투기를 부르고 또 국제적으로 퍼지면서도2 11월에는 〈붓꽃 Irises〉1889이 신기록을 경신하며 4,900만 달러(2,745만 파운드)에 팔렸다. 뉴욕에서 매각을 담당한 소더비 경매상은 이 기회를 이용해 바로 그 작품만 다룬 고가의 도록을 호화스럽게 제작해 발행했다.

경매가 진행되는 동안에 다양하게 변형된 〈해바라기〉1888는 마가린이나 자동차와 같은 여러 제품의 선전 수단이 되었다. 이러한 현상은 익명의 구매자가 지불한 놀라운 가격뿐 아니라 복제본이나 포스터, 인사장 등 다양하게 변형된 〈해바라기〉라는 작품의 친숙함에서 비롯되었다. 〈해바라기〉는 보자마자 알아볼 수 있는 그림이자, 현재 가장 비싼 그림을 의미했다. 게다가 경매를 맡은 크리스티 경매상은 자신들의 업무의 중요성을 홍보하는 데 이 그림을 재활용했다.

반 고흐 그림의 최근 의미들은 거의 100년에 걸쳐 만들어진 '빈센트 반 고흐'라는 미술사적 주제, 즉 가장 널리 알려진 유럽의 화가라는 주제와 연결된다. 한 미술관과 도서관, 재단 전체가 반 고흐의 작품과

2 (왼쪽) 반 고흐를 파는 신문 머리기사들

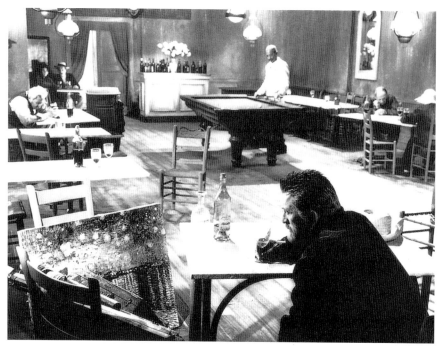

3 영화 〈열정의 랩소디〉, 스틸 사진, 1956

인물 연구에 몰두한다. 원래는 데 스테일De Stijl의 건축가이자 디자이너
인 게리트 리트벨트Gerrit Rietveld에게 상으로 위임되어 1960년대에 개관
한 빈센트 반 고흐 국립미술관은 옛 대가들을 위한 국립미술관과, 암
스테르담의 현대 미술품들을 소장하는 시립현대미술관에서 가까운 암
스테르담 미술관 광장에 있다. 1980년대에 있었던 몇 번의 주요 전시,
즉《아를의 반 고흐Van Gogh in Arles》뉴욕, 1984,《생레미와 오베르의 반 고흐
Van Gogh in Saint-Rémy and Auvers》뉴욕, 1986-1987,《브라반트의 반 고흐Van Gogh in
Brabant》스헤르토헨보스, 1987,《파리의 반 고흐Van Gogh à Paris》파리, 1988는 반 고흐
가 일이 년 동안에 그린 예술작품을 미시적으로 분석하는 데 초점을
맞추었다. 역사적 연구가 상업적 이용과 맞물려 반 고흐의 다양한 면
들이 수집되었다. 이것은 총체적으로 모던 문화의 가치에 호소하고 그
가치를 강화하며 재생하는 효과를 지녔다.

우리가 알고 있는 반 고흐는 파란만장하고 혼란스러운 전기에서 유래한다. 생애 마지막 2년 동안 발병했지만 아직도 병명에 관해서는 의견이 분분한 질환과 두 번의 자해(첫 번째는 귀의 일부를 절단했고, 두 번째는 가슴에 총을 쏘았는데 반 고흐는 두 번째 자해로 죽는다)로 반 고흐는 극적으로 해석되었다. 율리우스 마이어그레페Julius Meier-Graefe가 쓴 『빈센트: 신을 찾는 자에 대한 소설Vincent: Der Roman eines Gottsuchers』1934은 어빙 스톤의 『빈센트, 빈센트, 빈센트 반 고흐Lust for Life』1934를 위한 길을 닦아 놓았다. 또한, 전기 같은 어빙 스톤 소설은 빈센트 미넬리에게 영감을 불어넣어 1956년에 커크 더글러스가 반 고흐로, 앤서니 퀸이 반 고흐의 동료 고갱으로 연기하는 동명의 할리우드 영화도3(한국판 제목은 〈열정의 랩소디〉-옮긴이 주)를 만들게 했다. 돈 매클린Don Maclean의 팝송 〈빈센트Vincent〉는 광기와 대중의 몰이해에 그리스도와 같은 자기희생을 접목했다.

반 고흐가 선별한 유화에다 서명을 할 때 빈센트라는 이름만 쓴 것은 문학작품이 개인적으로 친밀한 어조를 띨 수 있도록 했다. 예를 들면 "빈센트는 떠났다", "빈센트가 그랬다", "빈센트는 그림을 그렸다"와 같이 말이다. 또 이런 어조는 행동 유형을 의인화하기 위해 이름을 붙이는 심리학적 사례 연구의 관례에 따르는 것인데, 어는 프로이트의 '도라'처럼 환자의 익명성을 보호한다.

반 고흐가 극단적인 행동을 한 순간들과 생레미의 생폴드모졸Saint-Paul-de-Mausole 정신병원에 자발적으로 입원한 것 역시 심리학적 문학을 가능하게 했다. 정신병원에서 의사들은 그의 병을 간질로 진단했다. 카를 야스퍼스Karl Jaspers는 반 고흐와 스트린드베리Strindberg에 관한 1922년의 한 연구에서 반 고흐의 병을 정신분열증이라고 추측했으나 어떤 사람들은 매독과 압생트로 인한 퇴행적 증상으로 생각했다. 지금까지도 일반적으로는 다른 요인들에 의해 악화되었을지도 모르는 간질로 설명되지만, 반 고흐라는 인물을 통속적으로 설명하는 지배적인 의견은 정신착란이라는 다소 불명확한 병이다. '자기 귀를 자른 사건'은 그가 죽은 방법마저 무색하게 한다.

화가 '반 고흐'는 광기와 창조력에 관한 담론을 수렴하는 장이 되었다. 광기와 창의적 천재라는 사회적 시각은 극단적이고 소외되었으며 정도를 벗어난 두 행동 유형을 반 고흐에게서 찾아내고는, 그를 '미친 화가'이자 병적 심리 현상으로서의 창의성을 연구하게 하는 대상으로 만든다. 반 고흐 자신은 "예술가의 광기"LT574를 언급하며 문화적인 구조 안에서 자신의 병과 화가로서의 정체성을 부인했다.

반 고흐에게 처음 호의를 보였던 프랑스 비평가 알베르 오리에Albert Aurier는 반 고흐가 죽기 약 6개월 전에 예술가들에게서 찾아볼 수 있는 근본적이고 두드러지는 여러 특징들을 규정했다. 오리에는 1890년 1월, 상징주의Symbolism 화가들의 평론지 『메르쿠르 드 프랑스Mercure de France』 초판에 발표한 「고립된 사람들: 빈센트 반 고흐Les Isolés: Vincent van Gogh」에서 떨리며 울려 퍼지는 듯한 감정을 불러일으키는 전달 수단이 된, 반 고흐의 모든 작품에 대한 독법을 언어화하고 나서 다음과 같이 제안했다. "그렇다면 …… 당연히 반 고흐의 작품 그 자체에서 한 인간, 아니 한 예술가로서 그가 지닌 기질을 추론할 수 있을 것이다. 하고자 한다면 내가 전기적인 사실들을 통해 확증할 수 있는 추론을."

오리에는 예술가의 창작물과 성격 사이에 관련이 있음을 주장하고 나서 예술작품이 "과잉, 곧 과잉한 에너지, 지나친 신경과민, 표현 속의 폭력"을 통해 스스로를 드러낸다는 사실을 시사하며 다음과 같이 덧붙였다. "[반 고흐는] …… 정신착란에 빠진 사람, …… 병상에서 간신히 회복한 듯한 모습을 늘 하고 있으며 대개는 숭고하지만 때로는 기괴하고 끔찍한 미친 천재다. 그는 과도한 탐미주의자로 …… 비정상적으로 격렬하게 …… 선과 형태의 숨겨진 미세한 특징들과, 무엇보다 빛, 색, 건강한 눈에는 보이지 않는 색조의 미묘한 차이, 그림자가 만들어 내는 마술 같은 색의 변화를 감지했다."

오리에는 논문을 끝내며 반 고흐가 "매우 독창적이며, 오늘날의 보잘것없는 예술 환경에서 동떨어진 예언자의 영혼"을 소유했다고 규정했다. "자신의 형제들, 진정한 예술가들 중의 예술가들, …… 그리

고 우연히 속인들의 친절한 가르침에서 벗어났을 보통 사람들, 아주 비천한 사람들 중에서도 운 좋은 사람들을 제외하고는 그를 결코 완전히 이해하지 못할 것이다."

오리에는 자신의 반 고흐 논문이 논리정연한 상징주의 회화 이론을 확립하려던 계획의 일환이었다는 사실을, 1891년 3월에 발표한 또 다른 논문인 폴 고갱에 대한 글에서 밝혔다. 그의 계획은 상징주의 화가들을 사교계의 후원을 받는 예술가들(그는 장루이에른스트 메소니에Jean-Louis-Ernst Meissonier를 예로 들었다)뿐 아니라 최근 유행하는 아방가르드들과도 구별하려는 것이었다. 반 고흐가 처음으로 비평가에게 인정을 받고 나타낸 고마움에는 거북함이 뒤섞여 있었다. 반 고흐는 오리에의 논문을 "그 자체가 예술작품"LT626a이라고 칭찬하면서 그 글이 자신의 작품이나 계획과 거리가 있음을 암시했다. 반 고흐는 자신이 매우 비범한 감수성을 지녔다는 평에 대해서 오리에에게 자신이 과거와 현재의 다른 화가들에게 힘입고 있음을 해명하려고 애썼다.

반 고흐에 관한 후기 저술이 이상할 정도로 예언적인데도 오리에의 이 논문은 1893년의 『사후전집Oeuvres posthumes』에 실려 재출판된 뒤에도 수십 년 동안 무시되었다. 이후의 비평가들은 반 고흐를 깊은 사회적 관심과 숭고함을 그대로 보여 주는 인물로 연구하거나 반 고흐 예술의 표현적·형식적 특성에 주목하긴 했지만, 고립된 개인주의자의 이미지를 약화시키지는 못했다. 그의 육체적이고 정서적인 고통, 가난한 사람들과 동일시된 그림들, 그의 후기 작품에서 특히 쉽게 식별되는 독특한 그림 제작방식은 20세기의 문화적 신화화 과정에서 제멋대로 이용되었다. 한마디로 반 고흐는 잘못 이해된 모던 화가의 범례가 되었다. 중복된 제도적, 비평적, 문화적 기획들이 그 같은 범례를 확고히 굳혔다. 선전과 전시, 학문으로서의 미술 조직이 관련된 이러한 노력들은 얄궂게도 자신들이 투영해 낸 외롭고 고립된 남자의 이미지와는 매우 대조된다. 반 고흐가 죽은 뒤 몇십 년 동안, 그는 국가적, 이념적, 예술적 필요에 따라 조금씩 달라지며 언급되었다.

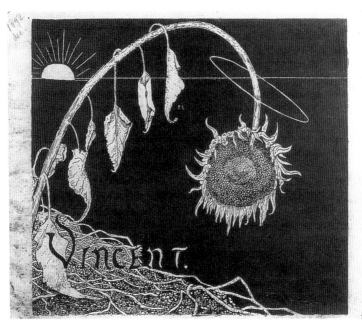

4 **롤란트 홀스트**, 반 고흐의 전시회 도록 표지 디자인, 1892

공동체 예술을 지향하는 움직임들이 반 고흐를 사회 속에 재편입
시켰던 1890년대의 네덜란드에서 비평가 요하네스 데 메이스터르
Johannes de Meester와 프레데리크 반 에이던Frederick van Eeden은 반 고흐의 사
회 참여에 주목했다. 데 메이스터르의 의견에 따르면 반 고흐는 본능
적인 화가가 아니었다. "그는 그림에서 자신만의 자연관과 인생관을
표현할 최적의 기회를 찾아냈다." 그 세기가 끝날 무렵 반 고흐는 무감
각한 사회의 희생자에서 니체 철학자로 탈바꿈했다. 20세기 초에는 반
고흐가 네덜란드 국민이라는 사실이 프랑스 '시민권자'라는 사실보다
더 강조되었다. 동시에 요안 코헨호스할크Joan Cohen-Gosschalk(반 고흐의 제
수인 요한나 반 고흐봉어르Johanna van Gogh-Bonger의 두 번째 남편)는 반 고흐의
예술이 국경을 초월한다고 주장했다. 1890년대에 반 고흐의 작품은 매
년 적어도 한 번, 때로는 몇 번의 전시회에 포함되었다. 100점 이상의
그림과 드로잉, 그리고 선별된 편지가 1892–1893년 암스테르담에서

전시되었다. 이 첫 회고전은 네덜란드의 상징주의 화가 얀 토로프Jan Toorop와 롤란트 홀스트Roland Holst가 준비하였다. 홀스트가 디자인한 도록은 고개 숙인 해바라기를 내세우고 있는데, 살짝 기울어진 후광이 목처럼 생긴 해바라기 줄기를 둘러싸고 있다. 도4

프랑스에서는 이미 정선된 그림들이 1889년에서 1891년까지 열린 《살롱 데 자르티스테 장대팡당Salon des Artistes Indépendants》전에 해마다 등장했지만, 1890년대의 네덜란드보다는 전시회가 자주 열리지 않았다. 미술상 앙브루아즈 볼라르Ambroise Vollard가 1895년과 1896년에 전시회를 개최했다. 이보다 앞서 탕기 아저씨Père Tanguy(쥘리앵 프랑수아 탕기Julien-François Tanguy)의 가게에서 반 고흐의 작품을 팔고 있었다. 화가이자 비평가인 반 고흐의 친구 에밀 베르나르Emile Bernard가 1892년에 르 바르크 드 부테빌 갤러리Galerie Le Barc de Boutteville에서 전시회를 준비했다. 베르나르는 네덜란드의 몇몇 화가들처럼 반 고흐를 상징주의 계획에 유용했다. 옥타브 미르보Octave Mirbeau가 비평계의 지지자로서 오리에와 합류해 반 고흐의 독자적인 표현법을 가리켜 개성을 주장하는 것이라 했지만, 프랑스 미술계에서 파벌을 이루며 교묘히 우위를 꾀하던 무리들은 반 고흐의 작품을 무시했다. 한때 반 고흐의 친구였던 고갱조차 소규모 기념 전시회를 열려는 베르나르를 설득해 이를 막으려 했다.

고갱은 1903년 회고록 『이전, 그리고 이후Avant et après』(독일에서는 1918년, 프랑스에서는 1923년에 출판)에서 반 고흐의 정신착란을 장황히 서술했으며, 반 고흐를 미친 사람으로 묘사하는 데 특별한 재미를 느꼈다. 세기가 바뀌자 상징주의에 대한 반응들은 반 고흐의 예술을 만든 이의 성격과 구분하고는 통찰력 있고 정력적이며 칭찬받을 만한 예술로 복원시켰다. 1900년에 비평가 쥘리앙 르클레르크Julian Leclercq는 반 고흐의 작품이 프랑스 미술에 속한다고 주장했다. "그는 자신이 원했던, 그리고 사실은 자신도 그 일원이었던 우리 프랑스 화파 속으로 들어왔다."

야수파 화가Fauve 세대의 모리스 블라맹크Maurice Vlaminck 도5와 다른

화가들은 1905년의 《앙데팡당》 회고전의 도움으로 반 고흐의 화풍과 채색의 형식적 특성을 이해할 수 있었다. 이와 관련해 야수파의 급진성과 무정부주의를 함축하는 의미가 반 고흐에게 소급해서 붙여졌다. 1900년대의 처음 10년간 반 고흐의 작품은 주요 전시회에서 공개되었지만(1901, 1905, 1908, 1909년에 주요 전시회가 있었다), 그 뒤 10년간은 어떤 전시회에서도 받아들여지지 않았다. 그러나 프랑스어로 쓰였으며 최초로 단행본 분량을 가진 전공논문인 테오도르 뒤레Théodore Duret의 『반 고흐-빈센트 Van Gogh-Vincent』1916는 작품과 직접 상호작용하는 대신에 반 고흐가 모던 화가로서 독자적인 모습을 갖출 수 있도록 했다.

반 고흐를 네덜란드인으로 간주하든 프랑스인으로 간주하든 간에 독일인들의 눈에는 처음 접한 그의 그림이 이국적으로 보였다. 1901년과 1902년에 베를린과 뮌헨의 분리파Secession 전시회에서 반 고흐 그림 몇 점을 전시했고, 1905년부터 화가 협회와 미술상들도 베를린과 뮌

5 **모리스 블라맹크**, 〈센 강변의 샤투〉, 1905

헨, 브레멘, 프랑크푸르트, 그리고 기타 독일의 다른 도시에서 그의 작품을 계속 대중에게 공개했는데, 이는 1910년 베를린의 파울 카시러 Paul Cassirer 갤러리에서 74점의 작품 전시회를 열 때 정점에 이른다. 표현주의 세대는 반 고흐를 선배로 생각했다. 그리고 훗날 20세기에 '모던 사조'를 개괄할 때 반 고흐의 작품을 인상주의와 표현주의를 연결하는 고리로 간주했다. 표현주의는 개인적인 불안을 주관적, 감정적, 회화적으로 과장했다. 그에 반해 제1차 세계대전 이후에 나온 책인 마이어그레페의 『빈센트』는 이상화된 도덕적 고투로 점철된 반 고흐의 삶에 초점을 맞추었다.

자료를 수집 · 보관하는 작업이 이야기를 꾸며 내는 일과 함께 이루어졌다. 1928년에 J.B. 드 라 파유 J.B. de la Faille가 조직적으로 분류해 놓은 도록 초판이 나왔다. 그 뒤에 나온 개정판들은 지금도 권위 있는 참고문헌으로 남아 있다. W. 스헤르욘 W. Scherjon과 J. 데 흐라위터르 J. de Gruyter가 1930년대의 두 간행물에서 반 고흐가 편지에서 언급한 것을 입증 자료로 삼아 아를과 생레미, 오베르 시절의 그림 목록을 작성했다. 그 사이에 W. 반 베셀라레 W. van Beselaere가 만든 네덜란드 시절의 목록이 1938년에 출판되었다. 목록 작성자들은 점점 더 늘어나는 위작과 의문의 여지가 있는 작품들과 직면해야 했다. 진품의 가치가 오르는 징후였다.

1935년 뉴욕 현대미술관 Museum of Modern Art에서 열린 미국 최초의 대규모 회고전은 제2차 세계대전 이후에 미국과 유럽, 일본에서 반 고흐 전시회가 증가할 전조였다. 1946년에 테오 반 고흐 1857-1891의 아들이 소유하고 있던 100여 점의 작품이 스톡홀름에서 전시되었으며, 1947년에는 파리와 런던에서 회고전이 열렸다. 이 전시들은 반 고흐와 그의 예술을 역사에 재편입하기보다 그를 위대한 화가로 격상시켰다.

파블로 피카소 Pablo Picasso에게는 20세기의 위대한 화가 중 선두인 반 고흐가 예술적 개인주의라는 모던 전통의 원조이자 전형이었다. 반 고흐가 타라스콩으로 가고 있는 자신의 모습을 그린〈타라스콩으로 가

고 있는 화가*The Artist on the Road to Tarascon*〉(원작은 제2차 세계대전 중에 파괴되었다)도6를 변형한 프랜시스 베이컨Francis Bacon의 연작들도7은 숙련 노동자로서의 화가에 대해 경의를 표한다. 조각가 오시 자킨Ossip Zadkine과 화가 라이너 페팅Rainer Fetting과 같은 여러 미술가들의 작품에서 반 고흐는 모던 미술가의 처지를 의미하게 되었다.

　반 고흐의 이야기는 모더니즘에 대해 이야기할 때 빠지지 않는 부분이다. 네덜란드인이지만 프랑스 쪽으로 편향된 모던 예술의 주류에 적응한 반 고흐는 모더니스트 계통에서 기원하지 않았기에 이질적이면서도 모더니즘으로 획기적인 약진을 한 본보기였다. 생전에 작품의 후원자를 거의 찾지 못하고, 짧은 경력의 말미에 가서야 예술적·비평적 흥미를 불러일으키기 시작한 것도 시대를 앞선 예술가 겸 예언자라는 아방가르드의 이상에 부합했다. 막연히 광기라고 이야기되는 그의 질병과, 초정상적인 창조적 영감과 결합한 광기는 작품을 구체적인 역사적 상황에서 떼어 놓도록 했다. 이 화가의 페르소나가 갖는 의미

6 〈타라스콩으로 가고 있는 화가〉, 1888

7 프랜시스 베이컨, 〈반 고흐의 초상 습작 Ⅲ〉, 1957

와 그의 작품이 융합되면서 작품은 예술적 천재의 산물이 되고 덕분에 작품은 의미와 가치를 부여받는다. 작품이 지닌 뚜렷한 개성이 화가에게 독특함을 부여하고, 이것이 다시 작품에서 말로 표현할 수 없는 부분으로 변해 되돌아온다. 일찍이 예술적 노고의 산물이었던 그림이 이제 신화적인 화가 반 고흐를 의미한다. 반 고흐의 그림은 단지 미술 시장에서 교환의 대상을 넘어서 우상이자 유물로서 힘을 지닌다.

반 고흐라는 인물에게 덧붙여진 것을 벗겨 내고 작품을 역사적인 맥락 안에 재배치하는 일이 작품의 문화적 의미를 이해하는 데 도움을 줄 수는 있겠지만, 이 신화를 걷어 내는 과제가 아무리 가치 있다 하더라도 그것이 신화 뒤의 진정한 또는 '실제' 반 고흐를 발견하는 데 도움을 줄 수는 없을 것이다. 반 고흐의 그림과, 반 고흐라는 사람을 뺀 그림만의 의미가 그림 그 자체와 화가까지 거슬러 올라가 결국 그것을 그린 이를 표현하기 때문이다.

반 고흐는 말이 논리 정연하고, 소통할 필요를 절실히 느끼던 사람들과 자주 떨어져 살았기 때문에 편지를 많이 썼다. 동생 테오에게 보낸 650여 통의 편지가 그대로 보존되었다가 출판되었다. 1914년에 초판이 나오고, 1927년에는 영어 번역본이 출판되었다. 다른 친척들과 동료 화가들에게 보낸 또 다른 편지 100통 남짓이 1952년부터 1954년까지 출판된 전집(영문본은 1958년) 속에 추가되었다. 일단 출판되고 나자 이 편지들은 수많은 판본의 기초가 되었다. 편지들은 흔히 열정적이고 감동적이므로 화가의 의도에 이르는 막힘없는 통로, 즉 작품의 원래 의미에 이르는 열쇠가 될 뿐만 아니라 언어를 매개로 한 화가의 또 다른 표현(이 경우에는 자기표현)을 보여 준다.

임종한 반 고흐의 몸에서 동생 테오에게 보낸 편지 초안이 발견되었다. 이 편지와 반 고흐가 며칠 전에 실제로 부친 편지를 비교해 보면 정서적으로 힘든 상황 속에서도 그가 얼마나 표현 한마디 한마디에 신중했는지를 알 수 있다. 반 고흐는 편지에서 동생의 직업적인 계획에 대해 망설였던 부분을 다시 고쳐 썼을 뿐 아니라 자신의 견해를 더 긍

정적인 관점에서 서술했다. 비관적인 어조인 "그래, 내 그림, 나는 거기에 목숨을 걸고 있기 때문에 내 이성은 몹시 휘청거리곤 해"LT652에서, 더욱 자신에 찬 어조인 "적어도 나는 온 마음을 다해 캔버스에 자신을 칠하지. 나는 내가 아주 사랑하고 경탄하던 화가들처럼 잘 그리려고 애쓰고 있어"LT651로 말이다.

반 고흐의 자화상들 역시 이해하기 어렵고 때로는 모순된 자아상을 제시한다. 1885년에서 1889년 사이에 그는 약 43점의 자화상을 그려, 묘사된 얼굴의 개수로 따지면 네덜란드 선배 화가인 렘브란트와 우열을 겨룰 정도다. 외관 묘사는 놀라울 정도로 다양해서 전체적인 얼굴 구조는 서로 다른 사람의 것처럼 보일 정도다.

파리에서 머물던 마지막 2개월 동안 그린 두 점의 자화상 중 한 작품1887년 겨울-1888년에서는 옷깃에 바이어스를 두른 양복저고리와 펠트 모자 차림의 중산계급(스코틀랜드의 화가 A.S. 하트릭A.S. Hartrick은 "그는 평상복으로 잘 차려입었다"고 썼다) 사람을, 다른 한 작품1888년 초에서는 '아연 노동자처럼 캔버스 천으로 된 푸른색 작업복'을 입고 이젤과 팔레트, 붓을 든 화가(뤼시앙 피사로Lucien Pissarro의 그림에나 어울릴 만한 화가)를 묘사한다. 두 작품 모두 다른 자화상들과는 구별된다. 반 고흐는 몇 안 되는 자화상에서 자신의 사회 계급을 나타내고 그보다 훨씬 더 적은 수의 자화상에서 자신의 직업을 암시했다.

반 고흐가 동시대의 파리 미술에 급속히 동화되었다는 사실이 캔버스 위에 칠한 물감 층의 형태, 즉 그림 그리는 방법의 차이점을 설명해 줄지도 모른다. 〈회색 모자를 쓴 자화상 Self-portrait with Grey Hat〉도8에서는 물감이 만드는 선명한 줄무늬가 면의 변화를 만들며 동물의 털이 자라듯 얼굴 너머 밖까지 퍼져 나가고, 위로 휘어진 모자챙의 윤곽을 그리며, 배경의 후광으로 머리를 에워싼다. 〈이젤 앞의 자화상 Self-portrait at the Easel〉도9은 얇게 바른 물감 표면을 뚫고 캔버스의 짜임을 보이도록 하여 짜인 천과 같은 효과를 내며 그 위의 더욱 섬세한 실가닥들은 얼굴의 입체감을 과장한다. 나중에 그린 이 유화에는 서명과 날짜가 적

8 〈회색 모자를 쓴 자화상〉,
1887–1888

혀 있는데, 이보다 작은 크기의 습작에서 보여 준 대담함과 견주면 한 층 더 계산된 느낌이다.

〈이젤 앞의 자화상〉에서 얼굴은 길고 입술은 도톰하며 머리가 해골처럼 보이는 것은 캔버스 위에 칠한 물감 층의 대비 때문만이 아니다. 1888년 9월에 그려 고갱에게 헌정하고 고갱의 그림과 교환한 또 다른 자화상에서는 날카로운 이목구비가 돌출한 두개골을 능가해 팽팽한 긴장감을 전한다. 고갱에게 "나는 …… 내 개성을 과장한 것이에요. 〔그리고〕 무엇보다도 불멸의 부처를 섬기는 검소한 중〔일본 승려〕 같은 모습을 그릴 작성이었거든요"LT544a라고 공언한 것은 고갱이 교환한 작품에 자신이 기여한 바를 기술한 데 대한 대답이었다. 고갱의 말은 반 고흐를 "내 영혼 깊은 곳"LT544으로 데려갔다. 다른 자화상들은 얼굴이 평평하거나 턱이 움푹하다. 면도, 빠진 이빨, 나쁜 건강이 모두 그의 외관에 영향을 미쳤지만 다양한 자아상에서 알 수 있듯이 근본적인 영향을 미치지는 못했다.

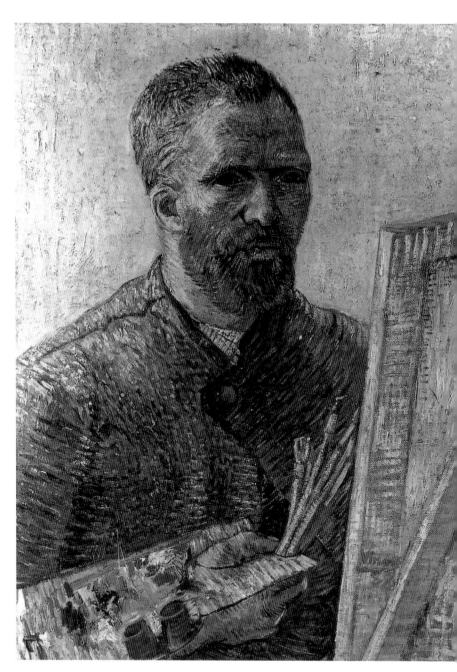

9 〈이젤 앞의 자화상〉, 1888

반 고흐는 여동생 빌헬미나Wilhelmina, 1862-1941(이하 빌Wil)에게 쓴 편지에서 특별히 〈이젤 앞의 자화상〉에 관해 언급했다. "동일한 인물이 아주 다른 초상화의 모티프가 될 수도 있다는 사실을 강조하고 싶어. …… 분홍빛이 도는 회색 얼굴에 초록색 눈, 잿빛 머리카락, 이마와 입가의 주름, 뻣뻣하고 어수선하며 매우 붉은 턱수염을 가졌으며 거의 가꾸지 않고 슬픔에 잠겨 있는 모습, 그러나 두툼한 입술과 농부들이 입는 거친 아마로 된 푸른색 작업복 차림, 담황색, 주홍색, 녹색, 암청색, 한마디로 주황빛 턱수염 색을 뺀 온갖 색들을 다 갖춘 팔레트. 그 사람은 회색빛을 가미한 흰색 벽을 배경으로 …… 이것은 어딘가, 뭐랄까, 반 에덴Van Eeden의 책에 나오는 얼굴인 죽음과 닮았어. …… 자기 자신을 그리는 것은 쉬운 일이 아니야. 적어도 사진과 달라야 한다면 말이야. 그리고 있지, 내 생각에는 이 일이 무엇보다도 인상주의에 유리해. 진부하지 않고, 사진사보다 더 깊은 의미의 유사점을 찾으려고 애쓰거든."W4

신체적인 외관, 예술가의 성격, 그리고 그가 죽고 나서 한참 뒤에 시작된 역사의 변화가 가져온 결과처럼 반 고흐는 음식물과 위생 상태에 관한 세부 내용에서부터 예술가의 신조에 이르는 광대한 증거 자료를 남겼는데도 끊임없이 명확히 정의되지 않는다. 편지와 동시대 사람들의 이야기, 다른 화가들이 그린 초상화를 모아도 하나의 응집력 있는 이미지가 만들어지지 않는다. 따라서 반 고흐의 그림은 무수한 포스터와 엽서, 천으로 만든 복제물, 상품 광고에 스며들었어도 솜씨나 품질에 있어서 똑같거나 비슷해 보이지 않는다.

그의 이력은 네덜란드 회화에도 프랑스 회화에도 속하지 않고 모더니즘을 기술한 다양한 내용 속에서 어색하게 위치한다. 반 고흐를 화가의 범례로 만드는 과정을 이해하다 보면 그가 사회적으로 비정상적이고 특이한 화가를 대표하게 된 것도 무리가 아님을 알 수 있다. 기이한 점은 반 고흐의 예술이, 특히 그의 이력에서 더 인기를 얻은 후기에는 사회적 인습을 어지럽히지 않고 그냥 두었다는 것이다.

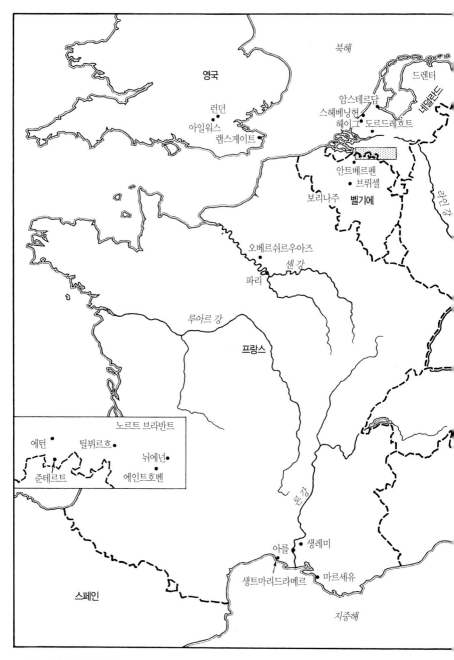

북해

영국

런던
아일워스
램스게이트

드렌터

네덜란드

암스테르담
스헤베닝헌
헤이그 • 도르드레흐트

라인 강

안트베르펜
브뤼셀

보리나주 벨기에

오베르쉬르우아즈
센 강
파리

루아르 강

프랑스

노르트 브라반트

에턴
틸뷔르흐
뉘에넌
준데르트
에인트호벤

론 강

아를
생레미
생트마리드라메르
마르세유

스페인

지중해

2

탄생에서 죽음까지

반 고흐의 작품을 특히 전기에 기초해 해석하는 것은 전통적인 미술사 방법론에서 유래한다. 그의 파란만장한 생애는 이를 부추기며 이용할 수 있는 1차 자료가 풍부하다는 점도 이를 용이하게 한다. 반 고흐가 동생 테오에게 보낸 첫 편지의 날짜는 1872년 8월이다. 테오는 아직 학교에 다니고 있었고 반 고흐는 그 이후 8년간은 미술 쪽과 관련이 없었다. 테오에게 보낸 편지 외에도 여동생 빌에게 1887년 중엽부터 보내기 시작한 편지 22통과 다른 가족들에게 보낸 편지도 소수 남아 있다. 동료 화가들에게 보낸 편지들은 크게 둘로 나눌 수 있는데, 한쪽은 동시대의 네덜란드 화가 안톤 G.A. 리더르 반 라파르트Anthon G.A. Ridder van Rappard, 1858-1892에게 1881년에서 1885년 사이에 보낸 58통과 손아래의 프랑스 화가 에밀 베르나르1868-1941에게 1887년 여름부터 1889년 12월까지 보낸 22통의 편지이고, 다른 한쪽은 화가 폴 시냐크Paul Signac, 1863-1935와 고갱1848-1903, 그리고 비평가 알베르 오리에에게 보낸 개별적인 편지들이다.

 이 편지들은 이따금 반 고흐의 생애에 있었던 초기 일화들을 떠올릴 수 있게 하고 때로는 스케치가 들어 있기도 해서 그림 연대를 결정하는 데 도움을 준다.도11 특정 기간 동안 빈번히 오간 편지는 거의 날마다 일어난 사건들을 기록하고 있지만, 반 고흐가 파리에서 테오와 같이 살았던, 결정적으로 중요한 2년에 해당하는 휴지기에 대해서는 남아 있는 기록이 비교적 적다. 1888년 10월 19일에서 1890년 7월 14일 사이에 테오가 형에게 보낸 41통의 편지가 남아 있다. 고갱이 반 고흐

23

11 고갱의 그림을 따라서 그린 《아를의 여인》과 퓌비 드 샤반의 《예술과 자연 사이》를 모방한 드로잉이 들어 있는 편지, 반 고흐가 빌레에게 보냄, 1890

와 테오, 두 형제에게 보낸 편지, 그리고 그 외에 여러 의사와 화가, 친구들이 보낸 편지들은 반 고흐 생애 후반에 대해서 한층 더 상세한 정보를 전달해 준다. 두 형제가 짧은 간격을 두고 연이어서 죽은 뒤에는 친척과 친구들, 또는 그들에게서 수집한 회고담들이 나왔다.

방증 자료들이 아주 많다고 해서 그것들의 편파성을 무시해서는 안 된다. 반 고흐의 편지를 베끼고 번역하는 문제(편지들은 네덜란드어와 프랑스어, 영어로 쓰였다)와는 별도로 그것이 쓰인 순서와 관련해서도 의심의 여지가 있다. 1881년 이후로는 거의 날짜가 적혀 있지 않기 때문이다. 물론 그 편지들은 사실을 공정하게 기록하기 위한 목적으로 쓰인 것이 아니다. 그것들은 화가 반 고흐의 모습과 세상에서 그가 차지한 위치를 기술한다.

반 고흐가 테오에게 쓴 편지들에는 일기 같은 친밀함이 나타난다. 그 편지들은 심지어 자서전으로 받아들여지고는 하지만, 사실은 특별하고 절박한 필요에 의해서 쓰인 것이었다. 테오의 격려와 재정적인 지원은 반 고흐의 예술적 잠재력에 대한 확신을 의미했다. 그것이 반

고호가 화가로서 이력을 쌓아 나갈 수 있도록 했다. 약 130통의 편지는 1879년 10월 이전의 기간에 쓰였다. 그리고 10개월이 경과하고 난 1880년 7월에 가서야 반 고호는 서신 왕래를 다시 시작했다. 그는 테오에게 자신이 의무감에서 그렇게 했음을 알렸다. 테오는 그에게 50프랑을 보냈다.LT133 테오가 처음에는 좀 더 정기적으로 지원하던 생활비는 "형이 돈을 벌 수 있을 때까지 할 수 있는 한 도우려고" 제공했던 것이었다.LT169, 1882년 1월 5일 그러나 1882년 봄에 반 고호는 최소한 한 해는 더 정기적으로 매달 150프랑을 보내 줄 것을 기대하고 있다는 편지를 보냈다.LT195 테오는 돈 외에도 미술 재료와 복사물들을 제공했다. 그때쯤에는 반 고호는 미술상이던 테오가 팔 수 있도록 이따금 도로잉을 보내 답례했다. 1884년 2월에 반 고호는 좀 더 정기적인 계획을 제안했다. 그 계획은 테오가 정기적으로 돈을 지급하는 대신에 반 고호의 작품을 갖는 것으로, 이렇게 해서 그의 작품은 테오의 소유가 되었다. "너한테 받는 돈이 내가 번 돈이라고 생각하고 싶구나."LT364 따라서 테오는 반 고호의 고용주가 되었다.

편지는 작품의 근거를 제시하고 작품을 설명한다. 또, 작품의 계보를 만들어 준다. 공감을 끌어내기 위해 어르고 달래고, 다른 작전을 펴기도 한다. 테오는 형의 작품이 장래에 갖게 될 가치에 대한 믿음을 키웠고 편지들을 보존했다.

화가 반 라파르트에게 보낸 편지들은 미술에 대한 생각, 특히 사실적인 삽화에 대한 반 고호의 열정을 촉진했다. 그리고 비록 손아래이긴 하지만 좀 더 경험이 많은 화가에게서 확증을 구하기 위한 매개 역할을 했다. 반 고호는 반 라파르트가 자신의 작품을 봐 주기를 바라는 마음을 자주 표현했다. 반 고호는 〈감자 먹는 사람들 *The Potato Eaters*〉도125 에 대한 반 라파르트의 평에 감정이 상한 나머지 발끈해서 "…… 그런 식으로 내 작품을 비난할 권리는 없어"R52, 1885년 7월라고 하고는, "나는 늘 *내가 아직은 그릴 수 없는 것을 그리면서 그것을 그리는 법을 배우려* 하고 있어"R57, 1885년 9월라며 자기변명을 했다. 반 고호는 반 라파르

트에게 예술적 친교를 청하고 자신감을 얻기 위해 지지를 구했다. 베르나르에게도 동료로서 교제를 나누기를 청했다. 인상주의를 밀어내려고 고투하는 전위 화가들의 중심에 있던 손아래의 베르나르는 자신이 살던 퐁타방 인근의 화가들이나 고갱과도 뚜렷한 차이를 보였다. 반 고흐가 베르나르에게 보낸 편지는 한 통을 제외하고는 모두 자신이 경쟁과 파벌주의에 좌절해 파리를 떠난 뒤에 쓴 것이었다. 그는 베르나르의 도움을 얻으려고 애썼으며, 베르나르를 통해서 프랑스 남부 지방에 화가 공동체를 만들려는 자신의 사업에 고갱이 동참하게 하려고 애썼다. 반 고흐는 네덜란드에 있을 때보다 자신의 목표를 더 확신하면서 베르나르에게 조언을 하고 때로는 비판도 했다.

반 고흐의 편지들을 보관해 오던 테오는 형이 죽자 작품 대부분을 상속받았다. 그러나 테오는 겨우 육 개월 뒤에 아내와 태어난 지 얼마 안 되는 아들을 남겨 두고 사망했다. 그렇게 해서 반 고흐의 제수인 요한나 반 고흐봉어르가 테오에게 보낸 많은 편지들을 편집하고 번역했다. 요한나는 반 고흐를 그의 말년에 몇 차례밖에 만나지 못했기 때문에 그녀가 1914년 판 서간집을 위해 1913년에 집필한 회고록은 불가피하게 테오와 다른 친척들이 그녀에게 털어놓은 이야기에 주로 의존할 수밖에 없었다. 요한나와 그녀의 두 번째 남편 코헨호스할크 역시 20세기 초에 열린 회화 작품 전시들을 도왔다. 삼촌을 따라 빈센트라는 이름을 가진, 요한나의 아들의 관심과 협조로 훗날의 전시들이 성공할 수 있었고, 연구에 지원을 받을 수 있었으며, 마침내 암스테르담에 빈센트 반 고흐 재단Vincent van Gogh Foundation(1960년 설립)과 미술관(1973년 개관), 테오 반 고흐 재단(일찍이 1950년에 설립되었던 빈센트 반 고흐 재단의 새 명칭)의 설립이 결정되었다. 테오의 세 자식들이 번갈아 재단 위원회 위원을 맡았다. 반 고흐의 여동생 엘리사베트Elisabeth, 1859-1936는 1910년에 그에게 위로가 될 만한 전기를 썼다. 이런 식으로 반 고흐가家는 반 고흐의 이미지와 명성을 만드는 일에 지대한 관심을 보여 왔다. 적어도 한 사람 이상의 저자가 반 고흐 가문에서 예의를 지키라고 요구한

사실을 직접적으로 또는 넌지시 언급했다.

친구나 지인들의 전기나 회고담은 사적인 감정과, 그들이 알고 있는 반 고흐 말년의 이상 행동과 그의 죽음에 대한 공식적인 소견에 의해 굴절될 수밖에 없었다. 사회 부적응자, 미치광이, 그리고 뒤늦게 수여받은 화가라는 영예로 이루어진 이미지들이 그들의 기억에 역으로 투사되었다.

『이전, 그리고 이후』에서 고갱은 반 고흐의 미술 선배들의 제안과 반대되는 자신의 생각과 가르침을 반 고흐가 재빨리 수용한 점을 강조했다. "내가 아를에 도착한 순간 〔반 고흐는〕 …… 상당히 허둥댔다. …… 나는 그를 계몽하는 임무를 맡았다. 그것은 쉬운 일이었다. 토양이 비옥했기 때문이다." 고갱은 또한 위험할 정도로 너무나 불안정하던 반 고흐의 성격에 대해서도 말했다. "반 고흐는 면도칼을 펴 들고 나에게 달려들었다." 이는 그가 1888년에 베르나르에게 처음으로 이야기할 때는 언급하지 않은 일화다. 그러나 그와 같은 외견상의 폭력적 이미지는 친구가 자해한 직후에 고갱이 돌연 아를을 떠난 이유를 해명해 주었다.

A.S. 하트릭은 1939년에 반 고흐라는 사람을 다음과 같이 기억했다. 반 고흐는 파리에서는 "살짝 미친 정도를 넘어선 듯 보였고" 자신이 파리에서 그림을 그리곤 하던 코르몽Cormon의 화실이 폐쇄된 것에 격분해 "코르몽을 쏴 죽이겠다고 권총을 들고 돌아다니던" 사람이었다. 샤를 앙그랑Charles Angrand은 동료 화가들과 그림을 교환할 때 반 고흐가 보인 예민함을 "조증의 …… 한 예"로 언급했다.

화가 쉬잔 발라동Suzanne Valadon은 동료들의 무시에도 아랑곳없이 툴루즈로트레크의 주간 모임에 계속 자기 작품을 가져오는 등, 완강히 고집을 부리던 한 남자를 기억하고 있었다. 정성을 다해 질서정연한 작품을 그리던 신인상주의 화가 뤼시앙 피사로와 폴 시냐크, 두 사람은 반 고흐에게는 남의 이목을 의식해 예의 바르게 행동하려는 태도가 부족하다며 다음과 같이 말했다. "그는 〔자신의 습작을〕 길가 담장에

일렬로 늘어놓아 지나가던 사람들을 깜짝 놀라게 했다." 반 고흐의 어수선한 외양에 대해서는 다음과 같이 묘사했다. "[그의] 양쪽 소매에는 점점이 물감이 묻어 있었다. …… 그는 고래고래 소리 지르고 손짓, 발짓을 하며 갓 그린 30호 크기의 유화를 들고 휘둘러 자신과 지나가던 사람들을 물감투성이로 만들었다."

독일 비평가 막스 오스보른Max Osborn은 1945년에 출간한 저술에서 인상주의 화가 카미유 피사로Camille Pissarro가 "이 남자는 미쳐 버리거나 우리 모두를 앞지를 것이다. 둘 다가 될 줄은 나도 예상할 수 없었다"고 말했다고 전했다. 가까운 친구 베르나르는 반 고흐가 죽기 전에 그의 재능을 믿었을지도 모른다. 베르나르는 확실히 반 고흐에 대한 생각을 가장 먼저 바꾼 사람 중 한 명이었다. 1891년에 그는 "반 고흐의 작품은 그 누구의 작품보다도 사적이다"라고 기술했다. 베르나르는 자신에게 보낸 반 고흐의 서간집 1911년 판 서문에서 반 고흐의 인내력과 결단력을 강조했다. 반 고흐와 베르나르 자신의 부친 사이에서 일어난 불쾌한 사건에 대해 이야기할 때조차 다른 사람들이 말한 일화와 비교해 볼 때 절제하는 듯 보인다.

반 고흐에 관한 방대한 양의 전기적 정보가 열정적이고 편파적인 상태로 누적되어 있을지라도, 전기는 미술작품의 출현과 발전에 관해 연대순으로 된 하나의 기준을 제공한다. 전기로 반 고흐의 그림이 갖는 의미를 설명하기에는 구성상의 한계가 있지만 그래도 역사적인 맥락을 파악하는 연구를 시작할 수는 있을 것이다.

빈센트 빌렘 반 고흐Vincent Willem van Gogh는 1853년 3월 30일에 네덜란드의 브라반트Brabant 주, 호로트준데르트Groot-Zundert에서 태어났다. 같은 이름의 사산아가 태어나고 나서 정확히 1년 뒤였다. 준데르트에서 목사로 있던 그의 아버지 테오도루스 반 고흐Theodorus van Gogh, 1822-1885는 17세기 네덜란드의 도시 중산계급으로 입지를 확고히 굳힌 가문 출신이었다. 근래로 오면서 가문의 남자들 중 다수가 신학자와 성직자

가 되었다. 빈센트 반 고흐의 아버지는 네덜란드 개혁파 교회 안에서도 기독교 휴머니즘을 신봉하는 이상주의적인 운동인 흐로닝건 회 Groningen party에 속했다. 1850-1860년대에 그 세력이 약해지며 붕괴된 탓에 테오도루스 목사는 작은 마을에서 소박한 목사 생활을 하게 되었다. 그가 '타고난 설교가가 아니었다'는 사실도 그의 출세를 방해했다. 좀 더 성공한 삼촌 요하네스는 해군 중장의 지위까지 올라갔다. 다른 세 삼촌, 헨드리크 빈센트Hendrik Vincent(헤인Hein), 빈센트(센트Cent), 코르넬리스 마리누스Cornelis Marinus(C.M.)는 미술품 상회를 운영했는데 빈센트 삼촌은 유럽의 일류 미술상이 되었다.

빈센트 반 고흐의 외할아버지는 왕실 제본업자였다. 반 고흐의 어머니 안나 코르넬리아 카르벤투스Anna Cornelia Carbentus, 1819-1906와 이모 한 명이 반 고흐가와 혼인하고, 또 다른 이모는 성직자의 아내가 되었다. 안나 코르넬리아는 그 계급의 다른 많은 여자들처럼 그림에 소양이 많지 않았다. 그녀는 둘째 빈센트 반 고흐 뒤로 다섯 명의 아이를 더 낳았다. 반 고흐가 가장 좋아한 동생은 아버지의 이름을 딴 테오도루스(테오)로, 그보다 네 살 어렸다.

반 고흐는 그 지방의 학교를 잠깐 다닌 뒤에 제벤베르헌Zevenbergen의 기숙학교로 보내지고, 1866년에는 틸부르흐Tilburg의 호허레 부르허르스홀Hogere Burgerschool로 보내졌다. 성적은 우수했지만 무슨 이유인지 그곳에서 2학년을 마치지 않고 학업을 중단했다. 틸부르흐의 드로잉 교사 C.C. 하위스만스C.C. Huysmans는 실물을 보고 습작하는 것과 옛 거장들의 복사물을 모사하는 것을 모두 장려했다. 이처럼 둘 다 대등하게 중시하는 것은 모사하는 일을 우선시하던 당시의 미술교육 방법과는 다른 것이었다.

천재 예술가의 신화에서 흔히 있는, 유년기에 예술적인 조숙함을 보여 준 전설 같은 이야기는 전혀 없다. 대신에 두어 가지 일화가 전하기를, 반 고흐는 드로잉 한 점과 코끼리 모형으로 부모님의 주목을 끈 뒤에 그것들을 부숴 버렸다고 한다. 남아 있는 것 중 가장 초기의 드로

잉들은 1862-1863년에 그린 것으로 모사작으로 보인다. 그 다음에 남아 있는 중요한 작품군은 1870년대 초의 것으로 그림이 더 서투르며, 눈금을 표시해 입체감을 나타내는 관행을 따르지 않았다. 그러나 이 후자의 드로잉들은 종이 전체를 구성적으로 사용하며, 그의 완숙기의 작품에서 거듭 되풀이될 공간에 대한 관심을 분명히 드러낸다.

반 고흐는 드로잉을 일찍 시도했으나 진지하게 화가가 되기로 결심한 시기는 늦었다. 그는 학교를 그만둔 뒤에 빈센트 삼촌의 가게로 들어갔다. 1869년 7월, 그는 구필 상회Goupil & Cie의 헤이그 지점 하급 사원으로 취직했다. 구필 상회는 예술작품의 복제를 전문으로 하는 출판사로 1827년 파리에 설립되었다. 점차 원작 거래를 늘렸으며, 1864년이 되면 브뤼셀, 런던, 베를린, 뉴욕, 그리고 헤이그에 지점을 두었는데, 1858년에는 헤이그에서 빈센트 삼촌의 점포를 사들였다. 반 고흐의 삼촌은 동업자로 남아 있었지만 건강이 나빠 장사를 적극적으로 하지는 않았고 H.G. 테르스테이흐H.G. Tersteeg가 그 지점을 경영했다.

훗날에 반 고흐는 미술상에 대해 호의적인 말을 전혀 하지 않았지만 이때의 경험으로 화가와 대중을 중개하는 힘에 대해 유용한 식견을 쌓았으며 훌륭한 예술적 이미지들을 많이 접할 수 있었다. 구필 상회는 좀 더 최근의 19세기 화가들 중에서 장프랑수아 밀레Jean-François Millet 와 프랑스의 바르비종Barbizon파 화가들의 그림, 그리고 네덜란드 헤이그파(야코프 마리스Jacob Maris, 요제프 이스라엘스Jozef Israëls, 혼인으로 반 고흐의 사촌이 된 안톤 마우베Anton Mauve 같은 화가들)의 그림들을 취급했다. 반 고흐는 마우리츠호이스 왕립미술관Mauritshuis을 구경함으로써 옛 거장의 작품들에 대한 지식을 넓혔다. 테르스테이흐의 어린 딸인 엘리자베트를 위해 주로 동물과 식물들을 그려 넣은 3권의 드로잉 스케치북에는 옛 거장들이나 '모더니스트들'과 겨루려는 야망의 조짐이 전혀 드러나지 않지만 몇몇 풍경 드로잉, 특히 1873년 초에 그린 〈진입로Driveway〉도12 는 17세기 네덜란드 풍경화의 원근법을 반영한다.

처음에 반 고흐는 좋은 인상으로 상회의 신뢰를 얻어 1873년 6월

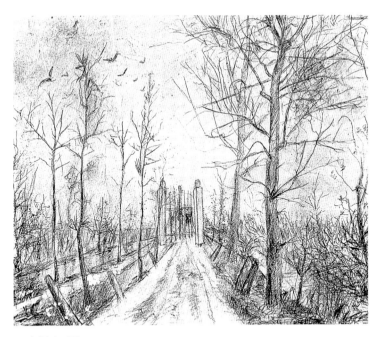

12 〈진입로〉, 1873

에는 런던 지점으로 전근을 가게 되었다. 테르스테이흐는 그에게 훌륭한 추천장을 써 주고 그의 부모님에게 미래의 성공을 보장했다. 반 고흐는 파리를 경유해 런던으로 가면서 루브르 박물관Musée du Louvre과 뤽상부르 미술관Musée du Luxembourg, 그리고 당연히 구필 상회를 구경했다.

반 고흐는 런던에서 보낸 첫 해에는 잘해 나갔다. 복제 판화와 유명 예술품 사진을 팔면서 실제 그림을 판매하는 일이 더 중요해지기를 희망했다. 반 고흐는 런던 국립미술관과 빅토리아 앤드 앨버트 박물관Victoria & Albert Museum, 덜위치 화랑Dulwich Picture Gallery, 햄프턴 코트 궁Hampton Court Palace을 구경했다. 한참 뒤에도 그는 호베마Meindert Hobbema와 컨스터블John Constable의 그림을 생생히 기억하고 있었다. 영국 회화에 대한 그의 기호는 천천히 계발되었지만 컨스터블과 터너J.M.W. Turner와 함께 밀레이John Everett Millais와 바우턴Boughton의 이름을 테오에게 분명하게 언급했다. 다른 한편으로는 키츠John Keats를 필두로 해서 영국 문

학에 열광적으로 빠져들었고 평생 영국 문학광이 되었다.

이미 비밀리에 약혼한 상태임을 알게 된 하숙집 딸 외제니 로이어 Eugénie Loyer를 향한 좌절된 애정으로 인해 많은 일이 있었지만 반 고흐는 당시의 편지에서 이에 대해 언급하지 않았다. 대신에 쥘 미슐레Jules Michelet의 『사랑 L'Amour』에 나오는 사랑에 대한 생각을 변형해서 말했다. 드로잉의 즐거움도 시들해졌지만 그는 여전히 구필 상회의 런던 지사가 확장될지도 모른다는 기대를 품고 있었다.

1872년 10월에 런던에서 파리로, 12월에 다시 런던으로, 그리고 1875년 5월에 다시 파리로 연이어 전근된 반 고흐는 마침내 1876년 4월부터 발효되는 해고 통지를 받았다. 반 고흐는 파리에서 밀레와 쥘 브르통Jules Breton, 샤를프랑수아 도비니Charles-François Daubigny, 가브리엘샤를 글레르Gabriel-Charles Gleyre, 로자 보뇌르Rosa Bonheur의 작품을 인쇄한 복제물로 방을 장식했다. 그는 좋아하는 화가들의 특정한 그림들을 편지에서 계속 언급했다. 그러나 그림을 파는 일에는 흥미를 잃어 버렸으며, 상관 부소Boussod와의 만남에 대해 털어놓았듯이 반 고흐의 행동은 고용주들의 불만을 샀다. "그가 나에 대해 큰 불만이 없기를 바라는데 실은 그게 아니거든." LT50, 1876년 1월 10일

파리에서 보낸 편지가 종교적인 인용들로 점철되기 시작했다. 반 고흐는 새로 사귄 친구 해리 글래드웰Harry Gladwell과 성경을 통독하기 시작한 터였다. 글래드웰은 런던의 한 미술상의 아들로 나중에 구필 상회에서 반 고흐의 후임자가 된다. 4월에 램스게이트Ramsgate의 한 사립학교에서 프랑스어와 독일어, 산술을 가르치기 위해 다시 영국에 온 그는 7월에 아일워스Isleworth로 일자리를 옮겼다. 거기에서는 교사가 성경의 역사를 가르치면서 감리교파 존스Jones 목사를 대신해 교구 사목일까지 겸했다. 그는 런던 외곽의 리치몬드Richmond와 피터샘Petersham, 턴햄 그린Turnham Green에서 설교를 했다.

반 고흐는 "내가 손을 뗄 수 없을 정도로 …… 교사에서 성직자로 확장되는 영역에 강하게" LT70, 1876년 7월 5일 감정이 매어 있었지만, 1876년

12월 휴가 때 부모를 방문하러 온 뒤에 영국으로 돌아가지 않았다. 대신에 빈센트 삼촌의 알선으로 도르드레흐트Dordrecht의 블루세 앤드 반 브람Blussé and van Braam 도서 판매 회사에 사원으로 취직했다. 교사직보다 급여는 좋았지만 그는 서적 판매보다 성경을 4개 국어로 번역하고 몇몇 교파의 예배에 참석하는 일에 더 열중했다.

　1877년 5월, 부모에게 자신의 종교적 열정이 진지하다는 사실을 납득시킨 반 고흐는 신학교 입학시험을 준비하기 위해 암스테르담으로 가서 해군 공창工廠 사령관으로 있던 얀Jan 삼촌 집에 머물렀다. 반 고흐는 진지한 지원자이긴 했으나 라틴어, 그리스어와 고군분투하고 대수와 수학에 혼비백산했다. 어쨌든 성경 지리와 역사는 그로 하여금 지도를 그리는 일에 몰두하게 했다. 그의 수험 지도 교사였던 멘더스 다 코스타Mendes da Costa 박사의 말에 따르면 고전어들은 반 고흐의 목표인 "불쌍한 피조물들에게 평화"를 주고 "이곳 지상에서의 그들 생활에 스스로 만족하게 하는 [일]"LT122a과는 무관한 듯 보였다. 렘브란트의 작품을 보러 트리펜하위스Trippenhuis(국립미술관의 전신)에 가는 일이 훨씬 더 행복했다. 영국에서 지낼 때 그린 드로잉들은 대부분 선명한 선으로 도시의 경치를 그린 것인 데 반해 1877년에서 1878년 사이에 풍경화를 그릴 때는 색조에 더 치중해, 맨 종이에 흐릿한 분위기를 내기 시작했다.

　1878년 7월, 반 고흐는 학업을 포기하고 자신의 경건한 이상인 가난한 사람들에게 위로가 될 만한 종교적 메시지를 전하기 위해 복음 전도사가 되는 훈련을 받기로 한다. 이를 위해 그는 브뤼셀 교외의 라에컨Laeken으로 간다. 그림으로 나타낸 모습과 사실적인 삽화를 설명한 내용에는 사람들, 자기 주위의 사물, 그리고 자신의 생각에 대한 인식이 포함되어 있었다. 그는 라에컨에서 드로잉하는 일 자체가 더 중요해졌음을 암시하는 편지를 썼다. "도중에 본 여러 가지 것들 중 몇몇을 대강 스케치해 놓고 싶지만, 그 일이 필시 내 진짜 일을 못하게 할 테니 시작하지 않는 편이 낫겠지."LT126, 1878년 11월 15일

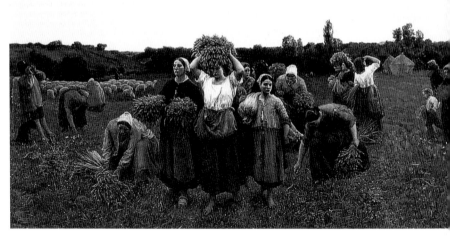

13 질 브르통, 〈이삭 줍는 사람들의 귀가〉, 1859

　적당히 순종할 의향도 없고 즉흥적인 연설 수완도 보여 주지 못한 그는 3개월의 수습 기간을 끝내고도 전도사 직무를 위임받지 못했다. 그렇지만 1878년 12월, 그의 집안에서 다시 한 번 더 힘을 써 주어 그는 벨기에의 탄광 지역인 보리나주Borinage로 갔다. 거기서 그는 순진하게도 "기질적으로 행복한 벨기에 광부가 …… 그 생활에 익숙해지도록, 그리고 모자를 쓰고 암흑 속에서 자신을 안내해 줄 작은 램프를 들고 갱도로 내려갈 때 …… 자신의 노고를 아시며 자신과 자신의 아내, 자식들을 보호해 주시는 신께 스스로를 의탁하는 [그]"LT126에게 힘이 되기를 기대했다.

　반 고흐는 성경 모임을 주최하고 병자들을 방문한 뒤에 바스머스Wasmes에 임시 자리를 얻었지만 광신적인 자기희생(자신의 옷을 주어 버리고 헛간에서 지내며 거의 음식을 먹지 않는 등)이 윗사람들에게 충격을 주어 1879년 7월에 해임되었다. 그는 자비를 들여 가며 쿠에스머스Cuesmes에서 한 해를 더 버텼다. 그리고 광부들의 근로 조건을 놓고 광산의 감독자들과 중재를 시도하면서도 광부들에게는 파업 중에 폭력적인 시위

를 하지 말 것을 촉구했다. 가을이 되자 그도 복음을 전도하려는 자신의 야심이 누그러졌음을 인정했다. 그러나 그는 결코 우두커니 손을 놓고 있지는 않았다. "밤늦도록"LT131 그림을 그리며 자신이 "표본"LT131, 1879년 8월 5일이라 일컬은 광부들의 모습으로 스케치북을 빠르게 채워 나갔다. 그해 겨울에 반 고흐는 자신이 경탄해 마지않던 화가 쥘 브르통을 보기 위해 걸어서 쿠리에르Courrières까지 갔지만 브르통의 안락한 생활과 그의 작품 주제인 농부도13 사이의 모순을 발견하고는 낙심하고 만다.

1880년 7월에 테오에게 불확실하고 방어적인 장문의 편지를 보내고 나서 8월 20일에는 모사할 본보기가 될 인쇄물(특히 밀레의 〈들판의 노동*Labours of the Field*〉도88의 복제물)을 요청하는 짧고 단호한 전갈을 보냈다. 반 고흐는 테르스테이흐에게도 구필 상회에서 출판한 일종의 '미술 독학' 서적인 샤를 바르그Charles Bargue의 『목탄화 연습*Exercices au fusain*』을 보

14 〈두 누드 습작(바르그의 작품을 본뜸)〉, 1880

내 달라고 청했다. 반 고흐는 이미 거장들의 작품과 석고상의 복제물이 실린 교습용 편찬물인 바르그의 『데생 강의Cours de dessin』를 따라서 그리고 있었다.도14, 114 그는 혼신을 다해 이 자발적인 학습을 계속했으며, 모델들에게서 배운 것을 자신의 광부 그림에 적용시켜 보려고 애썼다.

반 고흐는 화가들과 친교를 나누고 싶어 했지만 파리의 테오와 합류하기를 주저하며 1880년 10월에 브뤼셀로 갔다. 암스테르담의 아카데미와는 달리 무료인 브뤼셀 아카데미에 등록할 생각이었다. 11월 초에는 파리에서 테오와 알고 지낸 반 라파르트를 방문했다. 서신을 교환하며 우정을 쌓아 나간 두 사람은 한동안 반 라파르트의 화실을 함께 사용하기도 했다. 그러나 5년이 지나 둘의 사이는 오해로 인해 틀어졌다.

반 고흐는 계속해서 복제물들을 모사했지만 늙은 수위와 노동자, 군인들을 모델로 삼기도 했다. 책으로 해부학을 공부하고 다른 화가에게서 해골을 빌렸다. 그는 제도 기술을 습득할 생각이었다. 그러면 삽화가로 생계를 꾸려 갈 수 있을 것이었다. 그는 최소한 매월 100프랑이 필요하다고 계산했다. 밀레, 도비니Daubigny, 라위스달Ruysdael과 다른 화가들의 작품 인쇄물 외에도 프랑스 삽화들을 수집하기 시작했다. 오노레 도미에Honoré Daumier와 귀스타브 도레Gustave Doré 폴 가바르니Paul Gavarni, 펠리시앙 롭스Félicien Rops의 작품들이 선택되었다. 이 시기 몇 달 동안 그린 몇 점의 드로잉은 당시를 알게 해 주는 복식과 묘사된 행동을 통해 읽을 수 있는 이야기를 추가로 담고 있다.

반 고흐는 더 싼 곳으로 이사를 해야 한 데다 그림의 주제가 되어 줄 지역을 원했기 때문에 1881년 4월 12일 에턴에 있는 부모님 집으로 돌아가 거기서 그해 내내 머물렀다. 그는 풍경화 주제들을 스케치했으며,도15 얼마 안 되는 수고료에도 포즈를 취해 주는 지방 농부와 주부들을 만날 수 있었다. 물론 반 고흐는 '울퉁불퉁한 특징들'을 원한 반면에 그들은 '나들이 옷차림으로 포즈를 취하고'LT148 싶어 해서 불만

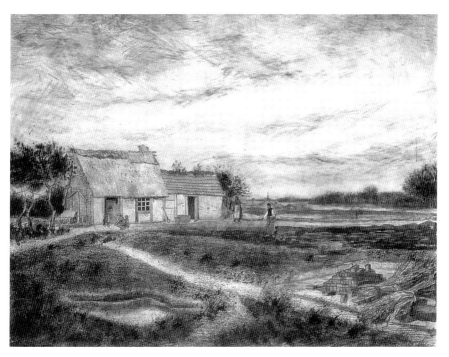

15 〈지붕에 이끼가 낀 헛간〉, 1881

16 〈화롯가의 늙은 농부〉, 1881

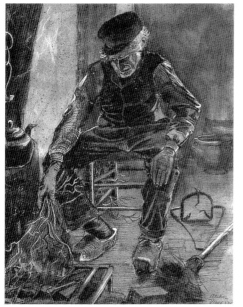

17 안톤 마우베, 〈히스가 무성한 황야의 나무꾼들〉, 약 1880

이 없지는 않았지만 말이다. 실물 스케치는 단독 인물을 묘사하는 데
한정되었지만도16 한편으로 그는 스케치에서 분류해 낸 드로잉들을 합
쳐 보기도 했다. 이때 공간적으로 뒤죽박죽된 인물들은 연습에서 취약
한 부분을 보여 준다. 그는 자기 비판적으로 볼 때 금방 눈에 띄는 결
함들, 특히 세부에 주의하다가 전체적인 모습을 망쳐 버리는 문제를
바로잡기 위해 계속해서 바르그의 연습 교재들을 모사하고 원근법과
수채화에 관한 아르망 카사뉴Armand Cassagne의 책들을 연구했다.

　6월에 반 라파르트가 반 고흐를 방문했다. 아마 9월에 반 고흐는
헤이그로 갔을 것이고, 돌아와서는 메스다흐Hendrik Mesdag가 그린 스헤
베닝헌의 파노라마와 "흠이라고는 흠잡을 데가 없다는 것뿐"LT149인 다
른 화가들의 작품을 포함해 당시 네덜란드 회화와 만난 일을 편지에
써서 테오에게 보냈다. 그는 차라리 결점이 있는 메스다흐의 드로잉들
을 좋아했다. 사촌 안톤 마우베도17와 다시 시작한 교제는 반 고흐의
자신감을 북돋워 주었다. 마우베는 반 고흐가 지금까지 모사한 작품들

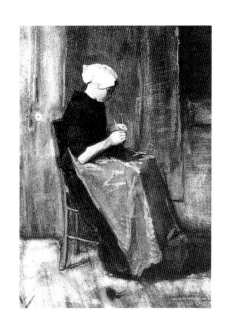

18 〈뜨개질하는 스헤베닝헌 소녀〉, 1881

과는 다르게 그린 '고유의 드로잉'에 흥미를 보이며 조언과 더 나아가 비판적인 가르침을 주었으며, 반 고흐가 "이제 그림을 그리기 시작해야 한다"LT149고 생각했다. 이에 테오는 자신과 테르스테이흐의 신중한 격려를 전했다.

1881년 12월에 마우베와 함께한 오랜 습작기는 무척 생산적이었다. 이 몇 주 동안을 반 고흐의 첫 그림이 그려진 시기로 추정할 수 있다. 게다가 스헤베닝헌의 소녀가 뜨개질을 하고 있는 수채화도 몇 점 그렸는데도18 마침내 그는 그것을 "필요하면 팔 수 있다"LT163고 생각했다. 실제로 마우베는 그중 하나를 수정해 주었다. 인물의 분위기를 자아내는 온화함과 특징 없는 모델의 용모가 반 고흐의 그림답지는 않지만 그래도 그는 "이것들을 그린 방법을 좀 더 잘 기억하기 위해서"LT163 간직하고 싶어 했다.

마우베는 호의적인 경과 보고서를 보내 반 고흐가 아버지와 관계를 호전시키는 데도 도움을 주었지만 에턴의 분위기는 긴장으로 고조되어 있었다. 그렇게 된 데는 재정적인 이유 말고도 다른 이유가 있었

19 〈화가의 다락방 창문에서 본 지붕들〉, 1882

다. 여름 사이에 반 고흐는 사촌 케이 포스Kee Vos에게 애정을 느끼게 되었는데, 그녀는 남편과 사별하고 어린 아들과 에턴에 머물기 위해 온 것이었다. 그녀는 그의 구애를 단호히 거절했으나 그는 고집을 꺾지 않았으며 심지어는 그녀를 보려고 12월에 아무 성과도 없이 암스테르담으로 가기까지 했다. 반 고흐는 자신이 크리스마스 날에 아버지와 격렬히 언쟁을 벌인 밑바탕에는 이 사건이 있다고 믿었지만, 사실 직접적인 원인은 반 고흐가 교회에 가기를 거부한 것이었다. 목사인 아버지는 아들에게 집에서 나가라고 했다.

　반 고흐는 즉시 헤이그의 마우베에게 갔고, 마우베는 반 고흐가 스헨크버흐Schenkweg(도로) 근처의 교외에 화실을 차리는 데 도움을 주었다.도19 반 고흐는 이후에 21개월 동안 그곳에서 머물렀다. 얼마 안 있어 그는 재봉사와 파출부를 하면서 매춘으로 수입을 늘리고 있던 클라시나 마리아 후르니크Clasina Maria Hoornik(이하 신Sien)라는 여자를 만났

다. 그녀에게는 이미 자식들이 몇 명 있었는데 반 고흐와 만났을 때는 또다시 임신 중이었다. 반 고흐는 섬뜩하게 느껴지는 생활에서 그녀를 구출할 요량으로 그녀와 그녀의 어머니, 딸에게 모델을 서 주면 하루에 1길더씩 주겠다고 했다. 1882년 7월에 그는 화실을 늘려 이사를 했으며 신은 출산을 한 뒤에 그와 살러 왔다. 5월에 테오에게 보낸 편지에서 "내가 그녀에게 모델비를 충분히 주지는 못하지만 그렇다고 그녀의 집세를 못 내지는 않아"LT192라고 썼듯이 그들은 그전에 이미 동거를 했는지도 모른다. 반 고흐는 이 관계로 가정생활에 대한 자신의 이상을 충족시킬 수는 없었지만 '타락한 여자'를 구원하는 선행을 하고 있다는 정서적인 만족감과 언제라도 그릴 수 있는 모델들을 얻었다.

반 고흐의 새로운 관계에 찬성하지 않은 그의 가족들은 가만있지 않았다. 테오는 부모님이 반 고흐를 정신병원에 감금하려 한다고 그에게 경고했다. 신과의 불온한 애정 행각이 결국 명망 높은 화가들과의 친교를 방해했지만, 그렇게 되기 전까지는 반 고흐는 헤이그 예술계에 적극적으로 가담했다. 1883년 2월에 그는 반 라파르트에게 변명조로 편지를 썼다. "처음 이 도시에 왔을 때 나는 교제를 구하고 친구를 사귀기 위해 할 수 있는 한 모든 화실들을 방문했어. 중대한 장애가 있다는 생각 때문에 나는 지금 이 일에 매우 무관심해졌지. 화가들은 친한 척하지만 너무나 자주 딴죽을 거는 경향이 있어."R20

한 달 남짓 뒤에 마우베가 자신의 '학생'에게 보이는 관심은 줄어들기 시작했다. 그들은 석고 데생의 유용성을 놓고 논쟁을 벌였다. 마우베는 반 고흐의 능력에 회의를 품기 시작하고 반 고흐는 테르스테이호가 마우베를 자기에게 적대적인 동맹에 가입시킨 것이 아닌가 의심하기 시작했다. 반 고흐는 두 사람에게서 받은 실망스러운 논평을 테오에게 전했다. 테르스테이호는 반 고흐의 드로잉에 대해 "팔릴 것 같지 않"고 "매력이 없다"LT195고 했다. 반면에 마우베의 친구인 화가 얀 헨드리크 베이센브루흐Jan Hendrik Weissenbruch는 반 고흐가 "지독히 잘"LT175 그린다고 했다. 또 다른 화가 친구인 헤오르허 브레이트너르George

Breitner는 거리 스케치를 하고 "사람들 중에서 표본"LT178을 찾으려는 산책에 동행했다. 1882년 봄, 반 고흐는 그림을 그리고 토론을 하는 화가들의 모임인 풀흐리 스튜디오Pulchri Studio에 참석해 소장하고 있던 영국의 목판 삽화를 보여 주어 사람들과 가까워졌다. 훗날에 그는 자신보다 손아래인 헤이그의 화가 헤르만 요하네스 반 데르 베일러Herman Johannes van der Weele와 테오필러 데 보크Théophile de Bock, 베르나르트 블로메르스Bernard Blommers와 사귀었다. 데 보크는 반 고흐가 그림을 위해 여행을 하는 동안에 스헤베닝헌에 있는 숙박시설을 제공했다. 그렇지만 반 라파르트야말로 여전히 반 고흐의 절친한 친구로, 때로는 풍성한 편지를 쏟아 놓고 복제 목판화를 활발히 교환했을 뿐 아니라 가끔씩 방문하기도 했다.

반 고흐는 1870년대를 총망라하며 20권이 훨씬 넘는 『도해와 삽화로 전하는 런던 뉴스Graphic and Illustrated London News』를 헤이그에서 어렵게

20 〈슬픔〉, 1882

구입할 수 있었다. 그는 화가별로 배열하기 위해 삽화들을 오려 낸 뒤에 회색 카드를 덧대었다. 그는 삽화가가 되려는 계획을 여전히 갖고 있었는데, 헤이그 시기에 그린 드로잉들에서는 선명하게 묘사한 노골적인 이미지를 추구했다. 그는 인쇄 미술의 표현 형식에서 가르침을 얻었다. 거기에는 이미 다양한 흔적들이 나타나는데, 윤곽으로 입체감을 나타내기보다 풍부한 선영線影과 음영으로 명암을 만들어 냈다. 반 고흐는 한 판화가의 도움으로 석판화 매체에 대해 탐구하고, 서로 관련된 30점의 판화 연작을 제작할 구상을 했으나 결국 8점밖에 하지 못했다. 1882년 11월, 그는 양손에 얼굴을 묻고 있는 노인의 초상에 〈내세로 가는 입구At Eternity's Gate〉도164라는 영어 제목을 적어 넣었다. 그가 묘사한 웅크린 자세는 비탄과 절망을 나타내는 것으로, 이는 1882년 11월에 그렸으며 역시 영어로 제목을 붙인 〈슬픔Sorrow〉도20에도 나타난다. 이 작품은 옛날에 그린 신의 누드 드로잉을 재연한 것이다.

이렇게 정서를 다룬 이미지들이 헤이그 시기의 작품에서 되풀이되지만, 반 고흐는 노인들도118, 119, 노동자들, 신도21과 그녀의 가족도121을 면밀히 관찰하는 경우가 매우 흔했다. 이런 드로잉에서는 자기 만족적으로 몰입해서, 기초로 삼은 삽화의 인물 표본들을 대단히 과장했다. 헤이그에서 겨우 몇 개월을 지냈을 때 그는 최초로 작품을 의뢰받았다. 헤이그의 경관을 보여 주는 열두 점의 드로잉 연작을 삼촌 C.M.으로부터 작품당 2.50길드에 주문받은 것이다. C.M.은 화실에서 본 드로잉 세 점도 구입했다. 반 고흐는 5월에 드로잉 일곱 점으로 된 또 다른 연작을 구성했으나 별 호응을 얻지 못하고 그 몫으로 겨우 20길드를 받았다. 대부분의 드로잉에서는 상투적인 장식을 덧붙임으로써 황량함을 경감시키는 일 없이 넓게 펼쳐진 도시 교외의 경관을 있는 그대로 보여 주었다.

1882년 1월에 반 고흐는 주저하며 시작한 유화를 중단했으나 8월에 테오가 방문해 필요한 재료를 구입할 수 있게 해 준 뒤에 유화 물감을 다시 집어 들었다.도22 주로 유화 물감의 비용 때문이기는 했지만,

21 〈앉아 있는 신〉, 1882

22 〈숲 속의 소녀〉, 1882

그는 테오의 지속적인 후원을 이끌어 낼 때를 제외하고는 여전히 확신하지 못하는 심정을 드러냈다. "네가 이 그림들을 보면 비용이 더 들더라도 내가 특별히 마음이 내킬 때만이 아니라 유화를 정말로 중요하게 생각하고 정기적으로 계속 그려야 한다고 말할 것이라 생각해."LT227 유화는 반 고흐에게 색깔을 넣어 작업하는 일에 만족할 수 있도록 해 주었다. 그는 삼림지대를 그린 풍경화의 바탕을 풍미 넘치도록 세밀하게 묘사했다. "바탕은 아주 어두워. 빨간색, 노란색, 황토색, 검은색, 황갈색, 고동색을 덧입히면 붉은빛이 감도는 다갈색이 되지만, 그것은 고동색부터 진한 포도주 빛까지, 심지어는 엷은 금발의 불그스름한 색까지 다양하게 나타내거든."LT228 뒤이은 여름에 그는 다시 여러 점의 유화 습작을 그렸다.

헤이그에 머물던 시기는 반 고흐의 후기 작품을 위한 터를 닦아 주었다. 그곳에서 그는 일찍이 예술적으로 동경하던 것들을 성취했다. 다른 화가들과의 교류는 그리 만족스럽지 못했지만, 그가 노력을 기울여야 할 방향을 정하는 데 도움을 주었다. 스트레스와 빈약한 식사, 질병(1882년 6월, 그는 성병으로 입원했다)으로 인해 건강이 나빴던 시기였지만 이때 많은 작품을 제작했다. 그중에서 다수가 사라졌지만 이 시기에 제작된 양은 그림에 대한 열의를 보여 준다.

1883년에 반 고흐의 작품은 삽화에서 유화로, 도시 모티프에서 시골 모티프로 옮겨 가기 시작한다. 그는 몇 년 뒤에도 테오가 여전히 자신의 유일한 부양 수단임을 인정했다. 이것은 그로 하여금 좀 더 싼 거처를 찾게 했다. 반 라파르트는 그에게 화가들을 끌어들이고 있는 지역, "그러니까 어쩌면 얼마 뒤에는 화가들의 거리가 생겨날지도 모르는"L316 드렌터Drenthe로 갈 것을 권했다. 그는 신과 헤어졌다. 완전히 갈라서려고 한 것은 아니었지만 그는 그녀가 '구원'을 거부하는 데 환멸을 느꼈다. 1883년 9월 11일, 그는 헤이그를 떠났다.

반 고흐는 처음에는 드렌터에 영구히 정착할 생각이었지만 그곳에서 채 3개월도 지내지 않았다. 그는 처음 머물렀던 호헤베인Hoogeveen

23 〈외바퀴 손수레가 있는 풍경〉, 1883

에서 니우암스테르담Nieuw-Amsterdam으로 이사했지만 돈이나 물자를 받으러 호헤베인까지 운하로 왕복하는 일이 잦았다. 친밀하고 사적인 만남에서 두절된 그는 테오에게 많은 편지를 써서 미술상을 그만두고 화가가 되라고 설득했다. 그러면서 재정적인 도움은 더 이상 받지 않겠다고 제안하기까지 했다. 11월 말에 반 고흐는 스벨로Zweeloo로 여행을 떠났다. 독일 화가 막스 리베르만Max Liebermann이나 동료 화가를 만나리라 기대했지만 겨울이라 아무도 없었다.

그 고장의 거주자들은 반 고흐가 돈을 지불해도 포즈를 취해 주지 않았다. 반 고흐는 그들이 자신을 "정신 이상자, 살인자, 방랑자"1343로 여긴다고 생각했다. 들판에서 일하는 노동자들을 그린 습작에 등장하는 인물들은 친밀히 마주 대하던 헤이그 시기의 인물들보다 멀리 떨어진 상태로 그려져 있다. 좀 더 많이 그린 풍경화들은 지평선을 배경으로 낮게 밀집해 있는 집들이 있는 평평한 들판과 습지를 특징으로 한

다. 도23, 124

1883년 12월에 반 고흐는 드렌터에 작품을 남겨 둔 채 뉘에넌
Nuenen에 있는 부모님 댁으로 가서 아버지에게 운임을 치러 달라고 요
청했다. 아버지와의 관계는 전보다 나아지지 않았지만("아버지와 평화를
유지하기란 어려운 노릇이지"LT348) 가족은 그에게 집 뒤에 있는 작은 세탁
실을 화실로 제공했다. 반 고흐는 헤이그에서 소지품을 챙겨 오는 중
에 신을 잠깐 만나고 나서 그녀와 헤어지기로 마음을 굳혔다.

1884년 1월에 반 고흐의 어머니가 기차에서 내리다가 다리가 부
러지는 사고를 당했다. 이 사건은 가족 관계가 나아지도록, 아니면 적
어도 더 나빠지지 않도록 해 줬다. 반 고흐는 계속 집에서 먹고 잤지만
그래도 5월에는 가톨릭 교회의 교회지기에게서 방 두 칸짜리 화실을
임대했다. 10개월 뒤인 1885년 3월 26일, 반 고흐의 아버지가 산책을
마친 뒤에 들판을 가로질러 집으로 돌아오다가 쓰러져 죽었다. 어머니
와 여동생들의 불화가 심해지자 반 고흐는 이로부터 도망치기 위해 5월
에 화실 위 다락방으로 이사했다.

심지어는 테오와도 사이가 거의 틀어졌다. 1883년이 끝나 갈 무
렵, 반 고흐가 드렌터에서부터 테오에게 화가가 되라고 끈질기게 주장
하는 바람에 테오는 화가 났다. 생계를 꾸릴 수 없다는 좌절감이 반 고
흐에게 커져 가면서 재정적인 문제 역시 크게 다가왔다. 반 고흐는 테
오가 자신의 기대를 저버렸다고 비난했다. "넌 내 작품을 단 한 점도
판 적이 없어. 값의 고하를 막론하고 말이야. 사실은 팔아 보려고 하지
도 않았잖아."L358, 1884년 3월 그래서 반 고흐는 뉘에넌 시기 초에 테오와
정기적인 재정 지원 약정을 맺을 궁리를 했다.

1883년 12월에 반 고흐가 뉘에넌에 도착한 직후, 직공의 모습을
주된 모티프로 발전시켰다. 도24 그는 또한 겨울 풍경을 세필로 그린 펜
과 잉크 드로잉 대작도 여러 점 완성했다. 이 중 몇 점을 반 라파르트
에게 보내면서 "기회가 되면 사람들에게 좀 보여 줄 것"R41을 청했다.
반 고흐는 테오와 불화하던 동안에 반 라파르트에게 의지하며, 자신의

예술적 신념을 쓴 많은 편지와 드로잉들을 보냈다. "[반 라파르트는] 그것을 모두 다 좋아했어"L364라는 말로 반 고흐는 동생에게 앙갚음했다. 1884년 5월과 10월에 반 라파르트가 방문했다. 테오는 6월에 왔다. 그리고 두 형제는 화해했다. 반 고흐는 편지에 그것이 "기분 좋은 방문"L370이었다고 썼다.

여름 동안에 또 하나의 불운한 연애가 비극적인 종말을 고했다. 반 고흐는 이웃이자 친구인 마르호트 베헤만Margot Begemann에게 청혼했으나 그녀의 가족이 결혼을 반대했다. 그녀는 "절망해 음독"L375했으나 구조되어 치료를 위해 위트레흐트Utrecht로 보내졌다. 반 고흐보다는 그녀 쪽에서 더 열렬했던 애정은 그녀가 훗날 뉘에넌으로 돌아온 뒤에도 다시 시작되지 않았다. 그러나 이 사건은 마을 사람들에게 영향을 끼쳤으며 그들은 목사관을 피하기 시작했다.

같은 해 여름에 반 고흐는 헤르만스Hermans라는 에인트호벤 출신

24 〈정면을 보고 있는 직공〉, 1884

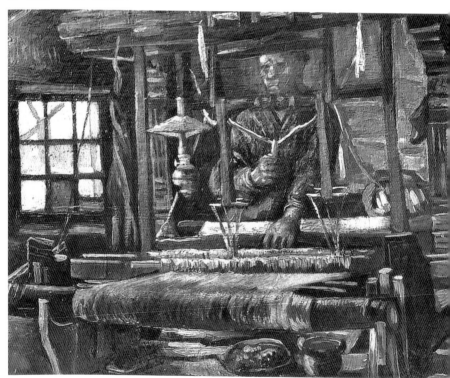

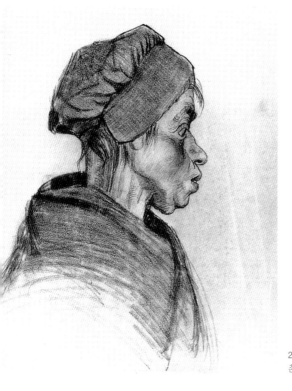

25 〈흰 모자를 쓴 채 오른쪽을 보고 있는
촌부의 두상〉, 1885

26 〈손 습작〉, 1885

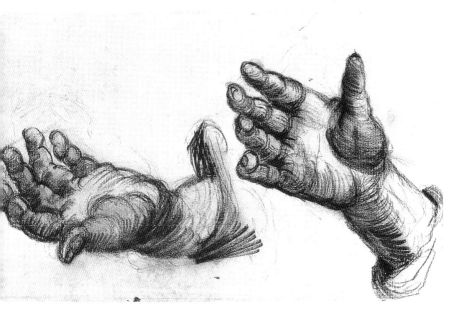

의 전직 금 세공인과 적극적으로 교제했다. 그는 헤르만스의 거실을 장식하기 위해 농촌 풍경을 기초로 하면서 "동시에 사계절을 상징하는"[374] 여섯 점의 구성 스케치를 했다. 마지막 장식은 헤르만스 자신이 완성하고 싶어 했기 때문에 반 고흐는 자신이 그린 유화를 그냥 갖고 있었지만 25길드(그리고 아마도 경비로 약간 더 많은 비용)를 받았다. 반 고흐는 헤르만스가 인색하다고 테오에게 불평했지만 우정을 중시했기 때문에, 그리고 헤르만스를 제자로도 생각했기 때문에 이의를 제기하지는 않았다. 1884년 11월에 반 고흐는 테오에게 다음 사실을 알렸다. "지금 에인트호벤에 사는 사람 세 명이 그림을 배우고 싶다고 해서 그들에게 정물 그리는 것을 가르치고 있어."[LT385] 이 작은 무리에는 헤르만스 외에 우체국 직원인 빌렘 반 데 바커르Willem van de Wakker와 제혁업자 안톤 케르세마커르스Anton Kerssemakers도 있었다. 1912년, 케르세마커르스는 반 고흐를 화가이자 친절한 교사이며 자신의 미술에 헌신적이고 열정적이었던 사람으로 추억했다. 반 고흐는 또한 판화용 잉크와 석판화용 돌을 구입하던 가게의 집안사람인 디먼 헤스털Dimmen Gestel이라는 젊은 화가도 가르쳤다.

1884년에서 1885년 겨울에 반 고흐는 수많은 지방 농부들의 두상을 그리고 채색하면서 자연광과 인공조명 아래에서 측면상, 정면상에 대해 탐구했다.도25 그는 습작으로 전신상을 그렸다. 대개는 집안일을 하고 있는 여자들의 모습이었다. 또한 손을 세부 묘사하면서도26 윤곽을 뚜렷하게 그린 형태에서부터 가는 곡선을 나란히 그어 음영을 나타낸 내부 윤곽까지 입체감을 살리는 수단을 개발했다. 이 습작들은 저녁 식사 앞에 둘러앉은 농부들을 그린 대형 인물화로, 그 결실은 제작 연대가 1885년 4월로 추정되는 〈감자 먹는 사람들 *The Potato Eaters*〉도125에서 맺어졌다. 반 고흐는 자신의 성취에 유례없이 자신감을 드러냈으며, 2년 뒤 파리에서 빌에게 보낸 편지에서도 "뉘에넌에서 내가 '감자를 먹고 있는 농부들'을 그린 그림이 결국은 최고야"[W1]라고 했다. 1885년 여름, 이 작품이 석판화 판을 비판한 반 라파르트와 완전히 결별을 할 만

27 〈오래된 교회 망루〉, 1885

큼 이 작품은 그에게 매우 중요했다.

여름 동안 반 고흐는 풍경화로 되돌아갔다. 뉘에넌의 오래되고 허물어져 가는 교회 망루와 농가들이 화폭을 채우며 자연 환경을 지배했다. 도27 그는 또한 땅을 파거나 이삭을 줍는 농부들이나, 작물을 수확하면서 들에서 일하고 있는 농부들의 드로잉 연작에서 다시 전신 인물을 그렸다. 도28, 29 몸을 구부려 활 모양으로 휜 등을 하늘로 향한 채 손으로 흙일을 하고 있는 인물들을 다른 각도에서 되풀이해 배치했다. 그는 경험을 통해 더욱 상세하고 다채로운 풍경 속에 인물들을 배치하기 시작했다.

9월에 반 고흐는 모델을 구하는 데 다시 한 번 어려움을 겪었다. 그 지역 목사는 그에게 하층계급 사람들과 너무 가깝게 지내지는 말라고 충고했다. 이와 동시에 사제는 농부들에게 반 고흐 그림의 모델을 서지 말라며 돈을 주었다. 반 고흐는 한 모델이 사생아를 임신한 것에 원인이 있다고 추측했다. 그가 부당하게 그 죄를 뒤집어쓰고 있었다.

28 (위) 〈몸을 구부린 촌부〉, 1885

29 (오른쪽) 〈뗏장을 입히고 있는 농부〉, 1885

30 〈새둥지〉, 1885

그는 사과와 감자, 새둥지 같은 형태들이 울퉁불퉁한 그림 표면을 실제로 뚫고 나오는 듯한, 역청같이 어두운 색으로 그린 정물화에 착수했다. 도30

1885년 10월에 반 고흐는 케르세마커르스와 함께 암스테르담에 있는 미술관들을 관람했다. 그는 렘브란트의 〈유대인 신부Jewish Bride〉와 〈감독위원들The Syndics〉, 그리고 프란스 할스Frans Hals의 초상화들에 사로잡혔다. 그리고 이스라엘스, 메소니에, 디아스Diaz, 루벤스Rubens, 카위프Cuyp, 반 호이언van Goyen의 작품들을 추려냈다. 그러나 그는 끊임없이 "미술관에서 들라크루아를 생각하고 있었다."LT427 반 고흐는 프랑스 낭만주의 화가 외젠 들라크루아의 명성을 책에 의해 익히 알고 있었으며, 들라크루아의 그림을 참조할 수 없자 비평 서적이나 역사적인 문헌에서 그의 채색과 제작법을 배워서 이를 통해 체계화한 이미지를 표현했다. 그해 가을, 일군의 가을 풍경화에서는 질감을 더 살려서 그리고 색채를 한층 밝게 나타냈다.

그 사이에 테오는 마네Manet와 인상주의 화가들이 주축을 이룬 최근의 파리 미술에 대해 전해 주었는데, 반 고흐는 그들의 묘사에 여전히 거부감을 느끼고 있었다. 그는 파리보다 안트베르펜을 자신의 작품 시장으로 내다보았다. 그는 화가들과 그림을 볼 기회를 갈망했으며, 아카데미에서 사생 습작을 하고 미술관에서 루벤스 그림을 연구하기로 마음먹었다. 1885년 11월 24일, 잠시 들를 계획으로 네덜란드에서 출발했으나, 이것이 영원한 떠남이 되었다.

안트베르펜은 파리로 가는 길에 그저 3개월간 잠깐 들른 곳이 되어 버렸다. 정착할 시간은 거의 없었지만, 도시 환경을 그리기 위해 시골과 농부 모티프를 버리기로 한 결정은 안트베르펜으로의 이주를 필수불가결한 것으로 만들었다. 그는 편지에 "도시를 다시 보니 정말 기쁘다. 내가 시골 농부들을 아주 좋아하지만 말이야. 대조적인 것들을 어떻게 결합시키느냐 하는 문제는 새로운 착상을 떠올리게 하지. 시골의 완전무결한 평온과 혼잡스러운 이곳 사이의 대조. 이것이 바로 내

가 몹시 필요로 한 것이었어"LT443라고 썼다.

반 고흐는 일본 판화로 자기 방을 장식했다. 그가 비유럽권 작품에 친숙했다는 사실을 보여 주는 최초의 기록이다. 그는 댄스홀과 카페콩세르café-concerts에서 스케치를 하고,도31 거리와 건축물의 풍경화를 그렸다.도32 또한, 인물 드로잉과, 루벤스 작품을 연구한 결과 색조가 밝아지고 색의 범위가 넓어진 유화 몇 점을 그렸다. 그는 "단지 루벤스 때문에 금발의 모델을 찾기"LT439 시작했다.도126

1886년 1월 중순에 반 고흐는 아카데미에 등록했으며, 그곳에서 처음으로 누드 모델을 보고 그릴 기회를 가졌다(신이 포즈를 취해 준 몇 점의 그림을 제외하면 이전의 누드 습작들은 바르그의 연습 교재들을 모사한 것이었다). 또한 장신구와 골동품에서 따온 주제도 그렸다.도33 아카데미에서 수업을 들었을 뿐 아니라 여자 누드를 그리는 연습을 하기 위해 두 곳의 저녁 드로잉 클럽에서도 그림을 그렸다.

반 고흐의 작업복과 털모자는 동료 학생들을 즐겁게 했는데, 바닥으로 뚝뚝 떨어질 정도로 물감을 잔뜩 바른 붓으로 격렬히 그림을 그리는 그의 방식 또한 마찬가지였다. 교사들은 그에게 적어도 1년 동안 석고 데생과 누드 드로잉을 할 것을 조언했다. 반 고흐는 테오에게 교

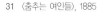
31 〈춤추는 여인들〉, 1885

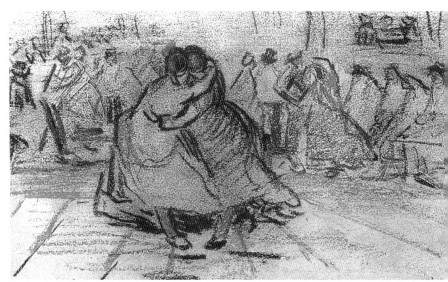

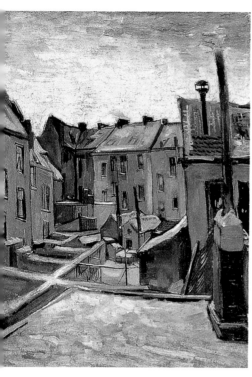

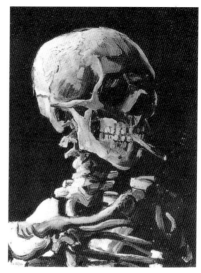

33 〈불붙인 담배를 물고 있는 해골〉, 1885

32 〈눈 덮인 안트베르펜의 집들〉, 1885

사들의 비판을 격려인 양 전했지만, 다른 학생들은 격론이 벌어졌던 사실을 기억하고 있었다. 2월 시험의 결과로 그는 기초반으로 돌아가게 되었지만, 그 결과가 발표될 즈음에는 그는 이미 파리로 가고 없었기 때문에 이사회의 결정을 듣지 못했을 것이다.

이 몇 달 동안 그는 비참할 정도로 돈이 없어서 사진사로 일할 생각까지 했다. 건강이 좋지 않았고 현기증을 호소했다. 뉘에넌에서 이사한 이후로 그는 따뜻한 식사를 거의 하지 못했다. 매독 치료를 받았다는 설도 있다. 또한 치아 세공을 받아야 했다.

반 고흐는 파리로 간다는 말을 흘렸다. 처음에는 요원한 목표로 보였으나 나중에는 브라반트로 돌아가지 않으려고 테오를 압박하는데 사용했다. 그리고 나서는 아무런 통보도 없이 1886년 3월 초, 파리

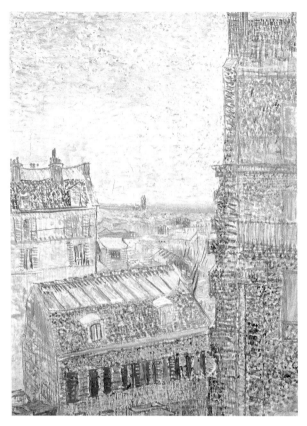

34 〈레픽로에 있는 빈센트의 방에서 본 풍경〉, 1887

에 도착했다. 그는 테오에게 보낸 쪽지에서 "이렇게 갑작스럽게 왔다고 나한테 화내지 마. 많이 생각해 봤는데 이런 식으로 우리의 시간을 절약할 수 있을 거야. 정오경부터 계속 루브르 박물관에 있을 거야. 너만 좋다면 그 전에 봐도 되고"LT456라고 흘려서 썼다.

　　그 뒤 2년 동안 형제는 아파트에서 함께 지냈다. 처음에는 드 클리시de Clichy 대로와 피갈Pigalle 광장 바로 남쪽의 라발로Laval路(지금은 빅토르 마세Victor Massé로)에 있는 아파트, 나중에는 몽마르트르Montmartre의 레픽로rue Lepic에 있으며 화실 공간이 딸린 좀 더 넓은 숙소에서 지냈다.도34 이 이사는 영리적인 계획과 관련이 있을지도 모른다. 반 고흐는 안트

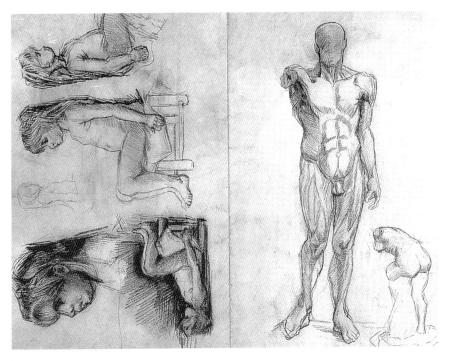

35 〈앉아 있는 소녀와 석고 소상 습작〉, 1886

36 〈석고 소상 습작〉, 1886(도35의 세부)

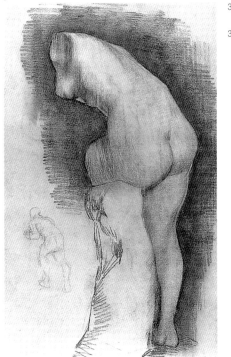

베르펜에서 다음과 같은 편지를 보낸 적이 있었다. "화실을 시작하려면 화실을 빌릴 위치를 잘 따져 봐야 해. 어디가 손님들이 모이고 친구들을 사귀기에 좋으며 유명해질 가능성이 가장 큰지 말이야."LT454

반 고흐는 파리에 온 이유 중 하나가 펠릭스 코르몽의 화실에서 습작을 하려는 것이었다고 주장했지만 거기에 바로 출석하지는 못했다. 대중적으로 성공한 화가인 코르몽은 에콜 데 보자르Ecole des Beaux-Arts에 불만을 느낀 학생들의 요구로 화실을 열었다. 코르몽은 에콜 데 보자르의 레옹 보나Léon Bonnat에 비해서 편견이 없었다. 1884년에서 1886년 사이에 이 화실에 다닌 다른 주목할 만한 학생들로는 에밀 베르나르, 앙리 드 툴루즈로트레크, 루이 앙크탱Louis Anquetin, 존 러셀John Russell이 있다. 그러나 반 고흐는 러셀을 제외하고는, 훗날 선구적인 회화의 선구자라는 명성을 얻는 이 화가들이나 다른 화가들과 친밀한 관계를 1887년까지는 형성하지 못했던 듯하다. 1886년 늦여름 혹은 초가을에 반 고흐는 안트베르펜의 친구 H.M. 리벤스H.M. Livens에게 쓴 편지에서 자기는 아직 인상주의 화가 단체의 회원이 아니라고 했다.LT459a

코르몽 시절에 그린 인물 드로잉은 겨우 몇 점이 남아 있을 뿐이지만 석고상을 보고 그린 드로잉과 유화가 많은 것을 보면 반 고흐가

37 **아돌프 몽티첼리**, 〈꽃을 꽂은 화병〉, 약 1875

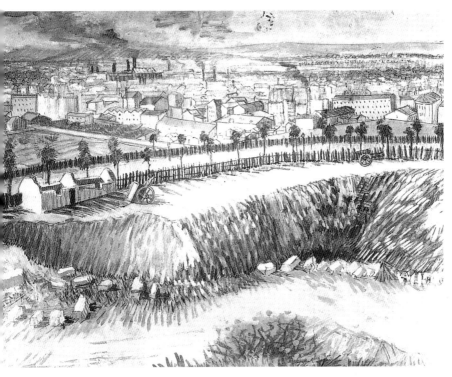

38 〈언덕에서 본 파리 교외〉, 1887

어딘가에 지원을 했다는 사실을 알 수 있다. 도35, 36 여름에 그는 아돌
프 몽티셀리Adolphe Monticelli의 후기 작품 도37과 같은 작풍으로 두껍고 화
려하게 채색한 꽃 정물화에 전념했다. 도99 반 고흐 형제와 알렉산더 리
드Alexander Reid(반 고흐 형제의 친구이자 스코틀랜드의 화가, 미술상이며 런던에서
부터 빈센트 반 고흐의 지인이었다)는 몽티셀리의 작품을 극구 칭찬했으며,
테오는 곧 그의 유화 여섯 점을 구입했다. 반 고흐는 정물화 외에도 첫
채색 자화상들을 그렸다. 좀 더 많이 남아 있는 도시 풍경화들은 멀고
높은 시점에서 관찰하거나 수평으로 펼쳐진 파노라마식 경관을 취하
고 있거나 헤이그 시기의 몇몇 드로잉처럼 개발되고 있는 도시 변두리
지역을 묘사한 작품들이다. 반 고흐는 네덜란드에서는 풍차를 좀처럼
그리지 않았으나 몽마르트르에서 그린 풍차는 모티프뿐 아니라 지평

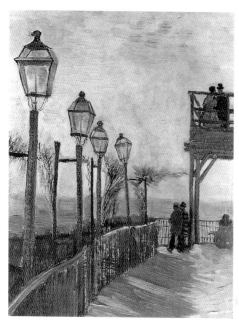

39 〈어퍼 밀 근처의 몽마르트르〉,
1886

선 위의 존재로도 묘사되었다. 도39, 131

　　파리에서 보낸 첫 해에 반 고흐는 러셀의 도움을 받아 동시대의 프랑스 회화와 조심스럽게 타협하기 시작했으며, 덜 급진적인 젊은 화가들과 사귀려는 노력을 계속했다. 그는 안토니오 크리스토발Antonio Cristobal과 파비안Fabian에게 그림을 교환하자고 제안했다. 그러나 새로 출현한 신인상주의와 관련된 화가로는 반 고흐가 1886년에 교제하기 시작한 앙그랑이 유일하다.

　　1887년에 상황이 바뀌었다. 반 고흐는 1886년 가을에 코르몽의 화실에서 베르나르를 만나곤 했지만, 그들이 가까이 사귀게 된 시기는 아마 1886년 말에 탕기 아저씨의 가게에서 모인 자리부터였을 것이다. 베르나르는 반 고흐를 앙크탱에게도 소개했다. 탕기 아저씨는 화방을 하면서 그림을 매매하는 일도 했는데, 매매된 그림들은 화가들이 가끔 미술용품과 물물 교환을 한 것들이었다. 탕기 아저씨는 반 고흐의 작품을 떠맡은 소규모 미술상들 중 한 명이었다. 탕기 아저씨의 가게는

화가들의 만남의 장소로도 쓰였는데 아마 1887년 1월이나 2월에 반 고흐는 여기에서 시냐크와도 처음 만났을 것이다.

1887년 봄에 반 고흐는 팽창해 가던 파리의 교외 마을 중 하나인 아스니에르Asnières에서 시냐크와 나란히 그림을 그렸다. 여름과 가을에는 베르나르를 방문했다. 베르나르는 아버지와 같은 마을에 살고 있었다. 베르나르는 회상했다. "빈센트는 가끔 아스니에르의 우리 부모님 댁 정원에 지은 목재 아틀리에로 나를 보러 왔다. 우리 둘이 탕기의 초상화를 그리기로 한 것도 바로 거기에서였다. 그는 내 초상화까지 그리기 시작했지만 그가 내 미래에 대해 조언한 내용에 동조하지 않은 우리 아버지와 말다툼한 끝에 무척 화가 나서 내 초상화의 제작을 멈추고 미완성으로 아직 마르지도 않은 탕기 초상화만 휙 채어 겨드랑이에 거칠게 끼었다." 베르나르와 시냐크는 이론상 적수였기 때문에 세 화가는 한 번도 같이 작업을 한 적이 없었다.

반 고흐는 카미유 피사로와는 1887년 말 이전까지 많이 만나지 않았지만, 나중에는 피사로와 그의 아들 뤼시앙과도 교제했다. 당시에 구필 상회를 인수한 부소 발라동 화랑의 지점 하나를 맡고 있던 미술상 테오가 반 고흐와 피사로 부자의 교제를 도왔다. 테오는 카미유 피사로의 점묘주의 작품들을 맨 처음 취급한 미술상이었다. 테오는 자신과 거래 관계에 있던 드가Degas와 모네에게도 형을 소개했지만, 반 고흐는 두 원로 화가들과는 친해지지 못했다. 피사로를 제외하고 이 세대 중에서 가볍게 알고 지내는 사이 이상이 된 사람은 아르망 기요맹 Armand Guillaumin뿐이었다. 베르나르 또한 반 고흐와 세잔이 탕기 아저씨의 가게에서 만난 일을 기록했다.

그 밖에 1887년 초반에 반 고흐는 툴루즈로트레크가 매주 개최한 공개 모임에 가끔씩 참석했다. 그는 쇠라의 작품을 높이 평가했으나 1887년에서 1888년으로 이어지는 겨울이나 늦가을에 이르러서야 당시 신인상주의를 이끌고 있던 그를 만났다. 반 고흐는 아를로 출발하기 전날 쇠라의 화실을 혼자 방문했다. 반 고흐와 고갱은 고갱이 마르티

니크Martinique로 여행을 가기 전인 1887년 초에 만났을 수도 있다. 그렇다면 그들은 11월 말에 고갱이 돌아오고 나서야 친해졌을 것이다. 그때는 테오 또한 고갱의 작품에 상업적인 관심을 갖고 있었다.

테오는 형을 다른 화가들에게 소개할 수 있었지만 몽마르트르가에 위치한 부소 발라동 화랑에서 형의 작품을 홍보할 수 있는 위치에 있지는 않았다. 테오는 인상주의 화가들에게 열광했지만 회사 관리자들의 지지를 받지 못했기에 그들의 작품을 2층에서 전시해야만 했다. 그러나 그는 형의 작품을 몇몇 소규모 미술상들에게 넘겼다. 그중 한 명인 아르센 포르티에Arsène Portier는 반 고흐가 파리에 오기 전부터 관심을 보이곤 했지만 그가 실제로 거래를 했는지는 알려지지 않았다. 탕기 아저씨는 자기 가게에서 반 고흐의 그림을 최초로 전시한 사람이었다.도85 그 외에도 조르주 토마George Thomas(토마 아저씨)와 피에르피르맹 마르탱Pierre-Firmin Martin이 있다. 몇몇 다른 미술상들의 이름이 편지에서 거론되지만 가장 충직하고 신뢰할 수 있는 사람은 탕기 아저씨였다. 반 고흐는 탕기의 초상화를 처음에는 자연주의 형식(베르나르의 화실에서 그린 작품으로 추측)으로, 그리고 나중의 두 점은 그림과 일본 판화들이 있는 배경 앞에 앉은 더욱 상징적인 방식으로 모두 세 차례 그렸다.

종래의 방식으로 그림을 그리지 않는 젊은 화가들은 일반인을 상대로 전시를 할 기회를 잡기가 어려웠기 때문에, 반 고흐는 예전에 장사하던 경험을 살려서 젊은 세대를 지칭하는《소로小路의 인상주의 화가들Impressionists of the Petit Boulevard》이라는 전시를 기획했다. 이는 파리의 지리를 이용하여 '대로大路의 제1세대 인상주의 화가들과 자기가 속한 집단을 구분한 것이다. 1887년 11월과 12월에 드 클리시가街의 뒤 샬레du Chalet 레스토랑 대연회장에서 전시회가 열렸다. 베르나르는 반 고흐가 자신의 유화를 백 점 정도 전시한 것으로 추산했다. 천여 점의 유화를 걸 수 있는 홀에서 앙크탱, 베르나르 자신, 코닝Koning(네덜란드인), 그리고 툴루즈로트레크의 작품도 전시되었다. 반 고흐는 쇠라와 시냐크도 포함시키고 싶었지만 신인상주의 화가들에 대한 다른 화가들의

적개심 때문에 그럴 수 없었다. 크리스토발의 기억에 따르면 피사로와 고갱, 기요맹은 일단 전시회가 열리면 작품을 전시해 달라는 반 고호에게 설득당했다. 몇몇 미술상들과 피사로, 고갱, 기요맹, 쇠라가 관객으로 왔다. 반 고호는 레스토랑 주인과 언쟁을 벌여 돌연히 자기 작품을 떼어 버렸지만, 베르나르와 앙크탱이 작품을 팔았고 자신은 고갱과 작품을 교환했기 때문에 나중에도 이 전시회를 연 것을 후회하지 않았다.LT510

 뒤 살레 전시회는 반 고호가 이런 식으로 기도한 두 번째 기업가적 모험 행위였다. 3월에 그는 탕부랭 카페Café du Tambourin에서 일본 판화 전시회를 기획했다. 거기에서 그는 식사를 하고 음식과 유화를 맞교환했다. 베르나르는 이전에 화가의 모델을 한 아고스티나 세가토리 Agostina Segatori라는 이탈리아인 카페 주인과 사업 관계뿐 아닌 개인적인 관계를 맺고 있음을 암시했다. 세가토리는 반 고호의 두 작품, 즉 〈탕부랭 카페의 테이블에 앉아 있는 여인Woman at a Table in the Café du Tambourin〉 1887년 2/3월과 〈이탈리아 여인The Italian Woman〉도84의 모델이었을 것이다. 테오에게 보낸 편지에 단편적으로만 기술된 불쾌한 사건으로 인해 1887년 7월에 반 고호와 세가토리의 관계는 깨졌다.

 반 고호는 여러 화가 진영 중 그 어느 쪽과도 배타적으로 교제하지 않았다. 그는 고갱과 베르나르, 앙크탱과의 교제 때문에 신인상주의에 감탄하는 것을 방해받지 않았으며, 1887년 늦가을에는 앙드레 앙투안André Antoine이 소유한 테아트르 리브르Théâtre Libre의 공연장에서 열린 전시회에 쇠라, 시냐크와 함께 참여했다.

 이렇게 반 고호의 작품도 여느 동료들의 작품만큼 일반인들에게 전시되었다. 널리 알려진 신화와 달리, 그가 작품을 전혀 팔지 못한 것도 아니었다. 고갱은 한 소규모 미술상에게서 새우 정물화를 구매했다고 기록했다.

 파리에서 2년째 되던 해에 반 고호는 자신이 아는 사람들의 작품과 주변에서 본 새로운 미술을 헤아리고 그것들과 자신의 작품이 서로

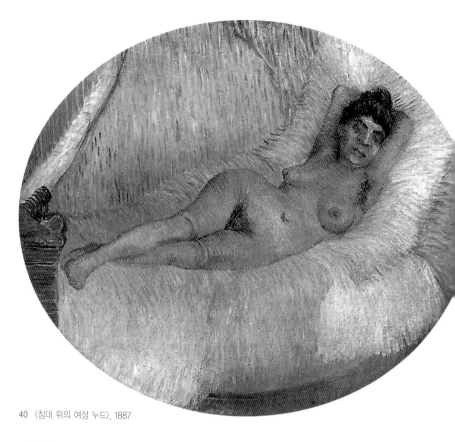

40 〈침대 위의 여성 누드〉, 1887

영향을 주고받도록 했다. 그가 마주친 경쟁적인 생각들을 제작법과 구성, 모티프에서 충분히 받아들이자 초기에 일관되던 그림의 전개는 분산되었다.

반 고흐는 한층 밝아진 색채를 선택했으며 우선 색을 신중히 섞은 다음에 밝은 캔버스 바탕에 얇게 펴 발랐다. 그의 붓은 대조적인 색의 미세한 선과 점들로 캔버스를 섬세하게 수놓았다. 나중에 반 고흐는 자국이 질감을 나타내고 입체감을 살리며 동시에 공간적인 깊이를 표시하는 붓놀림에 의한 표현 형식을 드로잉에서 차용했으며, 그것으로 드로잉 자체를 대신했다.

초기의 모티프들은 미묘한 차이를 보이는 것들이 많다. 어떤 정물

화는 특정 대상, 예를 들면 낡은 장화에 초점을 맞춘다. 다른 정물화는 식물, 책, 카페 물건들, 음식, 그리고 꽃 등 좀 더 넓은 범위의 대상을 탐구한다. 그것은 구성적으로 면밀히 관찰된 단 하나의 사물에서부터 몇 개의 물건으로 단순한 무리를 이루며, 캔버스를 가로질러 방사상으로 퍼진다. 풍경화에서는 계속해서 몽마르트르와 파리의 교외를 묘사했으며, 거기에 좀 더 교외인 아스니에르를 덧붙였다.도133, 167 원근법에 따른 다양한 구성이 그림 공간을 개방하거나 방해했다. 그는 계속 자화상과 초상화를 그렸다. 자신의 두상에 집중하는 경향이 강했으나 다른 사람들을 그린 초상화에서는 모델을 에워싸고 있는 주변 환경을 더 많이 표현할 때가 많았다.도40 그 외에 여성 누드와 레스토랑 실내 그림도 그렸다.도129

1887년 늦여름에서 초가을에 반 고흐는 일본 판화를 따라 세 모티프를 그렸다.도81 아마도 바르그 책으로 연습하여 배움을 얻었듯이 자신이 경탄해 마지않던 판화들로부터 가르침을 받으려고 한 듯하다. 그는 개인적으로 큰 스트레스에 시달리던 시기에 이 작업에 착수했다. 테오와의 관계가 또다시 아주 불편해지고 바로 얼마 전에는 세가토리와도 결별한 때였다.

어떤 그림은 특별히 도회적인 모티프(철책을 따라 보이는 대로와 교외, 카페 모습)에 집중하고,도38, 166 아스니에르를 그린 풍경화 중 몇 점은 산업화된 교외를 묘사한다. 그러나 그의 작품 다수는 모던 세계를 원경으로 추방하거나 그다지 두드러지지 않는 모티프로 바꾸어 놓는다. 누드화는 창녀들을 묘사한 것으로 보인다. 묘사된 일본 판화와 소설들은 모더니티modernity를 암시하지만, 이런 사물을 그린 그림들에서는 회화적 재현의 형식적인 쟁점들이 한층 더 전경에 제시된다. 1887년 가을이 되면 풍경화와 정물화, 심지어는 초상화와 자화상에서 모티프로서 제시된 실재의 일부는 형상을 구성하는 강렬한 색채와 물감 층의 형태로 변화한다.

반 고흐와 테오는 공통된 문화적 이해관계와 모던 화가들의 재정

41 아를의 '노란 집' 사진

적·물질적 문제에 대한 공통된 개선책을 가졌음에도 함께 사는 일이 매우 어렵다고 느꼈다. 테오의 친구이자 미래의 처남인 안드리스 봉어르Andries Bonger는 반 고흐의 다루기 힘든 성격과 그로 인해 테오가 겪은 난처함에 대해 몇 차례 이야기했다. 반 고흐는 파리 생활을 버거워했다. 그는 파리를 떠난 뒤에 보낸 첫 편지에서 다음과 같이 설명했다. "기운을 회복하고 냉정을 되찾으며 평정을 회복할 수 있는 은신처가 없다면 파리에서 그림을 그리기란 거의 불가능한 듯해. 그게 없다면 구제불능의 바보 취급을 당하게 될 거야."LT463 훗날 반 고흐는 고갱에게 이렇게 털어놓았다. "〔나는〕 파리를 떠날 때 몸과 마음에 병이 깊었어요. 그리고 내 정신력이 스스로의 기대를 저버린 데 대한 분노가 끓어올라 거의 알코올 중독 상태였어요."LT544a

1888년 2월에 반 고흐는 파리를 떠나 프랑스 남부로 향했다. 그것은 신중히 고려한 이사였다. 하지만 출발 날짜는 베르나르가 믿고 싶어 하는 것처럼 갑자기 정했을지도 모른다. "어느 날 저녁에 빈센트가 나에게 '나는 내일 떠나. 내 동생이 내가 계속 여기 있는 것같이 느끼

게 화실을 배치하자'고 했다."

　2월 20일, 반 고흐는 아를에 도착했다. 유례없이 많이 내린 눈은 햇빛을 바라던 그의 기대에 반하는 것이었다.W1 반 고흐가 생각하는 '남쪽'은 들라크루아가 방문했던 이국적인 남아프리카, 마르세유 출신인 몽티셀리의 고향, 그리고 상상 속의 태양과 투명한 하늘, 행복의 나라인 '일본'을 망라하는 것이었다. 프로방스의 알퐁스 도데Alphonse Daudet의 『쾌활한 타르타랭Tartarin de Tarascon』 이야기는 반 고흐가 생각하는 남쪽의 이미지를 메웠다.

　아를에 도착하고 처음에는 카발리Cavalerie 거리에 위치한 카렐 호텔 식당Hôtel-Restaurant Carrel에서 지냈으나, 5월에는 철길에서 멀지 않은 라마르탱Lamartine 광장 2번지에 있는 작은 집의 방을 임대했다. 그는 이 '노란 집yellow house' 도41에 즉시 가구를 들여놓을 돈이 없었으며, 청구서를 놓고 언쟁을 하다가 첫 셋집에서 나와, 9월 중순에는 역시 라마르탱에 있는 드 라 가르 카페Café de la Gare로 이사했다. 몇 달 전부터 비어 있던 그 집을 임대한 뒤에 바로 그 자리에서 반 고흐는 "새 화실을 누군가와 같이 쓰고 싶다"는 바람을 편지에 쓰며, 퐁비에유Fontvieille 근방에 머물던 도지 맥나이트Dodge MacKnight(미국 화가이며 존 러셀John Russell의 친구)와 고갱 두 사람을 언급했다.LT480 나중에 그는 베르나르와 고갱을 거듭 초대하면서, 고갱을 움직이기 위해 테오가 보낸 포상금의 설득력 있는 힘을 빌렸다. 5월 말에 반 고흐는 "사실인즉 내 동생이 브르타뉴에 있는 당신에게 돈을 보내 드릴 수 없다고 하면서도, 프로방스에 있는 나에게는 돈을 보냈네요. 여기에서 나와 같이 지낼 의향은 없으십니까? 우리가 함께 지내면 틀림없이 우리 두 사람 모두에게 충분하리라고 생각합니다"라고 고갱에게 편지를 썼다.LT494a

　반 고흐는 파리 미술 현장에서 떨어져 있었지만 서신 왕래를 통해 소식을 파악하고 있었다. 아를 화가들과의 교제에서 완전히 고립되어 있지도 않았다. 그 지방의 아마추어 화가들 몇 명이 그를 방문했다. 3월 초에는 덴마크 화가 크리스티안 무리르페테르센Christian Mourier-

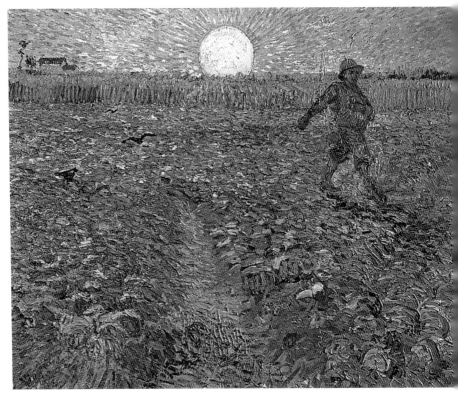

42 〈지는 태양과 씨 뿌리는 사람〉, 1888

43 〈밭에서 일하는 농부들〉, 1888

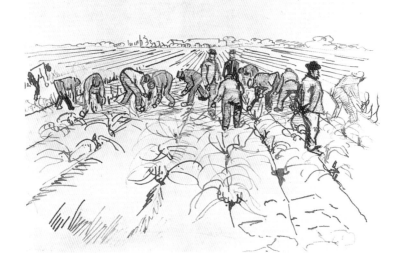

44 〈몽마주르에서 본 크로 평야〉, 1888

Petersen과 사귀기 시작해 파리에 있는 테오와 친구들에게 소개장을 써 주었다. 4월 말에는 도지 맥나이트를 만나고, 6월에는 맥나이트의 친구인 벨기에 화가 외젠 보흐Eugène Boch를 만나 9월에 그의 초상화 〈외 젠 보흐(시인)Eugène Boch(The Poet)〉를 그렸다. 도52 6월에는 주아브 병사 Zouaves 소위인 미예Milliet에게 드로잉을 가르치기 시작했다. 도50 그러나 6월 5일경에는 테오에게 아를의 미술 애호가와 관계를 맺지 못한 데 대한 실망과 외로움을 하소연했다. LT508 반 고흐의 가장 충실한 친구는 우체부 조제프 룰랭Joseph Roulin이었다. 반 고흐는 7월 말에 룰랭의 첫 초상화를 그렸고 결국에는 룰랭 가족의 그림뿐 아니라 그의 초상화도 몇 점 더 그렸다. 도47

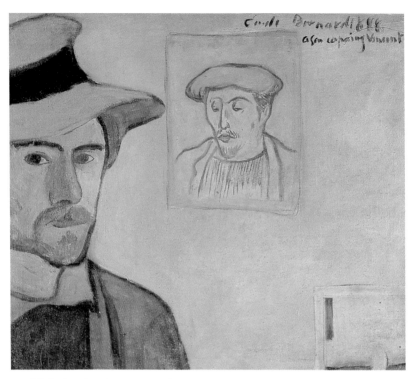

45 에밀 베르나르, 〈'그의 친구 빈센트를 위한' 자화상〉, 1888

1888년 10월 23일에 마침내 고갱이 도착했다. 몇 달 동안 반 고흐
는 많은 작품을 창작하며, 자신이 파리에서 색채에 관해 배운 것을 아
를의 태양과 햇빛 아래에서 작품 속에 표현했다. 그는 당시의 회화에
서 접한 붓질brushwork과 자국 만들기mark-making의 경험을 변형시키고 그
것을 일본 판화와 앙크탱, 베르나르, 고갱과 툴루즈로트레크 같은 친
구들이 개발하고 있던 클루아조니슴 양식cloisonnist style에 대한 자신의
지식과 융합시켰다. 도104, 105 일단 새로운 예술 지식에서 멀어지자 네
덜란드인인 반 고흐의 시각이 신선하게 드러났다.

일찍이 헤이그를 떠났을 때처럼 파리를 떠난 까닭은 도시에서 벗
어나 은둔하기 위해서였다. 당연히 풍경 모티프가 그의 작품을 지배했
다. 눈이 녹자 유실수들이 꽃을 피웠다. 3월과 4월에 반 고흐는 꽃이

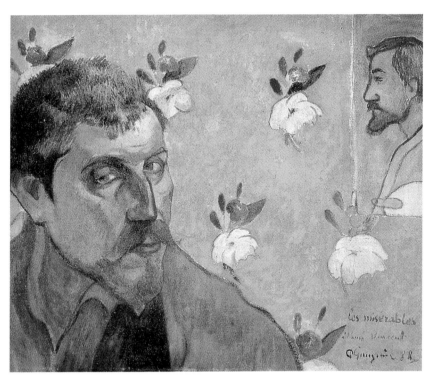

46 폴 고갱, 〈가난한 사람들(베르나르의 초상화와 함께 있는 자화상)〉, 1888

핀 과수원과 나무들을 그렸다. 이 중에서 〈분홍색 복숭아나무(마우베를 기리며)〉*Pink Peach Trees(Souvenir de Mauve)*〉도48는 2월 8일에 자신의 스승이었던 마우베의 부음을 듣고 그에게 헌정한 것이었다.

4월 말에 테오가 인상주의 화가들을 홍보하는 일로 고용주들과 불화를 겪고 있다는 소식을 들은 반 고흐는 경제적으로 대처하기 위해 주로 드로잉에 손을 댔다.도43 5월에는 암스테르담의 네덜란드 에칭 판화 협회에서 개최하는 두 번째 전시회에 드로잉 몇 점을 출품하라는 테오의 제안에 응해 크로 평야와 수도원 유적지 몽마주르를 펜과 잉크로 그린 대형 드로잉 연작을 그렸다.도44 결국 이 파노라마식 경치를 그린 작품은 한 점도 출품하지 않았지만 7월에 같은 곳에서 또 다른 드로잉 연작을 그렸다. 이 연작 역시 고갱의 방문에 대비해 돈을 마련

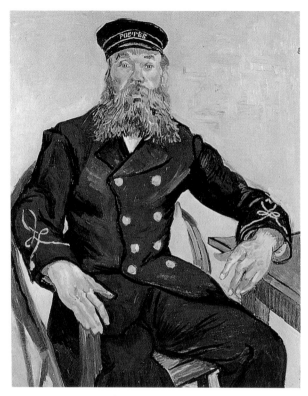

하려는 특별한 동기가 있었다. 그러나 토마 미술상은 반 고흐가 그에게 팔려고 했던 그 연작을 구매하려 하지 않았다. 반 고흐가 유화와 동등한 의미를 부여한 이 대형 드로잉 다섯 점은 거대한 모습을 불쑥 드러내는 클로즈업과 조감법의 탐구를 보여 준다. 이 두 방법은 당시 풍경화에서 흔히 사용하지 않던 것이었는데, 근경에서부터 저 멀리 지평선 위에서 일어나는 일까지 연속하여 공간이 후퇴하는 구성을 그리는 데 도움을 주었다.

5월 말에 반 고흐는 연례 성지 순례로 생트마리드라메르Saintes-Maries-de-la-Mer라는 어촌을 며칠간 방문했다. 거기에서 바다 풍경과 시골집, 해안에 대어 놓은 어선들을 그리고 드로잉했다. 도140

7월에 반 고흐는 테오에게 보내려고 준비하던 그림풍으로 베르나

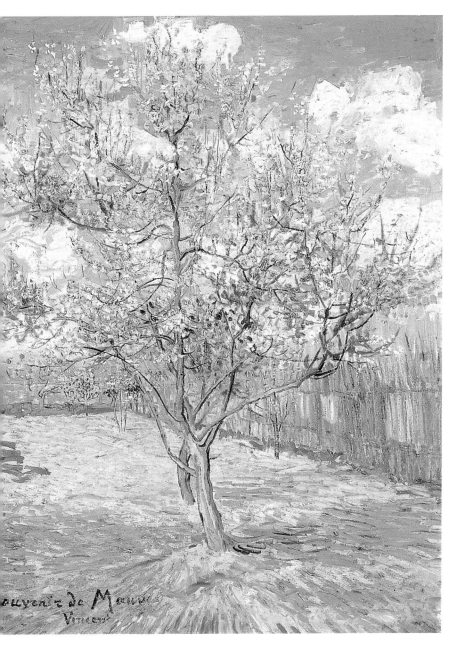

48 〈분홍색 복숭아나무(마우베를 기리며)〉, 1888

49 〈라 무스메〉, 1888

르와 러셀을 위한 드로잉을 그리기 시작했다. 동생에게는 다음과 같이 설명했다. "오늘 베르나르에게 유화 습작들을 본떠 그린 드로잉 여섯 점을 보냈어. 그에게 여섯 점을 더 그려 주기로 약속하고 그의 유화 습작들을 본떠 그린 스케치 몇 점과 교환하자고 했지."LT511 반 고흐는 교제의 수단일 뿐 아니라 베르나르의 완성작 하나를 테오가 구입했으면 하는 바람에서 동생이 베르나르의 최신작들을 파악하게 하기 위해 맞교환하기를 원했다. 또한 이러한 배려가 러셀이 테오에게서 고갱의 그림을 사는 데 영향을 미치기를 바랐다. 그는 곧 테오에게 거의 같은 작품들을 한 벌 스케치해 주겠다고 약속했다. "그렇게 하면 너는 그린 방식을 보고 유화 습작들이 어떻게 생겼는지 더 잘 알 수 있을 거야."LT518

9월에 반 고흐는 고갱과 베르나르에게 또 다른 교환을 제안했다. 테오에게 이야기했듯이 "정말 고갱이 그린 베르나르 초상화와 베르나르가 그린 고갱 초상화를 갖고 있었으면 해."LT535 고갱의 기증작은 작은 베르나르의 초상을 배경에 그렸다기보다는 거의 걸어 놓은 자화상인 〈가난한 사람들(베르나르의 초상화와 함께 있는 자화상)Les Misérables(Self-portrait with Portrait of Bernard)〉도46인 것으로 밝혀졌다. 그 초상화가 도착하기 전에 고갱이 자신의 그림을 상징적인 말로 설명한 편지가 먼저 왔다. "누추한 차림의 도둑으로 변장한, 장 발장과 같은 힘을 지닌, 그리고 그의 고결함과 관대한 마음을 지닌 …… 그리고 사랑과 강인함을 지닌, 사회에서 학대받고 매장당한 이 장 발장은 오늘날의 인상주의 화가들의 모습이기도 하지 않은가? 그를 나의 모습으로 그렸기에 자네는 나 개인의 초상과 불쌍한 사회의 피해자들인 우리의 초상 모두를 갖게 되는 것이네." 반 고흐는 배경 중앙에 고갱을 그린 스케치가 있는 베르나르의 자화상도45을 더 좋아했다. "물론 고갱의 자화상도 훌륭하지만 나는 베르나르의 그림을 매우 좋아해. 그것은 화가의 내면을 보여 주거든." LT545 반 고흐는 또한 자신의 자화상도 고갱의 자화상에 견줄 만하다고 자신감을 가졌다. 12월에는 퐁타방에서 작업하고 있는 또 다른 화가인 샤를 라발Charles Laval 역시 자신의 자화상을 보냈다.

동료들의 자화상을 본 뒤에 반 고흐는 10월 초에 테오에게 마침내 자신의 작품에 자신감을 갖게 되었다고 편지했다.LT545 여름에 그린 그림들은 강렬한 색을 병치함으로써 더 대담해졌으며, 구성의 명료함과 흔히 보이는 단순함에서도 한층 대담해졌다. 룰랭도47과 미예의 초상화도50, 파티앙스 에스칼리에라는 농부의 초상화도51, 피에르 로티Pierre Loti의 일본풍 소설을 읽고 〈라 무스메La Mousmé〉라는 제목을 붙인 젊은 여자의 초상화도49는 단순한, 또는 단색의 바탕을 배경으로 인물을 신중히 표현하고 있다. 8월에는 꽃병에 꽂힌 해바라기 정물화 연작을 그리기 시작했다. 노란 집 벽을 장식할 계획이었다. 반 고흐는 나중에 이 작품을 고갱의 방에 걸었다. 이 연작은 초상화와 마찬가지로 정밀한 표현, 강한 개성을 나타내는 윤곽, 단색 배경이라는 특징을 지닌다.

　　레스토랑 실내, 카페의 밤 모습, 자신의 침실 등 새로운 모티프들이 등장했다.도145 반 고흐는 〈밤의 카페 테라스Café Terrace at Night〉1888년 9월, 〈아를에 있는 빈센트의 집, '노란 집'〉도144, 〈철교Railroad Bridge〉1888년 10월, 〈트랭크타유 다리〉1888년 10월 등의 작품으로 아를 마을에 주목했다.

　　특별한 기품이 담긴 몇 점의 초상화와 〈해바라기〉가 등장했다. 소재의 질감을 살린 평평한 배경이 돋보이는 그 작품들을 성상 그림에 견줄 수 있다. 반 고흐는 보흐 초상화의 배경에 별을 추가했다.도52 그것은 초상화일 뿐만 아니라 〈별이 빛나는 밤을 배경으로 한 시인The Poet against a Starry Sky〉을 위한 습작으로, 반 고흐가 베르나르에게 설명했듯이 "이런 경우에는 모델을 보고 미리 그 모습을 습작해 보아야 하지만 그러지 못했기 때문에"LB19, 1888년 10월 그 최종판을 〈겟세마네의 그리스도와 천사Christ with the Angel in Gethsemane〉와 함께 파괴해 버렸다.LT574 그는 실물에 구애받지 않고 그릴 준비가 되어 있지는 않았지만 어떤 작품에서는 상징적 의미를 부여해서 채색을 강렬하게 하고 형태와 공간 구성을 과장했다. 이 그림들에서 그가 부여한 특별한 의미는 편지의 도움 없이는 읽을 수 없을지라도, 자연법칙에 어긋나는 점들이 시각 외적인 연상을 하게 한다. 1888년 9월에 그린 〈카페 야경The Night Café〉도54, 11월

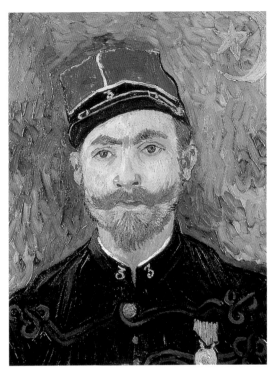

50 〈미예 소위〉, 1888

51 〈프로방스의 늙은 농부(파티앙스
에스칼리에)〉, 1888

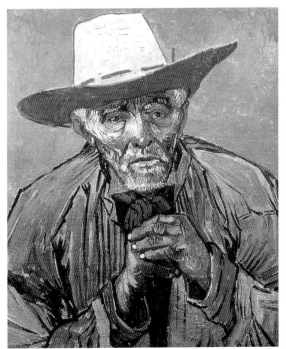

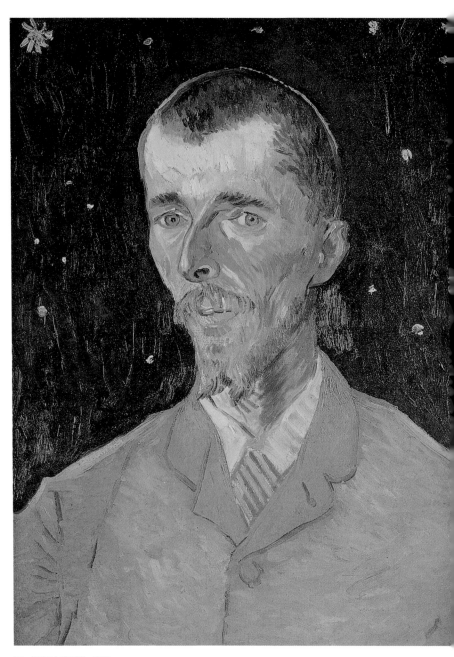

52 〈외젠 보흐(시인)〉, 1888

에 그린 〈밤의 카페 테라스(포룸 광장)Café Terrace at Night(place du Forum)〉도55와 〈별이 빛나는 론 강의 밤 Starry Night over the Rhône〉도146은 모두 반 고흐와 상징주의의 관련성을 뒷받침한다.

9월에 그리기 시작한 일군의 공원 그림에서는 상징주의가 분명히 드러나지 않는다. 도53 〈시인의 정원Poet's Garden〉은 고갱의 침실을 장식할 그림 중 하나였다. 반 고흐가 생각하는 시인들이란 이전에 프랑스 남부에서 거주했던 페트라르크Petrarch와 보카치오Boccaccio로, 거기에 새로운 시인 고갱을 추가했다.

반 고흐는 고갱과 '남부의 화실'이라는 불가능한 꿈에 기대를 걸고 있었다. 몇 차례 연기한 뒤에 마침내 1888년 10월 23일에 고갱이 아를에 도착했다. 이틀 전쯤에 반 고흐는 복용한 약에서 비롯된 피로감

53 〈아를의 공원〉, 1888

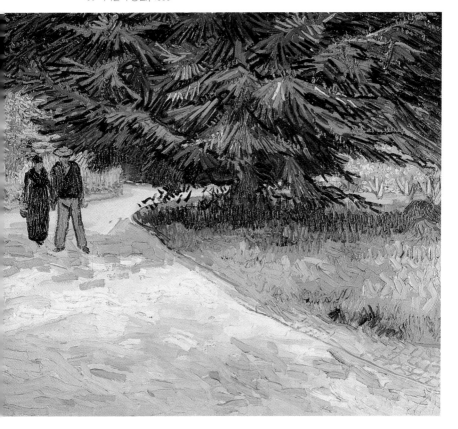

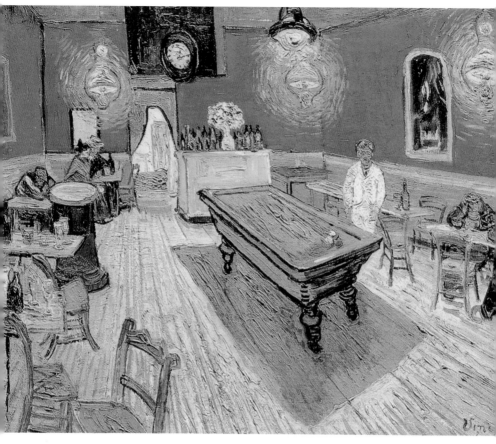

54 〈카페 야경〉, 1888

과 불충분한 식사가 자신을 초조하게 한다고 불평했다.LT556 고갱은 테오에게 반 고흐가 조금 흥분한 것 같으며 그가 조금씩 진정되기를 바란다고 전했다.

　늦가을에는 날씨가 좋지 않아서 그들은 며칠씩 집에 갇혀 있는 일이 잦았다. 두 사람 다 나름대로 까다롭고 이기적이었다. 고갱의 언변이 더 좋기는 했지만 미술에 대한 그들의 강한 신념은 자주 충돌했다. 11월 중순에 반 고흐는 테오에게 보낸 편지에서 "고갱은 내 생각에 아랑곳없이 무심코 내 작품이 조금씩 변할 때라는 점을 나에게 입증하려

55 〈밤의 카페 테라스(포룸 광장)〉, 1888

56 **폴 고갱**, 〈해바라기를 그리는 반 고흐〉, 1888

고 했지. 나는 기억에 따라 구성을 하기 시작했어"LT563라고 썼다. 12월
중순에 이번에는 고갱이 테오에게 반 고흐를 여전히 높이 평가하며 그
를 두고 가는 것이 유감스럽긴 하지만 자신과 너무 맞지 않아서 같이
살 수 없다고 편지했다. 다음 편지에서 고갱은 파리로 출발하려던 생
각을 철회하고, 11월에 그려 방금 완성한 〈해바라기를 그리는 반 고흐
Van Gogh painting Sunflowers〉도56라는 초상화에 대해 설명했다. 그동안 두 화
가는 파브르 미술관Musée Fabre에 있는 알프레드 브뤼야Alfred Bruyas의 소

57 **폴 고갱**, 〈아를의 정원〉, 1888

58 〈에턴의 정원에 대한 기억〉, 1888

장품을 보기 위해 몽펠리에Montpellier로 여행을 떠났다. 둘의 취향이 또다시 충돌하고 반 고흐는 다음과 같이 편지를 보냈다. "고갱과 나는 들라크루아, 렘브란트 등에 대해 많은 이야기를 나누었어. 우리는 지독히 열띤 토론을 하며 때로는 방전된 전지처럼 머리가 고갈된 채 토론을 마치곤 하지. 우리는 마술에 걸린 상태였어. 〔외젠Eugène〕 프로망탱Fromentin이 아주 잘 표현했듯이 렘브란트는 무엇보다 마술사거든."LT564

훗날 고갱은 몇 차례 있었던 반 고흐의 위협적인 행동에 대해 썼다. 그것이 날조된 것인지 아닌지는 알 수 없지만, 고갱에 따르면 그와 반 고흐는 1888년 12월 23일 밤에 격렬한 말다툼을 벌였다. 고갱은 호텔에서 밤을 보냈으며, 다음 날 아침에 돌아가 보니 경찰이 와 있었다. 밤늦게 반 고흐가 귀의 일부를 잘라 그 지방 사창가의 라셀Rachel이라는 창녀에게 선물하고는 잠자리로 돌아왔던 것이다. 경찰이 거의 사경을 헤매고 있는 반 고흐를 발견해 병원으로 이송했다. 고갱은 전보로 테오를 불렀으며, 반 고흐가 아직 위독한 상태이긴 했지만 12월 26일 두 사람 모두 아를을 떠났다.

그러나 고갱이 아를에 체류한 처음 몇 주 동안은 두 화가가 공동으로 작업을 했으며, 고갱이 사 온 거친 캔버스와 모델(카페 드 라 가르의 단골손님인 지누Ginoux 부인)도66, 95, 96, 묘비가 늘어선 로마식 도로인 레 잘리샹Les Alyschamps 같은 풍경화 모티프들을 공유했다.

11월 하순에 반 고흐는 자신이 실물에 의존한다고 이전에 공언한 바 있었는데도 "작품에 조금 변화"LT563를 주라는 고갱의 권고에 따랐다. 그는 편지에서 "고갱은 나에게 상상할 용기를 주는데, 확실히 상상에서 나온 것들이 좀 더 신비한 특성을 지니지"LT562라고 했다. 11월의 〈에턴의 정원에 대한 기억Memory of the Garden at Etten〉도58은 그의 작품 중 고갱의 작품과 가장 비슷한 것이지만, 표면의 질감을 나타내면서 장식적인 점묘법을 응용한 점은 역시 11월에 그린 고갱의 〈아를의 정원Garden at Arles〉도57과 전혀 닮지 않았다. 반 고흐는 빌에게 보낸 편지에서 〈에턴의 정원에 대한 기억〉은 정원의 시적인 특징을 표현한 것인데,

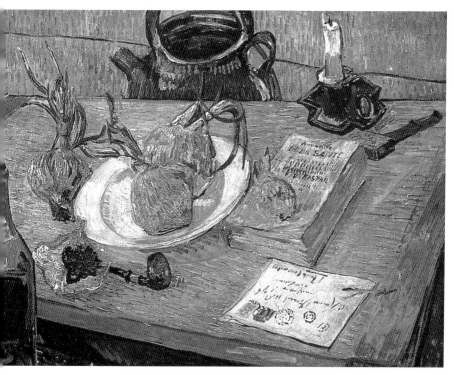

59 〈양파가 담긴 접시, 『건강 지침서』, 그 외 물건들〉, 1889

두 인물은 빌과 자신들의 어머니일지도 모른다고 썼다. 또 별로 닮지는 않았지만 색채가 "나에게 어머니의 성격을 연상시킨다"LT574고 했다. 반 고흐는 고갱의 권고에 응답해 12월에는 〈소설을 읽고 있는 여인 *Woman reading a Novel*〉도 그렸다. 11월 말에는 상상력에 의한 노작勞作을 일시 중단하고 최소한 여섯 점(우체부 룰랭의 초상화 2점, 큰아들 아르망Armand의 초상화 2점, 작은아들 카미유Camille의 초상화 1점, 룰랭 부인의 초상화 1점, 룰랭 부인과 아기 마르셀Marcelle의 초상화 1점) 이상의 룰랭 가족 초상화를 그렸다. 그는 〈요람을 흔드는 여인*La Berceuse*〉도168이라는 제목으로 룰랭 부인의 또 다른 초상화를 그리기 시작했으며 1889년 1월에도 다시 그 그림을 그렸다. 한 쌍의 의자, 즉 앉은 이 없는 좌석 위에 정물 몇 점이 있는 자신의 의자를 1888년 11월에서 1889년 1월까지 그린 〈반 고흐의 의자 *Van*

Gogh's Chair〉도149와, 1888년 11월에 그린 〈고갱의 의자 *Gauguin's Chair*〉도150
는 상징적인 초상화로서나 색채와 빛에 대한 습작으로서나 서로 대조
를 이룬다.

반 고흐는 12월 말에 한 주 동안 앓고 난 뒤 빠르게 호전되었다.
그는 곧 그림 그리는 일로 돌아가고 싶어 했으며, 고갱에게 지난 며칠
사이에 자신의 위독한 상태가 "열이 나고 상당히 허약"한 정도로 나았
다고 편지했다.LT574 1889년 1월 4일에 반 고흐는 노란 집에 갔다가 7일
에 집으로 돌아왔다. 그는 1월 내내 작업에 매달려서 12월 23일 발작
을 일으키기 전에 진행하던 그림과 〈요람을 흔드는 여인〉, 〈해바라기〉
와 같이 앞서 그리던 유화를 마무리했다.

그러나 2월 초에 반 고흐는 또 한 번의 발작으로 17일까지 병원 신
세를 지다 퇴원했는데, 이는 그를 가족에게 돌려보내거나 감금하라고
읍장에게 요구한 이웃들을 불안하게 만들었다. 그 결과 2월 25일에 경
찰서장이 그를 재수용시켰다. 신교 목사 프레데리크 살Frédérik Salles이
이 사건에 흥미를 갖고 반 고흐를 방문했으며 테오는 경과를 지켜보았
다. 1889년 5월 말에는 시냐크가 찾아와 둘은 함께 노란 집까지 산책
했다. 반 고흐는 친구에게 1월부터 그린 정물화 〈청어 접시*Plate with
Herrings*〉를 주었다. 이 몇 달 동안 룰랭의 방문도 받았는데, 룰랭은 마르
세유로 전근을 간 상태였다.

반 고흐는 가을과 봄 동안에 일어난 발작으로 작업을 중단했다.
그러나 반 고흐는 스스로 괜찮아졌다고 느끼고 의사 레이Rey의 허락이
떨어지면 즉시 작업을 다시 시작했다. 3월 말에 그는 테오에게 편지를
썼다. "너는 내가 간헐적으로 그린 유화들이 안정되고 다른 것들과 비
교해 뒤떨어지지 않는다는 사실을 알게 될 거야. 작업이 피곤하기보다
는 그립기만 해."LT580 그는 붕대를 감은 귀를 솔직히 보여 주는 두 점
의 자화상도110 외에도 의사 레이와 룰랭의 초상화, 그리고 〈요람을 흔
드는 여인〉을 그렸다. 또한 정신병원 정원과 병동을 그렸다.도61 봄이
시작되면서 꽃이 핀 과수원을 그리는 새로운 연작을 계획했다.

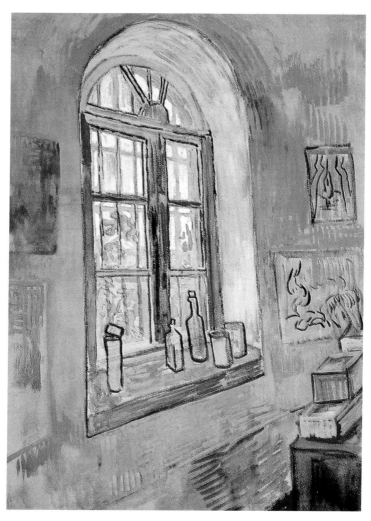

60 〈생 폴 병원의 화실 창문〉, 1889

　　반 고흐는 자신의 병과, 그것을 받아들이고 있음을 사실적으로 기
술하고 육체적인 건강을 되찾기 위한 대책에 대해 썼지만, 화실을 책
임지고 혼자 사는 일을 감당할 자신이 없음을 깨달았다. 그래서 시험
삼아 3개월간 정신병원에 입원해 보기로 했다.도60 이렇게 해서 1889년
5월 8일, 그는 살 목사와 함께 생레미 드 프로방스Saint-Rémy de Provence에

있는 생폴드모졸 정신병원으로 떠났다.

주기적으로 재발하는 병 때문에 반 고흐는 더 이상 생레미에 머물 수 없었다. 테오는 침실과 화실로 쓸 방 하나가 있는, 방 두 칸짜리 병실을 주선해 주었다. 반 고흐는 의식이 명료해질 때마다 실물이나 복사한 그림을 보고 실내나 그의 방에서 허용되는 한 그림을 그렸다.

6월 초에 반 고흐는 테오가 배로 보낸 재료들을 받았으며, 간호사 장프랑수아 풀레Jean-François Poulet를 대동하고 정신병원 울타리 밖에서 그림을 그리는 것을 허락받았다. 한 달 뒤에 반 고흐는 그림들을 가져오기 위해 수석 간호사와 함께 아를로 갔다. 7월 중순, 들에서 그림을 그리고 있을 때 생레미에서의 첫 발작이 일어났다. 그는 겨우 그림을 끝낼 수 있었지만 발작 중 물감을 먹었다고 보고되었다. 그는 5주 동안 앓았으며, 후에 수일 동안 정신을 차리지 못했다고 기술했다. 정신병원장인 페이롱Peyron 의사는 그가 혼란스러운 꿈에 시달린 것으로 기록했다. 반 고흐는 건강을 회복하면서 정신병원에 염증을 내기 시작해 음식과 다른 환자들, 비용, 그리고 어디에 가나 있는 수녀들에 대해 불평했다. 9월 초에 그는 처음에는 북부로 돌아갈 생각을 했으나 그달 말일이 되어서야 겨우 밖으로 나갈 엄두를 낼 수 있었다. 11월에 그는 다시 한 번 더 아를을 방문했는데, 이번 방문은 그의 정신적 안정에 아무런 여파도 미치지 않았다.

증상이 처음 나타나고 정확히 1년 뒤에 그는 또 한 번 위기를 맞았으나 상당히 빨리 회복되었다. 그렇지만 1890년 1월 말, 아를에 다녀온 직후에 다시 건강이 나빠졌으며 2월 말에는 아를에서 쓰러져, 지누 부인에게 가져갈 초상화를 본의 아니게 망쳐 버렸다. 이번에는 회복할 때까지 2개월이 걸렸다.

일단 편지를 쓸 수 있게 되자 그는 북부로 가고자 하는 절박한 마음을 피력했다. 앞서 9월에 테오는 카미유 피사로에게 반 고흐가 에라니Eragny에서 피사로 가족과 함께 지낼 수 있는지를 물은 바 있었다. 피사로는 오베르쉬르우아즈Auvers-sur-Oise의 심장 전문의인 폴 가셰Paul

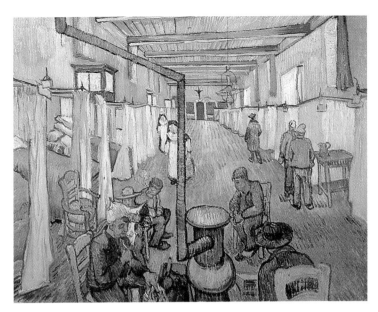

61 〈병원의 공동 침실〉, 1889

Gachet 의사를 추천했다. 폴 가셰는 미술품 수집가이자 아마추어 화가이기도 했다. 1890년 5월 16일, 마침내 반 고흐는 생레미를 떠나 기차를 타고 혼자서 파리로 갔다.

반 고흐는 생레미에서 지내는 동안 동료 화가들과 직접적인 교류가 전혀 없었지만(이것은 그의 화가 이력에서 가장 긴 육체적 고립이었다) 테오의 편지를 통해 파리에서 일어나는 일들을 파악하고 있었으며, 고갱과 베르나르, 러셀과도 서신을 주고받았다. 두 평론가, 알베르 오리에와 네덜란드인 J.J. 이사크손J.J. Isaäcson이 반 고흐의 작품에 관한 글을 썼으며 테오가 이것을 전송해 주었다. 주목, 아니 정확히 말하면 주목을 표현한 말이 반 고흐를 괴롭혔으며, 그는 필자들에게 감사와 사양이 뒤섞인 말로 답장을 했다.

반 고흐의 작품은 더 많은 일반인에게 공개되었다. 그는 1888년 5월에 그린 〈붓꽃〉과 〈별이 빛나는 론 강의 밤〉도146을 1889년 9월의 《소시에테 데 쟁데팡당 Société des Indépendants》전에, 그리고 열 점의 그림을

1890년 봄의 《소시에테 데 장데팡당》전에 출품했으며, 1888년 봄에는 이 작품들을 전시하기도 했다. 옥타베 마우스Octave Maus가 브뤼셀의 《20인 그룹Les XX》전에 그림을 보내 줄 것을 청했으며, 반 고흐는 1890년 1월에 열린 그 전시회에 여섯 점의 작품을 출품했다. 화가이자 외젠 보흐의 누이인 안나 보흐Anna Boch가 이 중에 한 점(〈붉은 포도밭The Red Vineyard〉도62으로 알려짐)을 400프랑에 사들였다.

병 때문에 훼방을 받긴 했지만, 그는 다양한 모티프를 그리면서 채색한 자국을 응용할 때는 서로 다른 리듬을 전개하고 물감을 배합할 때는 색채의 범위를 바꾸었다.도64 생레미에 온 직후에 정신병원 정원의 붓꽃도162과 다른 화초들을 그린 유화도156에서는 지평선이 보이지 않는 가까운 거리에서 모티프를 내려다보는 시점을 택했다. 위층 창문으로 울타리 너머의 들판을 내려다보는 경관은 외관상 미묘한 차이를 보이며 여름 내내 되풀이되었다.도151 올리브 과수원이 또 하나의 되풀이되는 주제가 되었다.도155 몇몇 들판 그림에서는, 그리고 특히 과수원 그림에서는 더욱 뚜렷하게 그림 표면과 형태가 소용돌이치며 팽창하고 겹쳐진다.도65 1889년 6월에 그린 〈별이 빛나는 밤〉도63에서는 더

62 〈붉은 포도밭〉, 1888

63 〈별이 빛나는 밤〉, 1889
64 〈덤불〉, 1889

65 〈삼나무가 있는 옥수수 밭〉, 1889

욱더 율동적으로 움직이는 소용돌이와 굽이침이 광활한 하늘에 활기
를 불어넣는다.

　7월에 발작을 일으킨 뒤에는 초상화와 자화상도70을 다시 그리는
데, 그 표면들 역시 줄무늬에 의해 조직된다. 들라크루아의 〈피에타
Pietà〉를 판화로 찍은 셀레스탱 낭퇴유Céléstin Nanteuil의 작품들도100, 101과
밀레의 〈들판의 노동 Labours of the Field〉을 따라서 만든 판화들도88은 반 고
흐가 문밖으로 용감하게 나갈 수 없었던, 그리고 모델을 구할 수 없었
던 몇 달 동안 모티프를 제공했다. 반 고흐는 검은색과 하얀색을 파란
색/노란색 화음으로 해석하기를 좋아했지만, 초기 작품들과 비교해 보

66 〈아를의 여인〉, 1888

67 〈소나무 숲〉, 1889

68 〈삼나무와 별이 있는 길〉, 1890

69 〈채석장 입구〉, 1889

70 〈자화상〉, 1889

71 〈오베르쉬르우아즈의 초가지붕 집〉, 1890

면 색조들은 억제되고 회백색과 진초록색으로 색상이 가라앉는다. 도69
자신의 작품을 되풀이해 그리면서 전체적으로 원본에서 한층 더 밝아
진 색채를 유지했다. 그가 다시 과감히 외출하게 되었을 때는 땅색(황
갈색 계통, 적갈색 계통, 암갈색 계통)이 그의 풍경화에서 더욱 두드러졌다.
마치 북부를 생각하며 일종의 네덜란드 색채를 다시 획득한 듯했다.
좀 더 모난 드로잉과 얼룩덜룩한 붓질이 가을에 그린 몇몇 작품에 등
장하지만도67, 68 수법상의 이러한 변화들이 반드시 나란히 전개되지는
않았다.
　새해에 그린 꽃 그림 몇 점에서는 아를 시기의 그림에서 흔하게

나타나던 강력한 배색과 단색의 배경이 다시 등장한다. 조카의 출생을 기념해 그린 〈꽃이 핀 편도나무 가지 _Branches of an Almond Tree in Blossom_〉도159 에서는 파란 하늘을 배경으로 그린 꽃가지를 볼 수 있다. 1889년 4월 에 테오가 요한나 봉어르와 결혼했으며, 1890년 1월 31일에는 반 고흐 의 이름을 물려받은 조카 '빈센트'가 태어났다. 봄에는 장기간 앓았지 만 소득이 전혀 없지는 않았다. 반 고흐는 테오와, 어머니와 여동생에 게 보낸 편지에서 기억, 즉 "브라반트의 폭풍우가 닥쳐올 것 같은 하늘 을 한 가을 저녁에 지붕이 이끼로 뒤덮인 오두막집과 너도밤나무 산울 타리, 불그레한 구름에 둘러싸여 저무는 해에 대한 기억"T629a으로 그 린 그림들에 대해 썼다.도68 몇 달간 그린 이 드로잉에서는 일찍이 뉘 에넌에서 선택한 모티프인 땅을 파는 사람들과 이삭 줍는 사람들, 그 리고 가정의 실내를 생각나게 하는 모티프들이 다시 등장한다.도73, 74

반 고흐는 테오와 요한나, 아기와 함께 파리에서 사흘을 보냈다. 반 고흐는 아파트에 보관된 그림을 훑어보았다. 그가 몇 년만에야 보 는 것들도 많았다. 테오와 함께 탕기 아저씨의 가게와 살롱 탈퇴자들 의 집단인 살롱 뒤 샹 드 마르스 _Salon du Champ de Mars_ 를 방문하고 나서는

72 〈비 오는 풍경〉, 1890

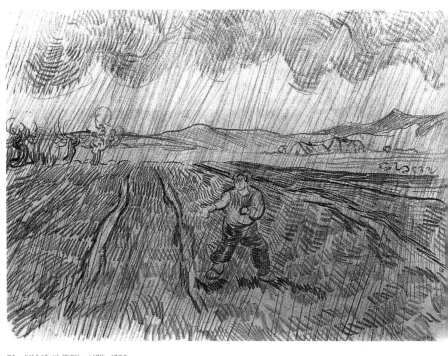

73 〈빗속에 씨 뿌리는 사람〉, 1890

74 〈불가에 사람들이 모여 있는 농가 내부〉, 189(

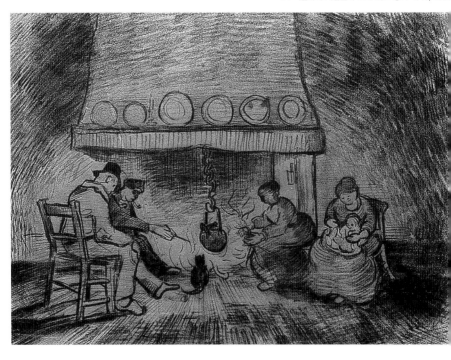

"〔파리의〕 온갖 소음은 나와 맞지 않았다"LT634는 것을 깨닫고 오베르쉬르우아즈로 떠났다.

가셰 의사가 한 여인숙을 숙소로 찾아 주었으나 반 고흐는 그곳이 너무 비싸다고 생각하고 도착한 날에 아르튀르귀스타브 라부Arthur-Gustave Ravoux가 소유한 또 다른 여인숙의 다락방에 들어갔다. 그 다음 몇 주에 걸쳐 반 고흐는 테오에게 낯익은 화제로 편지를 보냈다. 진행 중인 작업, 탕기 아저씨의 가게에 보관된 자신의 그림 상태, 돈 문제, 테오와 그의 가족에 대한 걱정 등. 반 고흐는 또한 테오에게 네덜란드보다 오베르쉬르우아즈에서 휴가를 보낼 것을 설득하기 시작했으며, 테오와 그의 가족을 위해 오베르쉬르우아즈에 임시 숙소를 임대할 것을 제안하기까지 했다. 반 고흐는 가셰 의사를 방문해 그와 점심 식사를 하고 그 집 정원에서 그림을 그렸다. 반 고흐는 가셰가 "너〔테오〕나 나처럼 아프고 마음이 산란한"LT638 사람임을 감지했다.

6월 8일에 테오와 요한나, 아기가 방문했다. 거의 한 달 뒤인 7월 6일, 반 고흐는 파리에서 하루를 보냈다. 오리에와 툴루즈로트레크가 테오의 아파트에 들렀다. 기요맹도 들렀지만 그가 도착할 즈음에 반 고흐는 이미 심적 자극을 감당할 수 없어서 서둘러 오베르쉬르우아즈로 돌아가 버리고 없었다. 반 고흐가 맞닥뜨린 가정환경은 그리 안정된 것이 아니었다. 아기는 심하게 아팠다가 회복되는 중이었고 요한나는 지쳐 있었으며 테오는 부소 발라동 화랑을 그만두려고 생각하는 중이었다.

오베르쉬르우아즈에서 반 고흐와 가셰도163는 열렬한 교우 관계를 유지했다. 가셰는 에칭 인쇄기를 가졌으며 반 고흐는 "남쪽 지방을 주제"LT642로 에칭을 만들고 싶어 했다. 반 고흐는 더욱 야심차게 자신과 고갱의 그림을 재현하여 가셰가 인쇄하고 테오가 발행한 판화를 내기로 계획했다. 결국 가셰의 초상이라는 한 점의 에칭이 그 계획에 의해 나오게 되었다.

많은 19세기 화가들이 오베르쉬르우아즈를 좋아했다. 바르비종파

화가 샤를프랑수아 도비니가 거기서 살면서 코로와 도미에를 끌어들였다. 반 고흐는 도비니의 집과 정원을 그린 유화 몇점 도75으로 그에게 경의를 표했다. 1870년대에는 피사로와 폴 세잔이 왔다. 반 고흐가 두 달간 거주하는 동안 또 다른 네덜란드 화가 안톤 히르스히흐Anton Hirschig가 6월 중순에 도착해 같은 여인숙에 방을 잡았다.

반 고흐는 다작을 낸 이 몇 주 동안 주변의 들판과 마을을 묘사한 많은 그림을 그렸다. 도71, 77 그는 평균적으로 하루에 한 점씩 만들어 냈다. 꽃 정물화도 많이 그렸다. 가세 의사와 그의 딸 마르게리트의 초상화 도76 외에도 라부가家의 딸 아들린Adeline, 몇몇 아이들, 그리고 소녀들도 그렸다. 그는 빌에게 인물 묘사에 대한 의욕이 되살아났다고 말했다. "그 어떤 분야보다 나를 감동시킨 것은 초상화, 모던 초상화야."W22

반 고흐는 생레미 시기의 그림에서 나타났던 더 느슨하면서 더 모난 드로잉을 오베르 시기의 그림에서 한층 진전시켰다. 이파리들은 끝이 뾰족하고 하늘은 모자이크 조각처럼 보인다. 그는 또한 정사각형

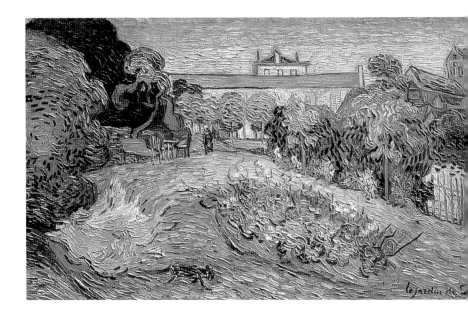

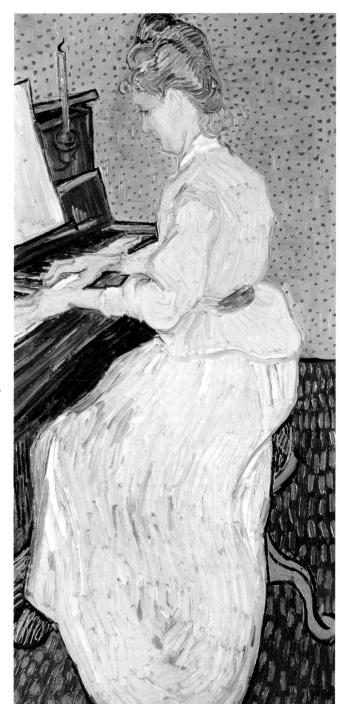

75 (왼쪽) 〈도비니의 정원〉,
1890

76 (오른쪽) 〈피아노를
치는 마르게리트 가셰〉,
1890

77 〈오베르쉬르우아즈의 교회〉, 1890

79 〈성과 두 그루의 배나무〉, 1890

78 〈두 사람이 있는 덤불〉, 1890

두 개를 수평으로 이어 붙인 듯한 새로운 판형의 캔버스를 채택해 풍경화를 그릴 때 사용했다. 도72, 78, 79 그는 테오에게 밀밭 모티프를 그린 이 세 점의 그림을 "슬픔과 극도의 외로움을 표현〔하는 것〕"으로, 하지만 또한 "내가 시골에서 경험하는 치유력과 건강이라는 한층 더 긍정적인 면을 알리기도 하는 것"LT649으로 설명했다.

테오와 그의 가족은 6월 중순에 레이던Leiden으로 휴가를 갔다가, 19일에 테오 혼자서 돌아오고 요한나는 암스테르담에 있는 친정을 방문했다. 테오는 부소와 발라동과 면담한 뒤에 그 화랑에 잔류하기로 마음먹었다. 7월 25일. 테오는 요한나에게 편지를 했다. "빈센트 형에게서 무슨 말인지 통 이해할 수 없는 편지를 받았소. 형에게도 언젠가 행복한 때가 오려는지."서신lii 그러나 그 편지에서 반 고흐는 자신과 히르스히흐가 쓸 물감을 더 주문한 것으로 봐서 앞으로 그릴 작품을 계획했음을 알 수 있다. 가셰 의사가 보낸 편지 한 통을 받고 7월 28일 월요일에 테오는 오베르쉬르우아즈로 갔다. 반 고흐는 전날 자신에게 총을 발사해 가슴에 치명적인 부상을 입었다. 그러나 용케 여인숙까지 걸어와 이층의 침대까지 갔다. 테오가 도착했을 때 그의 형은 말을 할 정도로 의식이 있었다. 테오는 요한나에게 기대에 부푼 편지를 보냈다. "너무 걱정하지 마오. 형의 상태가 이때까지는 절망적이었지만 형의 강인한 체질이 의사들을 비웃었소."서신lii-liii 그러나 테오의 낙관은 너무 성급했다. 그의 형은 1890년 7월 29일 이른 아침에 사망했다.

테오는 자신의 형보다 채 6개월도 더 살지 못하고 1891년 1월 21일에 사망했다. 테오는 베르나르의 도움을 받아 자신의 아파트에서 형의 작품으로 조촐한 전시회를 열 계획을 세웠다. 테오의 신체 건강은 형보다 더 불안정해서 이미 지난 몇 년 동안 우려를 자아냈다. 10월에 그의 건강은 완전히 무너졌다. 스트레스가 결국 그를 아무 감정이 없는 상태로 만들었다.

흔히들 테오도80가 미술사에서 한 역할은 별로 중요하지 않으며 반 고흐가 쓴 편지의 대상이라는 점에서 중요할 뿐이라고 단정하곤 한

80 테오 반 고흐의 사진

다. 그러나 테오는 인상주의 화가들과 그 이후의 화가들을 지원하고 시장에 내놓은 점에서 중요하다. 1878년에 그는 브뤼셀의 구필 상회에 채용되고 같은 해 가을에 형의 전철을 밟아 헤이그 지사로 전보되었다. 1878년, 파리로 간 테오는 처음에는 만국박람회Exposition Universelle의 구필 상회에서 임시로 일하다가 그 뒤 영구직을 맡았다. 1875년에 파리의 구필 상회를 부소 발라동 화랑이 인수하고, 부소는 구필의 손녀와 결혼했다. 1882년에 테오는 파리의 세 점포 중 하나를 운영하게 되었다. 오페라 광장에 위치한 가장 중요한 화랑이 아니라 몽마르트르가 19번지에 있는 소규모 점포였다.

테오는 1884년에 자신이 처음 관리한 인상주의 그림인 피사로의 풍경화 한 점을 사들였으며, 그 뒤로 1885년에는 시슬레와 모네, 르누아르의 작품을 구입했다. 1887년에 드가의 미술상이 되고, 1888년에 빈센트 삼촌에게서 유산을 물려받은 뒤에는 고갱과 계약했다. 그의 화

랑은 잠깐이긴 하지만 모네와도 계약했다. 테오는 1887년에는 피사로와 라파엘리Raffaelli에게, 그리고 1888년에는 모네에게 전시회를 열어 주었다. 이렇게 한동안 테오의 화랑은 인상주의 그림을 다루는 몇 안 되는 중요한 화랑이 되었다. 테오는 자신의 형과 화가 친구들의 작품이 대부분인 조촐한 개인 수집을 하기도 했다. 테오의 상관들은 그의 동시대 취향에 찬성하지 않았지만, 1888년 여름에 신설된 뉴욕 지사에 그를 보내는 것을 숙고할 정도로 그의 업무 능력을 충분히 평가했다.

테오에 대해 기술한 글들은 그가 강압적으로 물건을 거래하는 사람이 아니었음을 보여 준다. 평론가 귀스타브 칸Gustave Kahn은 "그는 새로운 예술의 가치에 대한 확신을 박력 없이, 따라서 별 성과 없이 주장했다. …… 그러나 이 판매상은 탁월한 비평가였으며 감식안 있는 예술 애호가로서 화가, 작가들과 토론을 벌였다"고 기억했다. 한편 테오는 상관이 팔 수 없다고 생각한 코로의 작품 한 점을 네덜란드의 화가이자 수집가인 메스다흐에게 팔았다. 테오가 사망했을 때 화랑의 재고在庫에는 이 두 화가와 기요맹, 도미에, 용킨트Jongkind, 르동Redon, 툴루즈로트레크의 작품과 바리Barye의 조각이 포함되어 있었다. 테오가 더 오래 살았거나 화랑이 그의 선택을 신뢰했다면 화랑은 그의 통찰력 덕분에 금전적 보답을 얻었을 터이다. 하지만 그가 죽고 얼마 되지 않아 그 품목들은 싸게 처분되었다.

반 고흐가 테오에게 보낸 편지는 수백 통이 남아 있지만 테오가 형에게 보낸 것은 소량만 보존되어 있다. 그러나 반 고흐의 편지로 양쪽에서 오간 대화 내용을 짐작할 수 있다. 반 고흐는 작업을 공동 사업이라고까지 지칭하며 이따금 우리라는 대명사를 사용하고 있다. 그는 안트베르펜에서 "우리의 일은 조용히 일어나는 것이지만, 그림을 그리는 기간은 불가피하며 또 아주 절박한 것이지"라고 편지했다.LT456 그는 단지 금전적이고 정신적인 지원에만 의존하지 않고 편지라는 매개물을 통해 예술에 대한 자신의 생각을 테오와 함께 만들어 나갔다. 테오에게 미술상을 그만두고 그림을 그리도록 설득하기도 했지만 그 밖

의 일에서는 테오의 사업 감각에 의존했다.

1870년대 중반에 반 고흐는 파리에 있었지만 그가 당시에 인상주의 화가들을 만났다는 증거는 없다. 그가 네덜란드에 있던 몇 년 동안, 파리 예술에 관계된 선구적인 사상에 더 정통한 사람은 바로 테오였다. 테오는 1886년 이전에 반 고흐에게 인상주의 화가들의 사상을 소개하고 그가 그 그림과 화가들에게 입문하는 일을 도왔다. 테오는 형에게 보낼 사진과 판화를 선정했다. 분명 직접적인 요청에 응한 것이겠지만 자신의 취향을 반영하기도 했을 것이다. 테오는 자신의 심미안에 따른 판단을 반 고흐와 공유했다. 이것은 그렇게나 자주 자신 없어하던 반 고흐에게 얼마나 중요했겠는가? 테오는 어떤 그림은 골라내서 칭찬했으며, 또 다른 그림에 대해서는 별로 호의적으로 이야기하지 않았다. "형의 새 유화에서 달빛에 잠긴 마을[〈별이 빛나는 밤〉도63]이라든지 산맥과 같이 형의 마음을 빼앗은 것이 무엇인지는 아주 잘 알겠어. 하지만 나는 독자적인 표현법을 추구하는 것은 사물을 진실하게 느끼는 데 방해가 된다고 생각해." T19

반 고흐가 실제로 캔버스에 물감을 칠하는 동안 테오는 작품에 중대한 기여를 했다. 다른 후원자가 없었던 반 고흐는 *테오를 위해서* 그림을 그렸다. 그림에는 빈센트의 이름이 붙을지 모르지만 어떤 의미에서 그것은 공동 작품이라 할 수 있다.

예술과 만나다

반 고흐의 편지에는 다른 사람들의 예술과 작품에 대한 관심을 보여 주는 증거가 충분히 담겨 있다. 그는 보는 것에 그치지 않았다. 미술 잡지와 논문을 읽고 얻은 생각에 관해 의견을 나누었다. 반 고흐의 드로잉과 유화는 그가 높이 평가한 작품과, 또 그가 이해한 미술의 필요성 및 기능과 지속적으로 활발히 대화했다. 그의 상황은 그가 진로를 정하고 자리를 잡은 미술계의 여러 모습에 대해 알게 해 주었다.

반 고흐는 초창기 경험을 통해 예술의 상품성을 배웠다. 구필 상회에서 근무했던 경험을 통해 화가와 대중을 중개하는 미술 시장에 대해 알았다. 또 이를 통해 대중의 취향을 확실히 알게 되었고, 다른 화랑에 구경을 다니면서 대중적인 가치에 부합해 온 과거의 미술을 알게 되었다.

복제물을 소매하는 일 이상으로 사업을 확장한 마이손 구필 상회는 19세기 프랑스 예술을 전문으로 취급하고 헤이그 화파를 홍보했다. 이 상회에서는 이스라엘스와 마우베, 마리스Maris 형제, 블로메르스 Blommers, 룰로프스Roelofs, 가브리엘의 작품을 취급했다. 반 고흐의 빈센트 삼촌은 1869년에 구필 상회에 점포를 매각하고 아직 대중의 폭넓은 인기를 얻기 전인 바르비종파 화가들을 네덜란드에 소개했으며, C.M. 삼촌은 암스테르담 화랑에서 헤이그 화파와 바르비종파 화가들의 작품을 취급했다.

반 고흐가 헤이그에서 보낸 편지에서는 화가들의 이름을 언급한

81 〈일본 여자: 게이사이 에이센의 작품을 따라서 그린 고급 창부〉, 1887

경우가 거의 없으며, 이름을 언급한 화가 중에는 벨기에의 알프레트 스테펜스Alfred Stevens만이 꾸준히 명성을 유지했다. 반 고흐는 런던에서 바르비종파 화가들인 도비니와 나르시스 비르기예 디아즈 드 라 페냐 Narcisse Virgille Diaz de la Peña를 컨스터블에 비유했다. 그는 구필 상회 브뤼셀 지점의 테오에게 "내가 아주 좋아하고, 어쩌면 네가 그들의 작품을 보게 될지도 모르는 화가들"의 명단을 열거했다. 라히에Lagye, 데 브라에켈레이르De Braekeleer, 바우테르스Wauters, 마리스Maris, 티소Tissot, 게오르그 잘Georg Saal, 준트Jundt, 지앙Ziem, 그리고 마우베 등이 바로 그들이다.LT10, 1873년 7월 20일

1874년 1월에 반 고흐는 당시 헤이그에서 근무하고 있던 테오에게 훨씬 더 많은 명단을 보냈다. "다음은 내가 특별히 좋아하는 화가들 중 일부야. 스헤퍼르Scheffer, 들라로슈Delaroche, 에베르Hébert, 하몽Hamon, 레이스Leys, 티소, 라히에, 바우턴, 밀레이, 테이스 마리스Thijs Maris, 드 그루De Groux, 데 브라에켈레이르 2세, 밀레, 쥘 브르통, 페이앙페랭 Feyen-Perrin, 외젠 페이앙Eugène Feyen, 브리옹Brion, 준트, 게오르그 잘, 이스라엘스, 앵커Anker, 크나우스Knaus, 보티에Vautier, 주르당Jourdan, 콩칼리 Compte-Calix, 로후센Rochussen, 메소니에Meissonier, 마드라소Madrazo, 지앙, 부댕Boudin, 제롬Gérôme, 프로망탱, 드캉Decamps, 보닝턴Bonington, 디아즈, 루소Th. Rousseau, 트루아용Troyon, 뒤프레Dupré, 코로, 폴 위에Paul Huet, 자크 Jacque, 오토 베버Otto Weber, 도비니, 베르니에Bernier, 에밀 브르통Emile Breton, 셰누Chenu, 세자르 드 콕César de Cock, 콜라르 양Mille. Collart, 바드머 Badmer, 쿠크쿠크Koekkoek, 스헬프하우트Schelfhout, 바이센브루흐 Weissenbruch, 그리고 마지막으로 결코 가벼이 볼 수 없는 마리스와 마우베. 얼마나 긴지 모르니까 이렇게 계속해 나가면 될 거야. 그 다음에는 옛 거장들도 있잖아. 그리고 최고의 모던 화가 중에도 틀림없이 내가 빠뜨린 사람들이 있을 거야."LT13

이 명단은 구필 상회 고객들을 망라한 것으로 반 고흐의 폭넓은 취향을 보여 준다. 전통을 중시하고 중용적이며(전통을 중시하는 양식과

혁신적인 양식 간의 타협을 시도한 예술) '독자적인' 프랑스 화가들의 범위에는 사실상 모든 프랑스 바르비종 풍경 화가들과, 들라크루아, 드캉, 화가이자 작가인 프로망탱, 예술원 회원 제롬(흠잡을 데 없이 매끄러운 동양식 그림과, 고대 유물과 역사에서 가져온 장면들로 유명한 화가)같이 뒤에 나오는 프랑스 낭만주의 화가들, 그리고 메소니에(정밀한 세부 묘사가 특징이며 이야기를 담고 있는 풍속화를 그린 화가)가 포함된다. 몇몇 벨기에 화가들과 티소(파리 코뮌 이후 영국에서 거주하는 프랑스인), 한때 라파엘 전파 화가Pre-Raphaelite였던 밀레이(그러나 다른 라파엘 전파 동료들 중에는 아무도 없다) 등 소수의 영국 화가들이 헤이그 화파를 잘 대표한다.

이 구절의 마지막 문장을 볼 때 반 고흐는 이 화가들을 '모던'하다고 생각한 것이 분명하다. 1874년 당시 그에게 모더니티는 '동시대'와 같은 것이거나 '최근의' 것을 의미했다. '모던'이라는 말은 전위파와 결부된 논쟁적인 장치의 일부가 아니었다. 반 고흐는 모던한 것을 '구식'과 짝 짓기보다 오히려 '옛 거장'과 이항 대립으로 짝을 지었다. 그의 언어는 수요가 많은 19세기 중엽의 잘 알려진 화가들의 작품을 취급하는 미술상인의 언어였다. 런던 구필 상회가 주력으로 삼는 것 중 하나는 삽화와 사진 복제물을 판매하는 것이었다.

반 고흐는 앵그르J.-A.-D. Ingres의 〈비너스 아나디오메네Venus Anadyomene〉 인쇄물이 매우 잘 팔리는 것에 주목했다. 나중에 헤이그에서 모던 미술에 관한 좀 더 구체적인 개념("모던 미술이 벌써 얼마나 오래되었는지 생각해 봐"LT241), 모던 시대를 구분짓는 분기점에 대해 상세히 논하며, 그는 앵그르와 들라크루아, 제리코와 더불어 모더니티가 시작되었다고 보았다. 모더니스트를 가늠하는 아주 상이한 가치들에 따르면 흔히 외광파적인 인상주의의 선구자로 간주되는 부댕만이 선발될 것이고, 어쩌면 1874년에 드가가 '모던'이라는 명칭에 적격이라며 초대初代 인상주의 전시회에 초대한 화가 티소가 선발될지도 모른다. 인상주의자들로 알려진 화가들은 기존 살롱을 통해 대중에게 공개되지 못하자 그해에 자신들만의 첫 전시회를 준비했다.

반 고흐는 1875년에 처음으로 자신이 수집한 복제 인쇄물을 언급하는 편지를 썼다. 프랑스의 코로, 밀레, 쥘 뒤프레Jules Dupré, 도비니, 트루아용, 보닝턴Bonington, 샤를Charlet, 에드몽 프레르Edmond Frère, 네덜란드인인 마리스와 보스봄Bosboom, 그리고 일찍부터 그가 옛 거장들(렘브란트, 라위스달, 니콜라스 마스Nicholas Maes, 필립 드 샹파뉴Philippe de Champaigne)에 대해 감탄했음을 보여 주는 내용을 담고 있었다.LT30과 LT33, 1875년 7월/8월 반 고흐는 뤽상부르 미술관(파리에 소재하며 모던 회화를 소장한 미술관)에서 친구 글래드웰에게 브리옹의 종교화들, 글레르Gleyre의 〈잃어버린 환영 Lost Illusions〉, 카바Cabat(반 고흐는 이 화가의 작품이 라위스달의 작품과 닮았다고 생각했다)의 풍경화 한 점, 그리고 로자 보뇌르Rosa Bonheur가 그린 〈밭을 가는 장면〉 등 자신이 좋아하는 그림들을 보여 주면서 그 화가들의 여러 작품들을 지적했다.LT42, 1875년 10월

미술상을 하는 동안 반 고흐는 미술관과 전시회에 항상 출입했다. 심지어 화가가 되고 난 뒤보다 되기 전에 더 정기적으로 미술관에 갔다고 한다. 그는 런던에서 보낸 편지에서 벨기에 미술 전시회와 '옛 미술' 중 하나를 언급하며, 렘브란트, 라위스달, 할스, 반 데이크Van Dyck, 루벤스, 티치아노, 틴토레토Tintoretto, 레이놀즈Reynolds, 롬니Romney, 대大크롬Old Crome을 골라냈다.

17세기 네덜란드 화가들은 반 고흐가 화가로서 지낸 말년까지 시금석이 되어 주었다. 종교적으로 헌신하던 시기에는 렘브란트의 작품을 더 선호했다. 실제로 암스테르담에서 목사가 되려고 공부할 때는 종종 미술관 트리펜하위스에 갔다 와서 편지에 다른 화가들은 사실상 배제하고 렘브란트에 대해서만 끊임없이 썼다.

그가 특히 좋아한 화가들과 함께, 종종 문학적인 그림을 보고 그 주제와 정취를 극구 칭찬한 다른 화가들도 있었다. 조지 헨리 바우턴이 초서Chaucer의 작품에 기초해 쓴 『켄터베리로 출발하는 순례자들 Pilgrims Setting out for Canterbury』이라는 역사적으로 유명한 이야기를 반 고흐는 1876년에 '천로역정'식으로 재해석해 놓았다. "잿빛 저녁 구름 뒤

로 저무는 붉은 태양이 비추는 모랫길은 언덕 너머 산으로 이어지고 그 산 정상에는 천국이 있어. 길에는 천국으로 가고자 하는 순례자가 있어. 그는 이미 지쳐서 길가에 서 있는 검은 옷차림을 한, '슬프나 항상 기뻐하는'이라는 이름의 여인에게 묻지. [여기에서부터 크리스티나 로제티Christina Rossetti의 시에서 가져온 부정확한 인용구가 이어진다.] …… 정말 그것은 그림이 아니라 영감을 주는 것이야."LT74, 1876년 8월 26일 반 고흐는 인용뿐 아니라 그림의 주제를 파악하는 데도 오류를 범하고 있지만 미술을 애호하는 중산 계급의 관객들에게 말하는 언어로 그 그림을 읽었던 것이 분명하다.

1878년 이전에는 반 고흐가 미술관에 매우 열심히 갔던 데 비해, 화가가 되고 나서 처음 몇 년 동안에는 친구와 지인들의 작품을 직접 보긴 했지만 미술관에 거의 발을 들여놓지 않았다. 그는 생생한 시각적 기억과 자신이 수집한 인쇄물들을 갖고 있었다. 일찍이 경험한 것들을 통해 확립된 그의 기호는 전원과 농부들을 그린 바르비종파 화가들, 네덜란드에서 그에 상응하는 헤이그 화파, 그리고 17세기의 네덜란드 화가들 쪽으로 기울었다. 프랑스의 문필가인 샤를 블랑Charles Blanc, 프로망탱, 테오필 토레뷔르거Théophile Thoré-Bürger는 17세기 네덜란드 회화를 19세기 중엽의 프랑스 사실주의 선조로 격상시켰다. 이번에는 동시대의 네덜란드 헤이그 화파 화가들이 바르비종파 화가들 쪽으로 기울었다. 그 결과 반 고흐가 경탄하는 대상은 비평과 통용되는 실제에서 이미 일관성을 확립하고 있었다.

반 고흐는 그림을 그리는 직업에 종사하기로 결심했을 때 자신만의 예술을 위한 자리를 확실히 만들려고 했다. 그가 파리로 가기 전에는 헤이그 화파가 가장 강하고 직접적인 모델을 제공했다. 그는 구필 상회에서 배운 업무를 통해, 그리고 안톤 마우베와 맺은 인척 관계를 통해 헤이그 화파에 대해 잘 알고 있었다. 마우베는 반 고흐의 사촌 예트 카르벤투스Jet Carbentus와 혼인했을 뿐만 아니라 구필 상회가 가장 많이 작품을 사들인, 1870년대 초의 헤이그 화파 화가이기도 했다. 반 고

흐는 마우베와 공부할 기회가 있는 헤이그에 이끌렸다.

헤이그 화파는 19세기 말에 네덜란드 밖에서 상당한 명성이 있었다. 1870년대에는 심지어 멀리 안트베르펜과 브뤼셀, 파리에서 공부한 많은 화가들까지 네덜란드 전역에서 헤이그로 모여들었다. 마우베 외에 야코프 마리스Jacob Maris와 그의 동생들인 마테이스Matthijs와 빌렘Willem, 요하네스 보스봄, 얀 헨드리크 바이센브루흐, 베르나르트 블로메르스, 빌렘 룰로프스, 헤라르트 빌데르스Gerard Bilders, 헨드리크 메스다흐, 요제프 이스라엘스, 파울 하브리엘Paul Gabriël이 포함되었다. 나이로 따지면 두 세대에 걸쳐 있었지만, 그들은 풍경화 모티프와 농부와 어부들을 묘사하는 데 관심을 기울이는 공통점이 있었다. 헤이그는 산업화가 더디었기 때문에 그런 모티프들을 도시에서도 쉽게 접할 수 있었다. 따라서 그들의 그림은 도시 산업화에 직면하지 않고도 외관상 자연주의적으로 보이는 것을 관찰하면서 모던적인 것의 징후를 알려, 이제 막 네덜란드에서 영향력을 갖기 시작했다.

메스다흐가 지휘하고 젊은 화가 헤오르허 헨드리크 브레이트너르George Hendrik Breitner와 함께한 공동 작업은 스헤베닝헌의 파노라마 그림으로, 벨기에 사업가들이 후원한 상업적인 기획이었다. 메스다흐는 관광 개발로 현재 빠른 속도로 사라지고 있는 어촌 풍경을 기록하는 데 주력했다.

헤이그 화파 화가들의 작품은 대부분 주로 회색을 사용해 밝은 색조로 바림 효과(칠을 할 때 한쪽에서 다른 쪽으로 갈수록 조금씩 엷게 칠하는 방법 -옮긴이 주)를 내었다. 선보다 색채를 강조하는 방식은 형상을 부드럽게 하고 캔버스 표면에 생생한 질감을 부여했다. 낮든 높든 간에 두드러지는 지평선, 정적인 구성, 실물보다 크게 그린 정적靜的인 인물들은 땅과, 그 땅에 삶을 의존하는 사람들의 존재 또는 자취가 맺고 있는 자연스럽고도 영원한 관계를 암시한다. 그들은 17세기 네덜란드 선조들의 관행과 견해를 참고하면서 전통의 가치를 역설했다. 그렇지만 헤이그 화파는 네덜란드의 새로운 회화를 대표했다. 비록 그들이 대항해

모반을 일으킬 만한, 즉 프랑스의 학술원French Academy과 살롱Salon같이 막강한 힘을 갖는 제도는 없었지만 이 화파는 네덜란드 미술의 부활을 열망했다.

헤이그 화파 화가들은 1847년에 이미 설립된 풀흐리 스튜디오의 회원이었다. 이런 사실은 그들에게 서로 다른 화파의 화가들과 교제하며 서로의 작품을 보고 예술적 쟁점들에 대해 토론할 기회를 주었다. 그들은 수채화를 전시할 기회를 좀 더 제공하기 위해 1876년 네덜란드 드로잉 협회를 세웠다. 수채화는 바이센브루흐와 마우베, 이스라엘스, 마리스에게 매우 중요한 매체였다. 수채화가 그들의 시장을 넓혔지만 훨씬 더 넓은 대중에게 퍼져 있었을 판화는 진지하게 받아들여지지 않았다.

산업화가 불가피해지자 헤이그 화파 화가들은 훼손되지 않은 목가적인 이상을 찾아 더 멀리, 주로 드렌터와 브라반트까지 이동했다. 1880년대에 브레이트너르와 이삭 이스라엘스 같은 젊은 화가들은 문화적으로 좀 더 급진적인 도시인 암스테르담으로 갔다.

바르비종파 화가들은 헤이그 화파에게 선례와 격려, 그리고 본보기가 되어 주었다. 그들은 역사적인 기초를 공유했다. 17세기 네덜란드 풍경화는 바르비종 풍경 화가들의 특징인 언뜻 보기에도 형식에 얽매이지 않은 작품을 떠올리게 했는데, 특히 트루아용의 작품에서 강한 영향력을 발휘했다. 프랑스의 풍경화가 테오도르 루소, 도비니, 뒤프레, 디아즈 드 라 페냐, 트루아용, 그리고 밀레는 자신들이 자주 그림을 그리던 곳이자 많은 이들이 거주하던 곳인 퐁텐블로Fontainbleau 숲에 위치한 마을 이름을 따라 바르비종파로 알려지게 되었다. 그들의 낭만적인 자연주의는 1840년대에 완성되었고, 그 다음 10년 동안 더 광범위한 추종자들을 낳았다. 바르비종파는 헤이그 화파보다 몇십 년 더 일찍 결성되었지만 네덜란드 미술 시장에 미치는 영향력은 거의 동시대 유파와 같았다. 전통적인 가치들을 추종하지 않아서 1848년 이전까지 살롱에서 평판이 나빴기에 프랑스에서는 작품이 대중적으로 수용

82　루크 필즈, 〈집도 없고 배도 고픈〉, 1869

83　후베르트 폰 헤르코메르, 〈첼시 왕립 병원의
일요일〉, 1871

되지 못했다.

밀레는 자연주의적인 면은 덜하지만 '농부'로서는 대단히 자연스러워 보이는 농부들도89을 통해 19세기 중엽에 있었던 사회적 대변동을 인정하는 이미지를 풍경화보다 한층 더 명백하게 구성해 낸다. 옛 농민들의 전통을 보여 주는 과정에서 그들을 미화하거나 위생적으로 묘사하지 않고, 노동에 영원히 얽매여 있는 것으로 표현한다. 그 사실을 알리는 일이 너무나 고통스럽더라도 말이다. 그러나 1850~1860년대의 프랑스에서는 농부들이 도시로 이주해 도시 노동력으로 편입됨에 따라 이런 식의 삶이 빠르게 사라지고 있었다.

바르비종파의 풍경화는 흔히 인상주의의 외광파 선조로 받아들여지곤 했다. 정말 어떤 그림들은 외관상 격식을 차리지 않는 구성, 빛에 대한 관심, 그리고 인상주의 화가들이 경탄했던, 선보다 색채를 강조하는 제작법을 보여 주지만, 대중의 일상적인 경험과 대비되는 전원적인 이미지와 처리된 명암 효과(일몰, 투과되어 들어온 작열하는 일광)는 낭만주의와 연결된다. 풍경화도, 밀레의 농부들도 모두 당대의 학구적이고 공인된 가치들에 반항하기 위해 그려진 것이긴 하지만 바르비종파 회화는 급진적인 사회 개혁을 제안하지는 않았으며 전원의 신화를 다시 한 번 명료하게 표현했다.

모던적 경험을 더 직접적으로 표현한 것은 회화가 아니라 영국의 『그래픽*Graphic*』과 『삽화로 전하는 런던 뉴스*Illustrated London News*』, 프랑스의 『릴뤼스트라시옹*L'Illustration*』과 같은 통속 잡지의 사실적인 삽화였다. 반 고흐는 1870년대에 영국에서 근무할 때 이 삽화들에 주목하곤 했다. 그리고 1880년대 초에 브뤼셀에서 그것들을 수집하기 시작했다. 이전 10년 동안의 그림을 더 좋아한 그는 1882년 헤이그에서 잡지의 과월호들을 구입했다. 그의 수집은 삽화가로서 자립하려는 계획과 일치했지만 이런 관심을 다른 화가들과 함께 나누었다. 반 라파르트와 주고받은 편지 중 많은 부분이 이 삽화의 교환과 관련된 내용이었다. 그는 또한 수집품 일부를 풀흐리 스튜디오에서 전시해 달라는 요청을

받기도 했지만, 다른 회원들이 그런 작품의 예술적 가치를 낮게 평가하는 바람에 실현되지 않았다.

　반 고흐의 수집품 중 대다수는 자신이 좋아한 삽화가 루크 필즈Luke Fildes 도82, 프랭크 홀, 후베르트 폰 헤르코메르Hubert von Herkomer 도83의 작품이 있는 『그래픽』에서 가져온 것들이었다. 『그래픽』은 삽화가들에게 하청을 주기보다는 목판화 제작에 필요한 그림을 그리기 위해(실제 목판화는 장인들이 완성했다) 화가들을 활용할 의도로 1869년에 창간되었다. 이 잡지는 왕실과 가장 무도회에서 도시와 농촌의 빈민에 이르기까지, 지배계급의 일원에서 노동 계급의 이주민에 이르기까지, 또 저명인사들에서 범죄자들에 이르기까지 광범위한 사회를 묘사했다. 노동 계급에 대한 묘사는 비교적 새로운 것으로 신선한 관찰이 묘사에 솔직한 객관성을 부여한다. 그러나 그 속에는 방관자의 입장이나 자세가 들어 있다. 가치 있는 가난한 사람들과 가치 없는 가난한 사람들을 나누는 것은 동정이든 비난이든 간에 도덕적인 관점을 주장하는 것이다. 반 고흐는 심지어 같은 화가가 그린 그림이라도 덜 직접적이고 공간이 더 뒤로 물러나며 명암을 넣어 형태가 절반만 드러내는 영국 회화를 영국 삽화보다 더 낮게 평가했다.

　이미지를 명료하게 하고 눈에 보이는 그대로의 모습을 보여 주는 영국적 전통은 도미에와 가바르니, 도레가 속한 프랑스의 판화에 자극받은 더 모호하고 가변적인 독법과는 달랐다. 반 고흐는 이 세 사람의 판화 역시 수집했다. 도미에와 가바르니의 풍자적인 드로잉은 중산계급의 가치에 상처를 냈다. 도레의 런던 풍경은 『그래픽』의 삽화와는 대조적으로 도시의 빈민을 한층 더 위협적인 존재로 묘사한다. 기괴함으로 사회 변두리에서 살아가는 사람들의 이질성을 강조한 것이다. 반 고흐의 수집품 중에서는 영국의 인쇄 미술이 프랑스의 인쇄 미술보다 훨씬 더 수가 많지만 훗날 생레미에서 그가 모사하기 위해 선택한 것은 도레와 도미에의 판화였다.

　예술 문헌은 반 고흐에게 유행하는 최신 예술 이론과 실기를 알려

주는 또 다른 지식의 원천이었다. 그는 1873년 런던에 있을 때부터 테오에게 "기회가 되면 미술책을 읽어라. 특히 『가제트 데 보자르 *Gazette des Beaux-Arts*』 같은 미술 잡지들을 말이야. 내가 기회가 닿는 대로 헤이그와 암스테르담의 미술관에 대해서 쓴 뷔르거[토레뷔르거]의 책을 보내 주마"라고 조언했다.LT12 에턴과 뉘에넌에 있을 때는 미술에 관한 출판물[과 테오가 보낸 편지들]이 미술계에 대해 알려 주는 주 정보원이었다.

19세기에는 신문과 잡지에서 미술 평론을 실었다. 매년 개최되는 파리의 살롱같이 중요한 사건은 포괄적인 연재 평론으로 다루어졌다. 19세기 후반에는 오직 미술만 다루는 잡지들이 탄생함으로써 좀 더 특수한 미술 정기 간행물이 나타났다. 많은 것들이 단명했지만 반 고흐는 가장 오래 지속된, 영국의 『아티스트 *The Artist*』와 프랑스의 『라르티스트 *L'Artiste*』나 『가제트 데 보자르』 같은 잡지들을 알고 있었다. 잡지는 미술 비평뿐 아니라 미술사 분야의 발달에도 일정한 역할을 하고 있었다. 『가제트 데 보자르』는 17세기의 네덜란드와 프랑스의 사실주의를 크게 부상시키는 데, 그래서 19세기 사실주의와 자연주의 화가들에게 역사적인 권위를 부여하는 데 중요한 역할을 했다. 국민의 취향을 개선하는 것이 그들의 역할이었듯이 감정업 또한 그들의 역할이었다.

미술 서적은 시장의 중요한 부속물이 되었다. 그것은 또한 국가의 문화적 정체성을 형성하는 수단이 되기도 했다. 중요한 두 분야는 국가의 화파(반 고흐의 편지에서 언급된 '뷔르거'의 책처럼 때로는 미술관 안내책자 연구에 기초한다)와 전공 논문을 확인하고 설명하는 것으로, 이는 개별 화가들의 작품과 가치를 확립하는 일이었다. 반 고흐는 뉘에넌에 있을 때 토레뷔르거의 『네덜란드의 미술관 *Musées de la Hollande*』1858, 1860 외에 프로망탱의 『과거의 대가들 *Les Maîtres d'autrefois*』1876과 테오필 실베스트르 Théophile Silvestre의 『외젠 들라크루아 : 새로운 기록 *Eugène Delacroix: documents nouveau*』1864, 공쿠르 Goncourt 형제의 『18세기의 미술 *L'Art du dixhuitième siècle*』1859-1875을 읽었다. 그는 또한 『가제트 데 보자르』의 편집장인 샤를 블

랑의 『우리 시대의 화가 *Les Artistes de mon temps*』1876, 『데생, 건축, 조각, 미술 입문 *Grammaire des arts du dessin, architecture, sculpture, peinture*』1867, 『모든 화파의 역 사 *Histoire des peintres de toutes les écoles*』1863-1868 같은 저서들도 알고 있었다. 반 고흐는 실물 그림을 볼 수 없던 시절에 블랑의 저서를 읽고 들라크루 아의 채색 이론에 대한 자신의 생각을 형성했다.

화가의 생애를 다룬 공쿠르 형제의 소설들과 졸라의 『걸작 *L'œuvre*』 1886은 19세기 화가들을 국외자로 묘사했다. 반 고흐와 테오는 앙리 뮈 르제 Henri Mürger의 단편집인 『보헤미안 삶의 정경들 *Scènes de la vie bohème*』을 읽지는 않았을지 모르지만 그 작품을 알고는 있었다. 이 허구의 이야 기는 반 고흐 자신이 화가의 행동을 체계화하는 데 도움이 되었다. 『르 질 블라 *Le Gil Blas*』에 연재된 『걸작』을 단편적으로 읽고 그는 "내 생각에 이 소설이 만약 어느 정도 미술계를 감동시킨다면 상당히 좋은 일을 하게 될 거야. 내가 단편적으로 읽은 바로는 아주 멋졌어"LT444라고 편 지에 썼다. 『걸작』을 읽기 전에 그는 졸라의 다른 소설을 읽고 주인공 클로드 랑티에 Claude Lantier의 성격을 알고 있었다. "랑티에는 …… 내 생 각에는 인상주의적이라고 불리는 화파의 최악의 대표자는 확실히 아 닌 누군가를 실생활에서 본떠 그린 것처럼 보여."LT247

1885년 10월, 반 고흐는 몇 년 동안 예술적 접촉을 거의 끊은 뒤에 미술관의 작품을 봐야 할 필요를 다시 느끼고 갑작스럽게 암스테르담 을 잠깐 방문했다. 이 여행은 안트베르펜으로 이주함으로써 확고해진 그의 계획에 새로운 방향을 수립하기 위한 과제가 시작된 것으로 주목 할 만하다. 안트베르펜에서 반 고흐가 보낸 편지는 루벤스와 요르다엔 스 Jordaens, '고미술 미술관들과 모던 미술관'LT436, 그리고 헨리 데 브라 에켈레이르가 만년에 색채 효과를 잘 살려 그린 그림에 관한 토론으로 채워져 있었다. 자신의 경험을 기술할 때 선생과 동기생에 대해 언급 하며 그들의 작품에 거의 흥미가 없음을 분명히 했다. 얼마 안 가서 그 는 앞으로 파리에서 지낼 일에 정신을 쏟느라 현재에 대해서는 생각하 지 않게 된다.

파리로 이주하기 전부터 반 고흐는 인상주의 화가들에 대해 잘 알고 있었지만 졸라의 주인공인 클로드 랑티에를 언급한 말이 암시하듯이 처음에는 그들의 작품에 대해서 아주 개략적인 생각만 갖고 있었다. 반 고흐는 뉘에넌에서부터 "내 생각에는 인상주의 화가들로 이루어진 화파가 있어. 하지만 나는 그것에 대해 거의 몰라"LT402라고 말했다. 뉘에넌의 생활을 마무리하면서 발달 과정에 있던 자신만의 색채이론을 장황하게 설명한 내용은 인상주의에 대해 그가 갖고 있던 간접적인 지식을 거스르는 것이었다. 이때 그는 인상주의를 꼭 집어 언급하지는 않았지만 "자연을 기계적이고 비굴하게 신봉하는 일"에는 반대했다.

반 고흐는 1886년 5월에 인상주의 화가들의 마지막 전시회가 열리기 직전에 파리에 도착했다. 그 전시회에 출품한 작가들은 응집력 있는 집단 양식을 전혀 공유하지 않았다. 1880년이 되면 이미, 1874년과 그 뒤로 계속해서 함께 나타났던 화가들(드가, 모네, 르누아르, 피사로, 시슬레, 모리조Morisot, 카유보트Caillebotte, 마리Marie와 펠리 브라크몽Félix Braquemond 등)이 서로를 지지하기 위해 개인적이고 직업적인 차이를 눈감아 주던 일을 더 이상 하지 않았다. 몇몇은 뒤랑뤼엘Durand-Ruel 같은 미술상들과 샤르팡티에가家Charpentiers 같은 후원자들의 노력으로 재정적인 성공을 거두기 시작했다. 그들은 더 이상 인상주의 화가라는 딱지 아래 자신들을 따로 떼어 놓을 필요를 느끼지 못했을 뿐 아니라 떼어 놓고 싶어 하지도 않았다. 1880년에서 1886년 사이에 개최된 네 차례의 전시회 중 모네, 르누아르, 시슬레는 각각 한 번만 출품했다. 때로는 양식적인 통합을 보이던 풍경 화가들의 작품은 그림물감을 거칠게 칠하는 외광파적인 경치에서 벗어났다. 예를 들어 고갱, 오딜롱 르동Odilon Redon, 뤼시앙 피사로, 쇠라, 시냐크와 같이 서로 상당히 다른 목적을 지향한 새로운 화가들이 나중의 인상주의 화가 전시회에 등장했다.

젊은 세대 화가들이 인상주의를 거부하거나 반대하거나 또는 다른 것으로 대체하는 동안에도 인상주의는 이 세대들에게조차 여전히

반전통적, 공식적, 또는 중용적인 자세를 의미했다. 1880년대 후반에는 반 고흐도 고갱도 스스로를 인상주의 화가라 칭했다.

1884년에 또 다른 집단이 형성되었다. 인상주의 화가들처럼 이 집단도 살롱의 편협한 입회 기준에 반발하며 입회하길 원하는 사람은 누구나 받아들였다. 이 독립미술가집단Groupe des Artistes Indépendants의 첫 전시회에서는 살롱에서 거절당하거나 가입을 거부당했다는 사실이 유일한 공통 경험인 많은 화가들 중에서 르동과 시냐크, 기요맹(인상주의 화가들의 창립 멤버), 쇠라가 출품을 했다. 이 집단이 탄생하는 과정에서는 논쟁과 심지어 주먹다짐까지 벌어졌으며, 5월에 전시회가 열리고 난 뒤 몇 주 만에 자천에 의해 집행자가 된 사람들을 해임하고 독립미술가협회Société des Artistes Indépendants를 새로 설립해 처음 집단을 밀어냈다. 그들은 12월에 첫 전시회를 갖고, 그 후 거의 해마다 전시회를 열었다. 반 고흐는 생전에 《앙데팡당》(독립미술가협회에서 1884년부터 개최한 전시회 -옮긴이 주)전에서 세 차례 작품을 전시했다. 앙크탱과 툴루즈로트레크도 참가했지만 고갱은 참가하지 않았다.

1880년대에는 신인상주의 화가들이 《앙데팡당》전에서 강세를 보였다. 쇠라에 이어 시냐크, 카미유, 뤼시앙 피사로, 앙그랑, 뤼스Luce, 크로스Cross 등이 엄격하지 않은 인상주의의 지각知覺에 반발하여 작은 점을 찍어 묘사하는 수법으로 물감을 칠하기 시작했다. 분할 묘사법으로 보색을 사용하는 신인상주의 화가들의 수법은 펠릭스 페네옹Félix Fénéon이 과학적인 저술에 기초해 자세히 설명한 비평 이론의 지지를 받았다.

베르나르와 툴루즈로트레크도 신인상주의를 거쳤지만, 1887년이 되면 그들은 앙크탱과 함께, 연속되는 분명한 테두리와 평면적으로 보이는 색을 장식적이고 표현적으로 결합하기 시작했다. 베르나르는 자신의 의도가 "발상이 그림의 기법을 좌우하게 하는 것"이라고 주장했다. 1888년에 브르타뉴에서 베르나르는 고갱이 자신의 생각에 흥미를 갖고 그것을 뛰어나게 응용했다는 사실을 알게 되었다. 이런 식으로

형체를 칠하고 선으로 구획한 양식이라 알려지게 된 클루아조니슴은 단지 특별한 시각적 의미를 환기하는 그림, 일종의 상징주의 시에 필적하는 그림을 그리기 위해 몇몇 표현법을 체계화한 것 중 하나일 뿐이었다.

좀처럼 가만히 있지를 못하는 고갱은 마르티니크Martinique, 브르타뉴, 아를로 가는 사이에 파리에 들렀다. 잠시 파리에 머물렀을 뿐이지만, 그의 존재는 전시회와 팬들을 통해서 느낄 수 있었다. 세잔은 잘 드러나지 않고 독자적으로 작업을 하고 있었다. 그는 엑상프로방스Aix-en-Provence에서 은둔하고 있었지만 그의 작품은 탕기 아저씨의 가게에서 볼 수 있었다.

인상주의의 여파로 양식상의 응집력을 거의 갖지 못한 급진적인 미술은 하나로 통제되어 정의되지 않은 상대와 만났다. 1881년에 살롱은 예술원 회원보다는 화가들의 관리를 받아 새로 재조직되었고, 1890년에는 둘로 나뉘었다. 그 10년 동안에 르누아르와 모네의 작품은 살롱에서 받아들여졌으며, 바스티앙르파주Bastien-Lepage 같은 좀 더 중도적인 출품자들은 인상주의 화가의 색조와 화법에 주목했다. 살롱에서 전시를 열고 고전풍의 단순한 대형 장식 벽화를 제작한 피에르 퓌비 드 샤반Pierre Puvis de Chavannes 도86은 호의적인 평을 받았으며 막 싹트기 시작한 상징주의 집단에 의해 선배로 존경받기 시작했다.

과거로 거슬러 올라가 볼 때 온갖 양식상의 다양성을 보여 주는 그 10년은 모더니즘 회화(자기 비판적으로 자신의 기량에 눈을 돌린 미술)의 터를 다진 시기로 규정되었다. 그러나 모더니즘은 아직 모던적 시선을 완전히 거두어들이지 못했다. 고갱과 세잔은 도시를 떠나 은둔했지만, 쇠라와 툴루즈로트레크는 당시의 행동에 기초한 그림을 그렸으며 도시와 변두리 간의, 그리고 도시 인구 안에서 계급과 젠더 간의 가변적인 경계를 인정했다. 모던적 삶에는 모더니즘을 위한 쟁점이 남아 있었다. 많은 신인상주의 화가들은 예술과 정치 참여가 상호 배타적이라고 생각하지 않았다. 게다가 피사로와 쇠라, 시냐크 등은 무정부주의

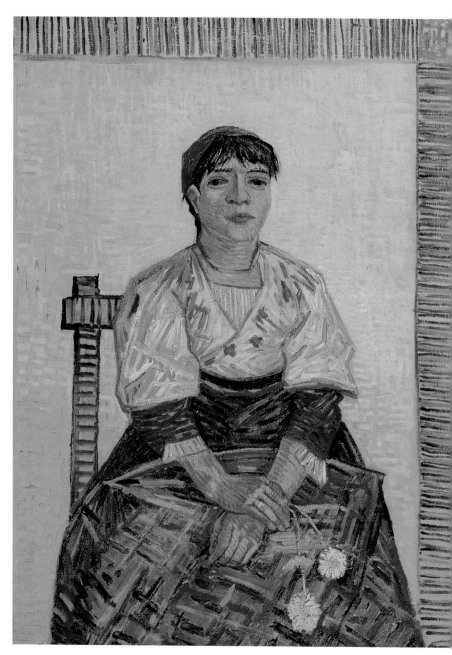

84 〈이탈리아 여인〉, 1887–1888

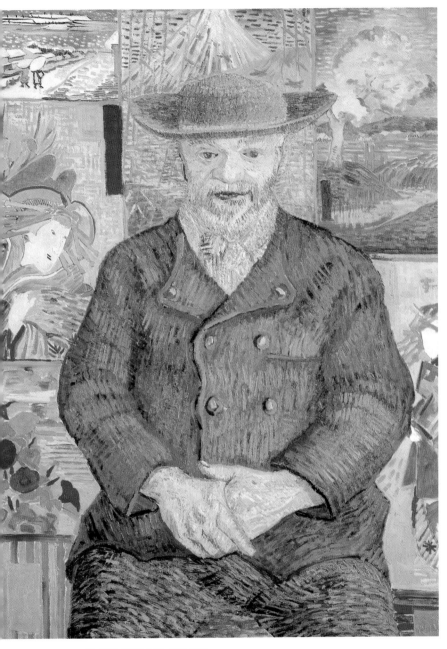

85 〈탕기 아저씨 초상〉, 1887-1888

운동에 동조했다.

활기차고 논쟁을 좋아하는 미술계 사람들과 반 고흐의 교제는 불규칙하게 전개되었다. 테오와 존 러셀은 반 고흐가 인상주의를 쉽게 이해할 수 있도록 해 주었으며, 레픽로에 있는 테오의 아파트 아래에 위치한 가게의 미술상 포르티에는 기요맹과 첫 만남을 주선해 주었다. 반 고흐는 여러 선도적인 집단이 자신의 미술에 반응하기 전에 아돌프 몽티셀리의 후기 작품을 견습생처럼 따랐다. 그 작품은 알렉산더 리드 Alexander Reid의 조언으로 아마 들라르베예트 화랑Delarebeyette's gallery에서 처음 봤을 것이다.

반 고흐는 인상주의를 직접 접하지 않고 그 여파 및 반동을 등장한 연대순에 따라 차례로 만났다. 그리고 폭넓게 발달하던 신인상주의와, 그것의 인상주의적 선배이자 동일한 변형인 경향에 합류했다. 반 고흐의 전위파 지인 중에서 코르몽의 화실 동료로는 툴루즈로트레크가 유일했지만, 그들의 친목를 보여 주는 최초의 증거 자료는 1887년 초의 것이다. 1886년에 반 고흐는 앙그랑을 알고 있었지만, 당시에 여전히 인상주의적이고 자연주의적인 작풍으로 작업하던 앙그랑은 좀 더 체계적인 쇠라의 신인상주의를 신봉하지 않았다. 반 고흐는 시냐크와 친해졌으며, 이후 1887년 봄과 여름에는 베르나르와 인연을 맺었다. 그리고 가을쯤 되면 그의 작품은 선도적인 작전을 짜는 데 중요한 요소가 되었다.

반 고흐는 안트베르펜에서 보낸 편지에서 최초로 일본 판화와 일본 취향에 대해 언급했지만 1887년 상반기에 와서야 〈이탈리아 여인〉도84, 〈탕기 아저씨 초상 Portrait of Père Tanguy〉도85, 〈일본 여자 : 게이사이 에이센의 작품을 따라서 그린 고급 창부 Japonaiserie: the Courtesan after Keisai Eisen〉도81에서 나타나듯이 자신만의 동양풍을 의식적으로 만들어 내기 시작했다. 일본에 간 적이 있는 존 러셀이 아마도 반 고흐의 우키요에(浮世繪, ukiyo-e) 판화 수집 취미를 부추겼을 것이다. 그리고 극동의 예술에 관한 한 최고의 파리 상인이었던 지그프리트 (사무엘) 빙Siegfried (Samuel) Bing

의 가게에서 이것저것 구경하며 더욱 많이 알고 친근해질 수 있었다. 드가와 모네, 브라크몽이 그에게 일본 취향의 선례를 제공해 주었지만 그는 이미 형식을 갖춰 표현된 유럽의 본보기들을 통하기보다는 직접 일본 판화에 다가갔다.

파리에서 2년을 지낸 반 고흐는 생활에 지치고 파벌주의, 특히 신인상주의 화가들과 클루아조니슴 화가들 사이의 파벌주의에 실망해 파리에서 도망쳤다. 하지만 아를에 머무르면서도 친구들이 무엇을 창작하고 생각하고 있는지를 탐색하며 뒤떨어지지 않고 계속 따라갔다. 그에게는 변함없이 테오의 편지가 있었으며, 이제 그것은 파리 예술에 대한 자신의 경험과 어우러졌다. 그는 러셀, 신인상주의 화가인 시냐크, 클루아조니슴 화가인 베르나르와 고갱과도 편지를 주고받았다. 편지 속의 스케치를 매개로, 또 작품을 교환함으로써 그는 친구들이 자신에게 보내기 위해 선택한 그림에 대해 바로 알 수 있었다. 두 달 동안 그는 자칭 퐁타방Pont-Aven파의 지도자인 고갱과 함께 지냈다.

고갱은 원시의 순박함이 살아 있고 생활비가 적게 드는 곳을 찾아 1886년에 퐁타방을 처음 방문했다. 1888년 늦여름에 베르나르가 거기에서 그와 합류했다. 전해에 마르티니크까지 고갱과 동반했던 샤를 라발과 고갱의 또 다른 친구인 에밀 슈페네커Emile Schuffenecker처럼 고갱의 무리에 합류하지 않은 다른 많은 화가들도 있었는데, 그중에는 고갱에게 마침내 자신을 알리고 그에게 사사받은 뒤 다시 그의 가르침을 자신의 친구들에게 전달한 폴 세뤼지에Paul Sérusier도 있었다.

우선순위와 혁신에 관한 시시한 언쟁들이, 그해 여름 퐁타방에서 일어난 일을 훗날에 설명한 내용들에 소급하여 영향을 미쳤다. 이론으로 무장한 손아래 화가 베르나르의 도착은 고갱에게 자극을 주었다. 둘은 형태의 단순화와 색채의 강화, 상상에서 끌어낸 이미지, 즉 시각적 감동을 묘사하기보다 은유로서 좀 더 심오한 세상의 경험을 나타내는 종합적인 구성을 추구했다. 이 몇 달 동안 반 고흐는 두 화가 모두와 편지를 주고받으면서 그들을 설득해서 자신의 '남쪽 화실'로 오게

하려고 했다.

1888년에 고갱이 방문하고 반 고흐가 발병한 후에도 반 고흐는 베르나르, 고갱과 계속 편지를 교환했지만 그들의 종합주의synthetism가 취하는 방향에는 더 비판적이 되었다. 반 고흐는 시냐크의 짧은 방문을 받았지만, 병으로 직접적인 예술적 교류가 불가능했다. 그러자 반 고흐가 파리에서 거주하기 전에 설립된 그림 도서관이 다시금 중요한 역할을 했다.

반 고흐는 파리를 통과해 오베르쉬르우아즈로 오는 도중에, 그리고 오베르쉬르우아즈의 새 거주지를 떠나 딱 한 번 파리를 방문했을 때 옛 친구들을 만났다. 그리고 《프랑스 화가전Salon des Artistes Français》을 관람했는데, 여기서 잊을 수 없는 인상을 남긴 퓌비 드 샤반의 〈예술과 자연 사이Inter Artes et Naturam〉도86를 보았다. 오베르쉬르우아즈에서 가세 의사는 반 뤼셀van Ryssel이라는 이름으로 활약하는 아마추어 화가이자 피사로와 세잔, 기요맹, 기타 다른 인상주의 화가들의 친구요, 작품 수집가로서, 그림의 환경과 미술에 대한 대화 상대가 되어 주었다.

반 고흐가 알고 있는, 그리고 그가 들어선 미술계는 사회도, 작품

86 피에르 퓌비 드 샤반, 〈예술과 자연 사이〉
(중앙 패널화), 1888-1890

도 다양했다. 그것은 한 나라의 다양성과 몇 세대의 예술가들을 총망
라한 곳이었다. 그는 그들과 선택적으로 관계하며 자신만의 대담한 계
획을 내놓고 변경했다. 그리고 그는 계속해서 새로운 발전에 탐욕스러
운 호기심을 보였지만 자신의 가장 오래된 시금석으로 되돌아갔다.

87 〈씨 뿌리는 사람〉(밀레의 작품을 본뜸), 1881

4

숙련 기간

반 고흐는 스물일곱 살 즈음에 미술을 업으로 삼기로 결심했다. 그는 보리나주에서 경험한 일들 때문에 종교에 환멸을 느끼고 난 뒤에야 비로소 스케치에 애호가 이상의 관심을 나타냈다. 비례가 맞지 않고 서투른 초기 드로잉에서는 그 어떤 양식화된 기술이나 재능의 조짐을 엿볼 수 없다. 반 고흐는 확고한 결의와 자기비판을 통해 눈과 손을 훈련하는 한편, 관찰과 독서, 토론을 통해 화가가 되기 위해 필요한 것이 무엇인지를 깨우쳐 나갔다.

반 고흐는 특정 화가나 교육 기관과 잠깐씩 관계를 맺은 것을 제외하고는 거의 독학했다. 그는 구필 상회에서 일하는 동안 시장 가치에 부합한 예술을 알게 되었을 뿐 아니라 독학 과정도 알게 되었다. 1868년에 구필 상회에서는 샤를 바르그와 레옹 제롬Léon Gérôme의 『데생 강의Cours de dessin』를 발행하기 시작했다. 이것은 1권의 글과 함께, 옛 거장들의 드로잉과 석고상 데생을 석판으로 인쇄한 2권 책이었다. 1870년에 등장한, 바르그의 『아카데미에 대비한 실물 목탄화 연습Exercices au fusain pour prérarer à l'étude de l'académie d'après nature』(이하『목탄화 연습』)은 인물 드로잉을 위한 본보기로 남성 누드 선화線畵 60점을 실은 책이었다.

19세기에는 임화가 미술 교육의 본질적인 부분이었던 터라 반 고흐는 공인된 실기 과정을 밟고 있었다. 그는 1877년 암스테르담에 있는 동안에 처음으로 바르그의 『목탄화 연습』을 베껴 그렸으며 그 작업을 몇 차례 반복했다. 반 고흐는 1880년에 테르스테이흐에게 『목탄화 연습』을 빌렸고, 심지어 1890년에도 "정말이지 바르그의 목탄 연습을

…… 인물 누드를 한 번 더 베껴 그리고"LT638 싶어 했다. 바르그는 반 고흐가 본 것을 이해하는 방법, 곧 자연을 배열하는 기하학과 간결함 을 제시해 주었다. 바르그의 누드는 윤곽과 각을 강조했다. 이 둘은 반 고흐가 화가로서 경력을 쌓으며 계속 실행했던, 보이는 것을 분명히 나타내는 방법이었다. 바르그의 자세 역시 반 고흐의 표현 형식의 일 부로 남아서 반 고흐는 '실물을 보고' 인물 드로잉들을 그릴 때에도 이

89 **장프랑수아 밀레**, 〈씨 뿌리는 사람〉,
1850

때 실험해 본 표현 가운데 하나를 각색하는 경우가 흔했다.

　반 고흐는 또한 아르망 카사뉴Armand Cassagne의 『수채화 과정Traité
d'aquarelle』1875, 『데생의 ABCD(데생 입문서)ABCD du dessin(Guide de l'alphabet du
dessin)』약 1881, 『만능 데생Le Dessin pour tous』1862, 『미술 및 산업 데생에 응용
된 투시도 연습 과정Traité pratique de perspective appliquée au dessin artistique et
industriel』1866이나 『원근법의 원리Eléments de perspective』1882를 활용했다. 헤이

그에서 처음 『데생의 ABCD』를 읽은 그는 아를에서도 그 책을 참고하고 싶었기 때문에 테오에게 한 권을 보내 달라고 청했다. 카사뉴는 그에게 원근법을 가르쳐 주었다. 반 고흐는 에턴에 있을 때 만들어 놓은 원근법 틀을 갖고 있었다. 그것은 드로잉 보조 기구로, 실을 열십자로 교차해 부착한 화포틀 같은 장치였다. 헤이그 시절에도, 또 훗날의 아를 시절에도 이 도구를 사용한 게 분명한 스케치들을 그린 것으로 볼 때 원근법 틀은 계속 유용했던 게 분명하다.

반 고흐는 미술관과 박물관에 있는 옛 거장들의 작품을 모사하지는 않았지만 대신 그림의 인쇄물을 이용했다. 밀레 작품의 복사물들은 다른 어떤 작품들보다 많았다. 쿠에스머스Cuesmes에서 반 고흐는 밀레의 〈하루의 네 시기Four Hours of the Day〉 연작과 〈씨 뿌리는 사람The Sower〉도89, 그리고 〈들판의 노동〉 인쇄물 열 점도88을 본떠 대형 드로잉을 그렸다. 도87 바르그의 별지 인쇄 데생보다 이 작품들이 다루는 소재, 즉 흔히 종교적인 함의를 담고 있으며 자연 속에 뿌리를 내린 농부의 모습이 훨씬 더 마음에 와 닿았다. 펠리시앙 롭스와 쥘 달루Jules Dalou의 작품으로 만든 잡지의 삽화 역시 초기 작업의 본보기가 되었다. 반 고흐는 인물 드로잉과 구성에 도움이 되도록 인쇄물들을 베껴 그렸다. 이런 방식으로 바르그의 인물 유형 목록을 넓혀 나갔다.

밀레와 브르통, 뒤레의 표상을 변형한 모습들이 그림에 등장하긴 했지만 1882년부터 반 고흐는 학습을 위해 베껴 그리는 일을 거의 하지 않았다. 파리에서는 일본 판화를 정밀히 묘사했으며 훗날 아를에서는 베르나르의 〈브르타뉴 여인들과 아이들Breton Women and Children〉의 수채 모작을 그렸다. 도90, 91 반 고흐가 초기에 연습으로 그린 것들은 습작 수단이자 그림 아이디어를 흡수하는 데 유용했다. 1890년 1월과 2월에 그린 유화 다섯 점은 고갱이 1888년 11월에 그린 드로잉 〈아를의 여인L'Arlésienne〉도95(고갱이 1888년 11월에 그린 〈카페 야경〉을 위해 제작된 지누 부인의 초상화)을 바탕으로 한 것이다. 도96 반 고흐는 생레미에서 판화를 보고 즉석에서 그린 그림에서 다시 밀레 작품으로 돌아갔다. 도92, 93 또

90 에밀 베르나르, 〈브르타뉴 여인들과 아이들〉, 1888

91 〈브르타뉴 여인들〉(베르나르의 작품을 본뜸), 1888–1889

92 〈밤: 경계〉(밀레의 작품을 본뜸), 1889

한 들라크루아, 렘브란트, 도레, 도미에, 데몽브르통Demon-Breton 작품의 복사물을 보고 그림을 그리기도 했다.도100-103 반 고흐는 이것을 해석적인 번역, 심지어는 공동 연습으로 간주했다.

반 고흐는 1년 이상 독학으로 그림을 그린 뒤에 화가로서 첫발을 내딛으면서, 1881년에는 확실한 소식통이자 자신과는 사촌뻘인 안톤 마우베에게 도움을 구했다. 반 고흐는 '쉽게 팔릴 드로잉'을 그리는 법을 배우고 싶었다. 마우베는 구매자가 마음에 들어 하는 작품을 성공적으로 그리고 있었으며 친척이라는 관계 때문에 수업료도 거의 받지 않았다. 마우베는 반 고흐를 전반적으로 가르치지는 않고 단기간에 훈련했다. 마우베는 모델을 관찰하는 방법과 색채 사용에 대해 조언했으며, 헤이그에서 쉽게 팔리는 매체인 수채화 초보 단계를 가르치고 최

초로 유화를 가르쳤다. 그의 교육 방법은 제자의 작품을 손질해 주는 것이었는데 이는 일반적인 관례였다. 반 고흐는 "마우베가 약간 가필한"LT163, 1882년 12월 스헤베닝헌의 소녀를 그린 수채화도18를 테오에게 보냈다. 수채화는 반 고흐가 기법을 능숙하게 익히려 했을 뿐 아니라 일반인들에게 더 쉽게 수용되는 양식과 주제를 받아들이려고 노력했음을 알려 준다. 세심한 주의를 요하는 수채화는 초크와 연필, 펜으로 하는 훨씬 더 힘차고 다루기 어려운 드로잉과는 대조된다. 그러나 그는 모든 가르침을 무조건적으로 수용하지는 않아서 마우베가 석고상 드로잉을 강조하는 데는 반기를 들었다.

반 고흐의 사촌은 격려와 함께 재료(반 고흐의 첫 팔레트와 물감)를 제공하고, 동료 화가와 풀흐리 스튜디오에 반 고흐를 소개해 주었으며, 금전적인 도움도 주었다. 마우베의 친절이 식은 뒤에도 반 고흐는 몇 년 동안 다른 선생을 찾지 않았다. 그뿐 아니라 반 고흐는 뉘에넌에서 그 지방 사람들에게 교습을 하기까지 했다.

반 고흐는 브뤼셀 아카데미에 등록하려 했던 것으로 보이지만 수강한 기록은 없다. 그 대신 안트베르펜 아카데미가 그의 첫 정규 미술 교육 기관이 되었다. 처음에 그는 대중을 만나려고, 그리고 미술작품이나 화가들과 다시 접하려고 안트베르펜에 가기로 결정했다. 뉘에넌에서 보낸 편지에서 "아카데미는 나를 원하지 않을 거야. …… 나도 거기에 가고 싶지 않아"라고 썼다.LT433 그러나 그는 인체에 숙달하려면 누드 모델을 보고 그리고 고대 석고상 데생도 해야 할 필요가 있다고 생각했다. 그래서 1886년 1월에 베를라트Verlat가 가르치는 인물화 수업과 빙크Vinck가 지도하는 야간 드로잉 수업에 등록했다. 몇 주 뒤에는 외젠 시베르드트Eugène Siberdt의 주간 드로잉 수업에 합류했다. 실물 모델, 특히 아카데미에서는 좀처럼 고용하지 않는 여성 모델을 찾아 드로잉 동호회에도 가입했다. 반 고흐는 학급 경합 드로잉 때 게르마니�스Germanicus 조상을 그려 아카데미의 가르침에 따르려고 노력했지만 완전히 타협하지는 않았다. 그는 경합에서 꼴찌를 할 것이라고 확

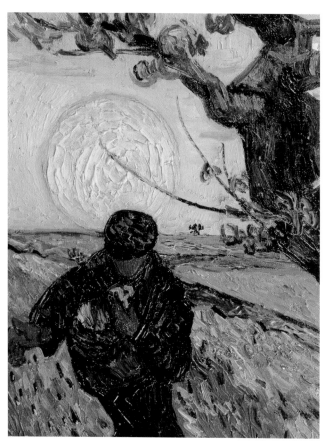

93 〈씨 뿌리는 사람〉(부분),
1888

94 폴 고갱, 〈설교 후의
환영〉, 1888

신했다. "왜냐하면 다른 사람들의 드로잉은 모두 다 똑같은데 내 것만 아주 다르니까."LT452 그는 아카데미의 이상화에 저항했다. 아카데미 기준에 맞는 드로잉은 '죽은 것'이었다. 밀로의 비너스 석고상이 주어졌을 때 그는 엉덩이를 강조해서 그린 뒤에 교사의 비판에 맞서서 여성 신체 비율의 생물학적 기능을 제시했다.

안트베르펜 아카데미에 불만을 품은 반 고흐는 파리에서 한 해 더 실물 및 석고 드로잉을 할 생각이었다. 기억으로 인물을 그리는 능력을 익히기 위해서였다. "기억으로 인물을 그릴 수 있는 사람은 그릴 수 없는 이보다 훨씬 더 생산적이지."LT449 그는 베를라트보다 코르몽의 가르침을 좀 더 기대했다. 그가 아카데미와 화실에 끌린 이유는 적당한 가격에 모델을 구할 수 있는 점 때문이었다. 특히, 코르몽 화실에 다니겠다고 한 것은 테오가 파리에 있는 자신에게 오겠다는 형을 꺼리는 듯하자 방어적으로 내세운 합리화였을 것이다.

반 고흐가 일단 파리에 가자 코르몽 화실로 달려갔을 것이라는 게 일반적인 추측이지만, 실제로는 그러지 않았을지도 모른다. A.S. 하트릭A.S. Hartrick은 코르몽을 "감탄할 만한 스승"으로 "자신과 동류보다는 새로운 것에 더 호의적"이었다고 기억했다. 반 고흐는 코르몽의 너그러움을 시험했다. 또 다른 학생이었던 프랑수아 가우지François Gauzi는 반 고흐가 자발적인 학생들에게 기대하는 똑같이 보고 베끼는 드로잉 습작을 제출하지 않은 것으로 기억했다. 한 번은 선명히 대비되는 색으로 누드 습작을 그렸다. 베르나르는 반 고흐가 코르몽 화실을 떠난 것은 고요한 완벽을 추구하는 고전주의가 그의 네덜란드인 기질에 맞지 않음을 깨달았기 때문이라고 설명했다.

반 고흐의 남아 있는 실물 · 석고 드로잉들은 울퉁불퉁한 근육을 강조한 서툴고 둔중한 몸에서 더 매끄럽게 윤곽을 나타내고 서서히 입체감을 준 습작으로 발전하는 과정을 보여 준다. 파리에서 반 고흐는 몇 점의 석고상을 반복해서 그렸다. 도35, 36 이 석고상 중 여성 누드와 남성 해부 모형écorché, 그리고 미켈란젤로의 〈죽어 가는 노예Dying Slave〉

95 (왼쪽) 폴 고갱, 〈아를의 여인 : 지누 부인〉,
1888

96 (아래) 〈아를의 여인〉(고갱의 작품을 본뜸),
1890

를 보고 그린 남성 누드화. 이 세 작품이 지금 암스테르담의 빈센트 반 고흐 국립미술관에 소장되어 있다. 반 고흐가 석고상을 소유했다는 사실은 이 습작 전부, 혹은 다량이 코르몽 화실이 아닌 집에서 그려졌음을 암시한다.

코르몽의 화실에 다닌 시기는 반 고흐의 마지막 정규 학습 기간에 해당하지만 그는 작품에 자신감이 더 생긴 뒤에도 끝까지 학생으로 남았다. 파리에서 반 고흐는 몽티셀리의 작품을 발견하고는 어둡고 강렬한 색을 사용해 촉감적으로 그린 꽃 정물화도37에 나타난 작풍을 열심히 흡수했다.도99 훗날 생레미에서 그는 신선한 식견을 이해하기 위해 일찍이 자신의 스승이었던 밀레와 들라크루아, 렘브란트에게로 되돌아갔다.

아를에서 고갱은 반 고흐에게 사제지간을 요구했으며, 반 고흐의 표현 양식이 성숙한 것을 자신의 지도 덕분으로 돌렸다. 고갱은 『이전, 그리고 이후』에서 다음과 같이 말했다. "반 고흐는 자신의 독창성을 한 치도 잃지 않고 풍부한 결실을 가져다준 내 가르침을 받았다. 그리고 그 점에 대해 내게 매일매일 감사할 것이다. …… 내가 아를에 도착했을 때 빈센트는 길을 찾으려 애쓰고 있었다. 반면에 그보다 나이가 훨씬 많았던 나는 성숙한 어른이었다. 나 역시 빈센트에게 빚지고 있다. 다시 말해서 그에게 유용했다는 깨달음, 이전부터 갖고 있던 그림에 대한 내 생각을 확인한 것이 바로 그것이다." 두 화가의 작품은 이 오만한 진술을 입증하지 않지만 반 고흐는 이를 시인한 것으로 보인다. 그는 평론가 오리에에게 쓴 편지에서 자신이 고갱에게 많은 것을 빚지고 있다고 하면서 자신에게 종속적인 지위를 부여했다. 고갱의 드로잉도95을 따라 그린 〈아를의 여인〉도96에서 반 고흐는 밀레와 들라크루아의 작품을 변형해 그렸을 때와 같은 경의를 한때 동료였던 이에게 표한다.

반 고흐는 상징주의 화가들 가운데 가장 이론적이지 않은 작가로 간주되어 왔다. 그가 상징주의 이론적 전략에 기여한 바는 거의 없

을지 모르지만 단순히 본능이나 감동에 의해 그림을 그린 것은 아니었다. 반 고흐는 직업 화가가 되려고 하기에 앞서 미술과 그 목적에 대해 생각했다. 화가로 지낸 10년간 그의 생각과 그림은 서로를 고쳐 주고 다시 명확히 표현하게 했다.

반 고흐의 실기를 이론적으로 뒷받침한 것은 대화와 관례뿐 아니라 지칠 줄 모르던 독서에서 유래하지만, 그는 이 생각들을 흡수한 뒤에 편지에서 자신의 소신을 진술하며 다시 체계화했다. 편지에서 반 고흐는 자기 그림의 기술적인 세부 항목들에 대해 토론하고, 작업 방식 근저에 있는 전제들을 밝히며, 그림의 사회적인 역할에 대한 신념을 쏟아 놓았다.

반 고흐는 흙빛 색조가 그림을 지배하던 네덜란드 시기부터 색에 마음을 빼앗겼다. 그가 쓰는 색채의 범위와, 색을 특별하게 다루어 원하는 효과를 얻는 방식에 대한 토론은 테오에게 보내는 편지 도처에서 반복된다. 색은 반 고흐가 드로잉이나 구성보다 더 철저하고 끈덕지게 물고 늘어진 주제다. 초기의 그림들은 그 지방 특유의 색깔을 표현하는 데 집중된다.

1884년 늦봄이 되면 반 고흐가 색에 접근하는 방식에는 데오필 실베스트르와 샤를 블랑이 들라크루아의 색에 관해 상술한 이론이 스며들었다. 블랑의 동시대비 사상은 M.E. 슈브뢸M.E. Chevreul의 색 과학에 근거했다. 이후 색에 대한 반 고흐의 글에는 기술적인 용어가 채택되었다. "초록색과 빨간색은 보색이지. …… 점묘법에서 분홍색은 위에서 언급한 빨간색과 초록색을 섞어서 얻을 수 있어. 색들 간에 융합이 일어나기 때문이야. …… 원경은 근경과 대비를 이루는데, 전자는 파란색과 주황색을 섞어서 얻은 중간색이야. 후자 역시 중간색으로 그저 노란색을 약간 첨가해서 얻은 것이지. …… 이 밝지 않은 노란색이 매우 두드러져 보이는 이유는 그것이 중간색이기는 해도 넓은 보라색 벌판에 칠해졌기 때문이야."

편지는 "색 이론에 관한 좋은 책을 보게 되면 나한테 보내 주는 것

97 **폴 시냐크**, 〈부아콜롱브의 철도 교차로〉, 1886

을 잊지 마. 나 역시 그 이론에 대해 결코 다 안다고 할 수는 없거든. 나도 날마다 좀 더 찾아보는 중이야"LT428, 1885년 10월라는 말로 끝을 맺는다. 그가 표면이 찐득찐득한 타르같이 두드러지는 정물화들도30을 그리는 동안에 이 편지가 쓰였다는 사실은 놀랍다. 1885년에 언급한 동시대비는 광학적인 혼합이 아니라 지방 특유의 색을 사용하는 대신에 보색들을 혼합하여 얻은 명암법의 산물을 의미했다. 반 고흐의 이 이론은 뉘에넌에 있는 동안에 적용 방식은 변화했지만 본질은 그 뒤로도 변하지 않았다. 블랑의 이론은 다양하게 독서를 했다는 사실을 입증해 줄 것이다. 사실 다양한 독서는 신인상주의의 기본이었다.

파리에서 반 고흐는 쇠라가 최초로 엄격하게 적용하고 그들의 친구인 시냐크와 페네옹이 지지한 점묘법divisionist의 색과 조우했다.도97 그러나 반 고흐는 빛을 발하며 진동하는 점묘법식 색을 채택하지는 않았으며, 1889년 4월에 시냐크의 편지에서 정보를 얻고 나서야 비로소 샤를 앙리Charles Henry의 과학적 사상을 알게 되었다. 반 고흐는 마침내 일본 판화를 통해 생생한 색상에 의한 클루아조니슴식 색 분해를 발전

시킬 수 있었다.

그가 프랑스 남부에 이끌린 이유는 강렬한 색 때문이었다. 아를 시기의 그림은 영적인 마음 상태를 자아내려는 노력에서 지방색local colour을 증가시키고 과장한다. 자신만의 상징적인 색 사용법을 고안하려고 고심하면서 상대보다 한 수 앞서려는 방책에 몰두하던 고갱은 1888년 9월에 반 고흐에게 편지했다. "시적인 생각을 암시하는 채색법으로 그림을 그리려는 자네가 옳아. 그리고 이 점에서 나는 특이한 구석이 있는 자네와 일치하네. *시적인 생각*은 모르겠네. 그건 아마 나에게는 없는 느낌인 듯해. 나에게는 모든 *것*이 시적이며, 이따금 내가 불가사의하게 시를 얼핏 보는 것은 바로 내 마음 한구석에서거든. 조화롭게 처리된 형태와 색들은 스스로에게서 시를 만들어 내지." 말년에 반 고흐는 인물을 묘사할 때 "사진처럼 닮은 얼굴"이 아니라 "인물을 표현하고 강화하는 수단"으로 색을 사용했다.W22, 1890년 6월

파리에서 반 고흐와 테오는 바그너의 음악을 들으려고 몇 차례 음악회에 갔다. 그리고 1888년 6월에는 바그너에 관한 책을 읽었다. 바그너는 반 고흐가 색과 음악의 유사성에 대해 이전부터 갖고 있던 관심, 관찰에서 발달해 블랑에 의해 강화된 관심을 만족시켜 주었다. "뉘에넌에서 …… 나는 음악을 배우려는 헛된 시도를 했어. 나는 우리의 색과 바그너의 음악 사이의 관계를 이미 아주 강하게 느끼고 있었지." LT539, 1888년 9월 바그너의 생각을 프랑스식으로 바꾸는 일은 많은 시인들은 물론이고 다른 상징주의 세대 화가들에게도 영감을 불어넣었다.

관례는 임화와 원근법적 체계, 실물 드로잉의 가치에 대한 반 고흐의 가설을 뒷받침했지만 그는 전통을 중시하는 교육에서 이 기술들을 적용하는 목적에는 반대했다. 그는 전통적으로 정의된 성공을 갈망하기보다 겸손하게 "수공예"LT142를 배우는 데 목표를 두었다. 이는 19세기 중엽 이후로 프랑스 예술 및 디자인 교육에서 개혁 정책과 양립하게 '공예가적으로' 정의된 목표를 말한다. 아카데미의 전통은 낭만주의의 도전을 받았으며 선구적인 화가들뿐 아니라 공식 기관에서도

의문시되었다. 1880년대에 반 고흐의 위치는 전혀 급진적인 것이 아니었다. 따라서 그가 초기 작품에서만 습작과 완성된 그림의 아카데미식 구분을 수용한 것이 아니라는 점은 무엇보다도 놀랍다. "그러므로 습작은 대중에게 속한다기보다 화실에 속하며, 그림과 동일하게 여겨져서는 안 되지."LT233. 1882년 가을 훗날에 반 고흐는 습작들을 기꺼이 보여주었지만 사인이 들어간 '완성된 그림'의 자격을 부여한 작품은 극소수였다.

반 고흐는 예술의 실제적이고 지극히 직업적인 측면에 대해 자주 토론했으며 예술의 기능 및 목적에 관한 견해도 당시의 논쟁들과 연관해 명확하고 조리 있게 표명했다. 그는 모델을 보고 그리는 일을 좀처럼 포기하지 않았지만 자연의 역할에 대한 생각은 도중에 수정했다. 1882년 7월의 한 편지LT221에서 그는 기억으로 좀 더 팔기 좋은 수채화를 그리라는 테르스테이흐의 요구에 완강히 반대하며 자연에 호소했다. 자연은 기억에 의해 부드럽게 화장을 한 것과는 대조적으로 직접 관찰한 모델을 뜻했다. 1885년 가을에 이르자 화가는 자연이 하던 역할을 재료의 표현성에 넘겨주었다.

"색은 본질적으로 무엇인가를 표현해. 이것 없이는 안 돼. 꼭 사용해야만 하지. …… 결과는 사물 자체를 정밀히 모방한 것보다 더 아름다웠어. …… 실물을 연구하는 것, 실체와 고투하는 것. 이 일을 그만두려는 것이 아니야. 여러 해 동안 나 자신은 거의 무익하게 그리고 온갖 서글픈 결과물만 만들어 내며 바로 그 일만 해 왔어. …… 자연을 따르려는, 희망 없는 발버둥으로 시작하면 모든 것이 잘못되지. 결국 자신만의 독특한 색으로 조용히 창작을 하면 자연도 이에 동의하며 따라와. …… 나는 최고의 그림들이란 대체로 외워서 자유자재로 그려진다고 믿지만 자연은 아무리 많이 또 아무리 열심히 연구해도 결코 지나치지 않다는 말을 덧붙여야만 해."LT429

여기서 반 고흐는 테오가 전하는 소식, 즉 모네와 아마도 인상주의 화가들에 관한 소식에 응해 자신의 예술을 정의하고 있는 것으로

보인다. 아를에서 고갱이 부추겼음에도 반 고흐는 상상으로 작업하는 것에 극도의 어려움을 느꼈고 그 결과물도 대체로 만족스럽지 않았다. 반 고흐는 종교화 〈겟세마네의 그리스도와 천사〉를 부숴 버렸으며B19, 1888년 10월 훗날 베르나르가 최근에 그린 종교화 사진을 보냈을 때 '신비화하는 일'에 반대하며 친구에게 다음과 같이 경고했다. "자네는 이보다 더 잘 그릴 수 있어. 그리고 자네도 알다시피 자네는 가능한 것, 논리적인 것, 진실한 것을 추구해야 하네."B21, 1889년 11월 반 고흐는 테오에게 베르나르와 고갱의 방침을 헐뜯으며 말했다. "내가 그린 것은 그들의 추상화와 비교해 더 힘들고 거친 현실이지만, 꾸밈이 없을 것이고 또 흙냄새가 날 거야."LT615, 1889년 11월 친구들의 '추상화'와는 다른 사실주의 화가이지만, 그렇다고 쿠르베나 초기 인상주의에서 의미하는 자연주의 화가와 같은 의미의 사실주의 화가는 아닌 반 고흐는 강렬한 색을 사용하고, 자연을 거부하는 게 아니라 경험한 것을 좀 더 생생하게 나타내기 위해, 자신을 좀 더 강력히 표현하기 위해 그림을 과장했다. 고갱은 자신의 원시주의와 대비해 반 고흐를 낭만주의 화가로 명명했다.

1882년 7월, 반 고흐는 자신의 화가적 입지를 대중과 낭만적으로 분리된 것으로 정했다. "조만간 자연에 대한 사랑과 감정은 미술에 흥미를 갖는 사람들의 반응에 응하게 될 거야. 자연에 완전히 흡수되는 것, 그리고 다른 사람들이 이해할 수 있도록 작품에 정조情操를 표현하기 위해 자신의 모든 지력을 다하는 것이 바로 화가의 임무거든. 내 생각에 판로를 염두에 두고 그림을 그리는 것은 엄밀히 말해서 올바른 방법이 아니야. 그렇기는커녕 미술을 사랑하는 이들을 우롱하는 일이지. 진정한 화가들은 그러지 않았어. 그들이 결국 얻게 된 공감은 성실성의 결과였어."LT221, 1882년 7월

반 고흐는 작품으로 생계를 꾸리고자 했으며 잘 팔릴 만한 그림을 그리고자 한다고 주장했음에도 미술과 경제적 현실은 분리할 수 있으며 예술적 성실성을 위해서는 이 구분이 필요하다는 점에 동의했다.

해가 지나도 미술을 통해 생계를 유지하는 일은 요원했고 테오에게 신세를 지고 사는 데에서 비롯된 불안이 그를 압박했어도 기본 입장을 거의 바꾸지 않았다. "그렇지만 내가 내 일에서 성공하길 열망했던가? 절대로 *아니야*. …… 나는 다만 내 그림이 네[테오]가 네가 한 일[즉 테오의 재정적인 지원]에 너무 불만을 느끼지 않을 정도는 되기를 원할 뿐." 반 고흐는 미술 시장의 관례에 능동적으로 저항하기보다 수동적으로 수용하는 쪽을 지지했다. "기존의 것을 바꾸는 것, 돌담을 머리로 버티는 것이 우리의 임무는 아니야. 어쨌든 우리는 아무도 해치지 않고 세상에 존재해야 해."LT550, 1888년 10월

반 고흐가 소설 『막스 하벨라르*Max Havelaar*』에서 네덜란드 식민지 정책을 비난한 네덜란드의 무정부주의적 저자 물타툴리Multatuli의 사상에 대해 알게 된 뒤로 농민 그림에 전념한 일은 사회주의적 목적이나 무정부주의와 동일시되곤 했다. 이전에도 도시와 농촌의 노동자들을 그린 적이 있는 그는 드렌터에서 자신이 할 일은 농부들의 모습을 그리는 것이라고 생각했다. 1884년에 뉘에넌에서 쓴 편지에서는 바리케이드와 혁명 원칙을 자주 언급했지만 바리케이드는 1848년의 것이고, 혁명은 30년 전의 정치적 사건에 비유된 예술의 혁명이었다. 실제로 그는 농부 그림에서 변화를 옹호하기보다는 농부의 역할을 있는 그대로 보고 거기에 영원성을 부여해 복고적인 모습으로 구성한다. 1884년의 편지에서는 "만약 내가 목동을 그릴 때 운이 좋다면 아주 오래전의 브라반트에 대한 무엇인가를 전하는 인물을 그리게 될 것이야"LT382라고 썼다. 그리고 1888년에는 "농부의 초상을 그릴 때 나는 이런 식으로 작업했어. …… 나는 내가 그려야만 하는 이를 추수가 절정에 달해 끔찍이 바쁜 남부 프랑스 내륙 지방 사람으로 상상했어"LT520라고 썼다.

반 고흐의 친구인 탕기 아저씨와 우체부 룰랭은 사회 하류계급 출신이었지만 반 고흐가 자신의 계급 이외 사람들과 친교를 맺는 경우는 거의 없었다. 반 고흐는 테오에게 룰랭에 대해 설명할 때 그를 탕기에게 비유하면서, 두 사람 모두 혁명론자로 제3공화국을 혐오하고 공화

주의 원칙에 환멸을 느끼는 것으로 묘사했다. 그러나 그 혁명은 1789년에 일어난 혁명이다. "언젠가 〔룰랭이〕프랑스의 '라 마르세예즈'를 부르는 것을 보고 '89년을 보고 있는 것 같은 느낌이 들었어. 내년을 말하는 게 아니고 99년 전 말이야. 그것은 옛날 네덜란드인들〔네덜란드의 옛 대가들〕에게서 바로 걸어 나온 들라크루아요, 도미에였어." LT520 혁명론자 룰랭의 모습이 생생해진다.

쥘 미슐레Jules Michelet와 토머스 칼라일Thomas Carlyle의 책은 반 고흐의 사회적·정치적 뼈대를 형성하는 데 크게 기여했다. 미슐레는 진보적인 낭만적 공화주의자로 첫 프랑스 혁명에 대한 향수를 품고 있었다. 1873년에 반 고흐는 미슐레의 저서를 알게 되었으며, 종교에 심취해 있을 때는 미슐레를 거부했지만 헤이그에 있는 동안에는 다시 이 프랑스 저자의 '여자와 가정에 대한 사상'을 지지했다.

1883년에 반 고흐는 칼라일을 읽기 시작했다. 반 고흐는 칼라일을 통해 사회적 현실에 대해 느끼는 혐오를 재확인하고 정치적 행동보다 추상적 사고로 더욱더 후퇴했으며, '인간'에 대한 보편적이고 이상적인 개념을 얻었다. 칼라일이 신성한 신비를 계시하는 예언자로서의 시인(또는 화가)을 체계적으로 설명하는 내용은 화가가 낭만적 소외 상태를 견뎌야 하며 자신의 예술을 위해 종교적 순교를 해야 한다는 반 고흐의 가설을 지지했다.

이렇듯 이론에 대한 반 고흐의 진술에는 모호함과 자가당착이 없었다. 그의 접근법은 절충적이고 경험적이었다. 끊임없이 자신과 자신의 작품을 '설명'하려고 시도하면서도 의식적으로 자신의 생각을 이론화하지 않았다. 그래서 미술에 대한 그의 취향 역시 놀랍게 절충적이었다. 그가 일찍이 좋아한 작품의 목록은 이 책의 제3장에서 이미 언급했는데, 그가 나중에 감탄해 마지않는 작품들 역시 대단히 포괄적이었다. 반 고흐는 고갱이 멸시하고 1890년에 오리에가 부정적으로 비평한(오리에는 「고립된 사람들」에서 '메소니에 씨의 사소한 비행'을 언급했다) 메소니에를 두둔했다. 메소니에의 작품을 반복해서 보면 매번 새로운 것을

보게 되었다. 카바넬Cabanel 역시 진실과 예리한 관찰을 표현할 수 있었다.LT602 하지만 반 고흐는 메소니에와 카바넬의 아카데미 동료인 제롬에 대해서는 "기만적인 사진사"LT527라고 낙인찍었다.

반 고흐는 동시대 사람들과 동료들의 작품을 칭찬할 때 '독창성'을 자주 언급했다. 반 고흐는 쇠라에 대해 "나는 결코 따라하지는 않지만 종종 그의 방법에 대해 생각해. 그러나 그는 독창적인 채색파 화가이고 시냐크 역시 정도는 다르지만 그렇지. 그들의 점묘법은 새로운 발견이야"LT539라고 했다. 반 고흐는 고갱과 함께 지낼 때 편지에서 친구의 그림에 대해 분석하거나 비판하는 일이 좀처럼 없었지만 그림의 독창성만은 인정했다. "고갱이 돼지들과 건초 속에 있는 아주 독창적인 여인 누드를 그리고 있어. 아주 아름답고 대단히 훌륭한 그림이 될 듯해."LT562 훗날 고갱과 베르나르가 자연에서 이탈한 것에 실망한 그는 테오에게 말했다. "그 일은 나에게 발전이라는 느낌 대신에 고통스러운 좌절감을 줘."LT615 반 고흐는 특유의 가차 없는 자기비판으로 감정적으로 헌신하고 성실하려고 노력했다. "우리를 끌어당기는 것은 감동이 아니라 자연을 향한 정직한 감정이며, 때로는 그 감동이 너무나 강해서 그리는 줄도 모르고 그릴 때, 붓이 연설이나 편지에서의 말처럼 일관성을 갖고 거침없이 그려 나갈 때, 그때는 항상 그런 것은 아니라는 점, 그리고 언젠가는 다시 힘들 때, 영감이 결여될 때가 오리라는 점을 기억해야 해."LT504

이렇게 반 고흐는 양식이나 기술에 대한 판단 기준을 정하기를 거부했다. 그는 개개인의 경험이나 인식의 정직성 같은 것을 좋아했다. 또 진실, 성실, 독창성은 공유하는 경험일 것이라고 암시하며, 그에 대해 의문의 여지가 있으리라고는 생각하지 않았다. 동료들에게서 흔히 나타나는 배타성(클루아조니슴 화가들과 점묘주의 화가들은 서로 무엇을 같이하기를 거부했다)과는 달리 하나의 입장에 얽매이지 않는 반 고흐의 생각은 자기만의 독창적인 미술을 만들어 내는 데 전념하는 생산자가 갖는 편파성에서 벗어나서 역사가나 판매상, 또는 관리자와 같은 거리를 유

지하도록 했다. 그것은 1880년대에 공식적인 교육 및 문화 동아리에 이미 널리 퍼진 태도, 즉 다양성과 개성을 장려하는 것이었다. 하지만 관료사회에서는 각 예술가들이 공명정대하기보다 현실에 참여하기를 기대했다.

다방면에 걸친 경험 덕분에 반 고흐는 당시 서유럽에서 경험할 수 있던 과거와 현재의 광범위한 예술에 친숙해질 수 있었다. 그것은 또한 자신만의 작업에 사용할 예술을 선택하도록 인도하고 그 예술이 자신의 작업에서 갖는 의미를 가르쳐 주었다. 반 고흐가 독창성을 표명한 화가라는 점에서 그가 낭만주의와 낭만적 사실주의 세대의 화가들(들라크루아, 바르비종파 화가들)에 찬탄했다는 사실은 이례적으로 보일 것이다. 마찬가지로 사실주의 세대는 17세기 네덜란드 그림에 대한 반 고흐의 열정에 찬성한 반면에 그와 동시대의 프랑스 사람들이 보기에 그런 기준은 시대에 뒤진 것이었다.

반 고흐는 신중하게 자신만의 교육 과정을 정하고 연습을 해 스스로 예술적 계보를 세워 나갔다. 네덜란드 시기에 그의 예술도98과 헤이그 화파, 17세기 네덜란드 회화, 바르비종파의 대화는 그 나라, 그리고 그 시대의 젊고 야심 찬 화사에게는 인습적인 사고의 일부로 보였을지도 모른다. 반 고흐와 인습의 관계는 그가 선정한 모티프에서 명백히 드러난다. 스헤베닝헌 해변과 들판의 노동자 그림들은 마우베의 그림도17에 필적한다. 반 고흐의 농가 실내는 그가 밀레 못지않게 존경하던 요제프 이스라엘스의 작품과 관련된다. 특히 드렌터에서 그린 풍경화들도124은 땅과 인간이 만든 물체, 하늘과의 관계에서 베이센브루흐의 그림을 연상시킨다. 훗날 반 고흐는 젊은 헤이그 화파 화가들의 매너리즘이 되어 버린 회색조에 대해 흠을 잡았지만 마우베의 작품은 계속 존경했다.

반 고흐는 작품에서는 헤이그 화파에서 멀어졌지만 밀레, 바르비종파 화가, 그리고 더 연로한 네덜란드 대가들의 그림에는 계속해서 주의를 기울였다. 헤이그에서 보낸 편지에서 그는 밀레와 쥘 브르통의

작품을 능가할 수 없다고 생각하며 "밀레 이후로 우리는 대단히 퇴보했어"라고 썼다.LT241

　일찍이 반 고흐가 베껴 그린 밀레의 그림은 자세를 표현하는 형식으로 응용되었지만 헤이그에서 그린 네덜란드 농부 그림은 동시대의 네덜란드 농부들과 피상적으로만 유사하다. 그러나 드렌터와 뉘에넌에서는 반 고흐의 계획이 변경되면서 밀레의 그림이 전략적으로 중요해졌다. 반 고흐는 소박하고 때로는 가차 없이 못생겼지만 기념비적인 '밀레의 농부'와 동등한 것을 만들어 내었다. 노동자의 자세와, 지평선과 인물의 관계는 거듭해서 밀레를 생각나게 한다. 헤르만스Hermans를 위해 만든 장식적인 디자인 프로그램은 자연의 순환과 조화를 이루는 농부들을 묘사한 밀레의 〈사계절Seasons〉을 본받으라고 제안한다. 밀레는, 그리고 브르통과 다른 바르비종파 화가들은 명백히 동정적이고 진실한, 즉 레오폴 로베르Léopold Robert의 작품과 같이 결점을 감춘 아름다운 겉치장을 거부한다는 의미에서 진실한 농부의 모습을 표현했다. 그

98 〈헤이그 인근 로스우이넨의 길〉, 1882

러나 농부의 삶을 자연화하는 것은 현대 도시의 불안정한 상태와는 반대로 영원불변의 농부로 자리매김하는 것을 가리켰다. 반 고흐 역시 도시와 농촌 사이를 여러 차례 오가며 살았으며, 농촌은 도시의 피난처였다.

생레미에서 반 고흐가 밀레를 다시 표현한 것은 자신의 '자연' 생태학이 상대적으로 불안정하게 보일 때 자연의 질서를 재차 주장하려는 것이었다. 밀레의 작품과 비슷한 농부의 모습은 아를과 생레미에서 그린 여러 점의 그림에도 나타나지만, 그가 북부로 돌아가려고 고집하면서 그리기 시작한 농부의 드로잉은 통통하게 일반화된 모습, 밀레의 인물과 관련 지을 수 있는 부드럽게 부풀린 외양을 취한다.

반 고흐는 화가가 되기 오래전부터 들라크루아에 대해 경탄하고 있었지만 들라크루아에 대한 첫 반응은 작품을 직접 접할 길이 없던 뉘에넌에서 나타났다. 뉘에넌에서 나중에 보낸 편지에서는 갑자기 들라크루아를 자주 언급한다. 반 고흐가 자기만의 색을 취급하기 위해

99 〈과꽃과 창포를 꽂은 화병〉, 1886

전력을 다하던 때에 들라크루아는 간접적인 영향이긴 했지만 어쨌든 이론적인 가르침을 주었다.

　처음으로 들라크루아를 집중적으로 언급한 것은 샤를 블랑의 『우리 시대의 화가들』을 인용한 내용으로,LT370 1884년 여름에 테오가 방문한 뒤였다. 전후관계로 미루어 볼 때 동생과 나눈 대화에서 자극을 받아 들라크루아에 대한 관심이 증가한 게 아닌가 싶다. 반 고흐는 한때 파리에서 또 다른 낭만주의 색채파 화가인 몽티셀리의 작품에 몰입했다. 들라크루아의 상상력 넘치는 낭만주의적 주제는 자연에 주의를 돌리려는 반 고흐의 필요에 부합하지 않았지만, 색채파 화가인 들라크루아는 확실히 몽티셀리의 정물화도37를 잘 받아들일 수 있게 해 주었다. 몽티셀리 방식으로 물감을 두텁게 칠해 보석 같은 색으로 그린 꽃 정물화도99는 1886년의 주요 모티프가 되었다.

　들라크루아와 몽티셀리는 아를로 이주하는 일에서도 본보기가 되었다. 들라크루아는 북아프리카로 갔지만 반 고흐에게 이것은 들라크루아가 남쪽으로 갔다는 것, 그리고 남쪽 빛에 대한 경험이 들라크루아의 색을 낳았다는 것을 의미했다. 몽티셀리는 아를에서 멀지 않은 마르세유 출신이었다. 사실 반 고흐는 아를에서 몽티셀리의 그림을 보러 가기를 기대했다. 들라크루아 역시 역경을 뚫고 인내했다. "나는 항상 들라크루아의 말을 생각하고 있어. …… 그러니까 그가 더 이상 숨쉴 기력도, 치아도 가지지 않았을 때 그림을 발견했다는 말을."LT605, 1889년 9월

　반 고흐는 마침내 들라크루아 그림의 주제를 복제된 인쇄물을 통해 해석할 수 있었다. 들라크루아의 〈피에타*Pietà*〉도100와 〈선한 사마리아인*Good Samaritan*〉은 모두 성경에서 인용한 주제로, 반 고흐가 일찍이 노력을 했어도 실현할 수 없었던, 그리고 그것을 실현한 베르나르의 작품을 보고 못마땅했던 종류의 초상이었다. 상상으로 자신만의 '올리브 동산의 그리스도'를 그리려는 노력이 불가능한 것으로 판명된 데 반해 들라크루아의 인쇄물은 자연과 유사한 방식으로 정서적인 공감

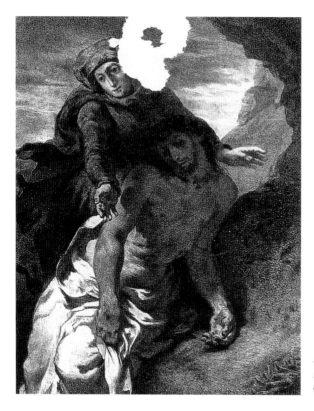

100 외젠 들라크루아,
〈피에타〉(셀레스탱 낭퇴유가
인쇄함)

을 투영할 대상이 되어 주었다. 반 고흐는 심지어 들라크루아가 여행
을 하다가 옛날에 성지聖地에 거주하던 사람들의 후손들을 알게 되었다
는 상당히 날조된 근거를 들어 들라크루아의 종교적인 초상이 진실임
을 증명했다.

 아이러니하게도 복제된 인쇄물에는 색채, 즉 들라크루아가 반 고
흐를 처음에 끌어당겼던 바로 그 색채가 없었다. 색채는 도리어 들라
크루아에 대한 반 고흐의 해석 또는 활용을 보여 주는, 곧 들라크루아
의 원작에 대한 기억과는 간접적으로만 관계되는 주목할 만한 측면이
되었다. 반 고흐는 〈피에타〉를 그리던 1889년 9월에 어지러운 종교적
환각 증상에 시달리고 있었으며, 발작을 일으켜 낭퇴유의 복제물을 훼
손했다. 아마도 그가 "어처구니없는 종교적 전환"LT605, 1889년 9월이라고

101 〈들라크루아의 작품을 본떠
그린 피에타〉, 1889

기술한 것에 대한 반응이거나 그것을 떨쳐 버리려는 시도에서 비롯된 모티프였을 것이다.

　렘브란트가 종교적 모티프로 제작한 판화 〈라자로의 부활〉도102은 또 다른 해석의 본보기가 되었다. 1890년 5월, 자유롭게 개작한 반 고흐판 〈라자로의 부활〉도103은 렘브란트 작품의 일부만 사용해 그리스도의 초상을, 초자연적인 힘에 대한 자신만의 재현인 작열하는 태양으로 대체하고 있다.

　렘브란트에 대한 반 고흐의 경의는 네덜란드 옛 거장들에 대한 애착 중에서도 가장 충심에서 우러난 한결같은 것이었다. 19세기 중엽의 비평가들이 사실주의적일 뿐만 아니라 낭만주의적이기도 한 것으로 규정한 렘브란트의 작품은 특히 반 고흐의 마음에 와 닿았다. 반 고흐

102 렘브란트, 〈라자로의 부활〉

103 〈라자로의 부활〉(렘브란트의 작품을 본뜸), 1890

는 뉘에넌에서 몇 년간 미술계에서 고립된 뒤에 암스테르담의 미술관을 동경했으며, 특히 렘브란트와 할스의 작품을 보고 싶어 했다. 암스테르담에 갔을 때는 일종의 현현이 일어났다. 반 고흐의 눈에는 "실물에 충실"하면서도 "자유롭게 이상화"할 때는 "무한"한 것까지 날아오르는 렘브란트가 시인 또는 "창조자"로 보였다. 할스는 "지상에 남아있다."LT426 하지만 할스가 표현한 색과 회색의 범위에 대해서는 열광적으로 기술했다. 할스의 색도, 렘브란트의 색도 반 고흐가 들라크루아의 이론에 대해 읽고 얻은 지식으로 물든 눈을 통해 걸러졌다.

반 고흐가 렘브란트와 할스를 통해 초상화에 대한 강한 애착을 확인하는 동안 페르메이르Vermeer, 라위스달, 코닝크Koninck, 그리고 그 밖의 다른 네덜란드 화가들은 그에게 풍경화의 판형(파노라마와 조감도, 땅에 바짝 붙어 있는 건물들, 멀어지는 원근법과 공간의 왜곡)을 제공했다. 반 고흐

가 진정 감탄해 마지않은 이들은 옛 대가들이었지만 자신이 좋아한 '현대의 대가들'에게도 아주 공손하게 대했다.

1824년에 태어났으나 여전히 활동 중이며, 1880년대부터 관심을 끌기 시작한 퓌비 드 샤반은 모더니스트들의 때늦은 마지막 열광을 받았다. 퓌비 드 샤반의 단순하면서 고전적인, 게다가 은근히 환기적인 장식은 상징주의 세대 화가의 지지를 받았다. 1889년에 반 고흐는 퓌비 드 샤반과 들라크루아를 동등하게 중시했다. 평론가 이사크손에게 보낸 편지에서 반 고흐는 "최근 몇 년간 그의 유화는 마치 모든 사물의 연장선 위에 있는 것처럼 더 모호하고 더 예언적입니다. 운명이 정한 호의적인 부흥이지요"LT614a, 1889년 11월라고 썼다.

고갱과 베르나르가 최근에 취한 방향에 반발하면서 반 고흐는 퓌비 드 샤반에게 집중했다. 1889년 늦가을에 와서 파스텔조의 흑색들을 자주 사용하는 등 한층 부드러워진 색채와 퓌비 드 샤반의 차분한 작품에 대한 기억을 관련짓는 일은 그럴듯해 보인다. 반 고흐가 1890년 살롱에서 극찬한 퓌비 드 샤반의 작품도86은 긴 띠 모양의 작품이었다. 얼마 지나지 않은 6월 17일에 반 고흐는 정사각형 두 개를 수평으로 이은 판형(한 점은 제외)을 가상 야심 잔 후기 그림들을 위해 처음으로 사용했다. 퓌비 드 샤반의 이상주의와 초월성, 영원함이 반 고흐의 마음에 들었다.

반 고흐는 동시대 사람들의 업적에 감탄을 표했지만 그림의 기량에 대해서는 비판적이었다. 헤이그 화파의 젊은 화가들 중 일부와 친구로 지냈지만 기성 헤이그 화파 화가들과 나눈 대화에 비추어 자신의 작품을 수정했으며 젊은 헤이그 화파 동료들의 우중충한 색조를 단호하게 거부했다.

옛 거장과 모던 시대의 거장을 구분하지 않고 선별한 대가들로 이루어진 '반 고흐의 판테온'은 영감의 시금석이었다. 그들은 도달 가능한 것을 보여 주는 예로 반 고흐가 모던 회화를 향한 목표를 정하는 데 도움을 주었다. 반 고흐는 또한 그들에게서 영적인 위안을 구했다. 그

림을 그리는 일은 그의 삶에서 종교를 대신했으며 다른 사람들의 미술은 그에게 헌신적인 애정을 품게 했다. 반 고흐는 헤이그 화파의 화가들에 대해서만, 따라서 대체로 동시대인들에 대해서만 이의를 제기했다.

반 라파르트는 1886년까지 반 고흐의 가장 가까운 동료였다. 반 라파르트는 반 고흐보다 손아래였지만 화가 훈련에서는 앞서 있었다. 반 고흐는 반 라파르트의 부유한 처지와 "자신들이 하는 일이나 말을 항상 심사숙고하지는 않는"LT139, 1881년 1월 젊은 화가들을 꺼리는 마음 때문에 처음에는 그와 친구로 지내려 하지 않았다. 하지만 1882년 5월이 되면 반 라파르트가 반 고흐의 드로잉에 대해 칭찬한 내용을 테오에게 전할 정도로 되었다.LT202

이번에는 반 고흐가 친구에게 영국의 인쇄 미술에 대한 열정을 나누어 주었다. 그들이 함께 머무는 동안에는 꼭 똑같지는 않더라도 비슷한 모티프를 나란히 작업했던 것으로 보인다. 반 고흐는 흔히 표면에 나서지 않고 예술에 기여한 공을 영향을 주고받은 사람들 쪽으로 돌리곤 했지만 반 라파르트에 대해서는 "서로의 경험에서 더 많은 도움"LT271, 1883년 3월을 받을 수 있는 대등한 사람 중 한 명으로 여겼다. 하지만 결국에 가서는 기법에 대한 그리고 네덜란드 시기에 반 고흐가 가장 정성어린 마음으로 계획한 것(《감자 먹는 사람들》도125에서 정점에 달한 농민 그림에 대한 접근법)에 대한 의견이 일치하지 않는 일이 발생했다.

파리에서 반 고흐는 자연주의를 거쳐 인상주의 쪽으로 조심스럽게 나아가는 화가들과 친교를 맺었다. 존 러셀과 영국인 보그스Boggs는 사실주의와 모네에게서 비롯한 색채와 화법으로 작업을 하고 있었다. 오직 파비안만 인상주의 기법을 활용하기 시작했다.

1886년 가을에 반 고흐는 인상주의 화가들의 작품에 대해 분명히 알고 있었다. 아마도 5월과 6월의 마지막 그룹 전시와 뒤랑뤼엘 화랑과 조르주 프티Georges Petit 화랑, 혹은 탕기와 포르티에의 가게에서 개별 작품들을 보았을 것이다. 안트베르펜 출신의 친구인 리벤스Livens에게 보낸 편지에서 반 고흐는 적절한 반응을 보였다. "아직 그 일원은 아니

지만 그래도 나는 어떤 인상주의 화가들의 그림(드가의 인물 누드, 마네의 풍경화)에 대해서는 아주 경탄하고 있네."LT459a, 1887년 8월/10일 반 고흐는 현재의 계획과 자신의 그림에 대해 기술하면서 자신이 인상주의와 타협하는 데 어려움을 겪고 있다고 증언했다. 정물화는 몽티셸리의 작품을 참고로 했다. 풍경화에서는 외광파의 색채와, 윤기 나게 물감을 칠하는 방법과는 구별되게 띄엄띄엄 칠한 붓질을 시험 삼아 채택했다.

신인상주의에서 비롯한 대조적인 색조들을 단기간 동안 사용한 데 이어 1887년 여름이 되면 반 고흐의 그림도133은 모네의 인상주의 작품도135에 아주 가까워진다.

그는 쇠라의 작품(《그랑드 자트 섬의 일요일 오후Sunday Afternoon on the Island of Grande Jatte》1884-1886가 전시회에서 두 차례 전시되었다)을 알고는 있었지만 1888년 2월에야 이 최초의 신인상주의 화가를 만날 수 있었다. 1887년 봄에는 시냐크도97와도 가까워졌다. 하지만 반 고흐는 신인상주의 기법의 세부 묘사를 아무리 많이 채택했다 하더라도 그것을 정확하고 엄격히 적용하여 헌신적으로 지지한 게 아니라 장식적으로 사용했다. 간단히 말해서 신인상주의에 대한 반 고흐의 반응은 툴루즈로트레크의 반응과 비슷했다. 툴루즈로트레크는 같은 몇 달 동안 미세한 실 같은 그림물감을 칠해 만든 재치 넘치는 표면을 채택한 바 있었다.도130

1880년대 중엽의 인상주의 양식을 유일하게 논리 정연하게 비평한 신인상주의를 피상적으로라도 참조하는 것은 1870년대 세대에서 벗어나는 수단이 되었다. 나중에 가서는 신인상주의자들과 되도록 접촉하지 않고 대부분의 작품을 부숴 버린 베르나르와, 툴루즈로트레크는 곧 흘려 그린 선으로 평면적인 색 조각의 윤곽을 표시한 쪽으로 나아갔는데, 이것은 클루아조니슴으로 알려졌다. 반 고흐 역시 그랬다. 하지만 반 고흐의 진로는 신인상주의를 상당히 주저하면서 탐구하던 데서 벗어나 한층 대범하고 직관적인 인상주의풍의 풍경화 양식으로 뚜렷하게 변화했다.

1887년 가을에는 반 고흐의 작품과 기업가적 능력이 클루아조니

습의 형성에 기여했지만, 반 고흐는 뒤 샬레 전시 때에도 또 작품에 있어서도 이전에 신인상주의와 맺은 동맹 관계를 버리지 않았다. 그는 전시에 신인상주의 화가들을 포함시키고 싶어 했다. 또 점을 끈질기게 찍는 점묘주의 수법을 그어진 자국으로 바꾸어 그것으로 화면 전체를 구성했다.

뒤 샬레 화가들 중에서 앙크탱과 베르나르의 작품은 나중에 반 고흐의 반응을 불러일으켰다. 아를에서 반 고흐는 드로잉과 구성을 더욱 명료하게 만들고 그 특유의 도안공 같은 회화를 강화하며 구획된 강렬한 색으로 색조를 편성했다. 앙크탱의 〈정오의 풀 베는 사람 : 여름〉도104에 대한 기억이 1888년 6월의 〈아를, 밀밭 풍경〉도105에 나타났으며, 1888년 5월의 〈커피포트가 있는 정물〉도106에서는 베르나르가 같은 시기에 그린 정물과 비슷한 구도와 표면의 무늬를 나타내기에 이른다.

아를에서 반 고흐는 직접 또는 테오를 통해 베르나르와 퐁타방의 화가들과 계속 교제하면서 편지로 생각을 주고받거나 그림을 교환했다. 반 고흐와 다른 화가들의 관계는 고갱과 맺은 관계만큼 복잡하지 않았다. 반 고흐는 고갱과 친밀한 관계를 맺으려 했지만 고갱의 수법을 마구잡이로 받아들이지는 않았다. 1880년대 말엽이면 반 고흐가 자신의 작품에 어느 정도 확신을 가졌기 때문이다. 경쟁심은 창의적인 작품을 그리도록 자극했으며 그는 상상력으로 그림을 그리라는 고갱의 주장에 따랐다. 〈에턴의 정원에 대한 기억〉도58은 고갱이 같은 기간에 그린 작품 〈아를의 정원〉도57과 아주 비슷해졌지만, 반 고흐는 신인상주의에 대한 고갱의 염증에 상관없이 점묘주의 화가들의 점과 비슷한 모조 점을 화면에 흩어지게 했다. 그는 최초로 발병하고 고갱이 돌연히 떠난 뒤에도 계속해서 퐁타방에서 전개되는 상황을 관심 있게 지켜보았지만, 종교적이고 신비적인 이상주의를 매우 강력하게 비판할 정도로 자신만의 방향에 대한 믿음이 아주 확고했다.

동시대인들과 반 고흐의 대화는 여러 가지 형태로 이루어졌다. 어떤 사람들에게는 친구이자 예술적인 교제, 자극과 비판(비판이 상처를 주

104 **루이 앙크탱,**
〈정오의 풀 베는 사람:
여름〉, 1887

지만 않는다면)을 원했다. 어떤 사람들은 그가 분명한 방향을 찾도록 인
도했으며, 그들의 작품은 그에게 도전이 되거나 통찰을 주었다. 그러
나 고갱과의 관계에서는 서로의 예술에 상처를 주었다.

반 고흐는 유럽 미술 전통에 속하는 것뿐 아니라 그 밖의 것도 그
렸다. 프랑스의 사실주의 화가들은 진정성을 확립하기 위해 대중적인
인쇄물들과 그 외 다른 형태의 대중적 이미지들을 참조하긴 했다. 그
러나 인쇄물의 사실적인 삽화는 회화에서 다루지 않은 동시대상을 표
현했다. 삽화, 특히 1870년대의 영국 신문 삽화에 대한 반 고흐의 초기
열정은 도시와 농촌의 노동 장면, 대개는 노동 계급에서 끌어낸 인간
'표본들' 같은 주제와 연결되었다. 그것은 삽화가가 되려는 그만의 계

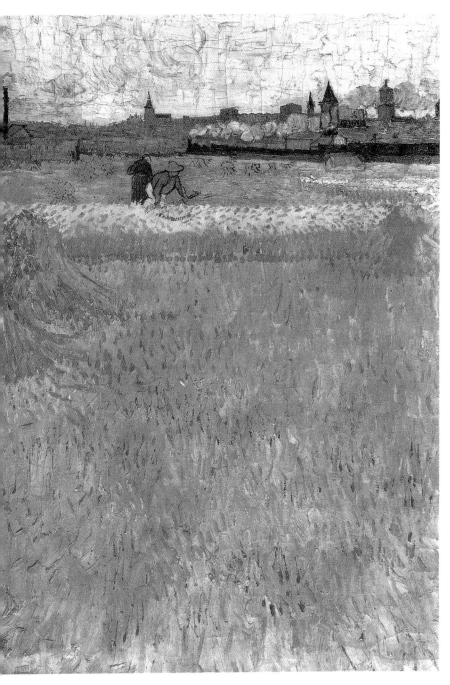

105 〈아를, 밀밭 풍경〉, 1888

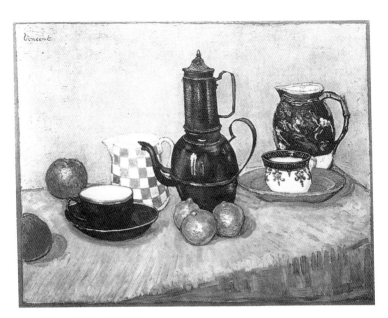

106 〈커피포트가 있는 정물〉, 1888

획에 참고가 되었다. 반 고흐는 필즈도82와 헤르코메르도83, 홀Holl의 삽화에서 활력과 남성다움, 자극과 격려를 느꼈다.R23, 1883년 2월 또 그들에게서 고결함과 기품, 진지한 감정을 읽었다.LT240, 1882년 11월 반 고흐는 이들의 전기를 자신의 경제적인 고투와 동일시했다.

반 고흐가 네덜란드 시기에 그린 작품은 드로잉이 주를 이루었다. 드렌터로 갈 때까지 그의 작품은 거의 모두 흑백이었으며 뉘에넌에 있을 때조차 드로잉은 습작은 물론이고 완성된 구성을 위한 매체로 활용되었다. 헤이그에서는 석판 인쇄용 크레용과 검은 초크로 그림에 진한 밀도를 부여했다.도107 목판화의 표현 형식(삽화가보다는 판목을 새기는 장인의 것)이 반 고흐에게 질감과 색, 공간을 나타내는 특별한 표시들로 이루어진 그림의 전달 수단을 개발하게 했는지도 모른다. 인쇄물의 사실적인 삽화는 이차원적으로 해석되는 명료한 형태와 인상적인 그림을 장려했다. 그가 좋아한 삽화는 사회적인 인물의 표본을 그림으로 고착시켰는데 이 표본들은 동시에 개별적인 인간으로도 읽힐 수 있었

다. 이는 반 고흐가 그린 초상화의 특징이기도 하다. 후기에는 초기에 익힌 그래픽의 기량을 발휘하고 각색해서 드로잉 솜씨를 세련되게 만들고 흥미 있는 이미지들을 고안해 냈다.

1850년대 말 이후로 유럽 화가들은 일본의 문화 유물을 전유해 왔다. 1860년대와 1870년대에 마네, 휘슬러Whistler, 드가, 그리고 인상주의 화가들은 일본의 우키요에 목판화에 매료되었다. 반 고흐는 1870년 이전에 일본 판화를 실제로 보았을 것이며 뉘에넌에서는 일본광이었던 에드몽 드 공쿠르의 책을 읽었다. 안트베르펜에서 보낸 편지는 그가 판화를 소유했다는 사실을 증언하는데, 그는 안트베르펜에 대한 첫인상을 "일본 양식"LT437, 1885년 후반으로 기술했다.

1887년 봄에는 탕부랭 카페에서 일본 판화 전시를 계획하기까지 했지만 실제로 그해 여름에 가서야 자신의 수집품에 일본 판화를 포함시켰으며, 빙의 가게에서 정신없이 몰두했던 그 이미지들과 예술적으로 타협하려고 시도했다. 그래서 그는 히로시게Hiroshige를 본떠서 두 점

107 〈공동 취사장〉,
1883

108 〈일본〉, 『파리 삽화』 표지, 1866년 5월

109 반 고흐가 『파리 삽화』 표지를 따라 그린 것, 1887

의 판화를 그림으로 표현했으며, 또한 게이사이 에이센의 판화를 재현한 『파리 삽화*Paris illustré*』 표지 도108, 109를 포함해 몇몇 자료에서 또 하나의 그림을 합성했다. 도81 모두 즉흥적으로 제작되었지만 이 작품들은 에턴 시절 이후에 그가 그린 그림 중 가장 원본에 충실한 임화였다.

'히로시게' 그림들의 테두리에는 무의미하게 짜 맞춘 일본 문자들이 있었지만 '에이센' 작품의 색과 테두리는 좀 더 자유롭게 그려졌다. 반 고흐가 이 여세를 몰아 평면적인 색깔의 무늬를 철저하게 추구한 것은 아니지만, 훗날 하트릭은 1887년 후반에 반 고흐가 줄무늬를 그려 넣은 것은 몇몇 일본 판화의 주름진 종이 표면을 모방하려는 시도였을 것이라고 주장했다.

이후에 1887-1888년 겨울에 반 고흐는 앉아 있는 탕기 아저씨를

그린 초상화도85의 배경에서 일본 판화를 공공연히 표현했다. 표면의 무늬가 두드러지는 장식적인 배경은 탕기라는 인물과 경쟁한다. 반 고흐의 그림과 일본 판화의 분명하지 않은(아직까지 사실의 뒷받침이 없고 논의되지 않은) 관계는 1887년부터 드러나는 색채 발전에서 암시되는지도 모른다. 강렬한 순색으로 나아가는 움직임은 반 고흐와 진보적인 파리 그림의 상호작용을 보여 주지만, 그가 채택한 불타는 듯한 색과 강렬한 조합이 동료들의 작품에서는 볼 수 없다. 그러나 특정한 빨간색, 노란색, 파란색, 초록색들은 채색 잉크로 제작된, 후기 에도 시대의 일본 판화와 나란히 놓일 수 있다.

반 고흐의 마음속에 있는 일본 사람에 대한 이미지는 원시적이고 종교적인 자연 그대로의 사람들이다. 그의 마음속에서 일본은 이상적인 세계, 자신이 남쪽에서 찾으려고 애쓰는 세계를 의미했다. 그는 아를의 태양이 자연을 일본식 채색과 더 흡사하게 만들 것이라고 생각했으며, 도착하고 얼마 안 되어 "일본 판화식으로 드로잉을 몇 점 그리고"LT474, 1888년 4월 싶어 했다.

반 고흐는 아를 시기의 작품도111이 갖는 일본적인 측면을 한 차례 이상 언급했지만 그의 일본주의는 바로 위의 여러 선배들과 동시대인들의 작품과 견주어 두드러지지는 않는다. 1880년대 후반이 되면 '일본적' 특성들, 즉 높은 시점과 테두리의 형상들을 잘라 버리는 방식이 광범위하게 채택되었지만 반 고흐는 이런 양식적 특징을 활용하지 않았다. 1888년 11월에 〈아를의 여인〉도66 같은 그림에서 평면적인 모습과 꺾인 여체의 곡선, 검은색을 적극적으로 사용한 점을 볼 때, 파리에서 일본 판화를 개작할 때 기도했던 방향으로 뒤늦게 되돌아갔는지도 모른다.

다른 한편으로 그것은 베르나르와 고갱의 클루아조니슴에 대한 반응이었을지도 모른다. 또 그것은 일본 판화에서는 추상적인 장식을 부과한 자연을 볼 수 있다고 했던 고갱과의 토론에 대한 답이었을 수도 있다. 반 고흐가 마지막으로 인용한 일본 이미지는 〈귀를 붕대로 싸

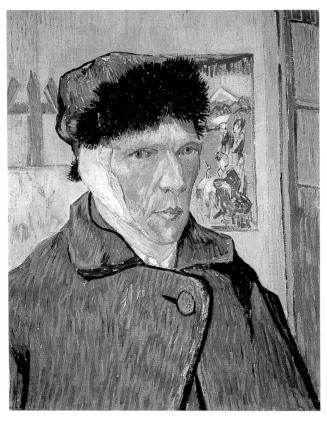

맨 자화상〉도110의 오른쪽에서 토요쿠니Toyokuni의 〈풍경 속의 게이샤들
Geishas in a Landscape〉을 묘사한 것이었다. 남쪽에서 이루려던 꿈이 실패한
데에 환멸을 느낀 그는 햇빛 밝은 일본과 옷으로 따뜻하게 감싼 자신
의 모습을 나누어 나란히 그렸다.

　인쇄물의 사실적인 삽화도, 일본 판화도 모두 '모더니티'를 함축
하고 있었다. 그 둘은 반 고흐를 화가로 크게 하는 수단이었지만 어느
쪽도 반 고흐가 좋아한 화가들의 작품과 같은 비옥함을 지니지는 않았
다. 반 고흐는 삽화가가 되려는 열망에서 일반 대중과 그 대중에게 접
근할 수단을 상상했다. 삽화가 들어 있는 잡지의 독자층은 그림 애호
가들보다 더 폭넓었으며, 그림의 시각적인 표현 형식에 익숙하지 않

111 〈노란색 배경 앞에서 보라색 아이리스를 꽂고 있는 화병〉, 1890

은, 그리고 어쩌면 이해하기 어려운 사회·경제적 계급들을 포함했다. 반 고흐는 주로 노동계급과 낙오자들, 어려운 시절을 만나 영락한 자들, 즉 '정직한' 빈민들을 주의 깊게 관찰하고 그 결과를 그래픽 이미지로 만드는 것을 궁극적인 목표로 하는 한편, 미술 애호가들의 마음을 움직이려는 시도도 하고 있었다.

헤이그에서 반 고흐는 삼촌 가게에서 잠시 일하며 지형학적인 경치를 그리는 일 외에도 테르스테이호의 관심을 끌 만한 작품을 그리려고 했지만 그에게 겨우 한 점을 10길더에 팔았을 뿐이다. 반 고흐가 창작한 작품은 주제(오래된 도시나 농촌의 경치라기보다 신흥 도시 외곽의 다듬어지지 않은 지형도)가 너무 특이하거나 파격적이었다. 그는 숭배하던 잡지들의 편집실에 결코 접근할 수 없었다. 접근하기 위해 필요했을지도 모르는 런던으로의 이사를 고려하지도 않았다. 자신을 화가라고 생각했지만 뉘에넌에서조차 『삽화로 전하는 런던 뉴스』를 위한 드로잉을 그릴 구상을 했다.LT380, 1884년 가을

그가 화가로서 염두에 두고 있는 시장은 구체적이지 않았다. 네덜란드에서 그는 벨리게나 안트베르펜, 파리에 사는 후원자들을 찾길 희망하면서 도시 거주자들을 위해 농부를 그렸다. 예술품을 취급하고 판매했던 경험 때문에 예술을 상품으로, 그리고 사회적인 지위의 상징으로 소유하는 중류계급 후원자들의 취향을 경멸했다. "나는 대부분의 감식가들이 점점 더 탐닉하는 듯 보이는 평범함에 대해 어깨를 으쓱하며 무시할 뿐이야."LT366, 1885년 봄

반 고흐는 자신의 작품을 이해할 소수의 안목 있는 엘리트를 상상했다. 또 자신의 생각에 공명하는 사람들에게 희망을 갖고 자신이 동경하는 것을 이해시켰다. 뉘에넌에서 그는 편지를 썼다. "그때[1825-1870, 샤를 드 그루가 활약하던 시대]에는 원치 않던 사실주의가 지금은 인기 있어."LT390, 1885년 초 그리고 "개인적으로 나는 도시로 끌려 들어와 이곳에 얽매여 있으나 시골에 대한 퇴색하지 않은 인상을 여전히 갖고 있으며 평생 동안 들판과 농부들에 대해 향수를 느끼는 사람들이

약간은 있다는 확고한 신념을 갖고 있어. 그런 그림 애호가들은 때때로 그림의 진실에 감명을 받으며, 다른 사람들을 불쾌하게 하는 것에 괴로워하지 않아."LT398, 1885년 봄 "지금은 인습의 하수인인 파리 사람들조차 언젠가는 농부 그림의 진가를 인정하게 될 거야."LT410, 1885년 6월

　　반 고흐는 아주 실제적이어서 기존의 제도, 즉 주로 미술상들을 통해 접근해야 한다는 사실을 깨닫고 있었다. 그러나 이 제도는 개편될 필요가 있었다. 안트베르펜에서 그는 불평했다. "가격도, 세상도 모두 개혁되어야 해. 그리고 앞으로는 사람들을 위해 싼 값에 일을 해야할 거야. 일반 미술 애호가들이 점점 더 인색해지고 있는 것 같거든."LT441, 1885-1886년 겨울 안트베르펜에서 그는 미술 거래에서 예상되는 중대한 변화를 낙관적으로 예견했다.LT444

　　반 고흐가 테오에게 애증이 교차하며 일관성 없는 경고를 한 근저에는 화랑에 대한 경멸이 깔려 있었다. 그는 자신의 작품을 팔려고 애쓰지 않는다며 테오를 비난했다. 또 테오에게 미술상으로서 더욱 자신감을 갖으라고, 고용주들과 관계를 끊고 독립적으로 개업하라고, 그리고 때때로 미술상을 완전히 그만두고 화가가 되라고 몰아쳤다. 그러고나서는 테오의 후원으로 유지되는 자신의 수입원을 걱정했다. 테오의 후원금은 1884년 봄에 조정되어 매월 기본 150프랑에서 1888-1889년의 아를에서는 매주 50프랑으로 늘어났다.

　　파리에서의 경험은 반 고흐의 시각을 변화시켰다. 화가 연합과 '남쪽의 화실'을 위한 계획에, 대중에게 이르는 경로로서 테오의 불명확하고 이상적인 역할이 포함되었다. 반 고흐가 테오에게 거는 기대가 클수록 그는 더 많은 애호가에 대한 관심을 공공연하게 드러내지 않았다. 아를에서 보낸 편지에서 그는 말했다. "너에게 보내 줄 30점의 습작 중에서 네가 파리에서 팔 수 있는 작품은 한 점도 없을 거야. ……내가 그리는 것은 예를 들어 브로샤르Brochart의 그림처럼 팔기에 적당하지 않거든. 하지만 그 안에 자연이 있기 때문에 사려는 사람들에게는 팔 수 있을 거야."LT513, 1888년 7월

반 고흐가 그리는 그림 종류를 좋아한 사람들은 너무나 가난해서 그것을 구입할 수 없었을 것이다. 그는 〈요람을 흔드는 여인〉도168을 다색 석판 인쇄화와 농가를 장식했던 에피날 그림images d'Epinal(보주 지방의 에피날에서 기원한 대중적인 판화)에 비유했다. 또 그는 마치 성공이 깨어 있는 예술적인 능력을 쇠퇴시키기라도 할 것처럼 성공에 대한 두려움을 나타내기 시작했다. 그러나 마침내 《앙데팡당》전과 《20인 그룹》전에 작품을 출품했다. 그리고 1888년에는 런던의 화상 설리Sulley와 로리Lori에게 자화상 한 점을, 그리고 1890년에는 안나 보호에게 그림 한 점을 400벨기에 프랑에 팔았다. 그의 작품에 대한 세상의 관심은 점점 커져 가는 데 반해 그는 더욱더 소수의 대중을 위해서 그림을 그렸다. 그가 절반의 창조자 또는 창조적인 미술상이라고 했으며 그의 작품의 궁극적인 가치를 믿어 준 테오를 위해서, 다른 화가들의 작은 동아리를 위해서, 그리고 자기 자신을 위해서.

5

작품을 만들어 내다

한곳에서 다른 곳으로 주거를 옮기는 일은 일반적으로 반 고흐의 작품을 발전시키는 토대가 되어 주었다. 이러한 토대는 헤이그, 드렌터, 뉘에넌, 파리, 생레미, 오베르에서 그린 그의 작품들이 지니는 서로 다른 성격을 이해할 수 있게 한다. 반 고흐는 특정한 주제와 눈에 보이는 상황에 몰입하기 위해, 또는 확신하는 직업적 포부와 더욱더 일체가 되기 위해 작업 환경을 바꾸었다. 작품의 변화는 지리와 그가 습득한 기술과 관계가 있기는 하지만 개인적인 경험을 곧이곧대로 반영하지는 않는다. 이 변화는 그에게 예술적인 취사선택을 하게 해 주고 나아갈 방향에 대해 통찰할 수 있도록 자극을 주는 다양한 문화적 구성물들과 상호작용함으로써 생겨난다.

반 고흐의 그림과 수법은 순조롭게 발전한 것이 아니었으며, 심지어 기법도 안정된 상태와 서툰 상태를 오갔다. 모티프의 변화가 수법상의 새로운 시도와 반드시 동시에 진행된 것은 아니었다. 반 고흐는 끊임없이 연구하고 양식화된 기술의 한계를 의식하며 어색한 부분에서 힘을 얻으려 하고 언제든 계획에 중요하다고 생각한 이미지는 꼭 재연해 내려고 애썼다.

잔존하는 2천여 점의 그림과 드로잉, 판화는 반 고흐의 예술적 성과를 보여 준다. 반 고흐는 자신의 작품을 매우 엄격하게 정의했다. 그는 실물을 보고 그린 습작études과 그림tableaux을 구분할 것을 주장했다. 더 중요한 작품에는 서명을 하고 구체적인 제목을 붙였다. 이런 작품은 나머지 작품들보다 크며, 대체로 많은 변형판이나 복사본이 있다.

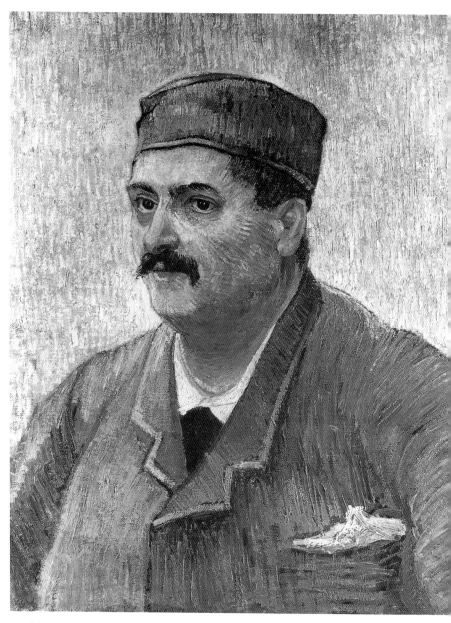

112 〈챙 없는 모자를 쓴 남자의 초상〉, 1887–1888

1881년 10월에 그린 〈낫을 든 젊은이〉(또는 〈낫으로 풀을 베는 소년〉)도113
는 고심하여 제작한 초기의 대형(47×61cm) 작품이다. 이 드로잉은 종
이 위에서 검은 초크와 수채물감이라는 매체를 결합했다. 갈색이 주조
를 이루는 가운데 시험 삼아 부분적으로 색채를 조심스럽게 사용했다.
수채물감은 단순히 애벌칠에만 사용하는 한편, 초크는 윤곽과 평행선,
명암을 나타내기 위해 그물코 모양의 음영을 넣는 방식으로 사용했다.
마른 풀잎과 셔츠 옷감의 주름을 나타내는, 긴장감이 느껴지는 물결
모양의 획을 몇 개 그려 넣어 좀 더 묘사적으로 몸짓을 표현하는 방법
을 탐구했다.

　　전체적인 특징만 개괄적으로 그린 풍경 안에 농사일을 하는 사람
의 모습을 종이 정중앙에 묘사하는 그림은 밀레의 〈들판의 노동〉도88
10점 중에서 낫을 든 농부 그림에서 유래한다. 반 고흐는 자크 라베유
Jacques Laveille의 복제물에서 그것을 베껴 그렸으며 8년 뒤에는 물감으로
같은 인물을 재해석했다. 가로가 긴 〈낫을 든 젊은이〉의 판형은 밀레
의 연작과는 다르다. 밀레의 작품들은 수직 구도로서 대부분 똑바로
서 있는 인물들을 나타냈으며, 허리를 구부린 채 추수하는 사람을 묘
사한 작품조차 연작의 판형에 맞추었다.

　　반 고흐는 밀레와는 달리 농부의 전형이 아니라 구체적인 농사 일
꾼을 묘사했다. 조끼와 셔츠 차림의 이 젊은이는 비록 다른 드로잉에
서는 안 어울리는 '실내용 슬리퍼' 대신 나막신을 신고 있지만, 어쨌든
에턴 시절의 몇몇 드로잉에서 자주 등장한다. 모델에게 개성을 부여하
는 여러 세부들은 반 고흐가 실물을 보고 이 습작을 그렸다는 사실을
증언하지만, 전체적인 자세(이 시기로서는 매우 야심 차게 복잡한 자세)는 납
득하기 어려우며, 특히 다리의 상태는 해부학적으로 보았을 때 문제가
있다. 형태를 희생하면서까지 선 모양의 세부를 강조한 부분은 반 고
흐가 그 부분을 면밀히 관찰했음을 암시한다. 이것은 또한 바르그의
『목탄화 연습』을 보고 그린 누드 습작의 잔재일지도 모르며, 홀바인의
드로잉도114이 갖는 특징이기도 하다. 바르그의 『목탄화 연습』에 등장

하는 누드 습작들은 윤곽을 나타내는 굵은 선으로 인물을 구속하기도 하지만 형태의 입체감을 살리는 대신 내부를 그려 신체의 기하학적인 구조를 나타내는 데 반해, 반 고흐가 선으로 그린 무늬는 그 표면을 침해하는 듯 보인다.

자르고 있는 풀잎은 별문제로 하더라도 풍경은 뒤늦게 추가한 것처럼 보인다. 같은 시기에 그린 쭈그리고 있거나 무릎을 꿇고 있는 인물 드로잉들은 그저 종잇조각에 그린 인물 습작일 뿐이다. 이 그림에서는 환경을 그려 넣어 습작을 작품으로 변모시킨다. 시점이 일관되게 지켜지고 있지는 않지만, 수평선은 시점이 모델만큼 아주 낮다는 사실을 명시한다.

작품에는 서명이 되어 있는데, 왼쪽 아래에 'V'자 모양으로 싹튼 풀은 '빈센트Vincent'의 첫 글자를 그대로 흉내 낸 것으로, 이 작품이 습작품이 아닌 완성작임을 확인해 준다. 모든 결함에도 불구하고 이 드

113 (왼쪽) 〈낫을 든 젊은이(낫으로 풀을 베는 소년)〉, 1881

114 (오른쪽) 〈야코프 메이어르의 딸〉(홀바인의 작품을 본뜸), 1881

로잉에 나타난 치밀한 관찰력이 그림에 생기를 불어넣는다. 관찰자의 시점과 (밀레가 전체적인 특징만 잡아 그린 노동자의 모습과 달리) 있는 그대로 세부에 초점을 맞춰 일일이 묘사한 점은 인물이 노동에 집중하면서 몇 개의 풀잎에 세밀하게 주의를 기울이고 있음을 잘 보여 준다. 이 드로 잉은 반 고흐가 당시에 그린 드로잉 연습에 대한 일종의 은유다.

　헤이그 화파의 그림에서는 전원 그림이 우세했다. 하지만 반 고흐 는 헤이그에서 도시 모티프와 대면했다. 1882년 3월에 그린 〈헤이그의 가스 탱크Gas Tanks in The Hague〉도115 같은 드로잉은 미술 전통에서 따를 만한 선례가 없었다. 팽창하는 도시의 경계에 위치한 지역의 개발되지 않은 황량한 모습을 그리는 데는 삽화조차 도움을 주지 못했다. 가스 탱크는 새로운 주제였다. 한편 좀 더 선례가 많은 도시 장면으로, 1882 년 봄에 그린 〈헤이그의 전당포Pawnshop in The Hague〉도116는 코르 삼촌을 위한 드로잉 〈헤이그의 가스 탱크〉처럼 이전의 네덜란드 그림과 영국

인쇄물의 사실적인 삽화를 종합한다. 전경의 포석에서는 원근법에 맞춰 그린 격자 위에 뻣뻣한 인물들을 배치하고 있지만 인물들이 모두 그럴듯하게 배열되었다고는 볼 수 없다. 가장 가까운 곳에 위치한 두 남자의 몸은 도저히 불가능한 상태로 겹쳐져 있다. 맨 앞쪽 공간에는 아무도 없다. 이 무인지대만큼 거리를 두고 배치된 인물들은 전당포라는 사회적 부산물에 대해서 아무런 언급이 없이 생생한 사건을 묘사해 낸다.

〈헤이그의 전당포〉의 중앙에 움푹 들어간 공간과는 대조적으로 〈헤이그의 가스 탱크〉의 전경은 두 갈래로 갈라진다. 즉 왼쪽 아래 귀퉁이에서부터 오른쪽 대각선 방향으로 뻗어나가는 매우 어둡게 칠해진 도랑과, 전경의 중앙에서 왼쪽과 위쪽으로 경사를 이루는 쐐기 모양의 그림자를 따라 희미하게 이어지는 자국으로 나뉜다. 시선의 움직임은 관찰자에게서 아주 가까운 지점에서 출발하지만, 2점 원근법으로 인해 지평선 위의 명백한 초점에서부터 그림 가장자리 후미진 쪽으로 비껴 후퇴하는데, 이렇게 해서 멀리 떨어진 모티프는 고립된다. 원경의 아주 작은 인물들은 비어 있는 부지 끄트머리에 위치하며, 울타리가 그들을 탱크가 있는 구역과 갈라놓는다.

중앙의 벌판은 약간 비스듬한 직사각형으로 한쪽 모시리는 맨 앞쪽에 있다. 이 판형은 반 고흐의 원근법 습작에서 기원한 것이 분명하며, 아마도 원근법적인 구도를 사용했기 때문에 강조되었을 터인데, 관람자에게 인접한 그림 공간이 주는 직접성과 중앙 공간을 비워 놓은 점에서 한층 두드러진다. 서로 모순되는 끌어당김과 멀리함을 그림에 병치하는 방식은 도시 변두리의 어느 범주에도 넣을 수 없는 지역을 그린 헤이그 시기 드로잉에서 최초로 실현되었다. 반 고흐는 이 기교를 계속 사용하다가 1890년의 마지막 풍경화에서 한층 더 발전시켰다.

〈헤이그의 가스 탱크〉에서는 〈낫을 든 젊은이〉에서보다 색조를 나타내기 위해서 드로잉의 재료를 훨씬 더 많이 사용했다. 초기 헤이그 시기의 드로잉에는 회색에서 검은색까지 명암 범위를 제한한 것이 많

115 〈헤이그의 가스 탱크〉, 1882

116 〈헤이그의 전당포〉, 1882

117 〈눈 속의 광부들〉, 1882

지만 〈헤이그의 가스 탱크〉는 지면 위의 명암을 표현하기 위한 넓은 얼룩에서부터 탱크의 선영線影에 이르기까지 더 광범위한 명암 범위를 사용하고 있다. 줄무늬를 묘사적으로 넣어 슬레이트 울타리를 돋보이게 하고 휘갈긴 선들로 잎이 진 나뭇가지를 표현해 낸다. 흰 종이가 빛 역할을 하기 시작한다. 새와 늘어선 굴뚝에서 나오는 연기 얼룩만으로 하늘을 표현하여 땅을 돋보이게 한다.

　부드러운 분위기를 만드는 전통적인 방식에 역행해서 아주 넓은 자국으로 전경을 스케치하는 한편, 매우 정교하고 사실적인 세부 묘사를 통해 원경을 묘사한다. 세심히 관찰한 것을 축소한 비율에 따라 한 치도 어긋나지 않게 신중히 재현한다. 가장 먼 곳, 즉 말 그대로 소실되어 없어지는 지점이 아니라면 비유적인 의미의 소실점에 가장 '그림 같은' 요소인 조그만 풍차와, 현대 산업과 에너지를 나타내는 가스 탱크를 풍자적으로 나란히 배치하고 있다. 관습에 따라 'V'자 형태로 묘사되어 눈길을 끄는 세 마리 새(반 고흐가 계속해서 하늘에서 살게 하며 그것으로 하늘을 표현한 고안물)의 비상은 전경 왼쪽에서 재료를 짓이겨 마구 칠한 세 부분과 대응된다.

118 (왼쪽) 〈지팡이를 든 독거 남자〉, 1882

119 (위) 〈어부 두상〉, 1883

120 (아래) 〈정부 복권 사무소〉, 1882

반 고흐는 도시도, 농촌도, 그렇다고 해서 교외도 아니며 그 어떤 범주에도 넣을 수 없는 지역에서 살았다. 여기에서 일련의 이미지들을 통해 세상을 보는 화가로서 아직 시각적으로 논리가 서 있지 않은 것들과 타협하려 했다. 반 고흐는 풍경과 지도가 대면하는 지형도의 틈새에 이 위치를 정하려고 했다. 밀어닥치는 산업은 모순적이고 일관성 없는 시각적 관례를 통해 스스로를 불쾌하게도 자연에 중첩시킨다.

반 고흐는 헤이그 시기에 인물 드로잉을 할 때 삽화가 있는 잡지 속 모델들에게 번번이 의지했다. 보통 그는 사회적으로 소외된 사람들을 묘사했다. 구빈원의 노인들, 육체노동자나 농부와 어부같이 일하는 사람들 도117, 가사 일을 하고 가족을 부양하느라 피곤에 절은 노동자계급의 여자들 도21이 바로 그들이다. 인물을 한 사람씩 그린 습작들 도118, 119이 주를 이룬다. 여러 사람을 그린 습작은 주로 신과 그녀의 가족을 모델로 했다. 이 드로잉들에서 남녀의 상호작용을 보여 주는 예는 거의 없다.

가족 그림은 뉘에넌 시기에 조금씩 등장하기 시작하고, 남녀 한 쌍을 그린 것은 파리 시기에 가서야 나타난다. 모델을 고용하는 비용 때문에 그런 묘사를 할 수 없었을지도 모른다. 게다가 이런 주제들은 헤이그 시기의 드로잉을 지배하는 소외되고 고독한 모습과는 거리가 있었다. 한 사람씩 그린 인물이 초상화 범주와 유형학 범주 사이의 간극을 메운다. 모델의 특수성(이 노인, 고생에 찌든 이 여자)이 성격과 직업, 정서 상태를 사실적으로 전달해 준다. 이따금 군상을 그린 드로잉에서는 주로 도시 노동계급의 현장(수프 취사장, 복권 사무소) 도107, 120을 표현하고 때로는 노동자들을 묘사했으며, 쌍을 이루거나 소집단을 이룬 가정의 여자와 아이들을 자주 묘사했다. 몇몇 드로잉은 아이들만 단독으로 묘사했다.

보통 〈신의 앉아 있는 딸Sien's Daughter seated〉 도121이라고 칭하는 드로잉은 실제로는 신의 동생을 묘사한 것일 수도 있다. 묘사한 소녀가 당시 신의 딸아이의 나이인 다섯 살보다 더 커 보이기 때문이다. 가난한

아이들을 그린 많은 그림과 달리 이 드로잉은 유년 시절을 감상적이거나 유약한 모습으로 그리기를 거부한다. 어린 소녀는 긴장하고 앉아서 그림 바깥쪽을 흘끗 보고 있다. 관찰자의 시점은 어른 키 높이에 위치한다. 소녀의 시선은 권위적인 시점을 의식하고 있지만 순종하려는 자세가 아니다. 위생 상태를 보여 주는 듯한 삐죽삐죽한 머리카락 모양이 찡그린 날카로운 옆얼굴과 뻣뻣한 옷 주름, 모나게 구부러진 소매와 팔 모양을 나타낸 윤곽에 그대로 되풀이된다.

배경과 대조적으로 윤곽을 명확히 나타낸 강렬한 실루엣은 반 고흐가 자신이 좋아하는 목판화의 특징들을 흡수했음을 증명한다. 검은색 치마에 긁어 판 서명 역시 마찬가지다. 그러나 석판화 같은 초크의 두꺼운 획은 목판화를 위해 고안된 다양한 홈과 골, 줄무늬보다 이미지를 색조에 의해 더 확실하게 나타낸다.

아이의 소매가 꺾이는 평평한 부분은 연필을 휘갈겨 순식간에 나타낸다. 또 연필은 더 밝은 명암과 색조의 대비까지도 표현한다. 손목

121 〈신의 앉아 있는 딸〉, 1883년 1월

122 〈뉘에넌의 목사관 정원(겨울 정원)〉, 1884

과 손이 평평해지면서 무릎이 된다. 반 고흐는 가장 어두운 지점에서 매체를 아주 강하게 짓눌러서 조직이 거친 종이가 주름이 잡히고 구겨지게 한다.

반 고흐는 아이를 묘사할 때 눈치 없고 서투르며 볼품없는 점을 강조한다. 주먹을 움켜쥐고 있는 자의식이 강한 이 아이. 움푹 들어간 부분에 의해 윤곽을 잠식당하고 있는 이 아이는 가난으로 위축된, 그리고 어른들이 아이들을 표현할 때면 어김없이 부과하는 환상을 제거한 장난꾸러기임을 암시한다.

반 고흐는 1883년 12월에 뉘에넌으로 이사하여 경제적으로 독립하는 데 일시적으로 실패했음을 인정했다. 이것은 또한 더 이상 드렌터를 그림으로 재현할 장소로 생각하지 않는다는 사실을 확인하는 것이었다. 반 고흐는 처음에 그림을 그릴 곳을 찾아서 드렌터로 떠난다

123 〈뉘에넌, 목사관 정원의 연못(물총새)〉, 1884

고 했기 때문이다. 도착하고 얼마 되지 않아서(아마도 날씨가 허락하자마자) 반 고흐는 펜과 잉크로 야심 찬 대형의 풍경 구성을 여러 점 그렸다. 이전에도 펜과 잉크를 사용한 적이 있었지만 이 작품들에서는 새롭게 집중해 정교하게 접근했다. 비교적 단순하고 검은색과 흰색으로만 그리던 헤이그 시기의 드로잉에서 벗어나서 넓은 부분에 그물코 같은 선영을 넣어 더욱 복잡하고 분위기 있는 공간을 만들어 냈다. 그는 '농촌'이라는 주제에 눈을 돌리면서 정확함과 세밀함, 세피아 그림물감을 사용한 채색법, 그리고 들판 그림의 경계를 그릴 때 쓰는 잉크를 칠한 테두리에 대해 알기 위해 17세기 네덜란드 풍경화의 선례들을 되돌아보았다.

드로잉들은 풍경은 물론 농촌 공동체의 모습도 명확하게 나타낸다. 그것들은 주택과 경작지, 교회와 축산 농가들을 묘사한다. 반 고흐

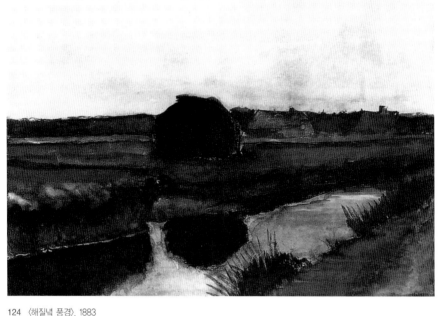

124 〈해질녘 풍경〉, 1883

의 대담한 시각적 표현 형식의 확장을 가장 두드러지게 보여 주는 두 작품은 〈뉘에넌의 목사관 정원〉(이하 〈겨울 정원〉)도122과 〈뉘에넌, 목사관 정원의 연못〉(이하 〈물총새〉)도123으로 모두 1884년 3월에 그려졌다. 중심에서 벗어난 한 점으로 후퇴하는 원근법 형식은 이전에 활용했던 것으로, 〈겨울 정원〉에서는 이 형식을 더욱 기교적으로 실현하고 있다. 여기에서 한 점의 공간 속으로 들어가고 싶은 욕구는 가로지르는 길과 수직의 사람과 초목들의 간섭으로 저지당한다. 나무와 물에 비친 나무 그림자로 인해 매우 수직적인 느낌을 주는 〈물총새〉의 구도는 공간을 고립 지역으로 분해하고 압축시키는데, 이 고립 지역의 바탕은 펜션에 의해 짜여 있으며 수평, 수직의 표면 무늬에 둘러싸여 있다.

그러나 반 고흐는 아직까지는 후기 작품에서 나타나는 평면적인 무늬를 채택하지 않았다. 가까운 둑 위에서 흰색으로 강조한 요소들은

186

앞쪽으로 튀어나와 보인다. 드렌터 시기의 몇몇 풍경화도124는 단순하게 물에 비친 그림자를 고안해 내거나 관람자의 낮은 시점 앞에 커다란 덩어리를 놓아 공간적인 후퇴를 막는다. 뉘에넌 시기의 드로잉인 〈물총새〉에서는 분위기나 원근법(대각선의 길)에 의해 만들어진 후퇴하는 느낌이 일제히 방해받고 중단되며 전환된다.

〈물총새〉에서는 형체를 선별하여 보강하는 정도로 윤곽선을 생략하여 빛과 형태가 서로 침투하게 했기 때문에 정밀한 특징을 희생하지 않고도 베일을 친 것 같은 부드러운 느낌을 자아낸다. 옹이 투성이의 나무 그루터기가 그 예다. 실제로 드리워진 그림자는 없지만, 힘을 흡수하는 헤이그 시기의 드로잉과는 달리 그림에서 빛이 발산되는 것처럼 보인다.

교회의 수평적인 회중석會衆席과 수직적인 뾰족탑(가장 멀리 위치한 구성 요소)은 나무와 지평선이 만들어 내는 직사각형의 공간에 의해 의미심장하게 테가 둘린다. 더 기하학적인 건축물들이 자연물 안에서 공명한다. 그것들은 주제넘지 않게 자연 배경과 조화를 이루는 한편 구별되기도 한다. 반 고흐는 기성 종교를 거부해서 1881년 12월에 아버지와 심각하게 다툰 적이 있다. 풍경 속 교회의 존재는 화해의 몸짓일지도 모르지만, 교회가 멀리 떨어진 곳에서 자연에 둘러싸여 있는 점으로 볼 때 범신론과 타협하는 중이라는 주장이 더 그럴듯해 보인다. 물론 단순히 형식상의 고안일 수도 있다. 반 고흐는 드렌터에 머무는 동안에 칼라일의 『의상 철학Sartor Resartus』1831을 읽었는데 칼라일은 자연을 '신神의 시간의 성육물time-vesture'로 보았다. 이 드로잉에서 기존 종교 질서의 상징인 교회 건물은 자연이라는 더 큰 질서 속으로 흡수된다.

반 고흐는 마우베에게 첫 유화 수업을 받았지만 헤이그에서는 그저 드문드문 그렸다. 사실 헤이그에서 지내는 동안 그가 그린 것은 대개 농촌 정경이나 스헤베닝헌의 바다 풍경이었다. 그는 뛰어난 드로잉화가가 되려는 목표를 향해 전력을 기울이고 있었다. 그의 화가 경력은 1883년 9월에 드렌터로 이사하면서 시작되었다.

초기 뉘에넌 시기의 그림에서는 풍경화 대신 새로운 산업 생산 양식에 위협받는 가내 공업을 묘사했다.도24 베틀에서 베를 짜는 직공들의 그림은 밝은 배경을 바탕으로 베틀 전체와 직공의 흥미 있는 모습을 사실적으로 명료하게 보여 주는 장면에서, 베틀 구조 속에 걸려든 직공과 마치 과업을 수행하는 로봇처럼 표정 없는 얼굴을 보여 주는 아주 답답한 광경으로 발전되었다. 마찬가지로 물감을 다루는 반 고흐의 솜씨도 비교적 두껍게 칠하는 생기 없는 방식에서, 선보다 색채를 강조하고 밝은 부분을 지닌 강렬한 외관으로 바뀌었다.

직공들의 용모는 후에 반 고흐가 뉘에넌에 머무를 때 그린 농부들의 한층 개성 있는 초상도25과 대조된다. 1885년 겨울과 봄에 그는 머리와 어깨까지 묘사한 초상화를 많이 그렸으며 이것들을 하나로 모아 1885년 4월에 〈감자 먹는 사람들〉도125을 탄생시켰다. 화가 경력 초반의 가장 야심 찬 계획인 〈감자 먹는 사람들〉은 총괄적이고 지엽적인 일련의 습작들과 구성 스케치, 그 밖의 예술적 이미지에 대한 기억을 집대성해 화실에서 그린 것이었다. 이러한 과정은 격식을 중시하는 전통에 따른 것으로, 평소 반 고흐가 그림을 그리는 방식과는 다른 것이었다. 반 고흐에게 〈감자 먹는 사람들〉은 화가가 되려는 노력의 정점이었으며, 친구들과 화상들의 실망스러운 반응은 그해 안에 진로를 바꾸게 하는 원인이 되었다. 그렇지만 반 고흐는 계속해서 이 작품을 자신의 최고 작품 중 하나로 생각했으며, 1890년 생레미에서 그린 드로잉들에서도 그 모티프로 되돌아갔다.

〈감자 먹는 사람들〉의 모티프의 본보기는 레옹 레르미트Léon Lhermitte와 샤를 드 그루, 요제프 이스라엘스의 작품에서 제시되곤 한다. 19세기 프랑스와 네덜란드의 작품에서 그런 이미지가 유행한 것은 반 고흐에게 어떠한 전거도 필요하지 않았다는 점을 시사해 준다. 그렇지만 다른 작가들이 그린 농부들의 모습은 저녁 식사를 하기 위해 모여서 푸근한 온기와 흥겨움, 풍요로움을 발산하는 반면에 반 고흐의 〈감자 먹는 사람들〉은 낭만적인 농촌 목가를 불안한 혼란에 빠뜨린다.

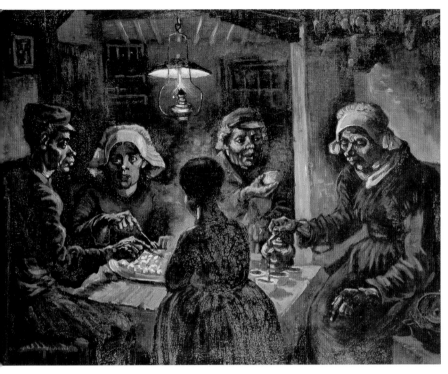

125 〈감자 먹는 사람들〉, 1885

　　도저히 가능할 것 같지 않은 원근법이 농가의 건축 논리를 뒤죽박
죽으로 혼란스럽게 한다. 관찰한 대로 그리기보다 인물을 추가하는 식
으로 그리다 보니 다섯 명의 인물들은 각기 다른 관찰 시점으로 고립
된 채 나타나 있다. 인물들은 서로 주고받는 시선과 몸짓이 없기 때문
에 괴상하고 불안정하게 연결된 집단 안에서 소외된 상태로 있다. 미
련한 얼굴과 뼈마디가 굵은 손이 곧이곧대로 묘사된 농부들의 용모는
감자 접시에 비유된다. 반 고흐가 매우 과시적으로 보여 준 '농부'를
향한 감정이입에도 불구하고 이 농부들은 또 다른 영역에 속한다. 그
림 중앙에서 완고하게 돌아서 있는 아이의 등은 주제의 친밀함에도 불
구하고 감상자가 이 장면에 개입하는 것을 방해한다.

　　아이 위에 있는, 중앙에서 살짝 벗어난 석유 등불은 사람들의 얼

굴에서 돌출된 부위에 황갈색 빛을 드리우고 감자를 번쩍이는 금덩어리로 만들며 불빛이 미치지 못하는 곳에는 녹색이 감도는 푸른빛의 서늘한 그림자를 남긴다. 다른 부분에는 주황색과 초록색을 띄엄띄엄 칠해서 흙으로 만든 것 같은 색을 만들어 낸다. 등불은 감자에서 나는 김을, 아이 주위를 감싸는 분위기 있는 영기靈氣로 바꾸어 놓는다. 그렇지 않았다면 어둠이 이 장면을 거의 깜깜하게 뒤덮어 버렸을 것이다.

위축되지 않고 가까이에서 관찰했으며(너무나 가까워서 둥그렇게 모여 앉은 가족이 공간을 가득 채운다) 그을린 듯이 우중충한 짙은 갈색을 사용해 곧이곧대로 그린 데서 비롯된 추함은 반 고흐 자신도 인정한 것으로, 인물들을 실제로 존재하는 것처럼 보이게 한다. 이때 인물들의 해부학적 구조와 공간의 단절감이 일반화를 방해한다. 그림물감 역시 강렬한 현장감을 만들어 낸다. 반 고흐는 습작 과정에서 유연한 물감 사용법을 몸에 익혀 부피와 입체감을 표현할 수 있었다.

반 고흐는 〈감자 먹는 사람들〉을 결코 객관적으로 묘사하려고 생각하지 않았으며, 농부의 삶을 바라보는 자신의 중산계급적인 생각을 표현하려고 했다. "나는 램프 불빛 아래에서 감자를 먹고 있는 사람들이 바로 그 접시에 집어넣은 손으로 땅을 팠다는 사실을 강조하려 했어. 따라서 이 그림은 육체노동과 그들이 음식을 얼마나 정직하게 벌었는지에 관해 말해 주지."LT370

능숙하지 못한 기술, 확실히 서투른 솜씨가 19세기 농부들의 초상에서 볼 수 있는 회화의 관용적 표현과 일치하지 않는 일종의 정직함을 만들어 낸다. 작품을 이치에 맞게 그리는 데 실패했기 때문에 오히려 감상자들이 작품을 한 번 더 바라보게 한다. 반 고흐가 모델들처럼 살려고 시도했으며, 또한 모델들과 함께 살려고 시도했음에도 (그리고 마치 실제로 모델들 바로 뒤에 있었던 것처럼 그들을 그렸음에도) 불구하고, 반 고흐와 그들이 다르다는 사실(그가 그들과 일체가 되는 데 실패한 것)이 그림의 모순에서 비롯된 혼란을 통해 표현된다.

안트베르펜의 도시 거주자들을 그린 그림은 뒤에넌 농부들을 그

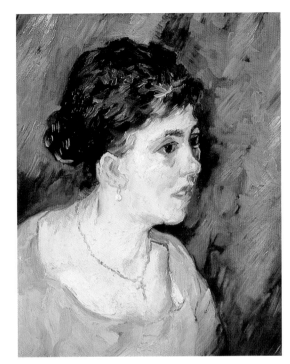

126 (오른쪽) 〈푸른 옷을 입은 여인의 초상〉, 1885

127 (아래) 〈펼쳐진 성서, 꺼진 촛불 그리고 소설책〉, 1885

린 이런 그림과 그 다음 여름에 그린 농부들의 초상화와 농사일을 하는 모습을 그린 작품들과는 대조적이다. 거기서는 타협하지 않고 객관적으로 제시한 양심적인 추함이 전달하는 '다름'이 보이지 않는다. 1885년 12월로 연대를 추정하는 〈푸른 옷을 입은 여인의 초상Portrait of a Woman in Blue〉도126은 입체감을 나타내려는 의지가 덜하지만 생기 넘치는 투명한 피부 색조와 선보다 색채를 강조한 한층 화려한 수법이 관례와 결합해 모델에게 친밀감을 더한다. 들라크루아에 관한 책을 읽고 훈련된 눈을 통해 루벤스를 본 것이 필시 새로운 빛깔의 그림물감과 수법을 사용하도록 했을 것이다. 개괄적으로 표현했으며 그다지 날카롭지 않게 응시하면서 살짝 고개를 돌린 모습이 한층 더 안정적인 초상화 규칙을 따르고 있다.

안트베르펜으로 떠나기 전에, 반 고흐는 1885년 10월에 그린 〈펼쳐진 성서, 꺼진 촛불 그리고 소설책Open Bible, Extinguished Candle and Novel〉도127이라는 정물화에서 더욱 일관성 있고 개인적인 견해를 표명했다. 뚜렷한 원근법에 따라 그린 성서는 공간적인 배치를 볼 때 필요 이상으로 가파르게 물러나 보인다. 반대로, 모서리 윤곽이 상당히 불명료하게 그려졌으며 납작한 평행사변형 모양을 하고 있는 소설책은 탁자 윗면에 채 밀착되지도 않았다. 두 권의 책은 서로 엇갈리는 대각선 방향으로 놓여 있지만, 촛대와 평행을 이루는, 성서의 수직 걸쇠는 안정된 수직선을 만든다. 아래쪽 걸쇠는 탁자 위에 누워 있어 뒤로 물러나 보이는 그림 공간 안에서 그 짝과 직각을 이룬다.

탁자의 오른쪽 후방은 알 수 없는 이유로 어둠에 싸여 있다. 성서는 그저 분명하지 않은 희미한 그림자를 드리울 뿐인 반면에 소설책의 그림자는 테이블보 위에서 뚜렷하고 상당히 기묘한 형태를 띤다. 그림의 흐름은 테이블보가 소설책과 그 그림자의 방향으로 손가락 모양의 주름을 만드는 맨 오른쪽에서 모이고, 소설책의 위쪽 모서리는 직각을 이루는 성서의 아래쪽 모서리와 대치한다. 촛대와 성서 걸쇠는 공간의 유동적인 흐름을 수정하며 후퇴하는 공간에 저항하면서 그림의 외관을

128 〈파리 사람의 소설〉, 1888

유지한다.

　부드럽게 칠한 배경과는 별도로 기름기 많은 물감은 화가 특유의 색채의 변화 속에서 진동한다. 그것은 단숨에 그린 듯 신선하다. 조금씩 칠한 색들이 다양한 갈색을 배경으로 확연히 도드라진다. 성서 본문은 옥색, 주황색, 노란색, 그리고 적황색으로 밝게 칠하고 노란색 소설책은 대부분 그늘 속에 놓여 있는데도 빛을 발한다. 광을 낸 청동빛 색을 조금씩 찍어 촛대와 성서 걸쇠에서 가장 밝은 부분을 표현한다. 후기 작품에 비추어 보면 채색이 마치 주저하는 듯 분명하지 않아 보일지도 모르지만, 이것은 반 고흐가 색의 이치를 새롭게 자각했음을 보여 주는 초기 성과다. 이 그림은 테오가 말로 전한 인상주의에 대한 화답으로, 반 고흐는 책으로 이해한 들라크루아의 색을 숙달하고 확대해서 인상주의를 옮겨 보려고 시도했다.

　책을 그린 정물은 파리와 아를 시기의 몇몇 그림에서 되풀이된다. 어떤 그림에서는 책이 모든 모티프를 차지한다.도128 다른 그림에서는, 예를 들어 석고로 된 여성 토르소 소상小像과 나란히 놓인다. 〈펼쳐진

성서, 꺼진 촛불 그리고 소설책〉에서는 하나는 펼쳐지고 다른 하나는 덮인 두 책의 비율과 방향, 원근법, 대비적인 배치를 강조한다. 성서의 장章에 쓰인 표제는 프랑스어인데, 이 언어는 노란 장정의 작은 소설책인 에밀 졸라의 『삶의 기쁨*La Joie de vivre*』과 시각적인 대비를 만들어 낸다. 프랑스 사실주의와 자연주의 작가들의 소설책을 좋아했던 반 고흐는 성직자였던 아버지가 생존해 있을 때는 그와 다툴 수밖에 없었다. 성서는 반 고흐의 아버지에게 속하는 것으로 생각되곤 했지만, 만일 그렇다면 성서는 네덜란드어로 되어 있어야 하지 않을까? 성서가 반 고흐 목사를 개인적으로 언급하는 것일 수도 있지만 그것은 또한 빈센트 반 고흐의 이전 소명을 암시하기도 한다.

졸라는 단순히 반 고흐가 가장 좋아한 작가였던 것이 아니었다. 졸라의 소설은 정확한 표준 파리어로 쓰였고, 반 고흐가 파리로 이주할 생각을 한 시기는 1885년 10월이었다. 물론 꺼진 촛불은 오랫동안 죽어야 할 운명이나 죽음을 의미해 왔다. 확실히 시간이 촛불을 끈 것으로 해석되며, 그것을 배경으로 소설이 빛을 발하는 듯 보인다. 그러나 병치가 단지 과거와 현재, 오래된 것과 새로운 것을 대조하는 것만은 아니다. 성서의 본문은 대중적인 성공을 거두지 못한 데 대한 반 고흐의 합리화를 내비치기 때문이다. 육중한 성서는 하느님의 종이 멸시당하고 버림받을 것을 예언하는 「이사야서」 53장을 펼친 상태다.

정물화의 검소한 품목들은 단순한 의미와 상징적으로 일치하지 않으며 서로 대비되고 계속 변하면서 다양한 해석을 가능하게 한다. 반 고흐의 개인적인 상황을 파악하면 그림의 특정한 독법에 우선권을 부여할 수 있을지는 모르지만 그렇다고 해서 모호함이 일시에 해결되는 것은 아니다.

1886년 파리에서 반 고흐가 색채를 더욱 새롭게 사용한 사례들을 접한 뒤로 색조의 명징성과 강렬함이 더욱 분명해졌지만, 〈펼쳐진 성서, 꺼진 촛불 그리고 소설책〉에서 실험적으로 사용한 주황-노랑, 옥색-파랑의 상호보완적인 짝짓기는 이후에 선호하는 색의 화음으로 남

129 〈파리, 세 바타유 레스토랑의 창문〉, 1887

였다. 1887년 2월과 3월에 초크와 잉크로 그린 드로잉 〈파리, 세 바타유 레스토랑의 창문Window at the Restaurant Chez Bataille in Paris〉도129에서는 대조되는 색을 섞어서 만든 갈색 액체를 바르지 않는다. 초크를 사용해 딱딱한 느낌을 주는 끊어진 필법은 마르지 않은 두 색깔의 물감이 뒤섞인 우중충한 결과물을 자연스럽게 에워싼다. 그려진 표시들 사이로

엿보이는 공간은 종이 바탕으로 전체적인 분위기를 만들어 내도록 한다. 안쪽이 바깥쪽보다 넓은, 나팔꽃 모양의 창구멍에 그려진 방사형 선들은 안으로 들어오는 햇빛을 암시하는 한편 원근법적으로 후퇴하는 듯한 느낌도 준다. 빛의 효과를 과장하기 위해서 부분적으로 칠한 색채는 철저하게 조절된다. 밝은 외부와 대비를 이루는 어두컴컴한 푸른색 내벽에는 거미줄 모양으로 더욱 조밀하게 그린 주된 색조에 주황색 획들이 조금씩 칠해져 있다. 의자와 전경의 탁자에 사용된 주황색 물감은 창문 밖으로 조금 보이는 주황색 덧문과, 푸른색 안에서 약간 구분되도록 금빛으로 칠해진 거리와 연결된다.

단순히 색을 교체하는 것이 내부와 외부를 구별하고 속이는 하나의 공간적인 장치 역할을 충분히 하고 있다. 이 관례와는 대조적으로, 원근법에 따라 그린 것으로 보이는 대각선들이 탁자 모서리에서 바깥쪽 길을 향해 벌어진 창구멍을 통해 앞뒤로 갈지자를 그리며 나아간다. 종이와 비례하는 직사각형 창문이 벽을 단단히 잡고 있다. 깊숙이 끼워 넣은 창문의 조망이 관람자의 위치를 왼쪽으로 이동시키지만, 그리다가 뭉개서 어렴풋하게 남은 자취를 통해서 원래 시점이 중앙에 있었음을 알 수 있다. 화면에 나타나는 모호함은 벽과 종이 표면을 어딘지 모르게 구분하기 애매하게 만드는 한편, 벽면은 내부와 외부 공간이 계속 이어지는 것을 차단한다.

거리의 조그만 두 인물들은 마주치지 않으려고 외면하는 것처럼 보인다. 레스토랑 안에는 아무도 없지만 유령 같은 외투와 모자가 벽에 붙어 있으며 탁자에서 뒤로 빼 놓은 빈 의자는 확실한 부재를 통해 인간의 존재를 나타낸다. 외투와 의자는 동일인의 자취일까? 어쩌면 화가 자신?

몇몇 초기 드로잉에서 반 고흐는 창문으로 보이는 경치라는 장치를 써서 내부와 외부 공간을 대비시켰다. 흔히 역광 효과를 이용해 차단된 공간 안의 인물을 실루엣으로 나타냈다. 네덜란드의 실내 그림 전통과 연관된 초기의 정경은 방과 거기서 사는 사람들에게 초점을 맞

추었다. 파리 시기의 이 작품은 형이상학적·심리적 긴장감으로 공명한다. 〈파리, 세 바타유 레스토랑의 창문〉과 그보다 조금 뒤에 그린 파리의 카페 장면인 〈압생트 술병과 유리 물병*Glass of Absinthe and a Carafe*〉 1887년 봄에서 실내는 더 어두워지고 벽은 관람자 가까이에 차폐물을 형성해 바깥 세계를 일부만 불연속적으로 인식하게 한다.

드로잉은 기본적으로 색을 규정하는 수단으로 보인다. 펜과 잉크로 보강한 부분을 제외하면 자국은 대부분 묘사적이지 않다. 줄무늬와 선영을 엄밀히 그려 넣지는 않았지만, 점묘주의 화법과 같은 효과가 난다. 드로잉 화가로서 보여 준 기량은 뉘에넌 시기의 드로잉보다 훨씬 더 평범해 보인다. 일부 자국의 방향으로 면을 표현하려고 하지만, 같은 시기에 툴루즈로트레크가 카페 내부를 그린 파스텔화 〈빈센트 반 고흐의 초상*Portrait of Vincent van Gogh*〉도130과 비교할 때 상당히 눈에 거슬리는 서툰 방식이다. 새로운 것을 받아들이면 어떤 부분에서는 솜씨가 후퇴하는 듯 보이는 등 작품의 각 국면이 고르게 발전하지 않는 이유 중 하나는 반 고흐가 독학을 했기 때문인지도 모른다.

130 앙리 드
툴루즈로트레크,
〈빈센트 반 고흐의
초상〉, 1887

131 〈몽마르트르 언덕의 채석장 부근〉, 1886

　　반 고흐가 파리 시기 초기에 그린 '도시 풍경화'는 헤이그 시기의
드로잉에서 탐구했던 영역인 도시화의 변두리를 나타낸다. 1886년 가을
에 그린 〈몽마르트르 언덕의 채석장 부근 Hill of Montmartre with a Quarry〉도131은
채석장의 해자 저 멀리에 초록빛 들판과 풍차를 배치한다. 추측컨대
채석장에서는 도시의 건축자재를 캐는 중일 것이다. 1887년 봄에 반
고흐는 교외의 넓은 가로수 길을 그렸으며, 그해 여름에는 장벽 바로
밖에서 도시를 몇 차례 묘사하고 점점 더 산업화해 가는 아스니에르의
교외를 주위 들판에서 바라보았다. 1887년 봄, 여름에 그린 〈아스니에
르 근처의 센 강을 따라서 난 도로 Road along the Seine near Asnières〉도133 같은
광대한 풍경화에서 나타났던, 멀리서도 여전히 보이는 굴뚝과 그 밖의
잠식해 오는 도시의 징후가 1887년 여름의 〈종다리가 있는 밀밭
Wheatfield with a Lark〉도134에서는 사라진다.

132 〈까마귀가 있는 밀밭〉(부분), 1890
133 〈아스니에르 근처의 센 강을 따라서 난 도로〉, 1887

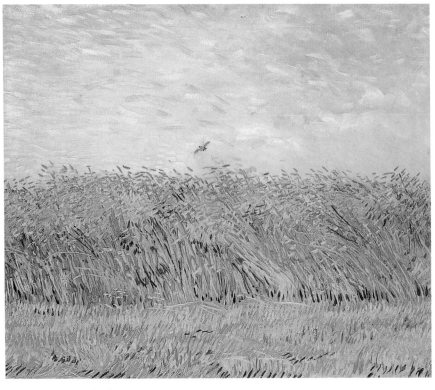

134 〈종다리가 있는 밀밭〉, 1887

135 **클로드 모네**, 〈아르장퇴유의 센 강〉, 1873

그러나 가깝고 낮은 시점에서 본 곡식들은 목가적이지 않은 존재의 징후를 보이지 않게 일부러 막는 장벽처럼 보인다. 전경의 그루터기와 밀밭이 그림의 반을 점유한다. 낟알을 스치듯 날아가는 새는 훨씬 더 깊은 공간에 애매하게 위치한다. 19세기의 여러 풍경 그림(그중에서 특히 도비니와 밀레의 작품)에 대한 기억을 담고 있는 이 모티프는 반 고흐의 중요한 작품으로 남았다. 파리 시기의 〈종다리가 있는 밀밭〉에서 종다리는 자연으로 자유롭게 나아가라고 제안한다. 반 고흐는 1890년 7월에 〈까마귀가 있는 밀밭*The Crows in the Wheatfields*〉도132에서 이 이미지를 재구성했다. 거기서는 밀밭을 통과하거나 돌아서 갈라져 나오는 길들이 어떤 한 통로를 제시하지 않으며, 높은 시점은 새들을 땅과 하늘 위에서 정지해 있는 방해물로 묘사한다.

1887년 여름이 되면 반 고흐는 드로잉으로 점점 더 명확하게 표현할 수 있게 되었으며, 자신만의 사실적인 묘사 전달 수단 속에서 신인상주의와 인상주의를 흡수했다. 반 고흐는 1887년 봄과 여름에는 〈아스니에르의 공원 안 인물들*Figures in a Park at Asnières*〉도167에서 신인상주의 제작법을 엄격하게 참조했지만, 〈종다리가 있는 밀밭〉도134에서는 자유롭게 붓질을 해 인상주의를 변형한 듯하다. 〈종다리가 있는 밀밭〉을 모네의 〈아르장퇴유의 센 강〉도135과 비교하면, 반 고흐의 그림에서 대상이라는 구체적인 존재가 물감과 더욱 공명하는 것이 분명하다. 모네가 점으로 얼룩지게 한 필치가 아무리 질감을 나타낸다고 해도 대상은 캔버스 표면 위의 자국이 만드는 정취 속으로 용해되는 것처럼 보인다. 반 고흐의 모티프가 묘사적인 질감과 수법을 일치시키게끔 했을 수도 있다. 물감을 칠하는 수법은 텁수룩한 그루터기와 미풍에 휩쓸린 밀, 점묘법으로 그린 낟알과 하나가 된다.

〈종다리가 있는 밀밭〉의 캔버스 가장자리 부근의 붓자국 사이로 담갈색 초벌칠을 한 바탕이 보이는데, 밝은 색의 화포는 하늘에서 가로로 된 반점들을 스쳐 지나가는, 그리고 그 아래에서 좀 더 두껍고 빽빽하고 과하게 물감을 칠한 선명한 색조를 보강해 준다. 낟알 사이의

초록색 대와 푸른 하늘, 밀대와 뒤섞인 붉은 양귀비는 분광된 색들처럼 보이지만, 전경의 그루터기에 나타나는 부드러운 연보라색과 황토색은 인상주의와 신인상주의 화가들이 사용하는 물감 중 별로 두드러지지 않는 색으로, 반 고흐가 일종의 색 화음으로 배합해 후기에 자주 사용한 색들이다.

1887년 가을과 겨울에 반 고흐는 색채가 형태를 직접 나타낼 수 있는 가능성을 계속 확대해 나갔다. 1887년 가을에 그린 정물화 〈레몬, 배, 사과, 포도, 그리고 오렌지 한 개*Lemons, Pears, Apples, Grapes and an Orange*〉도136는 색을 입힌 실과 매듭으로 수놓은 치밀한 자수처럼 보인다. 이 비범한 그림은 거의 단색으로 보이는 대신에 질감이 표면을 끊임없이 진동시키고 요동하는 과일 더미의 윤곽선을 알려 준다.

그림의 표면은 연어 살빛 주황색에서부터 올리브색까지 노란색에서 나올 수 있는 거의 모든 색으로 칠해져 눈이 부시다. 안료들이 색을 탈색하여 강렬한 빛을 발하는 느낌이 들어 마치 빛을 손으로 만질 수 있는 물질로 내보내는 듯하다. 심지어 파란색, 청록색, 분홍색, 빨간색의 분절된 반점들마저 임시로 명예의 노란색을 수여받은 듯 보인다. 아를과 생레미에서 반 고흐는 가끔 풍경 속 하늘에 태양을 그렸다. 그 광휘가 똑같이 눈부신 느낌을 불러일으키지는 않을지라도, 그 후에 마찬가지로 단색조로 그린 〈해바라기〉가 그렇듯이 농익은 과일은 태양의 에너지를 의미하는 듯 보인다.

겹쳐진 과일과 전경의 헝겊 주름은 공간을 후퇴시키려 하지만 그려진 표면은 뒤로 젖혀지기를 거부한다. 그리고 성상화처럼 액자 정중앙에 자리한 모티프는 물감 표면에, 덜 마른 상태에서 바림해 캔버스의 짜임을 드러내는 바로 그 거죽에 들러붙어 있는 것같이 보인다. 직물 무늬를 그려 넣은 액자는 구체적인 그림과 흩어져 사라지는 빛의 환영 사이에서 긴장을 유지한다. 액자의 주황색이 진하면 진할수록, 그리고 경사를 이루는 테두리의 초록빛 색조가 진하면 진할수록 그림 본래의 선명도를 높이는 한편 그 에너지를 안으로 쌓는다.

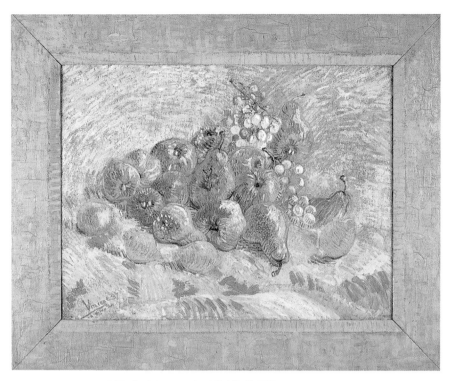

136 〈레몬, 배, 사과, 포도, 그리고 오렌지 한 개〉, 1887

　　일찍이 쇠라가 테두리와 액자에 그림을 그려 그 둘의 색깔이 안쪽
그림의 인접한 색조를 더욱 도드라지게 했다. 반 고흐는 1887년 여름
과 가을에 일본 판화를 자기 식으로 해석한 그림에다 테두리를 보완했
으며, 겨울에는 초상화 〈이탈리아 여인〉도84의 두 면 테두리에 술장식
같은 띠를 그려 넣었다. 1887-1888년 겨울에는 〈탕기 아저씨 초상〉 배
경에 있는 일본 판화들 사이에 정물화를 그려 넣었는데, 이 정물화의
액자에 칠을 했다. 반 고흐는 〈레몬, 배, 사과, 포도, 그리고 오렌지 한
개〉에 서명을 해서 그것을 테오에게 헌정했다. 불행히도 그의 동생과
관계된 의미를 밝혀 줄 기록이 전혀 존재하지 않지만 테오의 지원을
힘의 원천으로 생각한 것일지도 모른다.

　　1889년, 생레미에 가서야 반 고흐는 선이 끊기지 않고 움직이는

그림을 다시 그렸다. 그는 더욱 통제된 특화 수단으로 자국을 그리는 발전 단계의 표현 수단을 개척했다. 1887-1888년 겨울의 〈챙 없는 모자를 쓴 남자의 초상〉도112과 1888년 초의 〈이젤 앞의 자화상〉도9은 파란색과 중화한 흰색 혼합물로 색채를 가라앉힌다. 그림 안에서 분명히 구분되는 물체와 표면을 서로 다른 질감으로 나타내고 있다. 질감과는 대조적으로 클루아조니슴의 조짐이 엿보이는 선이 옷 가장자리와 팔레트의 윤곽을 보강하거나 얼굴의 특징을 잡아낸다.

훗날 1888년 아를에서의 반 고흐는 시끌벅적한 파리 미술계와 더 이상 경쟁할 필요가 없었다. 그는 이상적인 세계를 찾아 파리를 버렸다. 그는 아를까지 미친 도시 확장 현상을 무시하지는 않았지만 농사 재배와 풍요, 추수를 다루는 풍경화에 아주 적절한 몇몇 모티프들을

137 〈크로 평야의 추수(푸른 수레)〉, 1888

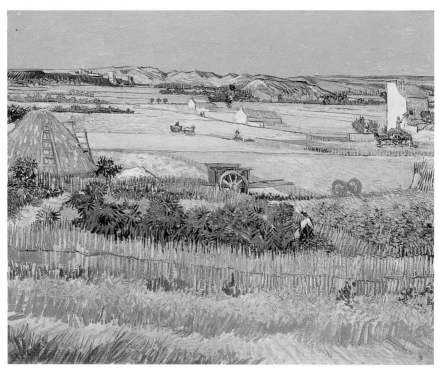

발견했다. 더 이상 경쟁심 강한 화가 진영의 직접적인 압박을 받지 않아도 되자 그는 그림에서 더욱 자신감을 갖고 공간과 색채, 드로잉을 종합적으로 다루었다. 그는 아직 신화적인 '일본'을 탐구하려는 환상에서 깨어나지 않았으며 그가 표현하는 자연은 '자연스러운' 질서를 보여 주는 모습으로 제시되었다.

1888년 6월의 〈크로 평야의 추수(푸른 수레)Harvest at La Crau (Blue Cart)〉 도137는 대형 캔버스(30호: 73×92cm)에 그린 파노라마식 풍경 판형이다. 전경의 대각선(울타리와 소로)은 왼쪽에서 오른쪽으로 내리막을 이룬다. 원경의 높은 지평선은 보랏빛이 도는 파란색 구릉으로 후퇴하는 느낌을 억제한다. 전경과 원경의 경계 사이에서 연속하면서 교차하는 과수원과 들판의 경계는 원근법으로 그린 그림을 구획한다. 불규칙하기는 해도 풍경은 확실하게 경계를 한정한다. 감청색 선이 들판과 건물들, 수레에 테를 두르며 형상들의 개별성을 강화한다. 그림 정중앙에 효과적으로 위치한 푸른 수레의 방사형 살이 달린 바퀴는 그 장면을 단단히 고정한다.

한정된 들판을 면밀히 배열하여 공간이 후퇴하는 느낌을 유도하지만 가로의 확장은 좀 더 불명확하게 억제된다. 건초 가리, 파란 울타리, 건초 헛간 같은 요소들은 끄트머리에 있는데 그 사이를 들판의 줄무늬들이 슬그머니 비집고 들어간다. 이것은 시선을 사로잡기 위해 제한과 확장의 균형을 맞춰 지면을 면밀히 구획한 측량된 경치다. 산재해 있는 여러 요소들(작은 인물들, 파란 수레, 건초 가리, 주황색 차대, 농가 건물들)은 시각적인 초점으로, 또 인간과 자연 사이의 생산적인 관계를 나타내는 기호로 이바지한다.

〈전경에 붓꽃이 있는 아를의 경치(원경에 아를이 보이는 붓꽃 벌판)View of Arles with Irises in the Foreground(Field with Irises, Arles in the Background)〉도138는 뒤쪽 지평선 위의 마을을 쐐기 모양으로 채색해 〈크로 평야의 추수〉의 질서 정연한 배열을 단순화했다. 지평선은 높지만 시점은 비교적 낮아서 황록색 곡식을 배경으로 전경의 붓꽃을 면밀히 음미할 수 있게 한다. 드

로잉 〈몽마주르에서 본 크로 평야〉도44는 땅을 둘러볼 수 있도록 동일한 판형을 유지하고 있지만 전경을 조망할 수 있는 거리만큼 관람자를 떼어 놓는다. 이 드로잉에서는 하늘을 나타내는 흰 종이가 후퇴를 막는다. 들판은 멀리서 조밀하게 줄어든다. 평평한 크로 평야는 반 고흐에게 네덜란드 회화를 떠올리게 했다. 그는 선배들의 지형학적인 전달 수단을 얼마간 이어받은 한편, 자신만의 독특한 드로잉 표현 수단을 개발하고 있었다.

아주 다른 드로잉 〈 '노란 집' 맞은편의 공원〉(아를의 공원A Park in Arles)도139에서는 묘사적인 자국을 한층 더 사실적으로 정확히 그렸는데, 이 자국은 이파리의 형태까지 다르게 나타냈다. 머리 위의 죽은 나뭇가지는 음울한 분위기를 전할 뿐 아니라 일찍이 반 고흐가 뉘에넌에서 그린 많은 풍경 드로잉에서 선호한 잎이 진 가지의 형태를 떠올리게 한다.

고갱의 방문에 필요한 돈을 마련하려고 그린, 몽마주르에서 내려다 본 크로 평야의 모습을 담은 다섯 점의 대형 드로잉에서 펜 자국은

138 〈전경에 붓꽃이 있는 아를의 경치〉, 1888

139 〈'노란 집' 맞은편의 공원〉, 1888

물리적인 질감을 나타내는 한편, 상황에 좌우되는 다양한 채색과 공간적인 배치를 함축한다. 연한 연필로 밑그림을 그린 구도는 갈색과 검은색 잉크로 채워지는데 검정색을 마지막에 그린 것이 분명하다. 파란수레로 말할 것 같으면 사소한 것(여기에서는 길을 그린 후 조그만 한 쌍을 추가하였다)이지만 풍경의 중간을 고정시켜 준다. 크로 평야 드로잉처럼 〈전경에 붓꽃이 있는 아를의 경치〉는 사실상 표면 전체에서 질감을 나타내는 반면, 〈크로 평야의 추수〉는 질감을 나타낸 자국과 좀 더 매끄러운 색 조각들을 대비시킨다.

　생트마리드라메르를 방문하고 제작한 〈생트마리드라메르 해안의 배들〉도140은 바다 경치를 인상적으로 표현한 그림으로, 여기서는 형상을 한층 더 클루아조니슴적으로 처리했다. 바닷가에서 끌어올려진 세척의 배는 서기 45년에 프로방스를 개종시키기 위해서 성경의 세 마리아가 도착한 일을 해마다 축하하는 그 지방의 민간 전승을 암시하는지도 모른다. 중앙의 배 이름은 '아미티에'amitié(우정)다. 배는 일본 판화를 암시하는 분광색으로 평평하게 칠해졌지만, 짧게 끊긴 제3색(빨강·

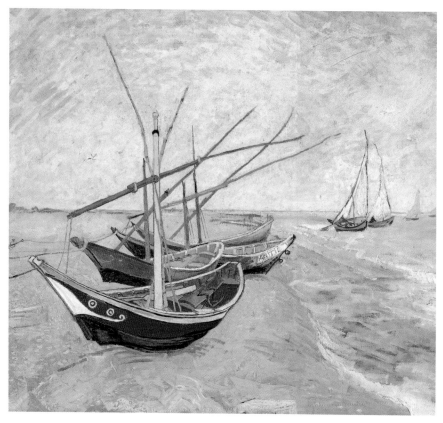

140 〈생트마리드라메르 해안의 배들〉, 1888

노랑·파랑으로 이루어진 삼원색 중 두 가지 색을 섞어서 만든 제2색에 다시 다른 제2
색을 혼합해서 만드는 색. 삼차색이라고도 한다-옮긴이 주)으로 선보다 색채를
훨씬 더 강조한 모래와 바다, 하늘은 순환하고 소용돌이친다. 이처럼
조형적 다양성과 색채를 강조한 패기는 반 고흐의 후기 그림에서 흔치
않았지만 또 다른 생트마리드라메르 해안 풍경과 〈쟁기로 간 들판
Ploughed Fields〉도141의 긴장되고 격동적인 표면에서는 찾아볼 수 있다.

　　대각선으로 갈라지는 길들이 초기의 풍경화 판형을 상기시키고
말기의 〈까마귀가 있는 밀밭〉도132을 예감하게 하는 〈쟁기로 간 들판〉
의 전경 색조는 옅은 토양의 밝은 다갈색과 황록색이다. 〈크로 평야의

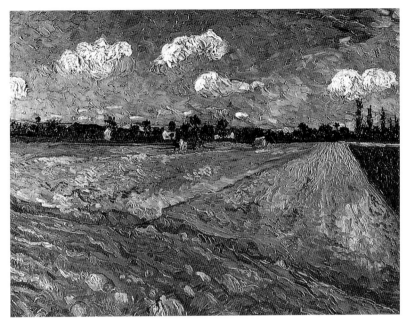

141 〈쟁기로 간 들판〉, 1888

142 〈크로 평야의 복숭아꽃〉, 1889

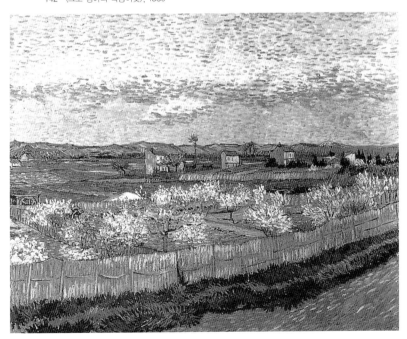

추수〉도137는 더 명확한 초록색, 파란색, 주황색 색조를 담자색, 황토색과 대조시켜 후자의 색을 강조한다. 반 고흐가 아를 시기에 그린 많은 작품들은 채색에서의 정교함이 부족한 반면, 대담하고 강렬한 색들로 모티프에 다듬어지지 않은 긴장감을 자아낸다. 이는 아를의 빛과 기후에 대한 반 고흐의 정서적인 반응과 유사하다.

아를 시기의 말엽에 반 고흐는 〈크로 평야의 추수〉 속 건초 헛간 오른쪽으로 시야를 옮겨 〈크로 평야의 복숭아꽃〉도142을 그리기 위해 다시 그 장소를 찾았다. 이 그림을 그리기 위해 그가 원근법적 구성을 사용했든 안 했든 간에, 두 작품을 비교하면 연속되는 파노라마를 통해 만들 수 있는 두 가지 구성이 드러난다. 나중에 그린 작품에서는 길로 인해 시선이 오른쪽 위로 쏠리며 그 길이 만드는 쐐기 모양의 형태가 시각적인 접근을 방해한다. 울타리와 복숭아나무, 가옥들은 모두 원경의 구릉으로 후퇴하는 흐름을 차단한다. 낮은 지평선 역시 후퇴를 막는 한편, 질감을 살려 작은 반점을 찍은 듯 그린 하늘은 풍경 위를 무겁게 짓누른다. 조그만 사람들의 모습을 거의 알아볼 수 없게 그린 모자이크 같은 필치의 자국이 그림을 구성한다. 한때 매우 두드러졌던 파란 수레는 왼쪽 가장자리로 밀려났다. 반 고흐는 곧 아를을 떠났다. 남쪽의 꿈은 실패했다. 이 풍경화는 신선하고 섬광을 발하지만 땅과 인간이라는 존재를 조화롭게 통합하지 않는다. 풍경 안을 두루 살피며 소유권을 주장하는 시선을 나타내지도 않는다.

〈크로 평야의 복숭아꽃〉은 지난봄 아를에 도착한 직후 수적으로 우위를 점하던 풍경화 주제인 '꽃이 핀 과수원' 모티프로 되돌아간 몇 점의 유화 중 하나였다. 〈꽃이 핀 과수원, 원경의 아를*Orchard in Blossom, Arles in the Background*〉도143은 인상주의와 신인상주의에서 유래한, 점을 찍어 묘사하고 바둑판무늬로 배열하는 수법과 사뭇 다르다. 반 고흐가 파리에서 경험한 일본 판화의 또 다른 영향을 보여 준다. 꼭 일본 판화를 우선적으로 떠올리지 않더라도 일찍이 그가 일본 판화를 보고 나서 그린 그림을 떠올리게 하는 평면적인 담자색 나무들은 클루아조니슴

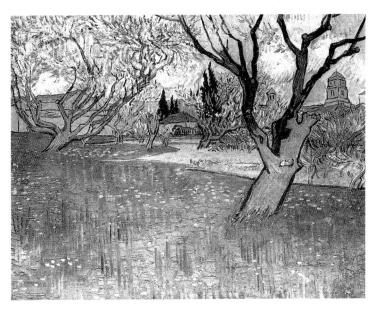

143 〈꽃이 핀 과수원, 원경의 아를〉, 1889년 4월

식 파란 테두리로 모난 윤곽을 표현한다.

　넓은 면적의 초록 풀은 이리저리 얽혀 있고 화면은 뿔뿔이 흩뿌린 주황색과 노란색의 점과 선으로 뒤덮인다. 낮은 시점은 하늘을 배경으로 꽃이 핀 나뭇가지들을 배치한다. 그 전해에 그린 따뜻한 색조의 과수원과는 대조적으로 이 작품은 원경의 담자색과 회색빛이 도는 파란색 때문에 서늘한 느낌을 준다. 가장 가까운 곳에 있는 나무 앞에서 중재 역할을 하는 편평한 전경은 점차 비율이 줄어드는 두 그루의 나무와, 원경에 있는 들판의 비스듬한 경계선이 암시하는 후퇴하는 공간과 모순을 이룬다.

　풍경화와 초상화가 아를 시기의 작품에서 우위를 차지하다 보니 오히려 다른 모티프들이 더욱 돋보이게 되었다. 많은 풍경화에서 아를 마을은 들판 뒤로 밀리며 도회적이고 산업적인 영향을 보여 주지만, 그림과 어느 정도 거리를 두고 끼어들었다. 그런데도 그는 자신이 살던 노란 집과 근처 카페 테라스, 저 너머 철도가 지나는 구름다리가 있

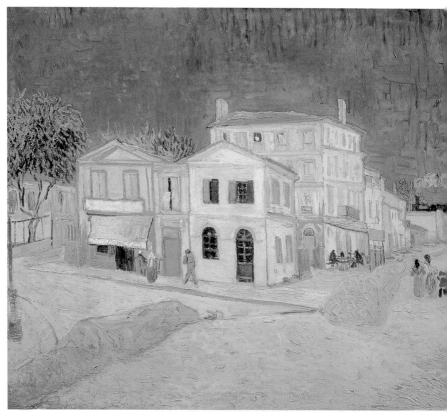

144 〈아를에 있는 빈센트의 집, '노란 집'〉, 1888

는 구획 등 마을 안의 몇몇 장면을 그렸다. 더불어 낯익은 그의 침실과 그 지방 레스토랑, 야간의 카페 내부를 그렸다. 실물과 비슷한 색을 사용해 같은 비율로 그린 〈아를에 있는 빈센트의 집, '노란 집'〉*Vincent's House in Arles, the 'Yellow House'*〉도144과 〈아를의 빈센트 침실*Vincent's Bedroom in Arles*〉도145은 반 고흐의 거처 안팎의 실제 모습과 어렵지 않게 연결시킬 수 있다. 〈카페 야경〉도54과 〈밤의 카페 테라스〉도55는 판형과 채색법에서는 실물과 닮지 않았지만, 모티프와 인공적인 조명, 비슷한 제작날짜를 고려해 보면 대조적인 공간 경험과 의미 있는 배색을 의도적으로 병치했음을 알 수 있다.

〈아를에 있는 빈센트의 집, '노란 집'〉에서는 '노란 집'이 위치한 구역의 모퉁이가 보인다. 집 자체는 관람자에게 가장 가까운 건물이다. 경계가 되는 도로는 비스듬히 두 갈래로 나뉘는 지점에서 멀어진다. 오른쪽으로는 철도가 지나가는 구름다리 쪽으로 마을의 주도로인 몽마주르 도로가 나 있다. 도로 오른쪽은 보이지 않지만, 원경의 구름다리에 이어서 중앙 오른쪽에 공간의 후퇴를 나타내는 가파른 경로가 암시된다. 왼쪽으로는 길이 완만한 각도로 구불구불 이어지다가 도로 공사로 생겨난 흙무덤 때문에 가로막힌다. 중앙의 안전지대인 라마르탱 광장의 간신히 보이는 모서리가 둥근 곡선을 그리며, 광장에서 갈라져 나온 작은 샛길은 주도로와 나란하게 위치해서 오른쪽으로 후퇴하는 효과를 분산시킨다.

흙더미는 넓은 전경을 복잡하게 한다. 이것은 수채물감으로 스케치한 표시가 거의 나지 않는다. 그 결과 집과 이웃한 건물들이 더 멀어

145 〈아를의 빈센트 침실〉, 1888

보여서 쌓인 양을 적게 보이게 한다. 유화로 그린 도로공사 부분에서 전경은 '노란 집' 쪽으로 향하고 두 개의 흙무덤은 길모퉁이에서 끊긴다. 배수구인 듯한 선이 그 둘을 이어주어 공간을 중단시키는 대신 잠깐 멈추게 한다. 같은 장면을 펜으로 스케치한 그림에서는 흙무덤이 대각선 방향으로 더 이어지면서 그림 왼쪽으로 더 비껴 난 관람자의 시점과 건물 구역 사이를 가로막는 장벽 역할을 한다.

작은 인물들은 중경을 차지하며 구름다리로 이어지는 길이나 집, 그 옆 식품점 앞 포장도로를 걸어간다. 다른 사람들은 야외 카페에 앉아 있다. 지평선 위로 올려진 구름다리 위의 기차는 수평으로 자취를 남기는 긴 연기를 끌고 가며 원경을 차단하고, 구름다리 아래쪽의 막힌 공간에서는 굴이 뚫려 있다. 주의를 분산시키는 세목들 사이에서 '노란 집'은 시선이 집중되는 곳에 위치한다. 이 단순한 입방체는 그 뒤의 건물 때문에 작아 보이지만 매우 날카롭게 묘사되었으며, 진초록으로 치장한 창문과 출입문은 밝은 명도의 노랑과 강한 대비를 이룬다. 이렇게 해서 방법은 다르지만 구름다리에서 나타나는 전후관계처럼 시선을 끄는 효과를 낸다.

'노란 집'은 그림에서 가장 찬란하게 빛나는 노란색으로 칠해졌다. 그것은 황토색과 주황색, 녹황색이 갈망하는 노란색의 정수를 보여 준다. 게다가 초록과 적갈색, 분홍색을 강조하여 대조적으로 진해진 코발트색 하늘을 배경으로, 그림의 하단도 노란색으로 칠해져 밝다. 물감의 다양한 질감이 그림의 세 주요 지역을 구분한다. 점묘법으로 얼룩덜룩하게 그린 지면, 엮은 듯한 붓 자국의 하늘, 그리고 그 사이에서 각자의 취지와 중요성을 의식하며 어두운 하늘과 밝은 땅이 자아내는 환각적인 명도 차이를 무마시키는 상대적으로 두꺼운 널빤지 같은 건물들.

공간, 색채, 주위의 세부 묘사가 '노란 집'을 설명하고 그 위치를 정한다. 그 밖의 모든 세상은 구도의 중심부에 있는 집 주변에서 하나가 되고 선회하며 흩어진다. 반대로 반 고흐의 침실 공간의 그림은 바

깥쪽 경계선으로 한정된다. 일체의 가구들은 구석에 늘어서서 방 중앙을 비워 놓고 감상자에게 들어올 것을 청한다. 처음에는 일그러진 원근법으로 그려진 것처럼 보일 수도 있지만 이것은 방의 형태가 불규칙한 탓이며 그래서 한쪽 벽이 맞은편 벽보다 더 길어졌다. 크고 묵직한 침대는 예각을 이루는 모퉁이에 자신을 떠맡기고는 안정을 유지하면서 공간이 후퇴하는 것을 막는다.

반 고흐는 동생에게 이 그림은 휴식을 의미한다고 설명했다.LT554 이렇게 말한 의도는 집을 임대하고 가구를 구입할 수 있게 해 준 테오를 안심시키려는 것일 수도 있다. 방은 막혀 있지만 폐쇄적인 모습은 아니다. 가구 중 오른쪽 벽 상단에 걸린 두 액자만 모서리가 잘린다. 침대의 가까운 쪽 끝과 그 짝이 되는 왼편의 의자는 전경 내에서 편안히 뒤로 물러나 있고, 전경은 감상자의 시점 아래까지 확장된다. 왼쪽과 오른쪽 가장자리에 테를 만드는 두 개의 문은 밖으로 열리는 방식을 취한다. 그뿐 아니라 하나는(어쩌면 둘 다) 조금 열려 있는 것으로 보인다.

가구 배치에서는 짝을 맞추는 것을 중시한다. 두 개의 의자, 두 개의 베개, 한 쌍의 그림, 그리고 그림과 거울, 걸이에 걸려 있는 수건과 옷. 의자와 탁자는 마치 무생물만의 화제에 대해 이야기를 나누고 있는 듯 침대를 향하고 있다.

후퇴하는 듯한 느낌을 주는 바닥에 입체감을 더하기 위해 물감을 한 번에 길게 칠했으며 두껍게 칠한 표면도 상대적으로 고르게 발랐다. 두껍게 칠한 물감이 말라 몇몇 부분에서는 캔버스의 직조 상태가 들여다보인다. 감청색 윤곽은 가구의 테두리를 구분하고 방의 구도를 도식적으로 나타낸다. 드로잉은 설명하고 구획한다. 꼼꼼히 늘어놓은 반 고흐의 가정 세계를 구성하는 요소들 사이의 친밀한 관계를 침착한 색으로 특화하고 정돈하며 배열한다. 연보라색에 가까운 차가운 파란색이 벽과 목조부에 종종 사용된다. 분홍빛이 도는 바닥의 담자색 타일(또는 판자)에는 초록색 테가 둘러 있다. 왼쪽 의자 밑에는 다소 혼란

146 〈별이 빛나는 론 강의 밤〉, 1888

스러운 초록색 부위가 있다. 이것은 파리로 이동하는 중에 작품이 손
상된 것일지도 모른다. 한층 따뜻한 갈색과 노란색, 연두색, 빨간색이
가구의 대부분을 채우며, 창의 덧문을 통해 들어오는 노랑과 초록 불
빛과 뒤섞인다.

반 고흐는 가정생활을 나타내는 여성의 초상이나 아기 요람으로
자신의 침대를 장식하려고 한다고 편지에 썼다. 그림은 가정의 이상,
안전의 강조, 냉기를 덥힌 온기, 동반관계를 암시하는 가구들의 쌍으
로 구성된다. 현대 실내 장식 용어를 빌려 말하면 방에 '개성'이 있다.

오른쪽 벽 상단의 초상화 두 점은 외젠 보흐와 주아브 병사 소위
미예를 그린 것이다. 다른 판본에서는 다른 모델들을 제시한다. 초상
화가 반 고흐의 작품에서 점점 더 중요한 역할을 하면서 개개의 모델

은 상징적인 표본이 된다. 뉘에넌에서 그가 그린 농부들의 두상은 브라반트 지방의 농부라고 하는 표본에 대한 이형異形들이었다. 파리 시기에는 초상화보다 자화상이 더 많지만 초상화에 대해서만 말하자면 그가 지금까지 묘사해 온 것보다 더 다양한 모델들을 그렸다. 친구들, 고용한 모델들, 사회 계급들. 〈이탈리아 여인〉도84과 같이 소수의 작품에서만 개인이 하나의 표본으로 일반화된 듯 보인다. 심지어는 자화상도 하나의 군으로 묶여 뚜렷하게 다른 모습을 나타낸다. 아를에서 그는 개인이 하나의 이념을 의미하는 초상화법을 개발했다. 초상화법은 동료 대부분이 거의 흥미를 보이지 않은 영역으로, 반 고흐가 혼자 힘으로 개척하는 분야가 되었다.

외젠 보흐는 도지 맥나이트가 반 고흐에게 소개한 벨기에 화가였다. 그는 반 고흐를 위해 '내가 오랫동안 꿈꿔 온 그림'의 '시인'LT531이 되어 주었다. 도52 〈밤의 카페 테라스〉도55와 〈별이 빛나는 론 강의 밤〉도146과 같은 달에 완성한 보흐의 초상화에서는 그 두 그림에서처럼 별이 박힌 하늘이 두드러진다. 풍경화에서는 밤하늘의 존재가 자연스러운 것으로 정당화된다. 그러나 〈외젠 보흐〉에서는 왼쪽 상단 끝에 희미한 초록빛을 발하는 노란색 별이 있고 얼룩진 군청색 바탕에 붓으로 눌러 찍은 옅은 분홍색과 청록색 반점이 있다고 해서 외젠 보흐가 실제로 밤에 초상화의 모델을 섰다고 확신할 수는 없다. 별은 풍경화에서는 환기적인 목적으로 사용되며 초월적 특성을 부여하지만, 초상화에서는 영적인 상태를 불러일으키며 육체적 존재인 인물과 좋은 대조를 이룬다. 밀레가 별이 빛나는 밤을 그린 풍경화의 선례를 제시했으며 네덜란드와 플랑드르 전통에도 본보기가 있지만 인물에 쓰인 예는 별로 없으며 아마도 종교적인 모티프에서 찾아봐야 할 것이다.

이 초상화는 자연주의적으로 시작했으나 제작 과정에서 표현적 상징주의로 발전했다. 보흐를 면밀히 살펴 머리와 어깨 부위는 대부분 구성적으로 그렸다. 보흐는 왼쪽으로 조금 몸을 돌리고 있는데, 그의 코는 나머지 얼굴 부분보다 옆모습으로 조금 과장되게 그려서, 정면

자세에 비대칭적인 변화를 준다. 눈은 그림 밖을 똑바로 응시하지만 감상자에게 초점을 맞추고 있지는 않다. 방향이 있는 짧은 붓자국이 창백한 담갈색 이마에서 황토색, 청록색, 황록색까지 색을 조절하며 긴장이 느껴지는 해골 같은 두상을 강조한다. 관자놀이까지 선명하게 물러난 머리선, 목신牧神처럼 뾰족한 귀, 그리고 갈라지고 성긴 턱수염이 메피스토펠레스처럼 마력을 지닌 성격을 암시한다. 보흐의 두개골 위쪽을 빙 두른, 금잔화 같은 노란색 선이 여기서는 후광의 잔재처럼 읽힌다. 하늘은 무한한 거리를 암시하지만 두껍게 칠해져서 몇몇 성화聖畵에서 볼 수 있는 심원한 배경과 유사한 표면을 나타낸다.

보흐의 황토색 웃옷이 얼굴의 부족한 온기를 보강하며, 진한 군청색 하늘과 보색을 이룬다. 왼쪽 위에서 빛나는 별과 보흐의 얼굴은 노란색과 청록색의 화음을 공유한다. 별의 위치는 인공적인 광원을 표시하는데, 뒤쪽 위에서 비추고 있는 듯이 보인다. 주황색과 초록색의 화려한 줄무늬 넥타이는 얼굴의 명암에도 영향을 주는 제2차색의 화음을 찾아낸다.

이 초상화는 보흐의 사진과 비교해도 될 만큼 꼭 닮았지만(반 고흐는 그의 외양을 침묵의 왕 윌리엄 시절의 플랑드르 신사의 얼굴로 묘사했다LT506) 외관을 과장하고 고의적으로 자연스럽지 않은 색을 선택했기 때문에 사실에 근거를 둔 모습이라기보다 비현실적인 풍모라 하겠다. 반 고흐는 고갱에게 보낸 〈자화상〉도147에서 또다시 비현실적인 결합을 시도했다. 보흐의 초상화처럼 완성된 그림이라기보다는 습작으로 생각하고 그린 것이었다. 초상화에서는 과장된 이목구비가 동양적인 얼굴을 전한다. 반 고흐는 고갱에게 쓴 편지에서 이 그림의 특징을 일본 승려에 비유했다.LT544a

별이 빛나는 창공을 나타내는 대신 반 고흐의 머리 주위에 동심원을 그리는 곡선을 나타내는 획으로 공작석같이 흐린 녹색의 배경을 표현했다. 가장자리로 가면서 약간 어두워져서 모델 주위를 감싸고 있는 영기靈氣처럼 표현되는데, 실제로 배경이 빛나는 것처럼 보인다. 반 고

147 〈자화상〉(고갱에게 헌정), 1888

흐의 옅은 초록색 눈의 '흰자위'는 보흐 눈의 흰자위처럼 섬뜩한 영적인 빛을 발산하는 것 같다. 여기에서 배경과 흰자위의 색이 일치하는 것은 눈으로 영적인 공작석 빛깔의 공간을 투시하는 것을 암시한다.

고갱 역시 환기적으로 상징적인 초상화를 그리는 방법을 연습하고 있었다. 아를에 체류하는 동안 고갱은 〈해바라기를 그리는 반 고흐〉도56를 그렸다. 반 고흐는 해바라기라는 모티프에 상징적인 의미를 부여하고 있었다. 그러나 반 고흐는 고갱을 한 번도 그리지 않았다. 하지만 1888년 11월, 그는 고갱이 아를에 올 때 가져온 올이 성긴 캔버스에 자신이 그리기 좋아하던 의자를 그리기 시작했다. 자신의 소박한 골풀 바닥 의자도149와 속을 넣어 천을 씌운 정교한, 고갱의 팔걸이의자도150였다. 한 쌍의 의자는 부재한 의자 주인들을 상징적으로 환기시키는 것으로, 이것은 필즈가 찰스 디킨스에게 바치는 비문으로 디킨스의 빈 의자를 그린 〈개즈 힐의 빈 의자—1870년 6월 9일*The Empty Chair, Gad's Hill—Ninth of June 1870*〉이 반 고흐에게 감동적으로 각인시킨 이미지다.

148 〈비〉, 1889

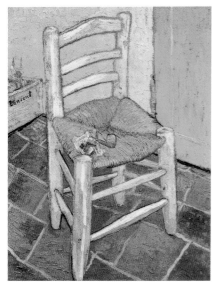

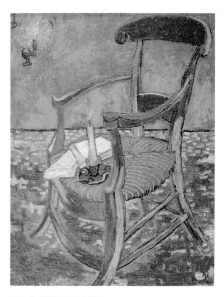

149 〈반 고흐의 의자〉, 1888 150 〈고갱의 의자〉, 1888

활기 없는 의자들은 그 위에 있는 정물로 인해 반 고흐의 침실에 있는 다른 가구들보다 활기 있는 개성적 존재를 더 잘 포착한다. 한 쌍의 의자는 조명과 공간의 각도, 채색법, 자신감에서 대조를 이룬다. 고갱의 의자에서는 붓질이 대담하다. 바닥의 자국과 의자의 뼈대가 튕겨 나올 듯 위협적이다. 반 고흐의 의자는 1889년 1월, 첫 발작의 위기를 넘긴 후에 완성하고 싹이 나온 양파같이 생긴 구근이 심어진 원경의 상자 위에 서명을 했지만 고갱의 의자는 완성되지 않은 채 남겨졌다.

　　1890년 오베르에서 반 고흐는 상징적인 초상화에 대한 흥미를 재확인했으나 생레미에서는 풍경화에 집중했으며 종종 풍경화에 상징적인 암시를 넣었다. 도148 병원에 감금되어 있어서 마음대로 다양한 경치를 볼 수 없었기 때문에 반복해서 그린 모티프는 그의 창문에서 볼 수 있는, 담으로 둘러싸인 밭이었다. 흔히 위층에서 내려다본 시점에서 경계를 이룬 담의 모난 형태를 강조했지만 시야를 막고 있는 창문 창살을 그려 넣지는 않았다. 〈추수하는 사람이 있는 밀밭Wheatfield with a

151 (위) 〈추수하는 사람이
있는 밀밭〉, 1889

152 (왼쪽) 〈여러 가지를
스케치한 종이〉(부분), 1888

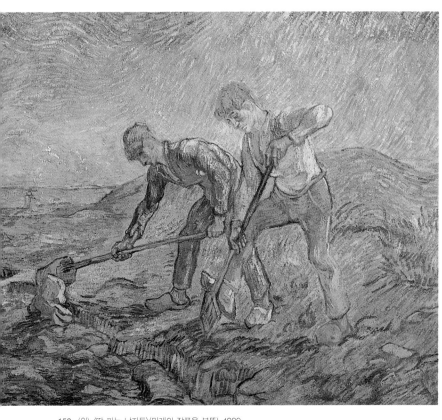

153 (위) 〈땅 파는 남자들〉(밀레의 작품을 본뜸), 1889

154 (아래) 장프랑수아 밀레의 〈땅 파는 남자들〉을 본뜬 목판화

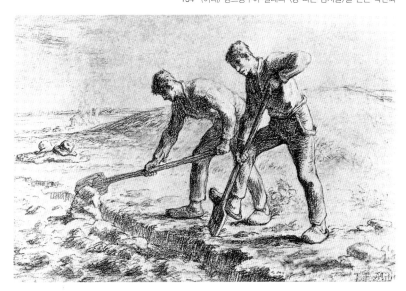

Reaper〉(크뢸러뮐러 국립박물관Rijksmuseum Kröller-Müller)에서는 시점을 지면으로 옮겨 지평선에 담을 배치했다. 그는 7월과 9월 사이에 이 모티프를 되풀이해 그렸는데(빈센트 반 고흐 국립미술관), 계절적인 요소들을 볼 때 실제 모티프를 보고 그렸다기보다는 그의 첫 그림과 관련된다. 옛날에 그린 그림에서는 태양이 원경의 구릉 측면에 꼭 달라붙어 있었으나 뒤의 판본에서는 위쪽 액자 가장자리에 기대어 흔들리고 있는 듯 보인다. 도151 하늘을 배경으로 서 있는 높은 나무는 뒤의 판본에서 새로 나타난 주목할 만한 변화로, 나중에 하늘에 해당하는 물감 층 위에 덧붙여진 것으로 보인다.

뒤의 판본은 색이 세 부분으로 나뉘며, 그 세 부분은 또한 수법상에서 개별적인 특징을 보인다. 도151 그림 아래쪽은 밀밭이 차지한다. 왼쪽에는 반쯤 수직적인 요소가 있다. 왼쪽 부분에는 부분적으로 밀이 베어져 있는데, 고르지 않은 획들이 그루터기와 쓰러진 밀을 나타낸다. 오른쪽에서 밀은 한층 더 금빛을 띠며 3분의 2 정도 높이까지 일렁인다. 생레미에서 그린 많은 작품에서 보이는 율동적인 회오리바람과 소용돌이가 여기에서는 그림으로 나타낸 대상에 고유한 활력을 부여하는 것은 물론 묘사적인 기능(바람에 불린 밀)도 한다. 붓질할 때마다 물감을 잔뜩 찍어 자국마다 물감을 짓눌러 그린 압력에 의해 가장자리에 이랑이 질 정도지만 끊어진 자국 사이로는 캔버스의 조직이 어렴풋이 보인다. 늦가을에 반 고흐는 이런 식으로 간격을 두는 것이 분위기를 자아내는 장치이자 물감 절약의 방안이라고 기술했다.

캔버스 윗부분의 붓질은 한층 조밀하지만 여기에서도 물감 사이로 캔버스의 조직이 보인다. 들판과 하늘 사이에서 울타리 역할을 하는 담자색 벽은 캔버스를 가로질러 수평으로 연속되다가 오른쪽에서 펼쳐진 곡식의 바다에 의해 중단된다. 여기에서 들판은 멀리 떨어진 오르막의 구릉과 만난다. 구릉은 다양하게 변조된 파란색, 초록색, 담자색으로 쐐기 모양을 형성하고 그 쐐기 모양은 거의 오른쪽 위 모퉁이까지 올라간다. 붓자국으로 기울어진 경사면과 모난 암벽 봉우리를

그린다. 두 채의 작은 집은 풍경과 합체되고 또 한 채의 집은 대비를 이룬다. 그루터기 같은 획으로 대범하게 칠한 창백한 초록색 하늘은 정중앙 바로 왼쪽 테두리 상단에다 노란 태양 원반을 붙잡아 두고 있는 것처럼 보인다. 태양은 매우 뚜렷한 오브제로 반 고흐의 아를 그림 속에 등장하기 시작했으며 심지어 의인화되기까지 했다. 1888년 여름에 그린 한 스케치에서는 태양을 자애롭게 웃는 얼굴로 묘사했다. 도152

선으로 담의 테두리를 보강하고 지형적 특징의 외형을 규정하지만 선을 나타내는 드로잉은 동작을 나타내는 드로잉으로 교체된다. 물감의 각 획은 동작을 표시하고 드로잉이 전체를 뒤덮은 그림 표면에서 축적되어 합체된다. 낫으로 베어 놓은 비스듬한 곡식단과, 일렬로 정렬한 태양과 흰 집, 낫 모양으로 돌출한 나무는 모두 노란색과 황토색 들판 왼쪽 뒤편에 있는 어슴푸레한 초록 형상인 추수하는 사람에게 시선을 집중시킨다. 기묘한 형태의 나무는 추수하는 사람과 겨루며, 태양 쪽으로 끌리는 듯 활 모양으로 구부러져 위쪽으로 가지를 뻗는 것처럼 보인다. 성장의 동인動因인 태양과 추수하는 사람의 색깔은 곡식과 하늘이라는 각자의 배경색과 반대로 짝을 짓는다. 몸통에서 부채 모양으로 팔과 다리를 펼쳐 풍자만화 같은 모습의 추수하는 사람은 큰 낫과 작은 낫을 모두 쥐고서 자신의 신원을 과장해서 드러낸다. 테오에게 이 그림에 대해 기술하며 반 고흐는 추수하는 인물은 전통적인 죽음의 화신임을 명시했지만LT604 죽음은 여기에서 생명의 모체 안에 갇힌다.

반 고흐는 상징적으로 환기되는 그림을 그리는 동안 베르나르와 고갱의 당시 작품 속에 명백히 표현된 설화식 상징주의에 아연실색했다. 반 고흐의 〈올리브 과수원〉도155은 이전 동료들이 '올리브 동산의 그리스도'를 상상해서 묘사한 것에 항의하는 일군의 올리브 과수원 그림의 일부였다. 반 고흐의 〈올리브 과수원〉은 관찰을 하면서 그려진 것임에도 일정한 양식에 따라 배열된다. 빽빽하게 붓질을 해 표면 전체에 물감을 칠하는 통상적인 방식 대신 조금씩 세차게 칠해 바탕색을

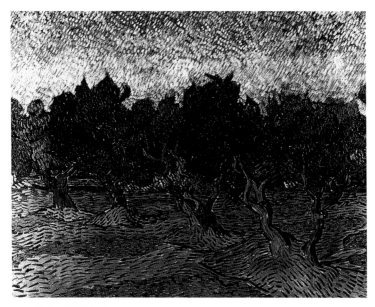

155 〈올리브 과수원〉, 1889

얼룩지게 한다. 그 결과는 올리브 나무 밑의 땅뙈기에서 가장 잘 보인다. 채색을 다루는 방법은 신인상주의의 처리법과 달리 자국으로 질감을 표현하고 있지만, 이처럼 표면 전체가 진동하는 것은 베르나르와 고갱이 당시 실행한 것과 반대되는 신인상주의와 관련되는지도 모른다. 반 고흐는 고갱의 조언에 따라 시도한 작품인 〈에턴의 정원에 대한 기억〉도58에서 유사한 점 효과를 이용한 적이 있었다.

〈올리브 과수원〉에서 반 고흐는 남부에서 그린 이전 작품을 연상시키는 불타는 듯한 강렬한 색조들을 쓰지 않았다. 갈색, 황토색, 황록색, 서늘한 파란색이 그림을 지배한다. 길게 드리운 그림자는 관람자에게 태양이 지평선 위에 낮게 걸쳐져 있음을 알린다. 과연 생레미 시기에 그린 많은 작품은 자연스러운 지방색을 두드러지게 과장하는 것에서 벗어나서 흙빛과 제3색에 주로 의존하는 더 미세한 범위의 색과 그 혼합물을 사용하는 쪽으로 향한다. 마치 빛이 색채에서 대기 중의 조명으로 대치되듯이 말이다. 정신을 표현하는 광휘는 17세기의

네덜란드 그림에 대한 그의 기억에서 비롯되었는지도 모른다. 생레미에서 머문 마지막 몇 달 동안 북부 지방에 강렬히 끌리기 시작했기 때문이다.

밀레와 들라크루아, 도레, 도미에, 렘브란트, 데몽브르통의 작품들의 인쇄물을 변형해 그린 반 고흐의 그림은 인쇄물의 원래 색깔을 알 수 없어 임시변통으로 칠해져야 했기 때문에 반 고흐가 색을 바꾼 중요한 그림 군을 형성한다. 밀레를 모작한 그림 중 몇 점에서 나타나는 색은 지방색으로서 그럴듯하다. 그러나 〈땅 파는 남자들〉도153, 154 같은 여러 그림에서는 일부러 반反자연주의적으로 색을 조합한 듯 보인다. 잘 파지지 않는 땅을 기계적으로 파헤치고 있는 무표정한 밀레의 인물들과 견주어 보면, 〈땅 파는 남자들〉에서 하늘의 분홍색 줄무늬와, 땅의 주황색, 분홍색, 갈색 줄무늬는 농촌 노동자들의 정신적인 모습을 환기시키는 강렬하고 환각적인 환경을 표현한다.

반 고흐가 변형해서 그린 몇몇 작품은 종교적인 이미지를 본떠 그린 것으로, 그에게 상상으로 그림을 그리는 일이 불가능함을 깨닫게 한 것들이다. 다른 임화들은 엄밀히 말하면 종교적인 모티프라고 할 수는 없지만, 초월적인 자연계의 희미하게 빛나는 이미지로 변형되어 표현되었다.도92 반 고흐는 언제나 밀레의 작품에서 자연계와 자연계의 '자연스러운' 주민인 농부에 대한 존경심을 읽어 내곤 했다.

반 고흐의 작품은 지방색을 멀리하기보다 여러 가지 의미로 자연주의를 멀리한 것이었다. 그의 초기 드로잉들은 가까운 시점에서 본 모티프를 묘사했는데, 정적인 2차원의 화면이 통상적으로 수용할 수 있는 것보다 넓은 시계視界를 그림 표면에 평평하게 그렸다. 파리 시기 이후로 그는 작품에서 높은 지평선을 자주 채택했으며, 지평선의 정확한 위치를 분명하지 않게 나타내는 일이 흔했다. 다른 화가들 역시 지평선에 변화를 주었다. 고갱과 베르나르는 1888년의 몇몇 그림에서 지평선을 추방했으며, 그보다 앞선 인상주의 화가들 중 모네와 드가 모두 지평선을 위로 빼서 똑바로 바라보던 관람자의 통상적인 시선을 옮겨

156 〈정신병원 정원(꽃과 나비가 있는
풀밭)〉, 1890년 5월

놓았다. 고갱이 아를을 방문하는 동안 반 고흐는 지평선을 위쪽 끄트머리까지 완전히 쫓아 버리는 그림을 창작했다. 고갱의 그림 도56, 57에서처럼 장식적인 평평함을 연출하기 위해 지면을 인물 뒤까지 끌어올린 것으로 보인다. 그 후 1889년 봄에 그는 '아래로 향한' 시야가 내면적으로 좀 더 견실해진 풍경 그림을 그렸다. 캔버스에 묘사된 들판은 모두 지면이다.

생레미에 머물기 시작할 때와 머물기를 끝낼 때 그린 두 점의 그림 〈붓꽃〉 도162과 〈정신병원 정원(꽃과 나비가 있는 풀밭)〉 도156은 아래로 향한 그림의 두 가지 변형이다. 〈붓꽃〉에서 관찰자는 꽃 정상에 앉아 있으며 공간은 그다지 멀리 후퇴하지 않는다. 화려한 푸른 꽃들과 한 송이의 흰 꽃이, 찬 느낌을 주는 초록색의 칼날 같은 이파리의 꾸불꾸불한 무리들을 배경으로 하나하나 상세하게 묘사되어 있다. 진한 파란색 윤곽은 꽃과, 이파리들이 표면 공간과 겨루는 듯한 오른쪽에서 광범위하게 사용된다. 왼쪽 공간은 전경에 불그스름한 갈색 물감을 두껍게 칠한 땅과, 붓꽃 뒤쪽에서 초록 이파리와 동그란 노란 꽃이 대조를 이루고 있는 화단에 의해 평안해 보인다.

〈정신병원 정원〉은 더 깊숙한 공간의 일부를 제시한다. 전경의 수풀은 아주 면밀히 관찰되지는 않았는데 질감을 살려 싹이 돋아나는 것을 그린 획들은 각 덤불 중심에서 방사형으로 퍼지는 한편 원경은 작은 점과 획으로 전체적인 특징만 포착해 그려졌다. 대각선의 길과 직립한 나무 밑둥치들은 위쪽 가장자리로 밀려나 그림의 테두리를 확실하게 한다. 두 그림은 그림 표면과 관람자 발밑의 땅이 저 멀리 달아나는 현상 사이의 긴장감을 자아낸다. 이 긴장감은 관람자로 하여금 그림 표면과 자신이 들어선 땅을 동일시하도록 하며, 동시에 수직으로 걸린 그림을 마주하고 있는 관람자의 위치를 이동시킨다.

〈꽃이 핀 편도나무 가지〉 도159는 지평선 쪽을 보는 대신에 나뭇가지 밑에서 가지를 통해 중앙에서 빛나는 깨질 듯 푸른 하늘을 바라보는 시점을 택했다. 이 그림은 어느 방향에서 바라보더라도 아주 그럴

157 〈우아즈 강이 보이는 경치〉, 1890

듯하다. 반 고흐의 지면 모티프 그림들처럼 〈꽃이 핀 편도나무 가지〉
도 관람자의 공간을 이동시키며, 그저 장식적인 인상만 주는 그림은
아니다. 반 고흐의 마지막 유화 중 하나인 〈뿌리와 나무줄기〉도160는
두 개의 정사각형을 가로로 놓은 작품으로 훨씬 더 갈피를 못 잡게 한
다. 여기에서는 파란색 나무줄기와 뿌리, 초록색 이파리 사이에 주로
황토색과 갈색을 칠해서 맨땅바닥(그게 아니면 가파른 언덕 중턱)을 내려다
보고 있음을 암시하지만 축척을 알게 해 주는 것이 전혀 없다. 이에 반
해 〈우아즈 강이 보이는 경치〉도157라는 드로잉은 똑바로 앞을 보는 시
점을 택했지만, 그 지평선은 수평의 띠들을 쌓아 올린 더미 속으로 사
라지는데, 이 수평의 띠들은 각기 다른 무늬와 윤곽선으로 인해 고유
의 공간을 주장하고 있다. 〈뿌리와 나무줄기〉와 〈우아즈 강이 보이는
경치〉의 모호함은 의도된 것으로 보인다.

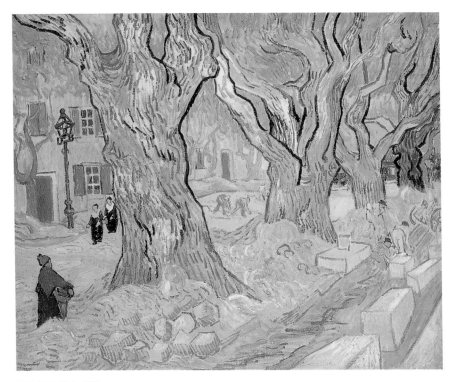

158 〈도로 공사〉, 1889

160 〈뿌리와 나무줄기〉, 1890

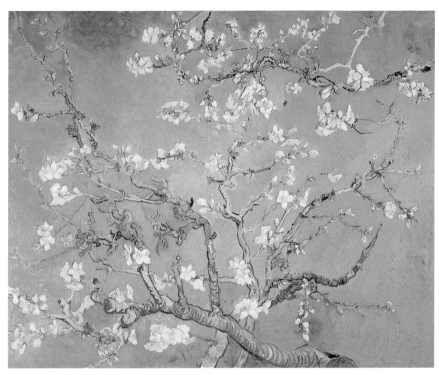

159 〈꽃이 핀 편도나무 가지〉, 1890

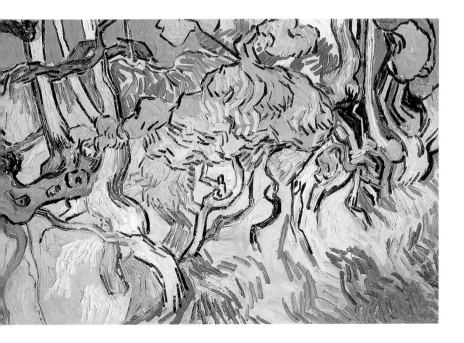

가로가 긴 말기 그림들은 퓌비 드 샤반의 장식물 중 반 고흐의 마음에 들었던 한 판형과 관련되지만 반 고흐의 수법과 공간은 고전풍을 따르는 퓌비 드 샤반의 작품 경향과는 맞지 않는다. 모호한 기풍(형태는 모호하지 않지만)은 일반적으로 반 고흐와 뚜렷한 차이를 보이는 화가인 세잔의 작품에 더 가깝다. 그러나 모호함을 그림으로 체계화한 것이 아주 다르듯이 정서적인 긴장은 세잔의 작품과 아주 다르다. 가셰 의사도163는 세잔의 작품 몇 점을 소유하고 있었는데 반 고흐는 그중 세 작품에 매우 감동을 받아 오베르에서 테오에게 보낸 첫 편지에서 이에 대해 언급했다. 〈작은 델프트 도자기 꽃병에 꽂은 제라늄과 기생초 *Geraniums and Coreopsis in a Small Delft Vase*〉와 〈작은 델프트 도자기 꽃병에 꽂은 꽃다발*Bouquet in a Small Delft Vase*〉, 〈의사 가셰의 집*Dr Gachet's House*〉으로 모두 1873년도 작품이다.

마침내 〈뿌리와 나무줄기〉에서는 뿌리와 가지가 삼각형을 만들며 관람자를 차단한다. 더 이상 묘사적이거나 환기적인 질감을 만들어 내려 하지 않고 물감을 거리낌 없이 발라 표면에 들러 붙인다. 말기 그림에서 관람자는 다시 그림에서 소외당한다.도161 길은 아무 데로도 이어지지 않거나 되돌아가는 것으로 보이며 두껍고 무겁게 칠해진 물감은 시선이 침투할 수 없게 한다. 이 말기 작품들은 위안을 주기보다 관람자와 모티프 사이를 이간하며 단절시킨다.

161 〈밀 이삭〉, 1890

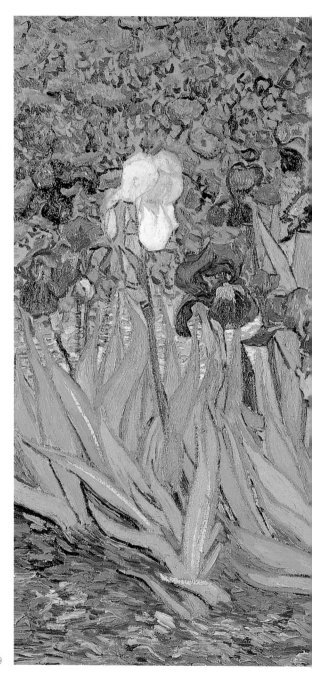

162 〈붓꽃〉, 1889

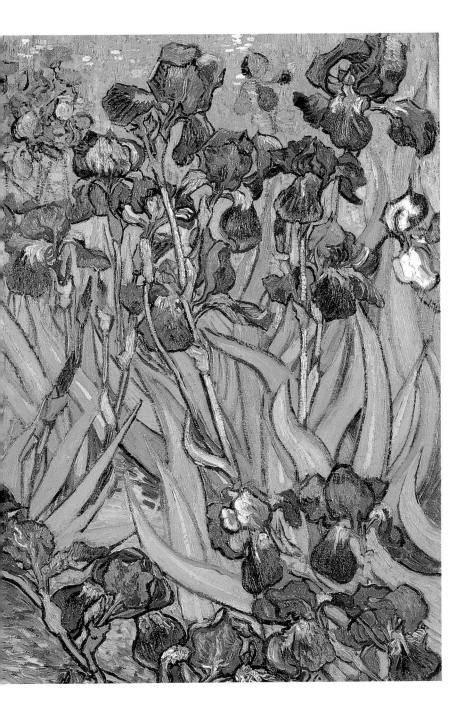

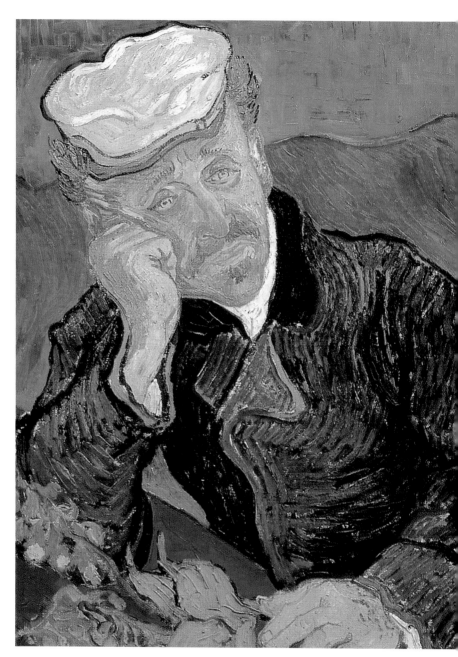

163 〈의사 폴 가셰〉, 1890

6

반 고흐의 입지

마지막 장의 주제는 결론이라기보다 자가당착에 가깝다. 제1장에서
언급한 반 고흐의 신화, 즉 천재, 광기, 영감, 개성에 관한 신화는 우리
가 알고 있는 반 고흐의 의식적인 전략, 끊임없는 습작과 작업, 논리
정연한 의도, 문화적인 자각과 일치하지 않는다. 그러나 하나의 신화
를 수정된 또 하나의 신화적인 이미지로 대체하는 것이 이 책의 목적
은 아니었다. 비록 한 인물에 대한 전기적 연구서가 단 한 명의 화가가
그린 작품에 초점을 맞추기 때문에 예술적 개성에 관한 어떤 신화를 강
화하고 영원한 것으로 만드는 일이 불가피할지라도 말이다. 이와 같은
연구는 흔히 예술작품과 화가 사이에 별문제가 없었던 것처럼 언급하
곤 한다.

19세기 후반에 모더니즘이 형성된 이후로 문화적 이데올로기의
일부가 되어 피할 수 없게 되어 버린 자가당착은 반 고흐의 그림 속 모
순에 의해 증가한다. 이것은 그가 그린 수법과 그가 표현한 것 양쪽 모
두에서 나타난다. 수법에 관해 말하면, 그가 그린 작품의 질은 대단히
고르지 않다. 단순히 기술적인 숙련이나 질환 때문에 그렇다고 치부할
수 없는 불균질을 보인다. 그가 표현한 내용에 근거해 보면 그가 주장
한 목적과 몇몇 그림 사이에는 긴장감이 나타나며(그가 위안을 받고자 그
린 그림은 항상 그렇게 읽히지는 않는다) 또 그림 그 자체 안에도 긴장이 존
재한다.

반 고흐의 이동(주거 변동, 계획 변경, 양식 변화)은 이 모순과 연결될지
도 모른다. 반 고흐에게 계속 이동하는 것은 갈등을 피하는 방법이었

다. 헤이그에서 드렌터로, 그리고 파리에서 아를로 간 것은 결정적으로 중요한 두 번의 이동으로, 이것은 도시로부터, 변화에서 오는 불안과 그 변화가 일으킨 사회적 갈등으로부터 벗어나 자연 그대로의 이상으로 도피하는 수단이었다. 반 고흐는 이상이 잘못된 것임을 알게 되었을 때 환멸을 느낀 장소와 정반대 쪽으로 상상되는 현장을 향해 다시 떠났다. 자연(뉘에넌)에서 문화(안트베르펜과 파리)로, '남쪽'(아를과 생레미)에서 '북쪽'(오베르)으로. 심지어 말기 작품에서 보이는 폐쇄적 공간은 마치 모순의 여지를 허락하지 않으려는 일종의 형식적 전략이었다고 볼 수 있다.

이 장의 나머지 부분에서는 반 고흐와 그의 작품에 대한 연구에서 갈등과 모순에 관계되는 몇 가지 중요한 분야를 간단히 살펴보면서, 앞 장에서 제기된 쟁점들을 정리하고 더 조사를 요하는 의문점들을 소개할 것이다. 이런 쟁점과 의문들은 몇몇 미술계의 활동과 관계된 반 고흐 신화 중 가장 오래 지속된 고립isolé 신화와 병치된다. 이 장에서는 반 고흐가 독서와 조사를 통해 구상주의의 관례와 모티프를 흡수한 뒤에 직접 관찰하고 절충해서 선택한 표현에 주의를 기울일 것이다. 마지막으로 독특하고 급진적인 것으로 공인된 반 고흐 예술에 대한 평가에 이의를 제기할 것이다.

반 고흐의 예술적 영감을 통한 평가와는 별도로, 오리에가 반 고흐를 고립된 사람이라고 평한 것은 대중의 오해로 인한 그의 고립, 비사회적인 행동, 그리고 그 결과 친구가 없었다는 만연된 신화로 번역되어 왔다. 반 고흐의 작품 중에서 생전에 팔린 것은 거의 없었지만 그는 네덜란드와 프랑스의 미술 시장에 대해 매우 잘 알고 있었다. 그는 수요가 많은 작품에 대해 알고 있었지만 마음속으로 자신의 그림의 관람자와 후원자로 상상한 부류에 대해서는 상반된 감정을 표현했다. 몇몇 편지에서 매매가 이루어지도록 충분히 애쓰지 않는다고 테오를 나무라지만 다른 편지에서는 소수의 감식안 있는 대중을 규정한다. 반 고흐는 낭만주의적 자유분방함을 이어받은 중산계급의 그림 구매자를

경멸했는데, 이 경멸은 1880년대 후반의 파리 전위파 형성에 그가 한 역할에 의해 강화되었다.

반 고흐는 사실적인 삽화를 그림으로 대체한 후에도 생활비를 버는 수단으로 삼기 위해 계속해서 삽화에 주목했다. 그러나 대량 소비될 그림을 제작하고자 하는 그의 열망은 결국 화판틀에 얹어서 그리기에 알맞은 그림(유일하고 가능한 목표)에 전념하는 일로 변했다. 자신의 그림 중 일부를 나중에 유화나 다른 매체로 복제한 것은 대개 특정한 개인에게 보냈다. 그가 편지에 쓴 것처럼 그것은 배타적인 언어로 진술한 예술적인 대화의 일부로서 오직 선택된 친구와 친척들에게만 하는 이야기였다.

반 고흐의 미술이 지향하는 관객에 대한 개념은 계속 바뀌었으며 바로 위 선배들과도 의견이 달랐다. 마네는 심사위원들과 평론가, 대중들이 의구심을 품었음에도 계속해서 살롱전에 참가했다. 인상주의 화가들은 1874년 살롱전에는 등을 돌렸지만, 카푸신Capucines 대로의 나다르Nadar의 사진관, 르 펠레티에가Le Peletier街의 뒤랑뤼엘 화랑, 오페라로에 새로 지어진 극장처럼 일정한 범위의 중산계급 관람자들의 주의를 끌 것 같은 개최지에는 참가했다. 한편 정선된 살롱전 심사위원 제도에 반대한 《앙데팡당》전은 프랑스 공화국 대통령에게 개막식에 참석해 줄 것을 청함으로써(비록 그가 가지는 않았지만) 사회적으로 규정된 미술 관청에 구애했다.

반 고흐의 전시 전략은 대중과의 관계에서 예측 불가능한 모순을 나타낸다. 뒤 샬레 레스토랑에서 그가 준비한 전시는 보통 미술 후원자로 간주되지 않는 관람자를 향한 것이었을지 모르지만, 반 고흐가 미술 시장에 대해서 잘 알고 있던 점을 고려하면 그가 과연 레스토랑의 손님들을 잠재적인 구매자로 상상했을지는 의심스럽다. 뒤 샬레 전시는 상업적인 모험일 뿐 아니라 예술 공동체를 단결시키려는 노력이었다. 나중에 《앙데팡당》전과 《20인 그룹》전에 출품해야 했을 때 반 고흐는 참여를 주저했다.

반 고흐는 오랫동안 미술의 중심에서 멀리 떨어져 있었지만 다른 화가들과 접촉하려고 애썼다. 심지어 말년의 반 고흐가 생레미에 머물러 미술계에서 고립되어 있는 동안 다른 화가들의 작품을 해석한 것이 공동작업을 대신한 것이라고 생각하는 설도 있었다. 또한 그는 파리에서는 뒤 샬레 전시를 계획하고, 테오와 자신의 아파트에서 있었던 토론에서는 동기를 부여해서 화가 집단을 실제로 결합시키는 데 도움을 주었다. 이 토론은 예술적 자극을 주는 것은 물론 실제 관심사를 화제로 삼았다.

1891년 9월 1일자 『라 플룸*La Plume*』지에 발표한 기사에서 베르나르는 "대규모 전시, 박애주의적 화가 공동체, 프랑스 남부에 예술인 마을을 설립하고, 대중에게 과거 그들이 알던 미술에 대한 사랑을 재교육하기 위해 점진적으로 공공 영역에도 손댈 것"을 제안했다. 이 계획을 경제적으로 실행 가능하게 하는 데는 적어도 초기에는 테오의 지위가 가장 중요했다. 테오는 협회를 통해 다른 미술상들과 접촉하고 있었는데, 19세기 후반에 미술상들은 생존 화가들과 대중 사이를 중개하는 사람으로서 점점 더 중요한 역할을 맡고 있었다. 1888년, 유산을 받은 후에는 계약을 제안하고 그림을 구매할 자금력이 더 커졌다. 테오가 없었다면 반 고흐의 계획은 상상도 못할 일이었을 것이다. 그러나 테오의 직업은 영리적인 압박에 오염되지 않은 미술을 갈망한 형의 이상과 본질적으로 상반되었다. 반 고흐의 편지에는 테오에 대한 이중적인 입장과 감정이 드러난다. 테오는 이상을 용이하게 하는 사람이자 반 고흐가 혐오하는 과정의 대행자로서 반 고흐에게는 애증이 교차하는 감정을 불러일으켰다.

아를의 '노란 집'은 남부에 있는 화가들을 위한 종합 시설로, 화가 공동체를 세우려는 반 고흐의 계획에 속했다. 비록, 이 계획은 고갱의 방문 이후로 무산되었지만 말이다. 이상화되고 심지어는 종교적이기까지 한 실제 본보기들(바르비종파 집단과 라파엘 전파 협회)이 반 고흐를 고무해 화가 공동체를 계획하게 했다. 독립적인 활동이 사회적으로 장려

되자 이런 공동체는 19세기 미술의 한 특징이 되는 동시에 화가들이 더 큰 공동체 안에서 필요한 역할을 하는 데에서 벗어나도록 했다.

일찍이 네덜란드에서 작품을 판매하던 시기부터 프랑스에서 화가로서 활동하던 말년에 이르기까지, 반 고흐가 알고 경험하고 활동했던 미술계는 사회도 성과물도 다양했다. 그것은 온 나라의 다양성과 몇 세대의 화가들을 총망라하는 세계였다. 반 고흐는 화가로서 당시의 미술 기관들과 선택적으로 관계하며 계획을 정하고 또 수정했다. 그는 미술계의 관행을 개혁하는 일에 개입하려고 애썼지만 문화적인 탈바꿈을 위한 철저한 계획안을 가지지는 못했다. 소란스러운 도회의 삶에서, 그리고 시끄러운 예술적 논쟁에서 벗어나기 위해 몇 차례 피신한 것은 단순히 사적인 물러남이나 고립의 몸짓만은 아니었다. 그것은 당시의 의미 있는 사회적 통합에서 문화 영역을 분리해 내는 결과를 낳은 역사적·경제적인 과정에 참여하는 것이었다.

반 고흐는 인쇄된 글과 그림, 특히 그림에 관한 한 만족을 모르는 독자였다. 모티프를 직접 보면서 작업하기를 고집했지만 독서에 의해 자신만의 인식과 표현을 구축했다. 그는 본 적이 있는 그림으로 세계를 기술했으며 자신이 좋아한 소설가들인 디킨스, 엘리엇, 도테, 공쿠르 형제, 모파상, 졸라의 작품 속에 묘사된 구절에서 이미지를 구상했다. 인간 관계에 접근하는 방법과 '자연스러운 것'에 대한 개념은 미셸과 칼라일에 의존했다. 〈펼쳐진 성서, 꺼진 촛불 그리고 소설책〉도127과 후기의 많은 정물화가 문학의 중요성을 확인시켜 주며, 묘사된 책의 제목은 종종 그림의 의미를 아는 데 도움을 준다. 이런 그림들은 그림을 읽는 것과 문자로 된 원문을 읽는 일 사이의 유사점을 암시한다.

순수 회화든 인쇄 미술이든 간에 시각적인 전통을 참조하지 않은 반 고흐의 그림은 거의 없다. 그의 인간 주제들은 흔히 자신의 계급, 젠더, 연령과는 다른 표본들을 나타낸다. 마치 '다름'이 묘사된 주제를 더 쉽게 시각적으로 객관화시키는 것처럼 말이다.

반 고흐는 헤이그에서는 노동자 계급의 의상을, 그리고 뉘에넌에

서는 농민들의 의상을 입긴 했지만 자신이 속한 중산계급의 가치를 유
지했다. 그는 하류계층과 교감한다고 생각했지만 그의 그림은 거리를
두고 있다. 헤이그 시기 그림에서 그의 응시는 냉철한 선 묘사에 고정
되어 있었는데도118, 119, 이 그림들은 그가 열광적으로 수집한 삽화에
서 사실처럼 묘사된 인물들의 외관과 비슷한 데가 있지만 그들의 감정
이나 화장한 흔적을 거의 드러내지 않는다. 반 고흐는 대체로 모습을
묘사하기만 하려고 노력함으로써 이 인물들에게 감정을 이입하지 않
고 거리를 둔다. 또한 그들은 외면하고 있거나, 설혹 관람자를 직시한
다 해도 거의 눈을 맞추려 하지 않는다. 그의 집요한 초점을 침식하는
것은 〈슬픔〉도20이나 〈머리를 감싸 쥔 노인〉도164에서처럼 개인을 고통
스러운 감정의 화신으로 전환하는 것뿐이다.

헤이그 시기의 드로잉에서 여자들은 아름답게 그려지지 않는다.

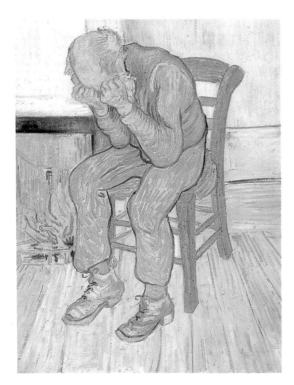

164 〈내세로 가는 입구〉(1882년의
〈머리를 감싸 쥔 노인〉 드로잉을 본뜸),
1890

165 (오른쪽) 〈난로 옆 마루 위에 앉아
여송연을 쥐고 있는 신〉, 1882

흔히 그들은 체념한 상태이거나 피로한 자세, 머리를 앞으로 떨구거나 한 손으로 턱을 괴고 있는 구부정한 자세를 취한다.도21 그들은 이상화되어 있지는 않지만 양식화된 여성의 모습에 근본적으로 도전한다. 활동 중일 때 그들은 집안일(바느질, 음식 준비, 육아)을 한다.

그러나 소수의 그림은 간신히 상투적인 것에서 벗어난다. 〈난로 옆 마루 위에 앉아 여송연을 쥐고 있는 신〉도165은 선례를 삼을 만한 표현 형식이 없이 의미를 만들어 내기 위해 분투한다. 이는 다름 아닌 관찰에 의해 불확실함과 애증이 뒤섞인 기분을 구체적으로 표현하는 것이지만, 여기서는 반 고흐가 그린 '자연스러운' 가정 여자에 대한 초상에 순간적인 틈을 만들고 있다. 반 고흐는 노동자 계급과 공공연하게 동거함으로써 가족과 친구들의 도덕성에 상처를 냈지만 결국에는 '타락한 여자'를 구원하려는 지극히 중산계급다운 자신의 계획에 그녀가 순응하지 못하는 데 환멸을 느끼고 그녀와 헤어졌다. 그 계획은 미셸의 저서에서 영감을 얻은 것인지도 모른다.

일찍이 1884년 봄과 여름에 뉘에넌의 직공을 그림으로써 도24, 아

무런 대안도 제시하지는 못했지만 사회적인 불행을 인정한 이후에 반 고흐는 문제가 덜한 농촌 노동자들에게로 눈을 돌렸다. 농민을 그리는 일은 도시 노동자 계급이나 시골에 사는 숙련공의 삽화를 그리는 일보다 확실하게 규정된 것으로 보수적인 계획이었다. 그것은 농부들의 상태와 노동을 있는 그대로 또 영원히 끝나지 않는 것으로 묘사한다. 뉘에년의 농부들을 그릴 때 반 고흐는 칼라일의 사상을 통해 밀레와 브르통의 작품을 본보기로 삼았으며 도시 빈민들을 묘사할 때도 그랬던 것처럼 선배들의 작품을 개작했다. 농부들의 이미지는 흔히 관람자의 코 밑에다 불쑥 들이미는 듯 보이며 그 대면은 용모와 체격을 무자비하게 기록하는 것으로 결말이 난다. 농부들이 도시 거주자들보다 더 아름답다는 반 고흐의 주장에도 불구하고 이 농부들은 멍청하게 묘사된다. 도25, 28, 29 밀레의 농부들과는 달리 노동에 의해 비인간화된, 반 고흐의 뉘에년 농부들은 근접한 거리와 흔들림 없는 똑바른 응시에도 불구하고 관람자가 이해할 수 없는 이질적인 존재들이다. 반 고흐는 뉘에년에서 편지했다. "나는 어떻게 농민들이 문명화된 세계보다 여러 점에서 훨씬 나은 세상을 따로따로 만들어 내는지에 대해 종종 생각해. 모든 점에서 그렇다는 것은 아니야. 그들은 미술이나 그 밖의 다른 많은 것들에 대해서는 모를 테니까."LT404

반 고흐는 자신과 아주 가까운 사람들의 초상은 좀처럼 그리지 않았다. 테오나 반 라파르트, 또는 고갱이나 베르나르의 그림도 없다. 어머니와 다른 친척들의 초상화는 직접 보고 그린 것이 아니고 사진을 보고 그렸다. 모델들 중 오직 소수(리드, 보흐, 가셰와 그의 딸)만이 반 고흐와 같은 계급 출신이었다. 파리 시기 작품들 중 〈요람 옆에 앉아 있는 여인*Lady sitting by a Cradle*〉1887년 3월에서 신원이 확인되지 않는 여인은 중산계급으로 보이며, 신원이 확인되지 않은 몇몇 남자들은 사회적으로 부족함이 없는 사람들의 복장을 하고 있다. 모델을 가장 호의적으로 묘사한 그림은 탕기의 첫 초상화와 〈탱부랭 카페 테이블에 앉아 있는 여인〉(아마 세가토리)이었다. 파리 체재가 거의 끝나갈 무렵 그의 초상화

들은 새로운 거리 두기로 나아갔다. 나중에 일본 판화를 배경으로 앉아 있는 탕기를 그린 초상화와 평평하게 짠 배경을 바탕으로 자세를 취한 〈이탈리아 여인〉도84의 상징적인 자세는 아를의 룰랭 가족과 주아브 병사 소위 미예도50, 화가 보호도52, 농부 파티앙스 에스칼리에도51, 그가 피에르 로티의 소설 『국화 부인Madame Chrysanthème』 속 등장인물을 따라서 라 무스메라 부른 소녀의 초상화도49로 이어진다. 이 작품들은 개인의 초상화라기보다 성상화 같다.

반 고흐가 이따금 불안한 사회를 엿보게 하는 노골적이고 보기 흉한 인간 모습과 직면하는 데서 좀 더 양식화된 구성으로 후퇴한 것처럼, 주위 환경을 그린 그의 그림들 역시 (그가 좋아한 몇몇 소설 속에 묘사되긴 했지만) 사회적으로 정의되지 않고 묘사된 전통도 없는 지형도에서 풍경화와 도시 풍경같이 좀 더 범주화할 수 있는 장소로 물러났다. 헤이그에서도 파리에서도 그는 시골도 아니고 교외도 아닌 도시 외곽도115과 대면했다. 그리고 명료한 이미지를 그리기 위해 기울인 노력이 그의 가장 감동적인 초기 작품 몇 점을 낳았다.

헤이그 시기의 그림들은 반 고흐가 공간을 구성하기 위해 모방한 네덜란드의 풍경화들과 조화되지 않지만 나중에 그린 드렌터와 브라반트의 시골 경치도124는 좀 더 편하게 관행을 따른다. 파리에서 반 고흐는 자신의 방 창문에서 도시를 굽어보는 경치도34와 건물이 일렬로 늘어선 넓은 가로수 길이 길게 내려다보이는 경치를 그렸는데, 이는 초기 인상주의 화가들이 그린 원형이 있었다. 반 고흐가 그린 한층 세련되지 못한 몽마르트르 경치는 네덜란드의 17세기 풍경화와 프랑스의 풍경화가 조르주 미셸Georges Michel의 후기 작품을 선례로 삼았다. 독창성이 떨어지는 몽마르트르 그림도38, 39에서는 위락 시설이 있는 부지와 상점이 늘어선 거리가 소규모 경작 지구 대신 들어선다. 방벽에서 도시 쪽을 뒤돌아보고 있는 경치 그림도166에서는 축성된 성벽에 의해 구획된 경계를 그 모티프로 취한다. 반 고흐는 더 멀리 아스니에르 근교까지 이동해 가서 도시가 아닌 곳 같은 장소를 그린 인상주의 화

가들의 회화를 개작해 이따금 공장의 굴뚝과 기차가 침입하는 마을의 거리, 여관, 강변도로로 이루어진 광경 도133을 제시한다. 헤이그와 아를에서처럼 아스니에르에서도, 마치 농촌의 적수로 늘 존재하는 산업화를 뒤로 밀쳐 내려 애쓰고 있는 듯 도회적인 존재를 전경의 들판 뒤에 배치한 작품 도167을 그렸다.

드렌터와 뉘에넌으로 향한 것이 헤이그를 떠나고자 한 은둔 행위였듯이 아를로 이사한 것도 파리를 벗어나고자 한 은둔 행위였지만 아를은 전원풍의 드렌터와 브라반트 같지 않았다. 종합해 볼 때 아를에서 반 고흐는 아마도 예기치 못했을 상황과 타협하려고 애썼을 것이다. 그는 소문과 책, 상상에 근거해 믿을 수 없을 정도로 멋진 아를을 기대하고 있었다. 그는 아를 너머 들판과 시골을 자주 그렸지만 도105 안에서 본 도시도 그렸다. 도144 이 도시 그림들은 보통 시내를 통과하거나 시내 밖으로 가는 모티프들을 주로 다룬다. 길, 다리, 운하, 강 등이 그것이다. 공원(도시 내에 있는 구획된 자연 일부)을 그린 연작에서 반 고

166 〈말이 끄는 전차가 있는 방벽〉, 1887

167 〈아스니에르의 공원 안 인물들〉, 1887

흐는 개방된 전원의 자연이라기보다 담으로 둘러막은 공간과 초목이 빽빽이 자라는 곳을 묘사했다.도53

　건강이 나빠진 후로 그가 도시 환경과 다시 대면하는 일은 거의 없었다. 처음에는 병원에서 아를까지 오가는 일로 너무 많은 스트레스를 받았으며 나중에 정신병원에 수용된 뒤에는 도시 모티프와 어떠한 접촉도 멀리했다. 작은 읍 생레미에 처음 갔을 때 그는 기절할 것 같은 느낌을 받았다. 생레미는 그에게 하나의 이미지(마을 도로에서 도로를 수선하는 사람들의 이미지도158)를 제공했다. 그는 아를의 도로와 가옥을 전원의 작은 마을로 묘사하고 교회도 읍사무소도 따로따로 그렸다.도77 관찰에서 비롯된 것이지만 함께 그린 생레미와 오베르의 시골은 구체적인 장소를 묘사한 것이라기보다 자연을 상징화한 것으로 보인다.도63, 68, 155, 157

반 고흐의 작품은 그의 작업 방식에서 오는 갈등과 만나면서 점점 더 보수적으로 되어 갔다. 관찰된 모티프에 의존하는 그의 방식이 과거의 이미지에 기초해 표현하는 그의 형식에 순응하기를 거부하기 시작했다. 그는 산업화와 도시화가 빚은 사회적 불안정을 목격했다. '자연'으로 은둔하여 모던 세계가 빚어낸 갈등을 피하는 것이 환상임을 알았다. 불안은 힘과 서투름으로 표현되었다. 때로는 불안이 작품의 힘을 전하기도 하지만 때로는 작품의 일관성을 떨어뜨린다. 흔히 계속되는 어색한 그림들은 헤이그 시기의 몇몇 드로잉, 직공들의 그림, 그리고 약간의 도시 변두리 이미지에서처럼 필시 관찰에 의존한 작품들이다. 그는 의지할 수 있는 관행이 전혀 없었기 때문에 봐야만 했다. 더 쉬운 그림들, 초기 뉘에넌 풍경화와 고갱의 방문 이전에 그린 아를 시기의 작품같이 문제가 덜 되는 초기의 그림들은 눈에 보이는 것과 예측이 조화되는 순간에 그린 것이었다. 이것들은 별로 흥미를 끌진 않지만 멋진 환영들이다. 그의 마지막 1년 반 동안 제작된 작품들은 표현의 제약에서 벗어날 뿐 아니라 직접 눈으로 보고 필사하는 것을 절제해서 갈등을 피하는 경향이 있다.

반 고흐는 헤이그에서 농촌으로 이사하여 밀레와 (그가 말한) '1848년 세대' 가운데 자신이 감탄했던 화가들과 더욱 가깝게 일체감을 가질 수 있었다. 이 화가들은 반 고흐가 1880년대의 진지하고 야심적인 그림을 그리는 데 시금석이 되었다. 그것은 도시에 사는 대중을 교육할 수 있는 그림들이었다. 그러나 그가 그림을 그리는 방식은 밀레의 그림처럼 매력적인 작품을 생산하지 못했다. 동료들에게서 접한 모더니티에 맞서거나 피하는 상반된 예술 전략에 의해, 또 자신이 선택한 삶에 의해 안트베르펜과 파리에서 모던 도시에 길들여지려고 시도했지만 그는 완전히 기가 꺾였다.

그는 아를과 일본을 동일시함으로써 불가능한 이상을 추구했다. 그는 브라반트에서와 달리 아를에서는 농부 주제를 그리는 계획을 실천하지 않았다. 처음에 그는 풍경, 도시 경관, 초상화와 같은 범주로

분류할 수 있기는 해도 여러 영역으로 분산되는 다양한 모티프를 관찰하려고 결심했다. 농부 그림처럼 구체적인 모습에 직접 기초하지 않고 초월적인 특성과 사회적으로 보수적인 가치를 갖는 상징적 질서를 표현하는 쪽으로 움직였다. 그 추이는 즉각적이지도, 매끄럽지도 않았다. 그 속에는 어떤 상징적 표현을 부여하든 간에 꼭 참고해야만 할 관찰이 남아 있었기 때문이었다.

마지막 18개월의 모티프는 더욱 한정되고 점점 더 구체적인 관찰을 필요로 하지 않았으며 더 많은 감정을 환기시키는 매체 역할을 했다. 그는 고갱이나 상징주의자들의 방법과 의견을 달리했지만 이 점에서는 그들의 계획과 유사했다.

보흐의 초상화를 '시인'으로 그리던 때, 반 고흐는 상징적인 그림을 그리고 싶은 바람을 편지에 썼다. 이러한 상징적 초상화에서 모델은 특수성을 잃고 영원히 사상을 구현하는 것으로 표현된다. 극단적인 경우에 룰랭 부인은 〈요람을 흔드는 여인〉도168이 되었는데, 이 작품은 이상적인 모성에 바치는 모던 시대 제단화로 계획된 세 폭짜리 그림 (그의 〈해바라기〉 연작 중 두 점이 양쪽을 지킨다) 중 가운데에 놓일 것이었다. 헤이그와 브라반트 시기의 작품에서 반 고흐가 다른 존재들을 면밀히 그린 그림에 나타난 거북함은 그 주제와 만나는 어색함을 투사하는 것으로, 그는 후기 작품에서 이 거북함을 위로가 되는 그림을 그리려는 욕망으로 승화시켰다.

그의 삶에서 한때 종교가 충족시켜 주던 부분을 그림이 채워 주었다. 그가 창작하고 싶어 한 그림은 과거에 종교화가 그랬듯이 영원한 것을 환기할 것이다. 그가 테오에게 보낸 편지에 썼듯이 그렇게 함으로써 그것은 위로와 안락을 제공할 것이고 "기만적인 사실주의"LT531, 1888년 9월의 면전에서도 희망을 나타낼 것이다.

병이 겉으로 드러나자 그는 위안을 찾아 더욱더 미술에 열중했다. 그 그림들은 그가 앓은 병과 마찬가지로 현실의 모순을 막아 낸다. 위안이 되는 그림은 모티프에 투사된 이상(희망, 아름다움, 부드러움)을 마치

168 〈요람을 흔드는 여인〉, 1888-1890

그 자체의 특성인 것처럼 표현했다고 할 수 있다.

　　반 고흐는 고갱에게 가셰 의사를 그린 초상 속의 "우리 시대의 비통한 표정"LT643, 1890년 7월에 대해, 또 테오와 조Jo에게 "슬픔과 극한의 고독을 표현하려고 한"LT649, 1890년 7월 최근의 밀밭 그림들에 대해 기술하며 위안을 주는 그림에 대한 신념을 주저하는 듯 보였지만, 또한 같은 밀밭 그림도132에 대해 "내가 시골에서 깨닫는 건강과 회복력"을 환기시키는 것이라고도 썼다. 후퇴 공간이 삭제된 듯 보이는 이 말기의 그림들은 관람자가 상상을 통해 그림에 침투하는 것을 막으며, 이 같은 모순된 투영을 시각적으로 구체화했다.

　　반 고흐는 자연주의적 그림 구성에서 벗어나 길을 모색한 미술 세대에 속했다. 1880년대 파리의 화가들은 단순히 '그들이 본' 이미지를 묘사하고자 열망하는 대신 그 이미지를 창조하는 수단에 주의를 기울이기 시작했다. 이 과정은 미술의 형식적인 국면에 집중했는데, 이것은 그후 모더니즘의 일부로 보이게 될 것이다. 그러나 반 고흐는 자연주의를 대표하는 인물로 개인의 기질을 통해 자연을 보는 일의 중요성을 인정한 졸라의 소설에 열광했다. 졸라가 보여 준 본보기는 고갱이 기억으로 그림을 그릴 것을 촉구할 때조차 그로 하여금 계속해서 자연에 충실하도록 격려했다.

　　고갱과 베르나르의 중립적인 표면과는 다르게 반 고흐의 그림은 자신의 필적을 주장한다. 표현 수단을 습득하기 위한 그의 고투가 캔버스 위에 칠한 그림물감 층의 형태에 대해 분명히 자각하게 했을지도 모른다. 그는 첫 시도에서부터 선보다 색채를 강조해 그린 그림을 선호했지만 점묘주의와 인상주의에 대한 독서가 제도술과 그림을 결합시킨 사실적인 그림을 그리는 수단을 개발하도록 용기를 주었다. 그가 파리에서 동시대의 회화와 일본 판화를 모두 경험함으로써 색을 다루는 데 깨우침을 얻었다고 하더라도, 아를에서 이 생각들을 통합·정리하고 나서야 비로소 색이 갖는 엄청난 잠재력을 완전히 활용하게 되었다.

반 고흐는 아를에서 단시간 내에 철저히 개인적이고 독자적인 표현법을 실현했다. 유일무이하게 '반 고흐'를 나타내는 (그리고 그것이 위조를 부추기는) 표현법을 말이다. 반 고흐가 자신의 유일함에 합당한 가치를 부여하면서도 몇몇 경우에 바로 그 유일함의 상징인 그림을 똑같이 여러 장 그렸다는 것은 정녕 아이러니다.

베르나르는 "반 고흐의 작품은 어느 누구의 것보다 더 독자적이다"라고 공언했다. 작품들을 진동시키고 그림물감으로 독특한 분위기를 나타내는 것으로 자신을 내세우는데, 아마 이것이 반 고흐의 후기 그림이 일반 대중들에게 대단한 인기를 누리는 한 원인일 것이다. 반대로 형식적인 문제들에 주로 관심을 가졌던 많은 모더니즘 화가들에게는 모티프에 화가의 개성을 투영한 이 작품들이 거북했을지도 모른다.

반 고흐는 비평가들이 자신을 동료들과 분리해 선발해 낸 친절에 대해 기쁨과 실망이 뒤섞인 반응을 보냈다. 어떤 이는 심리학적 관점에서 성공의 두려움 때문으로 해석했다. 하지만 이사크손과 오리에에게 보낸 편지를 보면 반 고흐는 자신만의 미술적 준거 체계에 의해 작품이 이해되고 재연되는 데 더 관심을 갖고 있었다. 따라서 이 준거 기준이 없으면 자신의 그림이 제대로 이해되지 못할지도 모른다는 두려움을 갖고 있었던 듯하다.

반 고흐가 자기 작품에 대한 관람자로 편협하고 감수성이 강하며 지식이 넓은 사람들을 추정한 것은 그의 경험과 관계가 있다. 그는 자신을 감동시키는 미술을 그리고 싶어 했다. 그는 테오의 취향을 자기 취향처럼 만들려고 했다. 그는 반 라파르트가 삽화에 대한 애정을 함께 나누었을 때 기쁨으로 전율했다. 편지에는 마치 개종시키려는 듯 설명하는 어투, 가르치려는 어투가 반복해서 나온다. "내가 나타내려고 했던"이라는 어구가 편지 처음부터 끝까지 되풀이해 나타난다.

반 고흐의 개성은 그에 대한 신화에 의해 유지되고 확대되어 왔다. 개인의 독자적 표현법이 그가 다른 화가들과 다르다는 사실을 보증했다. 그의 작품이 철저히 다를수록 그 이미지는 모더니티(또는 모던

적 주제들)와의 대결을 피하는 것처럼 보인다고 말할 수 있다. 아마 이 역시 반 고흐 작품들에 대한 현재의 인기에 기여했을 것이다. 그의 미술이 그리는 행로는 헤이그 시기 작품에서 이미지가 갖는 모더니티에 서부터 아를 시기 그림에서 회화적 특징에 주목한 모더니즘까지 도표로 나타낼 수 있을 것이다.

반 고흐의 미술은 생전에 대중의 갈채를 받지 못했지만 프랑스 미술 행정위원 귀스타브 라루메Gustave Laroumet가 표방한 정책과 통한다. 라루메는 1888년에 단 하나의 인기 있는 예술 강좌가 아니라 경쟁적이고 복수적이며 개성적인 강좌를 옹호했다. 반 고흐는 직업학교의 미술 교육을 개혁하는 일과 관련된 제2제정의 정부 미술 정책의 산물인 바르그의 강의 내용을 모사하는 것으로 미술 실기 공부를 시작했다. 어떤 의미에서 화가 반 고흐는 19세기 후반 미술 정책의 주요 산물이었다. 이것은 그의 미술에 가치를 부여해 온 바로 그 천재 신화와 모순되는 듯이 보이는 결론이지만, 이 신화 역시 비상한 개인의 재능을 이상화한 19세기에 의해 날조된 것이었다. 반 고흐의 작품을 진지하게 비판적으로 연구하기 위해서는 작품의 더 심원한 힘인 서투름과 긴장, 그리고 모순에 주목해야 한다. 이것은 단지 개인적인 선견이나 예술적인 힘에서 나오는 것이 아니라 일반화할 수 없는 특수한 조건에 반응하고 특수한 상황을 통과하며 절충한 결과로 만들어졌다.

참고문헌

인용문헌

Brooks, Charles Mattoon, Jr., *Vincent van Gogh: A Bibliography*, New York, 1942.

Schiff, Richard, 'Art History and the Nineteenth Century: Realism and Resistance', *Art Bulletin*, LXX, 1, Marc 1988, 25-48. pp.29-31. 반 고흐에 관한 최근 연구를 요약하고 있다.

카탈로그 레조네

Faille, J.B. de la, *The Works of Vincent van Gogh*, Amsterdam and London, 1970(4 vols, Paris and Brussels, 1928. 개정판은 Paris, 1939).

Hulsker, Jan, *The Complete van Gogh: Paintings, Drawings, Sketches*, New York, 1977.

카탈로그

Amsterdam, *Rijksmuseum Vincent van Gogh*, ed. Evert van Uitert, 1987.

Amsterdam, Rijksmuseum Vincent van Gogh, *Japanese Prints collected by Vincent van Gogh*, eds Willem va Gulik and Fred Orton, 1978.

New York, Metropolitan Museum of Art, *Van Gogh in Arles*, ed. Ronald Pickvance, 1984: *Van Gogh in Saint-Rémy and Auvers*, ed. Ronald Pickvance, 1986.

Paris, Musée d'Orsay, *Van Gogh à Paris*, eds Françoise Cachin and Bogomila Welsh-Ovcharov, 1988.

's-Hertogenbosch, Noordbrabants Museum, *Van Gogh in Brabant*, ed. Evert van Uitert, Zwolle, 1987.

University of Nottingham and Arts Council of Great Britain, *English Influences on van Gogh*, ed. Ronald Pickvance, 1974.

편지

Gogh, Vincent van, *The Complete Letters of Vincent van Gogh*, 3 vols, London and New York, 1958. Hulsker와 Pickvance가 편지의 순서를 수정했다.

Gauguin, Paul, ed. Douglas Cooper, *Paul Gauguin: 45 Lettres à Vincent, Theo et Jo van Gogh: Collection Rijksmuseum Vincent van Gogh*, Amsterdam, 's-Gravenhage and Lausanne, 1983.

Hulsker, Jan, 'What Theo really thought of Vincent', *Vincent*, III, 2, 1974, 2-28: 'Vincent's letters to Anton Kerssemakers', *Vincent*, II, 2, winter 1973, 16-24: (ed.) 'Critical days in the hospital at Arles', *Vincen* I, 1, autumn 1970, 20-31.

비평

Aurier, G. -Albert, ʽLes Isolés: Vincent van Goghʼ는 *Le Mercure de France*, Jan. 1890년에 최초로 발표된 뒤로 중판되고 번역되었다. Pickvance, *Van Gogh at Saint-Rémy and Auvers*, pp.310–315.

Matthews, Patricia, ʽAurier and Van Gogh: Criticism and Responseʼ, *Art Bulletin*, LXVIII, 1, March 1986, 94–104.

Stein, Susan Alyson, ed., *Van Gogh: A Retrospective*, New York, 1986.

Welsh-Ovcharov, Bogomila, *Van Gogh in Perspective*, Englewood Cliffs, New Jersey, 1974.

Zemel, Carol M., *The Formation of a Legend: Van Gogh Criticism*, 1890–1920, Ann Arbor, Michigan, 1980.

논문 및 전기 연구

Pollock, Griselda, and Fred Orton, *Vincent van Gogh: Artist of his Time*, Oxford, 1978.

Tralbaut, Marc Edo, *Vincent van Gogh*, London, 1969.

상황 연구 및 전문 연구

Art Gallery of Ontario, Toronto, and Rijksmuseum Vincent van Gogh, Amsterdam, *Vincent van Gogh and the Birth of Cloisonnism*, ed. Bogomila Welsh-Ovcharov, Amsterdam and Toronto, 1981.

Chetham, Charles, *The Role of Vincent van Gogh's Copies in the Development of His Art*, New York and London, 1976.

Derkert, Carlo, ʽTheory and Practice in van Gogh's Dutch Paintingʼ, *Konsthistorisk Tidskrift*, special number: Swedish van Gogh Studies, XV, 3–4, Dec. 1946, 97–120.

Green, Nicholas, ʽArt History and the Construction of Individualityʼ, *Oxford Art Journal*, 6, 2, 1983, 80–82; 더 폭넓은 비평서로는 Zemel, *The Formation of a Legend*가 있다.

House, John, ʽIn Detail: Van Gogh's *The Poet's Garden*, Arlesʼ, *Portfolio*, Sept.-Oct. 1980, 28–33.

Hulsker, Jan, ʽvan Gogh's threatened life in St. Rémy and Auversʼ, *Vincent*, II, 1, autumn 1972, 21–39; (ed.) ʽVincent's stay in the hospitals at Arles and St-Rémyʼ, *Vincent* I, 2, spring 1971, 24–44; ʽvan Gogh's ecstatic years in Arlesʼ, *Vincent*, I, 4, summer 1972, 2–17; ʽvan Gogh's years of rebellion in Nuenenʼ, *Vincent*, I, 3, autumn 1971, 15–28; ʽvan Gogh's dramatic years in The Hagueʼ, *Vincent*, I, 2, spring 1971, 6–21.

Johnson, Ron, ʽVincent van Gogh and the Vernacular: The Poet's Gardenʼ, *Arts Magazine*, 53, 6, Feb. 1979, 98–104; ʽVincent van Gogh and the Vernacular: His Southern Accentʼ, *Arts Magazine*, 52, 10, June 1978, 131–135.

Millard, Charles W., ʽA Chronology for Van Gogh's Drawings of 1888ʼ, *Master Drawings*, XII, 2, summer 1974, 156–165.

Murray, Ann, ʼ"Strange and Subtle Perspective…": Van Gogh, the Hague School and the Dutch Landscape Traditionʼ, *Art History*, 3, 4, Dec. 1980, 410–424.

Nordenfalk, Carl, 'Van Gogh and Literature', *Journal of the Warburg and Courtauld Institute*, 10, 1947, 132-147.

Outhwaite, David, *Van Gogh at Auvers-sur-Oise*, M.A. thesis, London University, 1969.

Pollock, Griselda, 'Artists, Mythologies and Media: Genius, Madness and Art History', *Screen*, 21, 3, 1980, 57-96(Pollock의 여러 저서와 논문에 빚을 졌기 때문에 감사하고 싶다); 'Stark Encounters: Modern Life and Urban Work in Van Gogh's Drawings of the Hague 1881-1883', *Art History*, 6, 3, Sept. 1983, 330-358; 'Van Gogh, Rembrandt and the British Museum', *Burlington Magazine*, Nov. 1974; *Vincent van Gogh and Dutch Art: a Study of the development of van Gogh's notion of modern art with special references to the critical and artistic revival of seventeenth century Dutch art in Holland and France in the nineteenth century*, Ph. D. thesis, London University, 1980; *Vincent van Gogh in zijn Hollandse jaren*, Amsterdam, van Gogh Museum, 1980(영문 개요가 첨부되어 있다); 'Van Gogh and the Poor Slaves: Images of Rural Labour as Modern Art', *Art History*, II, 3, Sept. 1988, 408-432.

Rewald, John, 'Theo van Gogh, Goupil, and the Impressionists', *Gazette des Beaux-Arts*, LXXXI, 1973, 1-64, 65-108.

Roskill, Mark, 'Van Gogh's exchanges of work with Emile Bernard in 1888', *Oud Holland*, LXXXVI, 1971, 142-179; 'Van Gogh's "Blue Cart" and His Creative Process', *Oud Holland*, LXXXI, 1966, 3-19; *Van Gogh, Gauguin and the Impressionist Circle*, London, 1970.

Sand, Judy, 'Favoured Fictions: Women and Books in the Art of Van Gogh', *Art History*, II, 2, June 1988, 255-267.

Schapiro, Meyer, 'On a Painting of van Gogh', *Modern Art: 19th and 20th Centuries*, London, 1978 (1st publ. 1952).

Soth, Lauren, 'Van Gogh's Agony', *Art Bulletin*, LXVIII, 2, June 1986, 301-313.

Sotheby's, New York, *Vincent van Gogh: Irises* (sale catalogue), New York, 1987.

Uitert, Evert van, 'Vincent van Gogh and Paul Gauguin: A Creative Competition', *Simiolus*, 9, 3, 1977, 149-168; 'Vincent van Gogh in anticipation of Paul Gauguin', *Simiolus*, 10, 3-4. 1978-1979, 182-199; 'Vincent van Gogh and Paul Gauguin in Competition: Vincent's Original Contribution', *Simiolus*, II, 2, 1980, 81-106; 'Van Gogh's Concept of his Oeuvre', *Simiolus*, 12, 4, 1981-1982, 223-244.

Walker, John A., *Van Gogh Studies: Five Critical Essays*, London, 1981.

Wylie, Anne Stiles, 'Coping with a dizzying world', *Vincent*, III, 1, 1974, 8-18; 'An Investigation of the Vocabulary of Line in Vincent van Gogh's Expression of Space', *Oud Holland*, LXXXV, 4, 210-235.

Zemel, Carol, 'Sorrowing Women, Rescuing Men: van Gogh's Images of Women and Family', *Art History*, X, 3, Sept. 1987, 351-368; 'The Spook in the Machine: Van Gogh's Pictures of Weavers in Brabant', *Art Bulletin*, LXVI, 1, March 1985, 123-137.

기타

Boime, Albert, 'The Teaching of Fine Arts and the Avant-garde in France during the Second Half of the Nineteenth Century', *Arts Magazine*, 60, 4, Dec. 1985, 46–57.

Green, Nicholas, 'All the Flowers of the Field: the State, Liberalism and Art in France under the early Third Republic', *Oxford Art Journal*, 10, 1, 1987, 71–84.

London, Royal Academy; Paris, Grand Palais; The Hague, Haags Gemeentemuseum, *The Hague School: Dutch Masters of the 19th Century*, eds. Leeuw, Ronald de; John Sillevis and Charles Dumas, 1983.

도판 목록

별도의 설명이 없는 경우에는 빈센트 반 고흐의 작품이다. 작품 규격은 가로, 세로 순이며 단위는 센티미터다. 숫자 앞에 오는 문자 F는 J.B. 드 라 파유J.B. de la Faille의 도록 『빈센트 반 고흐의 작품 The Work of Vincent van Gogh』(1970)을 일컫는다.

1 〈해바라기 Sunflowers〉, 1888. F454. 캔버스에 유화, 73×93. 런던 국립미술관 National Gallery, London

2 반 고흐를 파는 신문 머리기사들

3 영화 〈열정의 랩소디 Lust for Life〉, 스틸 사진, 1956. 메트로 골드윈 메이어/유나이티드 아티스츠 엔터테인먼트 사 Metro Goldwyn Mayer/United Artists Entertainment Co. 사진: 국립영화자료보관소 National Film Archive

4 롤란트 홀스트 Roland Holst, 반 고흐의 전시회 도록 표지 디자인, 1892. 빈센트 반 고흐 재단/빈센트 반 고흐 국립미술관, 암스테르담

5 모리스 블라맹크 Maurice Vlaminck, 〈센 강변의 샤투 La Seine à Chatou〉, 1905. 캔버스에 유화, 80×64. 개인 소장. 사진: 로버트 슈미트 Robert Schmit, 파리

6 〈타라스콩으로 가고 있는 화가 Artist on the Road to Tarascon〉, 1888. F448. 캔버스에 유화, 44×48. 프리드리히 대왕 미술관 Kaiser Friedrich Museum, 마그데부르크, 소장 중 1945년 화재로 소실

7 프랜시스 베이컨 Francis Bacon, 〈반 고흐의 초상 습작 III Study for Portrait of van Gogh III〉, 1957, 캔버스에 유화, 142.5×200. 허시혼 미술관 Hirshhorn Museum and Sculpture Garden, 스미스소니언 박물관 Smithsonian Institution, 워싱턴 D.C.

8 〈회색 모자를 쓴 자화상 Self-portrait with Grey Hat〉, 1887-1888. F344. 캔버스에 유화, 37.5×44. 빈센트 반 고흐 재단/빈센트 반 고흐 국립미술관, 암스테르담

9 〈이젤 앞의 자화상 Self-portrait at the Easel〉, 1888. F522. 캔버스에 유화, 50.5×65. 빈센트 반 고흐 재단/빈센트 반 고흐 국립미술관, 암스테르담

10 반 고흐가 살던 지역의 지도. 하니 베일리 Hanni Bailey 제작

11 고갱의 그림을 따라서 그린 〈아를의 여인 L'Arlésienne(after Gauguin)〉과 퓌비 드 샤반의 〈예술과 자연 사이 Inter Artes et Naturam〉를 모방한 드로잉이 들어 있는 편지, 반 고흐가 빌 Wil에게 보냄, 1890. 빈센트 반 고흐 재단/빈센트 반 고흐 국립미술관, 암스테르담

12 〈진입로 Driveway〉, 1873. 펜과 갈색 잉크, 연필, 22.5×18.5. 빈센트 반 고흐 재단/빈센트 반 고흐 국립미술관, 암스테르담

13 쥘 브르통 Jules Breton, 〈이삭 줍는 사람들의 귀가 Calling the Gleaners Home〉, 1859. 캔버스에 유화, 65×45. 아라 미술관 Musée d'Arras, 사진: 지로동 Giraudon

14 〈두 누드 습작(바르그의 작품을 본뜸) Study of Two Nudes(after Bargue)〉, 1880. 검은 초크, 53×44. 빈센트 반 고흐 재단/빈센트 반 고흐

국립미술관, 암스테르담

15 〈지붕에 이끼가 긴 헛간 Barn with Moss-grown
 Roof〉, 1881. F842. 펜, 갈색과 회색 잉크, 연필,
 61×45.5. 보이만스반뵈닝헨 미술관Museum
 Boymans-van Beuningen, 로테르담

16 〈화롯가의 늙은 농부 Old Peasant by the Fire〉,
 1881. F868. 목탄으로 그리고 흰색과
 빨간색으로 강조함, 45×56, 크뢸러뮐러
 국립박물관Kröller-Müller State Museum,
 오테를로Otterlo

17 안톤 마우베Anton Mauve, 〈히스가 무성한
 황야의 나무꾼들 Wood Gatherers on the Heath〉,
 약 1880. 수채화, 63.4×37.5. 그로닝헨
 미술관Groningen Museum

18 〈뜨개질하는 스헤베닝헌 소녀Young
 Scheveningen Woman knitting〉, 1881. F870.
 수채화, 35×51. 개인 소장

19 〈화가의 다락방 창문에서 본 지붕들Roofs seen
 from Artist's Attic Window〉, 1882. F943. 수채화,
 55×39. 개인 소장

20 〈슬픔Sorrow〉, 1882. F929a. 검은 초크,
 27×44.5, 월솔 미술관Walsall Museum and Art
 Gallery

21 〈앉아 있는 신Sien seated〉, 1882, F937r. 펜과 붓,
 세피아 물감, 연필, 43×58. 크뢸러뮐러
 국립박물관, 오테를로

22 〈숲 속의 소녀Girl in a Wood〉, 1882. F8.
 캔버스에 유화, 59×39. 크뢸러뮐러
 국립박물관, 오테를로

23 〈외바퀴 손수레가 있는 풍경Landscape with
 Wheelbarrow〉, 1883. F1100, 수채화, 35×24.
 클리블랜드 미술관The Cleveland Museum of Art,
 레너드 C. 하나 2세Leonard C. Hanna Jr. 유증

24 〈정면을 보고 있는 직공 Weaver facing front〉,
 1884. F27. 패널 위 캔버스에 유화, 61×48.
 보이만스반뵈닝헨 미술관, 로테르담

25 〈흰 모자를 쓴 채 오른쪽을 보고 있는 촌부의
 두상 Head of a Peasant Woman with a White Cap,
 facing right〉, 1885. F1182. 검은 초크, 33×40.
 빈센트 반 고흐 재단/빈센트 반 고흐
 국립미술관, 암스테르담

26 〈손 습작 Hand Studies〉, 1885. F1153r. 검은
 초크, 34.5×21, 빈센트 반 고흐 재단/빈센트 반
 고흐 국립미술관, 암스테르담

27 〈오래된 교회 망루 Old Church Tower〉, 1885.
 F84. 캔버스에 유화, 79×63. 빈센트 반 고흐
 재단/빈센트 반 고흐 국립미술관, 암스테르담

28 〈몸을 구부린 촌부 Peasant Woman stooping〉,
 1885. F1269. 검은 초크, 43.5×52.5.
 크뢸러뮐러 국립박물관, 오테를로

29 〈뗏장을 입히고 있는 농부 Peasant turfing〉, 1885.
 F1310. 검은 초크, 28×44. 빈센트 반 고흐
 재단/빈센트 반 고흐 국립미술관, 암스테르담

30 〈새둥지 Bird's Nests〉, 1885. F111. 캔버스에 유화,
 46.5×38.5. 빈센트 반 고흐 재단/빈센트 반
 고흐 국립미술관, 암스테르담

31 〈춤추는 여인들 Women dancing〉, 1885. F1350b.
 검은 초크와 색 초크, 16.4×9.3. 빈센트 반 고흐
 재단/빈센트 반 고흐 국립미술관, 암스테르담

32 〈눈 덮인 안트베르펜의 집들 Houses in Antwerp in
 the Snow〉, 1885. F260. 캔버스에 유화,
 33.5×44. 빈센트 반 고흐 재단/빈센트 반 고흐
 국립미술관, 암스테르담

33 〈불붙인 담배를 물고 있는 해골 Skull with Burning
 Cigarette〉, 1885. F212. 캔버스에 유화,
 24×32.5. 빈센트 반 고흐 재단/빈센트 반 고흐
 국립미술관, 암스테르담

34 〈레픽로에 있는 빈센트의 방에서 본 풍경View
 from Vincent's Room in rue Lepic〉, 1887. F341.
 캔버스에 유화, 38×46. 빈센트 반 고흐
 재단/빈센트 반 고흐 국립미술관, 암스테르담

35 〈앉아 있는 소녀와 석고 소상 습작 Studies of a

seated Nude Girl and Plaster Statuettes〉, 1886.
F1366r. 검은 초크, 61.5×47.5. 빈센트 반 고흐
재단/빈센트 반 고흐 국립미술관, 암스테르담

36 〈석고 소상 습작 Studies of Plaster Statuettes〉,
1886(도35의 세부). F1366v. 검은 초크와 목탄,
61.5×47.5. 빈센트 반 고흐 재단/빈센트 반
고흐 국립미술관, 암스테르담

37 아돌프 몽티셀리Adolphe Monticelli, 〈꽃을 꽂은
화병 Vase with Flowers〉, 약 1875. 캔버스에 유화,
39×51. 빈센트 반 고흐 재단/빈센트 반 고흐
국립미술관, 암스테르담

38 〈언덕에서 본 파리 교외 Suburb of Paris seen from
a Height〉, 1887. F1410. 수채 물감으로 그리고
흰색으로 강조함, 53.5×39.5. 빈센트 반 고흐
재단/빈센트 반 고흐 국립미술관, 암스테르담

39 〈어퍼 밀 근처의 몽마르트르 Montmartre near the
Upper Mill〉, 1886. F272. 메이소나이트Masonite
위의 캔버스에 유화, 33.5×44. 시카고
미술관Art Institute of Chicago, 헬렌 버치 바틀릿
기념재단Helen Birch Bartlett Memorial Foundation

40 〈침대 위의 여성 누드 Nude Woman on a Bed〉,
1887. F330. 캔버스에 유화, 73×59.5. 반스
재단The Barnes Foundation, 머라이언Merion,
펜실베이니아

41 아를의 '노란 집' 사진. 빈센트 반 고흐
재단/빈센트 반 고흐 국립미술관, 암스테르담

42 〈지는 태양과 씨 뿌리는 사람 Sower with setting
Sun〉, 1888. F422. 캔버스에 유화, 80.5×64.
크뢸러뮐러 국립박물관, 오테를로

43 〈밭에서 일하는 농부들 Peasants working in a
Field〉, 1888. F1090. 갈대 펜, 잉크, 34.5×26.
빈센트 반 고흐 재단/빈센트 반 고흐
국립미술관, 암스테르담

44 〈몽마주르에서 본 크로 평야 La Crau seen from
Montmajour〉, 1888. F1420. 검은 초크, 펜, 갈대
펜, 갈색과 흑색 잉크, 61×49. 빈센트 반 고흐

재단/빈센트 반 고흐 국립미술관, 암스테르담

45 에밀 베르나르Emile Bernard, 〈'그의 친구
빈센트를 위한' 자화상 Self-portrait 'à son copaing
Vincent'〉, 1888. 캔버스에 유화, 55.5×46.5.
빈센트 반 고흐 재단/빈센트 반 고흐
국립미술관, 암스테르담

46 폴 고갱Paul Gauguin, 〈가난한
사람들(베르나르의 초상화와 함께 있는
자화상)Les Misérables(Self-portrait with Portrait of
Bernard)〉, 1888. 캔버스에 유화, 55×45.
빈센트 반 고흐 재단/빈센트 반 고흐
국립미술관, 암스테르담

47 〈우체부 룰랭 Postman Roulin〉, 1888. F432.
캔버스에 유화, 65×81. 보스턴 미술관Museum
of Fine Arts, Boston. 로버트 트리트 페인
2세Robert Treat Paine II 유증

48 〈분홍색 복숭아나무(마우베를 기리며)Pink
Peach Tree(Souvenir de Mauve)〉, 1888. F394.
캔버스에 유화, 59.5×73. 크뢸러뮐러
국립박물관, 오테를로

49 〈라 무스메 La Mousmé〉, 1888. F431. 캔버스에
유화, 60×74. 국립미술관National Gallery of Art,
워싱턴 D.C., 체스터 데일 컬렉션Chester Dale
Collection

50 〈미예 소위 Lieutenant Milliet〉, 1888. F473.
캔버스에 유화, 49×60. 크뢸러뮐러
국립박물관, 오테를로

51 〈프로방스의 늙은 농부(파티앙스
에스칼리에)Old Provençal Peasant(Patience
Escalier)〉, 1888. F444. 캔버스에 유화, 56×69.
개인 소장

52 〈외젠 보흐(시인)Eugène Boch(The Poet)〉, 1888.
F462. 캔버스에 유화, 45×60. 오르세
미술관Musée d'Orsay, 파리. 사진:
국립미술관연합회Réunion des Musées Nationaux

53 〈아를의 공원 Park at Arles〉, 1888. F479.

캔버스에 유화, 92×73. 개인 소장으로 추정

54 〈카페 야경 The Night Café〉, 1888. F463.
 캔버스에 유화, 89×70. 예일 대학교 미술관Yale
 University Art Gallery. 스티븐 칼턴 클라크Stephen
 Carlton Clark 유증

55 〈밤의 카페 테라스(포룸 광장) Café Terrace at
 Night(place du Forum)〉, 1888. F467. 캔버스에
 유화, 65.5×81. 크뢸러뮐러 국립박물관,
 오테를로

56 폴 고갱, 〈해바라기를 그리는 반 고흐 Van Gogh
 painting Sunflowers〉, 1888. 캔버스에 유화,
 92×73. 빈센트 반 고흐 재단/빈센트 반 고흐
 국립미술관, 암스테르담

57 폴 고갱, 〈아를의 정원 Garden at Arles〉, 1888.
 캔버스에 유화, 91.5×73. 시카고 미술관.
 루이스 L. 코번 부부 기념 컬렉션Mr and Mrs
 Lewis L. Coburn Memorial Collection

58 〈에턴의 정원에 대한 기억 Memory of the Garden at
 Etten〉, 1888. F496. 캔버스에 유화, 92.5×73.5,
 에르미타슈 미술관Hermitage, 상트페테르부르크

59 〈양파가 담긴 접시, 『건강 지침서』, 그 외
 물건들 Plate with Onions, Annuaire de la Santé, and
 Other Objects〉, 1889. F604. 캔버스에 유화,
 64×50, 크뢸러뮐러 국립박물관, 오테를로

60 〈생 폴 병원의 화실 창문 Window of Studio at St.
 Paul's Hospital〉, 1889. F1528. 검은 초크,
 구아슈, 47×61.5. 빈센트 반 고흐 재단/빈센트
 반 고흐 국립미술관, 암스테르담

61 〈병원의 공동 침실 Dormitory in Hospital〉, 1889.
 F646. 캔버스에 유화, 92×74. 오스카르
 라인하르트 컬렉션Oskar Reinhart Collection,
 빈터투어Winterthur

62 〈붉은 포도밭 The Red Vineyard〉, 1888. F495.
 캔버스에 유화, 93×75. 푸슈킨 미술관Pushkin
 Museum, 모스크바

63 〈별이 빛나는 밤 Starry Night〉, 1889. F612.

캔버스에 유화, 92×73. 뉴욕
현대미술관Museum of Modern Art, New York.
릴리 P. 블리스Lillie P. Bliss 유증으로 취득

64 〈덤불 Undergrowth〉, 1889. F746. 캔버스에 유화,
 92×74. 빈센트 반 고흐 재단/빈센트 반 고흐
 국립미술관, 암스테르담

65 〈삼나무가 있는 옥수수 밭 Cornfield with
 Cypresses〉, 1889. F615. 캔버스에 유화,
 91.5×72.5. 빈센트 반 고흐 재단/빈센트 반
 고흐 국립미술관, 암스테르담

66 〈아를의 여인 L'Arlésienne〉, 1888. F488.
 캔버스에 유화, 72×90. 뉴욕 현대미술관.
 새뮤얼 A. 루이슨Samuel A. Lewisohn 유증

67 〈소나무 숲 Pine Woods〉, 1889. F652. 캔버스에
 유화, 73×92. 크뢸러뮐러 국립박물관,
 오테를로

68 〈삼나무와 별이 있는 길 Road with Cypresses and
 Star〉, 1890. F683. 캔버스에 유화, 73×92.
 크뢸러뮐러 국립박물관, 오테를로

69 〈채석장 입구 Entrance to a Quarry〉, 1889. F744.
 캔버스에 유화, 72.5×60. 빈센트 반 고흐
 재단/빈센트 반 고흐 국립미술관, 암스테르담

70 〈자화상 Self-portrait〉, 1889. F627. 캔버스에
 유화, 54×65. 오르세 미술관, 파리. 사진 및
 표지 그림: 국립미술관연합회

71 〈오베르쉬르우아즈의 초가지붕 집 Cottages with
 Thatched Roofs at Auvers-sur-Oise〉, 1890. F792.
 캔버스에 유화, 91×72. 오르세 미술관, 파리.
 사진: 국립미술관연합회

72 〈비 오는 풍경 Landscape in the Rain〉, 1890.
 F811. 캔버스에 유화, 100×50. 웨일스
 국립박물관National Museum of Wales,
 카디프Cardiff

73 〈빗속에 씨 뿌리는 사람 Sower in the Rain〉, 1890.
 F1550. 연필과 초크, 31.5×23.5. 폴크방
 미술관Folkwang Museum, 에센Essen

74 〈불가에 사람들이 모여 있는 농가 내부Interior of a Farm with Figures by a Fire〉, 1890. F1608r. 검은 초크, 32×23.5. 빈센트 반 고흐 재단/빈센트 반 고흐 국립미술관, 암스테르담

75 〈도비니의 정원Daubigny's Garden〉, 1890. F777. 캔버스에 유화, 101.5×56. 바젤 공립미술관Öffentliche Kunstsammlung Basel

76 〈피아노를 치는 마르게리트 가셰Marguerite Gachet at the Piano〉, 1890. F772. 캔버스에 유화, 50×102. 바젤 공립미술관

77 〈오베르쉬르우아즈의 교회Church at Auvers-sur-Oise〉, 1890. 캔버스에 유화, 74×94. 오르세 미술관, 파리. 사진: 국립미술관연합회

78 〈두 사람이 있는 덤불Undergrowth with Two Figures〉, 1890. F773. 캔버스에 유화, 100×50. 신시내티 미술관Cincinnati Museum, 신시내티

79 〈성과 두 그루의 배나무 Two Pear Trees with Château〉, 1890. F770. 캔버스에 유화, 100×50. 빈센트 반 고흐 재단/빈센트 반 고흐 국립미술관, 암스테르담

80 테오 반 고흐의 사진. 빈센트 반 고흐 재단/빈센트 반 고흐 국립미술관, 암스테르담

81 〈일본 여자: 게이사이 에이센의 작품을 따라서 그린 고급 창부Japonaiserie: the Courtesan after Keisai Eisen〉, 1887. F373. 캔버스에 유화, 61×105. 빈센트 반 고흐 재단/빈센트 반 고흐 국립미술관, 암스테르담

82 루크 필즈Luke Fildes, 〈집도 없고 배도 고픈Houseless and Hungry〉, 1869. 판화, 40.3×31.6. 빈센트 반 고흐 재단/빈센트 반 고흐 국립미술관, 암스테르담

83 후베르트 폰 헤르코메르Hubert von Herkomer, 〈첼시 왕립 병원의 일요일Sunday at the Chelsea Hospital〉, 1871. 판화, 26.2×34. 빈센트 반 고흐 재단/빈센트 반 고흐 국립미술관, 암스테르담

84 〈이탈리아 여인The Italian Woman〉, 1887-1888. F381. 캔버스에 유화, 60×81. 오르세 미술관, 파리. 사진: 국립미술관연합회

85 〈탕기 아저씨 초상Portrait of Père Tanguy〉, 1887-1888. F363. 캔버스에 유화, 75×92. 로댕 미술관Musée Rodin. 사진: 브루노 자레Bruno Jarret

86 피에르 퓌비 드 샤반Pierre Puvis de Chavannes, 〈예술과 자연 사이Inter Artes et Naturam〉(중앙 패널화), 1888-1890. 벽화, 830×295. 루앙 미술관Musée des Beaux-Arts, Rouen

87 〈씨 뿌리는 사람 The Sower〉(밀레의 작품을 본뜸), 1881. F830. 펜과 담채로 그리고 초록색과 흰색으로 강조함. 36.5×48. 빈센트 반 고흐 재단/빈센트 반 고흐 국립미술관, 암스테르담

88 장프랑수아 밀레Jean-François Millet의 〈들판의 노동 Labours of the Field〉 인쇄물. 빈센트 반 고흐 재단/빈센트 반 고흐 국립미술관, 암스테르담

89 장프랑수아 밀레, 〈씨 뿌리는 사람 The Sower〉, 1850. 캔버스에 유화, 82.5×101. 보스턴 미술관. 쇼 컬렉션Shaw Collection

90 에밀 베르나르, 〈브르타뉴 여인들과 아이들Breton Women and Children〉, 1888. 캔버스에 유화, 92×74. 개인 소장

91 〈브르타뉴 여인들Breton Women〉(베르나르의 작품을 본뜸), 1888-1889. F1422. 수채화, 62×47.5. 밀라노 시립현대미술관Civica Galleria d'Arte Moderna di Milano

92 〈밤: 경계Night: the Watch〉(밀레의 작품을 본뜸), 1889. F647. 캔버스에 유화, 92×72.5. 빈센트 반 고흐 재단/빈센트 반 고흐 국립미술관, 암스테르담

93 〈씨 뿌리는 사람 The Sower〉(부분), 1888. F451. 캔버스에 유화, 40×32. 빈센트 반 고흐 재단/빈센트 반 고흐 국립미술관, 암스테르담

94 폴 고갱, 〈설교 후의 환영 Vision after the Sermon〉,

1888. 92×73. 스코틀랜드 국립미술관National
Galleries of Scotland, 에든버러Edinburgh

95 폴 고갱, 〈아를의 여인: 지누 부인 L'Arlésienne:
Mme Ginoux〉, 1888. 목탄, 48.4×56.
샌프란시스코 미술관Fine Arts Museum, San
Francisco, 아헨바흐 그래픽 아트 재단Achenbach
Foundation for the Graphic Arts

96 〈아를의 여인 L'Arlésienne〉(고갱의 작품을 본뜸),
1890. F542. 캔버스에 유화, 54×65, 상파울루
미술관Museu de Arte de São Paulo, 브라질.
사진: 루이스 오사카Luiz Hossaka

97 폴 시냐크Paul Signac, 〈부아콜롱브의 철도
교차로 Railway Junction at Bois-Colombes〉, 1886.
캔버스에 유화, 47×33. 리즈 시립미술관Leeds
City Art Gallery

98 〈헤이그 인근 로스우이넨의 길 Road at Loosduinen
near The Hague〉, 1882. F1089. 검은 초크와
펜으로 그리고 흰색으로 강조함, 35.5×26.
빈센트 반 고흐 재단/빈센트 반 고흐
국립미술관, 암스테르담

99 〈과꽃과 창포를 꽂은 화병 Vases with Asters and
Phlox〉, 1886. F234. 캔버스에 유화, 46×61.
빈센트 반 고흐 재단/빈센트 반 고흐
국립미술관, 암스테르담

100 외젠 들라크루아Eugène Delacroix,
〈피에타 Pietà〉(셀레스탱 낭퇴유Célestin
Nanteuil가 인쇄함). 빈센트 반 고흐 재단/빈센트
반 고흐 국립미술관, 암스테르담

101 〈들라크루아의 작품을 본떠 그린 피에타 Pietà
after Delacroix〉, 1889. F630. 캔버스에 유화,
60.5×73. 빈센트 반 고흐 재단/빈센트 반 고흐
국립미술관, 암스테르담

102 렘브란트Rembrandt, 〈라자로의 부활 The Raising
of Lazarus〉. 에칭. 메트로폴리탄
미술관Metropolitan Museum of Art, 뉴욕. 헨리
월터스Henry Walters 증여.

103 〈라자로의 부활 The Raising of Lazarus〉
(렘브란트의 작품을 본뜸), 1890. F677.
캔버스에 유화, 63×48.5. 빈센트 반 고흐
재단/빈센트 반 고흐 국립미술관, 암스테르담

104 루이 앙크탱Louis Anquetin, 〈정오의 풀 베는
사람: 여름 The Mower at Noon: Summer〉, 1887.
판지에 유화, 52.7×69.2. 개인 소장

105 〈아를, 밀밭 풍경 Arles, View from the Wheatfields〉,
1888. F545. 캔버스에 유화, 54×73. 로댕
미술관. 사진: 지로동

106 〈커피포트가 있는 정물 Still-life with Coffee-pot〉,
1888. F410. 캔버스에 유화, 81×65. 개인 소장

107 〈공동 취사장 Public Soup Kitchen〉, 1883.
F1020a. 검은 초크, 44.5×57. 빈센트 반 고흐
재단/빈센트 반 고흐 국립미술관, 암스테르담

108 〈일본 Le Japon〉, 『파리 삽화 Paris illustré』 표지,
1866년 5월. 빈센트 반 고흐 재단/빈센트 반
고흐 국립미술관, 암스테르담

109 반 고흐가 『파리 삽화』 표지를 따라 그린 것,
1887. 빈센트 반 고흐 재단/빈센트 반 고흐
국립미술관, 암스테르담

110 〈귀를 붕대로 싸맨 자화상 Self-Portrait with
Bandaged Ear〉, 1889. F527. 캔버스에 유화,
49×60. 코톨드 미술연구소Courtauld Institute
Galleries, 런던(코톨드 컬렉션)

111 〈노란색 배경 앞에서 보라색 아이리스를 꽂고
있는 화병 Vase with Violet Irises against a Yellow
Background〉, 1890. F678. 캔버스에 유화,
73.5×92. 빈센트 반 고흐 재단/빈센트 반 고흐
국립미술관, 암스테르담

112 〈챙 없는 모자를 쓴 남자의 초상 Portrait of a Man
with a Skullcap〉, 1887-1888. F289. 캔버스에
유화, 54×65.5. 빈센트 반 고흐 재단/빈센트 반
고흐 국립미술관, 암스테르담

113 〈낫을 든 젊은이(낫으로 풀을 베는 소년) Young
Man with a Sickle(Boy cutting Grass with a Sickle)〉,

1881. F851. 검은 초크와 수채 물감, 61×47. 크뢸러뮐러 국립박물관, 오테를로

114 〈야코프 메이어르의 딸 *Daughter of Jacob Meyer*〉(홀바인의 작품을 본뜸), 1881. F847. 목탄과 연필, 30.5×43. 개인 소장

115 〈헤이그의 가스 탱크 *Gas Tanks in The Hague*〉, 1882. F924. 초크와 연필, 33.5×24. 빈센트 반 고흐 재단/빈센트 반 고흐 국립미술관, 암스테르담

116 〈헤이그의 전당포 *Pawnshop in The Hague*〉, 1882. 검은 초크, 33×23.5. 빈센트 반 고흐 재단/빈센트 반 고흐 국립미술관, 암스테르담

117 〈눈 속의 광부들 *Miners in the Snow*〉, 1882. F1202. 수채화, 11×7. 빈센트 반 고흐 재단/빈센트 반 고흐 국립미술관, 암스테르담

118 〈지팡이를 든 독거 남자 *Orphan Man with Walking Stick*〉, 1882. F962. 연필, 30.5×50. 빈센트 반 고흐 재단/빈센트 반 고흐 국립미술관, 암스테르담

119 〈어부 두상 *Head of Fisherman*〉, 1883. F1014. 연필, 석판 인쇄용 검은 초크, 잉크로 그리고 검은색과 흰색으로 강조함, 31.5×50.5. 빈센트 반 고흐 재단/빈센트 반 고흐 국립미술관, 암스테르담

120 〈정부 복권 사무소 *State Lottery Office*〉, 1882. F970. 수채화, 57×38. 빈센트 반 고흐 재단/빈센트 반 고흐 국립미술관, 암스테르담

121 〈신의 앉아 있는 딸 *Sien's Daughter seated*〉, 1883. F1008. 연필, 석판 인쇄용 검은 초크, 31×50.5. 빈센트 반 고흐 재단/빈센트 반 고흐 국립미술관, 암스테르담

122 〈뉘에넌의 목사관 정원(겨울 정원) *The Vicarage Garden at Nuenen in Winter(Winter Garden)*〉, 1884. F1128. 연필과 펜, 53×39. 빈센트 반 고흐 재단/빈센트 반 고흐 국립미술관, 암스테르담

123 〈목사관 정원의 연못(물총새) *Pond in the Vicarage Garden(The Kingfisher)*〉, 1884. F1135. 펜으로 그리고 흰색으로 강조함, 53×39. 빈센트 반 고흐 재단/빈센트 반 고흐 국립미술관, 암스테르담

124 〈해질녘 풍경 *Landscape at Nightfall*〉, 1883. F1099. 수채화, 53×40. 빈센트 반 고흐 재단/빈센트 반 고흐 국립미술관, 암스테르담

125 〈감자 먹는 사람들 *The Potato Eaters*〉, 1885. F82. 캔버스에 유화, 114×82. 빈센트 반 고흐 재단/빈센트 반 고흐 국립미술관, 암스테르담

126 〈푸른 옷을 입은 여인의 초상 *Portrait of a Woman in Blue*〉, 1885. F207a. 캔버스에 유화, 38×46. 빈센트 반 고흐 재단/빈센트 반 고흐 국립미술관, 암스테르담

127 〈펼쳐진 성서, 꺼진 촛불 그리고 소설책 *Open Bible, Extinguished Candle and Novel*〉, 1885. F117. 캔버스에 유화, 78×65. 빈센트 반 고흐 재단/빈센트 반 고흐 국립미술관, 암스테르담

128 〈파리 사람의 소설 *Parisian Novels*〉, 1888. F358. 캔버스에 유화, 72.5×53. 빈센트 반 고흐 재단/빈센트 반 고흐 국립미술관, 암스테르담

129 〈파리, 세 바타유 레스토랑의 창문 *Window at the Restaurant Chez Bataille in Paris*〉, 1887. F1392. 펜과 청색 초크와 분홍색, 노란색, 하얀색 크레용, 40×54. 빈센트 반 고흐 재단/빈센트 반 고흐 국립미술관, 암스테르담

130 앙리 드 툴루즈로트레크 Henri de Toulouse-Lautrec, 〈빈센트 반 고흐의 초상 *Portrait of Vincent van Gogh*〉, 1887. 파스텔, 44×53. 빈센트 반 고흐 재단/빈센트 반 고흐 국립미술관, 암스테르담

131 〈몽마르트르 언덕의 채석장 부근 *Hill of Montmartre with a Quarry*〉, 1886. F230. 캔버스에 유화, 62×56. 빈센트 반 고흐 재단/빈센트 반 고흐 국립미술관, 암스테르담

132 〈까마귀가 있는 밀밭 *Crows in the Wheatfields*〉, 1890. F779. 캔버스에 유화, 100.5×50.5. 빈센트 반 고흐 재단/빈센트 반 고흐 국립미술관, 암스테르담

133 〈아스니에르 근처의 센 강을 따라서 난 도로 *Road along the Seine near Asnières*〉, 1887. F299. 캔버스에 유화, 66×49. 빈센트 반 고흐 재단/빈센트 반 고흐 국립미술관, 암스테르담

134 〈종다리가 있는 밀밭 *Wheatfield with a Lark*〉, 1887. F310. 캔버스에 유화, 64.5×54. 빈센트 반 고흐 재단/빈센트 반 고흐 국립미술관, 암스테르담

135 클로드 모네Claude Monet, 〈아르장퇴유의 센 강 *The Seine at Argenteuil*〉, 1873. 캔버스에 유화, 75×56. 코톨드 미술연구소, 런던(코톨드 컬렉션)

136 〈레몬, 배, 사과, 포도, 그리고 오렌지 한 개 *Lemons, Pears, Apples, Grapes and an Orange*〉, 1887. F383. 캔버스에 유화, 65×49. 빈센트 반 고흐 재단/빈센트 반 고흐 국립미술관, 암스테르담

137 〈크로 평야의 추수(푸른 수레) *Harvest at La Crau(Blue Cart)*〉, 1888. F412. 캔버스에 유화, 92×72.5. 빈센트 반 고흐 재단/빈센트 반 고흐 국립미술관, 암스테르담

138 〈전경에 붓꽃이 있는 아를의 경치 *View of Arles with Irises in the Foreground*〉, 1888. F409. 캔버스에 유화, 65×54. 빈센트 반 고흐 재단/빈센트 반 고흐 국립미술관, 암스테르담

139 〈'노란 집' 맞은편의 공원 *Public Garden Opposite the 'Yellow House'*〉, 1888. F1421. 연필과 갈대 펜, 갈색 잉크, 34.5×25.5. 빈센트 반 고흐 재단/빈센트 반 고흐 국립미술관, 암스테르담

140 〈생트마리드라메르 해안의 배들 *Boats on the Beach at Saintes-Maries-de-la-Mer*〉, 1888. F413. 캔버스에 유화, 81×64.5. 빈센트 반 고흐

재단/빈센트 반 고흐 국립미술관, 암스테르담

141 〈쟁기로 간 들판 *Ploughed Fields*〉, 1888. F574. 캔버스에 유화, 92×72.5. 빈센트 반 고흐 재단/빈센트 반 고흐 국립미술관, 암스테르담

142 〈크로 평야의 복숭아꽃 *Peach Blossom in The Crau*〉, 1889. F514. 캔버스에 유화, 81.5×65.5. 코톨드 미술연구소, 런던(코톨드 컬렉션)

143 〈꽃이 핀 과수원, 원경의 아를 *Orchard in Blossom, Arles in the Background*〉, 1889. F515. 캔버스에 유화, 65×50.5. 빈센트 반 고흐 재단/빈센트 반 고흐 국립미술관, 암스테르담

144 〈아를에 있는 빈센트의 집, '노란 집' *Vincent's House in Arles, the 'Yellow House'*〉, 1888. F464. 캔버스에 유화, 94×76. 빈센트 반 고흐 재단/빈센트 반 고흐 국립미술관, 암스테르담

145 〈아를의 빈센트 침실 *Vincent's Bedroom in Arles*〉, 1888. F482. 캔버스에 유화, 90×72. 빈센트 반 고흐 재단/빈센트 반 고흐 국립미술관, 암스테르담

146 〈별이 빛나는 론 강의 밤 *Starry Night over the Rhône*〉, 1888. F474. 캔버스에 유화, 92×72.5. 오르세 미술관, 파리. 사진: 국립미술관연합회

147 〈자화상 *Self-portrait*〉(고갱에게 헌정), 1888. F476. 캔버스에 유화, 52×62. 포그 미술관Fogg Art Museum. 모리스 워트하임 컬렉션Collection of Maurice Wertheim

148 〈비 *Rain*〉, 1889. F650. 캔버스에 유화, 92.5×73.5. 필라델피아 미술관Philadelphia Museum of Art. 프랜시스 P. 맥킬허니Frances P. McIlhenny를 기념한 헨리 P. 맥킬허니 컬렉션The Henry P. McIlhenny Collection

149 〈반 고흐의 의자 *Van Gogh's Chair*〉, 1888. F498. 캔버스에 유화, 73.5×93. 런던 국립미술관

150 〈고갱의 의자 *Gauguin's Chair*〉, 1888. F499. 캔버스에 유화, 72×90.5. 빈센트 반 고흐 재단/빈센트 반 고흐 국립미술관, 암스테르담

151 〈추수하는 사람이 있는 밀밭Wheatfield with a Reaper〉, 1889. F618. 캔버스에 유화, 92×74. 빈센트 반 고흐 재단/빈센트 반 고흐 국립미술관, 암스테르담

152 〈여러 가지를 스케치한 종이Sheet with Various Sketches〉(부분), 1888. F1375. 연필, 29×23. 빈센트 반 고흐 재단/빈센트 반 고흐 국립미술관, 암스테르담

153 〈땅 파는 남자들Men digging〉(밀레의 작품을 본뜸), 1889. F648. 캔버스에 유화, 92×72. 암스테르담 시립미술관 컬렉션Stedelijk Museum Collection, Amsterdam

154 장프랑수아 밀레의 〈땅 파는 남자들〉을 본뜬 목판화. 빈센트 반 고흐 재단/빈센트 반 고흐 국립미술관, 암스테르담

155 〈올리브 과수원Olive Grove〉, 1889. F707. 캔버스에 유화, 92.5×73. 빈센트 반 고흐 재단/빈센트 반 고흐 국립미술관, 암스테르담

156 〈정신병원 정원(꽃과 나비가 있는 풀밭)Asylum Garden(Field of Grass with Flowers and Butterflies)〉, 1890. F672. 캔버스에 유화, 81×64.5. 런던 국립미술관

157 〈우아즈 강이 보이는 경치Landscape with the River Oise〉, 1890. F1627. 연필과 검은 초크, 30.5×23.5. 빈센트 반 고흐 재단/빈센트 반 고흐 국립미술관, 암스테르담

158 〈도로 공사Road Menders〉, 1889. F658. 캔버스에 유화, 92.5×73.5. 필립스 컬렉션Philips Collection, 워싱턴 D.C.

159 〈꽃이 핀 편도나무 가지Branches of an Almond Tree in Blossom〉, 1890. F671. 캔버스에 유화, 92×73. 빈센트 반 고흐 재단/빈센트 반 고흐 국립미술관, 암스테르담

160 〈뿌리와 나무줄기Roots and Tree Trunks〉, 1890. F816. 캔버스에 유화, 100.5×50.5. 빈센트 반 고흐 재단/빈센트 반 고흐 국립미술관, 암스테르담

161 〈밀 이삭Ears of Wheat〉, 1890. F767. 캔버스에 유화, 47×64.5. 빈센트 반 고흐 재단/빈센트 반 고흐 국립미술관, 암스테르담

162 〈붓꽃Irises〉, 1889. F608. 캔버스에 유화, 93×73. 개인 소장

163 〈의사 폴 가셰Dr. Paul Gachet〉, 1890. F754. 캔버스에 유화, 57×68. 오르세 미술관, 파리. 사진: 국립미술관연합회

164 〈내세로 가는 입구 The Threshold of Eternity〉, 1890, 〈머리를 감싸 쥔 노인Old Man with his Head in his Hands〉(1882) 드로잉을 본뜸. F702. 캔버스에 유화, 65×81. 크뢸러뮐러 국립박물관, 오테를로

165 〈난로 옆 마루 위에 앉아 여송연을 쥐고 있는 신Sien with Cigar sitting on the Floor near a Stove〉, 1882. F898. 연필, 검은 초크, 펜과 붓, 세피아 물감으로 그리고 흰색으로 강조함, 56×45.5. 크뢸러뮐러 국립박물관, 오테를로

166 〈말이 끄는 전차가 있는 방벽La Barrière with Horse-drawn Tram〉, 1887. F1401. 수채물감, 펜과 연필, 31.5×24. 빈센트 반 고흐 재단/빈센트 반 고흐 국립미술관, 암스테르담

167 〈아스니에르의 공원 안 인물들Figures in a Park at Asnières〉, 1887. F314. 캔버스에 유화, 113×75.5. 빈센트 반 고흐 재단/빈센트 반 고흐 국립미술관, 암스테르담

168 〈요람을 흔드는 여인La Berceuse〉, 1888-1890. F504. 캔버스에 유화, 73×92. 크뢸러뮐러 국립박물관, 오테를로

찾아보기

이탤릭체로 표기된 페이지는 도판을 가리킨다.

하